the
ARTIST'S VIEW
of the
WORLD

예술가의 눈으로
세상을 바라보기

블록체인부터 죽음까지, 그림 인문학

임상빈

박영사

프롤로그(prologue):

예술적인 시야가 아름답다

"세상에는 다양한 시야가 있다. 이들은 세상을 바라보는 여러 축이다. 한 가지만을 고집부리면 세상은 그만큼 납작해진다. 반면에 축이 많아질수록 세상은 입체적, 다층적, 복합적이 된다. 물론 기본적으로 우리가 바라보는 세상풍경은 모두 제각각 다른 모습이다. 그런데 이 모든 축을 총체적으로 포괄하는 '대통합의 축'이 바로 예술이다. 예를 들어, '예술의 색안경'을 쓰면 일상은 곧 전시장으로 변모한다. 그리고 세상만물은 예술작품이 된다. 건조한 기술도, 난해한 과학도, 이상한 사람마저도 싹 다. 이 책은 이 색안경을 쓰고 바라본 놀라운 세상 풍경을 담았다. 예술적인 시야는 삶을 풍요롭게 한다. 그리고 우리의 창의성을 깨어나게 한다. 앞으로 꿈과 희망의 놀라운 세계가 곧 펼쳐진다. 개봉박두."

01
이 책에 대하여

『예술가의 눈으로 세상을 바라보기: 블록체인부터 죽음까지 그림 인문학』은 세상에 대한 보다 넓고 깊은 이해를 갈망하는 사람들을 위한 책이다. 그중에 한 사람으로서 그간 많은 고민을 했다. 알 것 같다가도 모르겠고, 모르는 줄 알았는데 벌써 알고 있었고, 아는 게 모르는 거고, 모르는 게 아는 거고, 즉 세상이 나와 벌이는 '밀당(밀고 당기기)'은 기기묘묘(奇奇妙妙)했다. 그런데 이 모든 것은 내 마음속에서 세상이 나를 비추는 거울이 되었기 때문에 가능했던 일이다. 그렇게 세상과 나는 춤을 췄다. 아마도 누군가에게는 꽤나 색다른 춤이리라. 블록체인부터 죽음까지라니, '아, 세상을 이렇게 볼 수도 있구나', '세상만물에 '사람의 맛'이 도무지 나지 않는 분야가 없구나'와 같은 삶에의 '통찰', 그리고 여러 이야기들을 나는 이 책을 통해 독자들과 함께 나누고 싶다.

세상에 대한 다양한 관점을 말하고 들으면서, 그리고 곱씹고 토론하면서 함께 성장해가는 게 우리네 인생살이이다. 나는 여러 분야의 많은 사람들로부터 다양한 종류의 **'세상 이야기'**를 들었다. '인문 이야기', '종교 이야기', '과학 이야기', '경제 이야기', '정치 이야

기' 등 세상을 보는 여러 방식을 접했다. 그런데 내 입장에서는 **'예술 이야기'**가 언제나 아쉬웠다. 다가오는 시대에는 이 이야기가 가장 중요할 것도 같은데, 때로는 너무 지엽적이거나, 혹은 뜬 구름 잡는 말들이 많았다.

예술은 그야말로 거대한 **'대통합 이야기'**다. **'예술을 위한 예술'**의 관점에서 보면, 우리는 모두 **'예술인간'**이 되어야 한다. 그래야 세상을 더욱 의미 있게 살 수가 있다. **'세상을 위한 예술'**의 관점에서 보면, 예술은 세상만물 속에 다 녹아있다. 즉, 주변에서 **'예술의 맛'**을 느끼지 못하면 세상이 말라비틀어지기 시작한다. 그런데 만약에 우리 모두가 '예술의 맛'을 느끼는 '예술인간'이 된다면, 즉 '초인'이 된다면, 비로소 주변의 '상품'은 고귀한 '작품'이 되고, 통속적인 '모작'은 신선한 '창작'이 된다. 실로 미다스의 손이 따로 없다.

세상에는 너무도 많은 분야가 있다. 그런데 드러나는 '현상'에 대한 이해와 그 너머의 '이면'에 대한 고찰은 마치 '고기'를 잡아주는 것과 '고기 잡는 방식'을 알려주는 것의 관계와도 같다. 이 책에서 나는 후자의 중요성에 주목하여 대표적으로 네 분야에 집중했다. 새로운 시대, 누구나 진지하게 고민해봐야 할 가장 근원적이고 궁극적인 영역이라는 생각 때문이다. 이들은 바로 다음과 같다.

첫째는 **'기술'**이다. 기술혁신으로 세상이 급변하고 있다. 얼핏 보면 '기술'은 '예술'과 관련이 없어 보인다. 그런데 둘 다 **'혁신'**에 그 바탕을 둔다. 그리고 사람은 꿈꾸고 연상하는 종이다. 그렇다면, 예술에서 **'사람의 맛'**을 느끼듯이 기술에서도 그럴 수 있다. 아니, 그

러하지 않으면, 세상살이가 힘들어진다. 한편으로, 예술적인 시선으로 '기술'을 바라보면 비로소 '기술'이 친근해진다. 나아가, **'기술의 미래'**도 밝아진다. 기술자 혼자 걸어갈 순 없는 일이다.

둘째는 **'과학'**이다. '기술'이 당장 우리 눈앞에 벌어지는 자동차 경주라면, '과학'은 이 모든 걸 가능하게 한 그 이면의 작동 원리이다. 드러난 현상을 넘어 보이지 않는 진실을 탐구한다는 점에서 '과학'과 '예술'은 만난다. 생각해보면, 둘 다 **'철학'**에 그 바탕을 둔다. 그리고 사람의 호기심에는 끝이 없다. 그렇다면, 예술에서 **'궁극적인 진실'**을 논하듯이 '과학'에서도 그럴 수 있다. 아니, 그러하지 않으면, 학문에 지친다. 한편으로, 예술적인 시선으로 '과학'을 바라보면 비로소 '과학'에 고마워진다. 나아가, **'과학의 미래'**도 밝아진다. 과학자 혼자 걸어갈 순 없는 일이다.

셋째는 **'예술'**이다. '예술'의 역사는 유구하다. 사람은 효율적이고 정확하고 빠른 연산능력에 기반을 둔 작동체계가 아니다. 오히려, 비효율적이고 부정확하고 느린, 수많은 '생각의 뭉텅이'에 이리 치이고 저리 치이는 가련한 종이다. 그런데 가련하기 때문에 더욱 신나게 꿈을 꾸는 희한한 종이다. 그리고 '예술'은 **'꿈'**에 그 바탕을 둔다. 만약 사람의 예술적인 기질에 대한 이해와 고려가 없으면, 사람이 메마른다. 한편으로, 예술적인 시선으로 '예술'을 바라보면 비로소 '예술'에 절실해진다. 나아가, **'예술의 미래'**도 밝아진다. 예술가 혼자 걸어갈 순 없는 일이다.

넷째는 **'사람'**이다. '사람'의 역사는 우리의 모든 것이다. 마치 뇌가

두개골 밖으로 평생토록 나오지 않듯이, '사람'은 태어나서 죽을 때까지 **'자기만의 방'**에서만 살다가 가는 외로운 종이다. 한편으로, '사람'은 다른 종과는 달리 **'가상의 질서'**를 세우고 대규모 협력이 가능한, 즉 **'공동체 세력'**을 지향하는 사회적인 종이다. 그리고 사람은 **'인식'**에 그 바탕을 둔다. 만약 사람이 세상을 인식하는 체계와 방식에 대한 이해와 고려가 없으면, 자기 안에 갇힌다. 한편으로, 예술적인 시선으로 '사람'을 바라보면 비로소 '사람'의 의미를 찾는다. 나아가, **'사람의 미래'**도 밝아진다. 한 사람이 혼자 걸어갈 순 없는 일이다.

나는 이 책을 통해 세상만물을 다층적이고 입체적인 맥락으로 파악하며, 여러 '생각 알고리즘'을 적용하여 다양한 분야에서 **'사람의 맛'**을 내고, 나아가 우리들의 삶에 유의미한 **'통찰'**의 지점을 짚어보고자 했다. 더불어, 어려운 내용을 최대한 쉽게 풀어쓰고자 노력했다. 그리고 가능한 난해한 이론 없이, 내 생각의 작동 방식을 자연스럽게 드러내고자 했다. 이를 위해 새로운 문체를 실험했다. 이를테면 문어체 사이에 구어체를 끼어 넣어, 무거움을 가볍게 만들고, 학술적인 내용을 개인적인 맛으로 소화하는 느낌을 주었다. 또한 대화체도 군데군데 사용하여 정곡을 집어내는 데 요긴하게 쓰이도록 했다.

이 책은 특정 분야 전문가의 입장에서 특정 분야 지식을 전수하려는 특수한 목적을 가지고 있지 않다. 오히려, 예술 오디세이를 통해 여러 분야에서 신선하고 뜻 깊은 경험을 하도록 유도하고, 나아가 스스로 창의적인 이야기를 풀어보는 능력을 배양하는 데 중점을 두었다. 결국, 당장 가진 것이 중요한 게 아니다. 이를 재료로

삼아 어떻게 활용하는지가 훨씬 더 중요하다. 그리고 남녀노소, 모든 사람이 나름대로 의미 있는 삶을 산다는 전제에 수긍한다면, 그들이 만들어내는 이야기가 모두 다 소중하다는 사실을 인정하지 않을 수가 없다. 즉, 인문학적인 토대를 바탕으로 서로 간에 의견을 공유하다 보면 세상에 대한 이해는 한층 더 깊어질 것이다. 게다가, 예술적인 작가정신으로 세상을 새롭게 본다면 우리는 무한한 가능성을 먹고 살 것이다. 결국, 마음먹기에 따라 모두 다 작가다. 용기와 자신감이 관건이다.

이 책을 통해 나는 같은 꿈을 가진 독자를 만난다. 그대와 나, 우리 모두는 다 나름의 입장에서 **'작가의 눈'**을 가지고 세상을 본다. 세상의 판도는 사람의 마음에 달렸다. 비유컨대, 세상이 작품이라면, 나는 창의적인 작가이자, 동시에 비평적인 관객이다. 그렇다면, 우리네 삶은 전시장이다. 그래, 세상은 한낱 쇼다. 그런데 멋진 쇼다. 끝도 없이 계속되는. 궁극적으로 '기술이 우리에 대한 이해를 심화하는구나', '과학은 우리에게 끝없는 여행이구나', '예술이 그래서 우리에게 절실하구나', '사람이 추구하는 의미가 그런 거구나', 나아가 '세상은 결국 내 질문에 대한 대답을 이렇게 하는구나'와 같은 여러 지점의 통찰을 끌어내는 데 이 책이 도움을 줄 수 있다면, 더 이상 뿌듯할 수는 없겠다. 우리는 작가다. 고로 세상은 작품이다. 즉, 세상은 우리가 만든다. 만물은 예술이고 삶은 예술적이다.

02
일상에서 예술을 발견하며

나는 미술작가다. 주로 작품 창작을 통해 세상 풍경을 남다르게 보고, 내가 원하는 방향으로 이를 제시함으로써, 넓은 감상과 깊은 예술담론을 생산해내고자 노력하는 사람이다. 나는 '예술'을 한다. 그런데 여기서 '예술'이란 그저 작품 창작 행위에만 국한되는 것이 아니다. 오히려, 예술적으로 세상을 보고, 살고, 말하는 모든 행위를 일컫는다. 그렇기에 나는 **'일상 속 예술'**을 지향한다. '예술'이란 전시장에서 전시되고 물리적으로 만질 수 있는 작품만이 다가 아니다. 물론 그것도 예술이지만.

예술은 일상 곳곳에 스미어 있다. 이는 보는 방식의 문제이다. 관점에 따라 비예술은 순식간에 예술이 되기도 한다. 혹시, '나미나라공화국'에 가 본 적이 있는가? 그곳은 배를 타고 들어가야 하는데, '비자발급,' '입국심사대' 등의 표시가 선착장 사방에 있다. 여권의 종류는 1년 '단기여권', '통합여권', '평생 국민여권' 등이 있다. 무사히 공화국에 입국해 길거리를 걷다 보면, '나미나라공화국 중앙은행', '나미나라공화국 국립기상대', '남이장군묘' 등이 보인다. 그리고 주변에는 다양한 문화행사들이 사시사철 곳곳에서 펼쳐진다.

어떤 분은 아마 이름만 들어도 벌써 어딘지 알아채셨을 것이다. 이는 바로 춘천 청평호수 위에 길게 떠 있는 '남이섬'이다. 즉, '나미나라공화국'은 '남이섬'의 관광지 전략에서 비롯된 이름이다. 나도 처음 그곳을 방문했을 때는 살짝 헷갈렸다. '어, 진짜 비자가 필요한가?'라는 생각에. 물론 사실이 아님을 금세 알아차리긴 했다. 그런데 기분이 나빠졌을 리가 없다. 공화국 곳곳을 여행하면서, 실제로는 그게 거짓임을 알면서도, 아니 오히려 그래서인지 뭔가 묘한 흥이 계속 유발되는 것이 참 좋았다. 즉, 논리적인 머리와 경험하는 가슴이 스르륵 미끄러진 거다.

그러고 보면, '남이섬'의 관광 전략은 썰렁한 유머를 넘어 거의 **'예술의 경지'**를 보여준다. 그렇다. 이런 게 바로 '예술'이다. 분위기를 묘하게 잡아줌으로써 한순간, 세상을 다시 보게 해주는, 즉 세상이 바뀌는 게 아니라 보는 눈이 바뀌는 진귀한 경험. 마찬가지로, 전시장에 들어가면

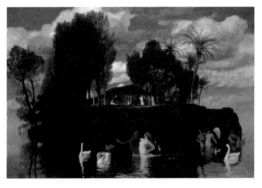

▌아르놀트 뵈클린(1827-1901), <생명의 섬>, 1888
"별천지 같은 게 참 묘한 곳이네."

관람객들은 보통 소리를 죽인다. 전시장의 고요한 분위기 때문이다. 그러면서 자연스럽게 작품을 보려는 마음이 고양된다. 이와 같이 '남이섬'은 관광객의 마음을 고양시켰다. 그래서인지 독특한 해외여행을 참 재미있게 했다. 배를 타고 육지로 귀환하며 신비의 나라에 다녀온 야릇한 기분이 들었다. 그야말로 환상이 실제가 되고, 꿈이 현실이 되는 순간이다.

이와 같이 **'당연한 경험'**과 **'예술적 경험'**은 백지 한 장의 미세한 차이다. 하지만, 막상 알고 보면 그야말로 차원을 나누는 중요한 차이다. 똑같은 세상인데, 그리고 얼핏 보면 별 거 아닌데, 이를 다시 보고, 새롭게 보고, 그 속에서 놀라운 의미를 찾을 수 있다면, 그게 곧 '예술'이다. 이는 형용사, 혹은 동사적인 경험이다. 결과가 아니라 과정이다. 목적이 아니라 수단이다. '예술'은 외계적인 게 아니다. 다 사람이 하는 거다. 절대적으로 고정된 정답이란 없다. 상황과 맥락에 따라 다 다르다. 즉, 관점에 따라 일상은 예술이 된다.

예를 들어, '인공지능'을 기술로만 바라보면 기술일 뿐이다. 그런데 **'예술의 눈'**으로 바라보면 다른 차원의 대화가 가능하다. 내게 있어 '인공지능'은 '사람의 자화상'이다. 사람이 뭘 잘하고 못하는지를 여실히 보여주는 부끄러운 내 얼굴이다. 한편으로, '내 친구'이다. 앞으로 서로의 강점을 긍정하면서 함께 시너지를 노려야 하는 생산적인 인생 동료이다. 결국, '인공지능'은 내게 큰 가르침을 준다. 그런데 중요한 건, 나 자신이 이미 배울 태도를 가졌기에 이 모든 게 가능해졌다는 사실이다. 즉, 교육은 스스로 배우고, '예술'은 스스로 터득하는 거다.

'인공지능'이 세상의 판도를 바꾸는 이때, 사람은 자신의 강점을 살리는 것이 더욱 중요하다. 이는 곧 **'예술적인 마인드'**이다. 앞으로 우리가 정말로 행복하려면 당면한 문화를 그저 소극적으로 소비하는 것으로 멈춰서는 안 된다. 오히려, 우리는 자신만의 주력 분야에서 **'창의적인 작가의 삶'**을 나름대로 영위할 줄 알아야 한다. 그런데 여기서 말하는 작가란 한낱 **'기술자'**가 아니라, 세상 만물을

하나의 작품으로 간주하고, 여러 방식의 음미와 해석을 통해 시의 적절한 해석을 감행할 줄 아는 **'사상가'**이다. 즉, '예술적인 마인드'로 내 인생을 풍요롭게 만들고 그 속에서 의미를 찾는 사람이다. 그래야 사람이 빛난다.

세상에는 다양한 시야가 있다. 이들은 세상을 바라보는 여러 축이다. 한 가지만을 고집부리면 세상은 그만큼 납작해진다. 반면에 축이 많아질수록 세상은 입체적, 다층적, 복합적이 된다. 물론 기본적으로 우리가 바라보는 세상풍경은 모두 제각각 다 다른 모습이다. 그런데 이 모든 축을 총체적으로 포괄하는 **'대통합의 축'**이 바로 예술이다. 예를 들어, **'예술의 색안경'**을 쓰면 일상은 곧 전시장으로 변모한다. 그리고 세상만물은 예술작품이 된다. 건조한 기술도, 난해한 과학도, 이상한 사람마저도 싹 다. 이 책은 이 색안경을 쓰고 바라본 놀라운 세상 풍경을 담았다. 예술적인 시야는 삶을 풍요롭게 한다. 그리고 우리의 창의성을 깨어나게 한다. 앞으로 꿈과 희망의 놀라운 세계가 곧 펼쳐진다. 개봉박두.

03
예술로 충만한 삶을 지향하며

나는 대학에서 미술 교양수업을 할 때, '암기형 지식전달'을 철저히 지양한다. 이를테면 암기하지 않고도 풀 수 있는 문제를 낸다. 필요한 부분을 스스로 찾도록 유도하는 것이다. 또한, 통상적인 미술사 교과서의 순서를 무시한다. 이를테면 미술사조별로 가르치지 않는다. 기존에 정립된 지식을 벗어나 자신만의 답을 내리도록 유도하는 것이다. 그리고 자신의 경험과 논리만으로 짧은 글을 쓰게 한다. 이를테면 공인된 학문적 지식에 구속되지 않고 마음대로 상상해서 쓰게 한다. 작가의 전기나 작품의 배경 등, 역사적인 사실에 갇히지 않는 자유로운 시야를 권장하는 것이다.

미술 교양수업을 듣는 학생들에게 나는 **'무학의 경지'**를 권장한다. 그렇지 않으면 미술 전공자에게만 유리한 수업이 된다. 지식이란 그저 알면 아는 만큼 활용하면 되고, 모르면 모르는 만큼 뚱딴지 같은 상상여행을 떠나보면 된다. 특히나 **'예술경험'**이란 어떤 경우와 처지에서도 다 의미가 있다. 그리고 어차피 관심이 있으면 다 공부하게 된다. 지식은 필요할 때 얻는 게 제 맛이다. 한편으로, 아는 게 독이 되는 경우도 빈번하다. 자꾸 그게 답이라고 가정하거

나, 사실의 범주 안에서 논리를 펴야지만 맞는다고 무의식적으로 전제하는 경향 때문이다. 그래선 안 된다. 스스로의 감정과 의견에 떳떳해야 한다. 지식은 활용하라고 있는 것이지, 도리어 '지식의 감옥'에 갇혀서는 결코 안 된다.

내 수업 방식은 미술 감상 수업에 잘 맞는다. 감상에는 절대적인 정답이 없기 때문이다. 예컨대, **'무대포 정신'**과 **'발칙한 상상력'**만으로 무장하고는 새로운 현상을 자기 멋대로 해석하다 보면 **'진귀한 통찰의 경험'**을 하게 되는 경우가 빈번하다. 이게 바로 '예술경험'의 핵심, 즉 **'참 자유'**다. 어차피 내가 아는 만큼, 그리고 상상하는 만큼 세상은 내게 드러나게 되어있다. 외부로부터 떡하니 주어지는 게 아니다. 결국에는 내가 다 만드는 거다.

그렇다면, 다른 분야와 마찬가지로 여기에서도 자신감이 중요하다. 그리고 내가 알고 있는 상식선상에서 이야기를 자유롭게 풀어보는 훈련이 필요하다. 공부가 부족해서 아직은 내 의견을 낼 수 없다는 것은 오로지 핑계일 뿐이다. 부끄러워할 필요가 없다. 예술의 세계에서 의견과 지식은 꼭 비례하는 것이 아니다. 또한, 누구나 자신만의 주력 분야가 있다. 예컨대, 특정 미술작품을 자신의 전공분야나 푹 빠져있는 취미생활, 혹은 내밀한 경험이나 독특한 상상과 관련지어 이야기를 해보자. 그렇다면, 최소한 그 방면에서는 그 작품을 제작한 미술작가나 그 작품에 대해 언급한 비평가보다 더 전문가가 될 수 있다. 앞으로는 이런 방식의 다층적이고 입체적인 사고가 더더욱 요구된다. 정답만 외워서는, 지식만 우겨넣어서는, 문제를 빨리 푸는 요령만 익혀서는 **'창의력과 통찰'**을 도

무지 키울 수가 없다.

미술에 대해 이야기를 풀다보면, 그 논의가 조형요소만으로 국한되는 경우는 실제로 거의 없다. 즉, 조형의 어울림에 대한 이야기로 시작해서 인문학적인 담론으로 진행되는 경우가 다반사다. 따라서 만약에 자신이 **'한 인문학'** 한다면, 그리고 평상시에 자신의 의견을 피력하고 대화하는 것을 좋아한다면, 미술 비전공자도 충분히 의미 있게 미술을 논할 수 있다. 예술은 인문학과 매우 잘 어울린다. 특히, 사람의 '통찰'의 지점에서 이 둘은 말 그대로 하나가 된다. 게다가, **'조형 감수성'**은 특별한 재능이 없으면 배울 수 없는 철옹성도 아니다. 실제로 이는 태어나면서부터 우리 모두에게 내제되어 있는 것이다. 결국에는 기호와 선호도의 문제일 뿐이다. 그리고 전공자와 같은 감각이 부족하더라도 자신이 잘하는 분야에서 충분히 승부를 걸 수도 있다.

나는 미술작품에 관한 이야기를 풀어내는 데 익숙하다. 하지만, 이번에는 색다른 도전에 마음이 설렌다. 즉, 지엽적인 의미에서의 미술작품이 아닌, 세상만물을 다 작품이라고 가정하고 이를 음미한다면, 과연 내가 어떤 이야기를 풀어낼 수 있을까 하는 것이다. 그런데 작품과 세상의 경계가 뚜렷하지 않다면 이는 충분히 가능하다. 어차피 나는 '예술적인 눈'으로 세상을 보는 사람이다. 마치 정치가가 '정치적인 눈'으로 세상을 보듯이.

그런데 세상만물은 전시장에서 전시하는 작품이 아니다. 따라서 시각적인 조형성 등 전형적인 작품 감상 이야기로는 도무지 화두를

던질 수가 없다. 그리고 나는 미술 분야를 벗어나면 대부분의 분야에서 전문가와는 거리가 멀다. 예를 들어, 기술과 과학에 대해서는 교양수준의 상식적인 이해를 벗어나지 못한다. 그런 사람이 과연 의미 있는 이야기를 할 수 있을까? 나는 물론 그렇다고 생각한다. 지식전달을 목적으로 하는 전공서적이라면 상황은 완전히 달라지겠지만.

나는 그동안 미술 교양수업에서 '무학의 경지'를 통해 '참 자유'를 시현하며 진정한 '창의성과 통찰'을 보여 달라고 학생들을 압박했다. 뚱딴지 같은 소리라도 좋으니까 자신만의 경험과 논리로 자신만의 주장을 설파해서 나를 감동시켜달라고 했다. 그리고 실제로 많은 감동을 받았다. 그래서 난 용기를 내어 현재의 나 자신에게도 학생들에게 했던 바로 그 요구를 뒤집어 설파한다. 눈에 잔뜩 힘을 주고 손을 휘저으면서. 알면 아는 대로, 모르면 모르는 대로 자신만의 통찰을 보여 달라. 이렇게 이 책은 나를 비추는 거울이 된다.

나는 나만의 예술적인 내공을 이 책을 통해 다방면으로 펼쳐보고자 한다. 기본적으로는 미술 작가인 내게 이는 사뭇 색다른 기획이다. 이 책은 세상에 스며들어 있는 수많은 의미들을 보듬고, 발굴하고, 만들어내고자 부단히도 노력했던 그동안의 인고의 결실이다. 물론 이 책이 누군가에게는 통상적인 인문학적 담론과 별 차이가 없어 보일 수도 있다. 아니면, 예술적인 상상력이 사뭇 생경하거나 색다를 수도 있다. 물론 관점은 다양하다. 하지만, 나는 예술은 인문학과 멀다는 견해에 대해서는 아니다, 매우 밀접하다고 말하고 싶다. 예술은 학문적이지 못하다는 입장에 대해서는 아니다, 심오

한 경지라고 말하고 싶다. 예술을 별종들만의 잔치라는 태도에 대해서는 아니다, 우리 모두의 일상이라고 말하고 싶다.

나는 예술가만 예술을 논하고, 공학도만 공학을 논하고, 과학도만 과학을 논하는 세상이 아닌, 우리 모두가 함께 공유하는 세상을 꿈꾼다. 특히, 상식의 수준에서 다들 참여하는 **'예술적 인문학'**을 지향한다. 뭘 잘 몰라도, 하물며 사실관계에 어긋날지라도, 우선은 말이 많은 경지, 나아가 예측 불가능한 아름다운 담론의 씨앗을 무한히 잉태하는 모양을 바란다. 나는 이 기획의 중요성을 나 홀로 알고 실천하는 것이 아니라, 다른 예술인, 인문학도, 그리고 이에 목마른 공학도 등, 뜻이 맞는 모두가 함께 했으면 좋겠다. **'예술 담론의 바다'**가 통상적인 전문분야의 경계를 휘젓고 뛰어넘으며 널리, 그리고 깊게 퍼졌으면 좋겠다.

04
예술로 행복한 세상을 기대하며

그야말로 급변하는 21세기 **'미디어 사회'**, 내가 주목하는 대표적인 두 가지 측면은 바로 다음과 같다. 첫째는 **'자본주의 문화'**이다. 이는 '사용 가치'와 '교환 가치'보다는 '기호 가치'를 더 중시하는 특색이 있다. 최고의 이윤을 창출하기 위해서다. 이미지는 곧 매력이고, 시장에서의 매력은 곧 돈이다. 이를 위해 기업은 예술을 활용하여 자신의 상품에 콩깍지를 씌우려 한다. 예를 들어, 그저 잘 만들어봤자 소용없다. 수많은 고객들이 튼튼한 가방보다는 명품 가방을 더 선호하기 때문이다. 모두 다 갖고 싶지만 나만 가진 그 '상품'이 결국에는 가치가 있다.

둘째는 **'인공지능 기술'**이다. 이는 '재화' 자체보다는 사방에 얽히고설킨 '정보'를 더 중시하는 특색이 있다. 최적의 결과 값을 도출해내기 위해서다. 정보는 곧 재료고, 통계에서의 재료는 곧 힘이다. 이를 위해 기관은 정책적인 결정에 도움이 되는 분석 자료를 얻고자 부단히도 애를 쓴다. 예를 들어, 모두 다 아는 지식은 이제 소용이 없다. 정보를 독차지하며 시장을 통제하는 기득권은 언제나 소수이기 때문이다. 모두 다 알고 싶지만 나만 아는 그 '정보'

가 결국에는 가치가 있다.

우선, '자본주의 문화'의 경우, **'예술의 도구화'**를 통해 상품의 가치를 고귀하고 탐스럽게 만들려는 전략은 이미 주지의 사실이다. 대표적으로 스티브 잡스(Steve Jobs, 1955–2011)가 그러했다. 그는 자신의 기업을 초일류로 만들기 위해서는 인문학과 예술이 중요함을 일찌감치 깨닫고는 이를 몸소 실천했던 사람이다. 예를 들어, 아무리 성능 좋은 스마트폰을 만들어도 그 스마트폰의 이미지가 예술적인 매력을 풍기지 못한다면 소비자의 외면을 받는 것이 냉혹한 시장의 현실이다. 사람들은 이제 성능만으로는 도무지 감동받지 않는다. 그런데 감동은 예술의 텃밭이다. 이를테면 '와, 그 스마트폰, 정말 예술이야'와 같이 예술은 만국공통어다. 즉, 그 누구로부터도 무장을 해제하고 비교적 쉽게 인정을 이끌어낼 수 있는 효과적인 소통 수단인 것이다.

예술로부터 배울 점은 차고도 넘친다. 이는 물론 예술 제작 기법에 관한 시시콜콜한 문제가 아니다. 오히려, 거시적인 입장에서의 **'예술적인 사고'**가 관건이다. 그런데 '자본주의 문화'는 아직까지 진정한 **'예술의 눈'**을 경험하지 못했다. 아니면, 차가운 머리는 강했는데 뜨거운 가슴이 좀 약했다. 예술을 목적으로 삼는다기보다는 수단으로써 이를 도구화하는 데에만 급급했기 때문이다. 그런데 '예술의 도구화'에는 종종 부작용이 있다. 얄팍한 이윤추구는 상술의 수준을 넘어서기가 쉽지 않기 때문이다.

한편으로, **'예술을 위한 예술'**이 된다면 상황은 달라진다. 즉, 눈앞

의 이윤을 넘어서는 '대의'가 있을 경우에는 수많은 사람들의 '마음 뭉텅이'를 원하는 방향으로 움직일 수가 있다. 역사적으로 세상의 판도는 그렇게 바뀌었다. 그런데 예술이야말로 대의의 전문가다. 이를테면 지독히도 가난한 예술가의 고매한 이상을 보라. 뭐가 나온다고, 도대체 왜? 잘 모르겠다. 그런데 분명한 건, 사람은 예술에 웃고 울고, 살고 죽는다는 사실이다. 그게 바로 생물학적인 이 종의 특색이자 인식론적인 삶의 조건이다. 사람은 기계가 아니다. 예술이 주는 내일에 대한 삶의 희망은 그 실현 여부와 상관없이 오늘을 사는 효과적인 삶의 에너지가 된다. 그게 인생이다. 맞고 틀린 게 중요한 게 아니라.

한편으로, '인공지능 기술'의 경우, 예술을 활용하려는 전략은 아직까지는 좀 낯설다. '인공지능'은 세상 만물로부터 입수한 거대한 용량의 빅데이터를 저장하고 분석하는 엄청난 속도의 연산처리 능력으로 무장되어 있다. 그게 우리에게 제공하는 일차적인 가치는 바로 '기능적 효용성'과 '구조적 정확성'이다. 즉, 누구보다 빨리 중요한 정보를 입수해서 선수를 칠 수 있어야 해당 사회에서 비로소 승자가 되는 것이다. 여기에 감동은 별 상관이 없어 보인다. 즉, 냉혹한 승부의 세계일뿐이다. 피도 눈물도 없는. 물론 여기서는 맞고 틀린 게 꽤나 중요하다.

그런데 **'사람의 문화'**는 '예술'과 '기술'을 모두 포함한다. 둘 다 '사람이 하는 일'이기 때문이다. 즉, 예술과 기술은 서로 배타적이고 교체적인 관계가 아니다. 오히려 상보적으로 시너지를 추구할 수 있는 공생 관계다. 이는 물론 우리가 어떻게 마음먹느냐에 달렸다.

생각해보면, 기술은 마냥 비인간적인 공정이 아니다. 오히려, 관점에 따라 매우 인간적인 삶이다. 마치 1863년에 미국의 링컨(Abraham Lincoln, 1809–1865) 대통령이 노예해방을 선언하며 주장했던 '국민의, 국민에 의한, 국민을 위한 정치'처럼, 기술은 '사람의, 사람에 의한, 사람을 위한 업무'이다. 이렇게 기술은 사람의 자화상이 된다.

예를 들어, 인공지능의 작동방식은 사람을 쏙 빼닮았다. 이는 우연히 그렇게 된 것이 아니다. 오히려, 사람이 그런 식으로 만들었기 때문에 비로소 가능해졌다. 즉, 사람의 능력을 확장, 심화, 초월하기 위한 꿈과 바람이 기계 구석구석에 녹아들었다. 그런데도 불구하고, 아직까지도 기술은 비인간적이며 효율적이고, 예술은 인간적이며 엉뚱할 뿐이라는 식의 이분법을 벗어나지 못한다면 정말 큰 문제다. 기술은 예술의 거울이다. 이를 예술의 맛으로 읽으면 사람이 보인다. 그리고 사람에 대한 이해는 세상의 미래를 밝게 비춘다.

역사적으로 권력은 개인보다는 언제나 사회구조의 편이었다. 게다가, 좋건 싫건, 지금은 국제화와 균질화의 대통합 시대이다. 한편으로, 우리는 자발적인 주체로서 스스로가 결정을 내리는 독립체라는 환상을 먹고 산다. 그런데 실상은 초라하기만 하다. 오늘도 여러모로 질질 끌려감을 거듭하며 거대한 구조 속으로 무력하게 빨려 들어가고 있는 게 우리네 세상살이다. '아, 그거 또 안 했네. 미치겠네'와 같은 푸념이 그 예다. 이를테면 자본주의 시대, '자본'에 의해 우리들의 개성이 한낱 '돈'으로 치환되고, 인공지능 시대, '기계'에 의에 우리들의 다양함이 한낱 '정보'로 치환되어 버린

다. 그리고 그 속도는 무척이나 빠르다. 이거 도무지 안 되겠다. 예술아, 일로 와봐.

만약에 우리가 진정 **'예술적인 시야'**로 '자본주의 문화'뿐만 아니라 '인공지능 기술'을 바라볼 수 있다면 어떨까? 우선 그렇다면, 우리는 '자본주의'와 '인공지능' 안에 녹아들어 있는 우리들의 이상과 꿈, 일상과 현실, 욕망과 좌절, 의지와 비애 등을 엿볼 수 있을 것이다. 그리고 이를 통해 현 시대의 자화상을 읽고, 나아가 앞으로 다가올 시대의 자화상을 스스로 그려낼 용기를 마침내 얻을 수가 있을 것이다.

그렇다. 우리의 미래는 우리가 **'생각하기'**에, 그리고 **'마음먹기'**에 달렸다. 역사적으로 **'생각하고 마음먹는 전법'**에는 그야말로 우리를 대적할 자가 없었다. 이 전법을 운용하다 보면, 내일의 세상은 어차피 오늘의 우리가 된다. 그렇다면, 불안해할 이유가 없다. 그렇게 꿈은 현실이 된다. 아, 막상 되니까 아쉽네. 이젠 다른 꿈도 또 꿔봐야지. 오늘은 뭘 볼까? 예술아, 가자.

Contents

III 예술은 마음의 거울이다

　　내 시야가 과연 아름다울까?

IV 사람은 생각의 놀이터다

내 삶이 과연 뜻 깊을까?

기술은 사람의 자화상이다

공학이 과연 사람의 맛을 낼까?

"기술혁신으로 세상이 급변하고 있다. 얼핏 보면 '기술'은 '예술'과 관련이 없어 보인다. 그런데 둘 다 '혁신'에 그 바탕을 둔다. 그리고 사람은 꿈꾸고 연상하는 종이다. 그렇다면, 예술에서 '사람의 맛'을 느끼듯이 기술에서도 그럴 수 있다. 아니, 그러하지 않으면, 세상살이가 힘들어진다. 한편으로, 예술적인 시선으로 '기술'을 바라보면 비로소 '기술'이 친근해진다. 나아가, '기술의 미래'도 밝아진다. 기술자 혼자 걸어갈 순 없는 일이다."

01
블록체인: 상호 신뢰와 책임감의 필요
"서로가 동의하는 삶은 아름답다"

빠르게 변하는 세상, 내 책상에는 벌써 몇 달째, 선물 받은 '블록체인' 책이 뒹굴고 있다. 여러 서류에 이리 치이고 저리 치이고, 한동안 파묻혀 있다가도 어느 순간, 그 모습을 다시 드러낸다. 그런데 표지 디자인이 참 예쁘다. 결국에는 책을 뒤적거리는 나. 그동안 내 인생이랑 별 관련 없는 줄 알고 살았다. 그런데 웬걸, 관련 있다.

비유컨대, '블록체인(Block Chain)'은 수많은 벽돌이 쌓인 탑이다. 이는 끝없이 쌓여 올라가는 무한 확장형이다. 10분마다 새로운 벽돌이 맨 위에 쌓이기 때문이다. 도무지 쉬는 법이 없다. 게다가, 벽돌은 그저 위에 얹힌 것이 아니다. 오히려, 아래 벽돌과 체인으로 튼튼하게 연결된다. 그래서 벽돌 하나만 도무지 바꿔치기할 수가 없다. 굴비처럼 엮여 있기에.

놀라운 건, 같은 블록체인의 사용자 모두가 이 거대한 탑을 공유한다는 사실이다. 그런데 이는 하나의 탑을 함께 공들여 쌓는다는 뜻이 아니다. 오히려, 각자의 집 마당에 똑같은 탑을 하나씩 가지고

▌카를 프리드리히 싱켈(1781-1841), <밤의 여왕의 등장>,
1815년 공연을 위한 무대 세트
"아니, 그 옛날에도 블록체인이 쌓여 올라가고 있었다니!"

있다는 것이다. 영화적 상상력을 가미해보면, 이는 마치 개별 다중 우주에 똑같은 지구가 존재하는 형국이다. 그런데 완벽한 동일률의 관계다. 즉, 정확히 똑같은 탑이다.

호기심이 생겼다. 과연 내 마당의 탑에 남들과 다른 벽돌을 쌓으면 남들의 탑에는 어떤 일이 벌어질까? 예정된 10분이 다가온다. 그 안에 숨 가쁘게 준비한 다른 벽돌을 싹 올려놓고는 재빠르게 아래 벽돌과 체인으로 연결짓는다. 긴장되는 순간이다. 앗! 바로 그 벽돌은 탑에서 빠져나와 쓰레기통으로 처박힌다. 그리고는 원래 놓여야 할 벽돌이 쏜살같이 하늘에서 날아오더니 척! 하고는 앉는다. 남들과 똑같은 벽돌이 다시금 제자리를 찾은 거다. 나 혼자 다른

벽돌을 쌓아보고 싶었는데, 자존심이 확 상한다.

내가 돈이 좀 있다. 그래서 이번에는 수많은 조직원을 섭외했다. 그리고는 그들을 수많은 다른 우주로 침투시켰다. 이는 똑같은 시간, 내가 원하는 벽돌을 다른 탑에도 동시에 쌓음으로써 내가 맞는다는 걸 만방에 알리고 싶은 심산이다. 자, 예정된 10분이 다가온다. 얍! 나와 조직원 모두가 성공했다. 그런데 웬걸, 다시금 쓰레기통으로 처박힌다. 그리고는 원래 벽돌이 역시나 척하니 앉는다.

아, 기분 나쁘다. 이렇게 많은 벽돌을 동시에 썼으면 내가 맞는 거 아닌가? 다 사회생활이다. 다수결의 법칙에 따라야 한다. 그리고 절대불변의 고정된 운명은 없다. 돈도 많이 썼다. 뭐야, 화난 마음에 고객센터에 전화를 건다.

나:　　　 이보세요! 우리 벽돌이 뭐가 문제예요?

상담원:　 죄송하지만, 문제는 없습니다.

나:　　　 그런데 왜 폐기한 거예요? 그냥 쓰지. 기분 나쁘게! 다른 벽돌이 도대체 뭔데…

상담원:　 다수결의 법칙에 따라 결정된 것입니다.

나:　　　 네? 우리 벽돌 과반수 안 돼요?

상담원:　 많이 부족합니다.

나:　　　 (…)

블록체인은 '**보안기술**'로 활용된다. 은행으로 비유하자면, 서로 간에 거래기록을 '**공유**', '**대조**'하여 모든 거래자가 거래를 믿고 안전

하게 활용할 수 있도록 하는 체계이다. 그런데 기존 은행의 거래와는 달리 거래내역이 꼼꼼히 저장되어 있으며, 모든 거래내역은 그 사용자에게 동시에 공개되어 있다. 그래서 더욱 속 시원히 믿을 수가 있다.

이를 일컬어 '공공거래장부'라고 한다. 이는 블록체인의 가장 큰 특징으로, 수직적이고 배타적이라기보다는 수평적이고 포용적이다. 개별 블록에는 10분간 일어난 거래내역이 적혀있다. 물론 정보는 기본적으로 '암호화'되어 저장된다. 또한, 기관의 특성과 목적에 따라 블록체인의 조건식을 지정할 때, 비밀의 방을 설정할 수도 있다. 하지만, 그 자료들이 비밀리에 소수의 인원 속에서만 물리적으로 거래되는 것은 아니다. 즉, 모두 다 정확하게 같은 자료들을 자기 방에서 만지작거리고 있다. 다시 말해, 각자의 방에서는 똑같은 탑이 계속 자라나고 있다. 따라서 내가 아무리 잘났어도 도무지 내 탑만 다르게 만들 수는 없는 일이다. 이처럼 세상은 같이 간다.

그렇기 때문에 블록체인에서는 거래내역의 '위·변조' 그리고 '배포'가 이론적으로 불가능하다. 만약에 이를 가능케 하려면 내 컴퓨터의 블록 하나, 즉 해당 거래내역만 해킹해서는 턱도 없다. 10분마다 모든 체인의 블록 내용이 대조될 때에 과반수의 동의를 얻지 못한 블록은 블록체인에서 가짜로 분류되어 자동 폐기되기 때문이다. 물론 동의를 얻은 블록은 성공적으로 '블록화'된다. 따라서 불가능을 가능하게 만들려면 내 컴퓨터뿐만 아니라 같은 블록체인으로 연결된 과반수의 컴퓨터를 동시에 해킹해야 한다. 그것도 10분 이내에. 게다가, 바로 전 블록과의 연결도 꼼꼼히 챙겨야 한다. 이는 현

존하는 슈퍼컴퓨터 수십 대를 합쳐도 엄두를 내지 못할 처리능력이다. 생각해보면, 세계 최고의 권력자가 되어도 쉽지 않겠다. 영화 매트릭스의 '중앙집중 처리방식'에서의 최종 관리자가 되는 수밖에.

그렇다고 해서 블록체인이 무작정 디스토피아는 아니다. 예전에는 정보가 귀했다. 고급정보는 내 소관이 아니었다. 따라서 정보를 가지지 못한 자는 늘상 눌리게 마련이었다. 그런데 지금은 블록체인의 경우, 실질적으로 모든 정보가 공유된다. 물론 관리자의 횡포는 있겠다. 하지만, 더 이상 이는 기득권 권력기관이나 초거대기업만이 접근 가능한 불가침의 영역이 아니다. 즉, '**빅데이터(big data)**'를 한 기관만이 배타적으로 소유하지 못하고, 우리 모두가 함께 소유하며 서로 검증 가능한 체제라면, 상호 신뢰도는 높아질 가능성이 다분하다.

역사적으로 '**중앙집중 처리방식**'의 폐해는 컸다. 이에 반하는 '**분산형 처리방식**'에서 민주적인 상생과 구조적인 신뢰를 기대하는 건 현시점에서는 물론 '**이상론**'이다. 그런데 사람은 꿈을 먹고 자란다. 그러니 충분히 바랄만 하다.

더 이상 상호 보증이 되지 않는 위선과 독단은 이제 그만. 모두 다 각자의 방이 있다. 합의가 필요하다. 바꾸려면 거국적인 설득이 필요하다. 아니면, 최소한 공정하고 투명하게 잘 흘러가자. 시대정신이 스스로 판도를 바꿀 때까지. 첫째, 역사는 그렇게 기록된다. 둘째, 우리가 함께 쓴다. 이 둘이 더불어 이해되는 블록체인 방식, 참 좋다.

02

해시: 우리 모두는 다 다르다는 확신

"한 끝 차이로 다 다르다"

'해시(hash)'라는 단어의 용례는 제법 다양하다. 내가 제일 먼저 접한 건 아무래도 '해시브라운(hash brown)'이다. 감자를 잘 썰어 오일, 버터로 전반적으로 노릇노릇, 부분부분 갈색조로 구운 맛있는 요리, 아침 식사로 정말 그만이다. 영어로는 명사로 '토'를 지칭하거나, 동사로 over나 out과 함께 숙어로 쓰여, '숙고, 논의, 해결하다'를 의미하기도 한다. 요즘 SNS상에서 가장 많이 쓰이는 경우로는, 앞에 '#'을 붙여 온라인에서 분류, 광고, 검색을 도와주는 메타데이터 방식인 '해시태그'가 있다.

한편으로, 전문적인 용어로는 블록체인의 기반이 된 핵심기술인 '해시 함수'가 있다. 이는 다양한 길이의 입력어를 정해진 숫자의 출력어로 변환하는 체계이다. 음, 해보자.

> 나:　　　　'나는 자유인이다'를 '해시화'해죠.
>
> 해시:　　　'4$!(fB@3Ca^Pid'요.
>
> 나:　　　　'나는 자유인이야'가?

해시: 그건 '7&v0&)beRI5oE*'요.

나: 잉? 같은 말 아냐? 왜 값이 달라?

해시: '아' 다르고 '어' 다른데요?

나: (…)

이 방식에는 장점이 있다. 첫째, **'강력한 보안'** 기능이다. 수많은 해시값을 아무리 조합해 봐도 원문 유추가 불가능하기 때문이다. 한편으로, 특정 신용카드의 영수증을 많이 수거해 대조해보면 해당 카드의 16자리 숫자가 유추 가능하다는 무서운 얘기를 들은 적이 있다. 물론 이뿐만이 아니다. 그동안 한 세상 살면서 알게 모르게 여러 경로로 내 개인정보가 얼마나 많이 털렸겠는가? 이제는 뭐, 거의 포기한 단계이다. 어차피 누군가는 자기 필요에 따라 날 훔쳐본다. 그런데 웬걸, 해시야, 고마워. 앞으로도 잘 지켜줘. 그런데 넌 믿을 수 있겠지? 혹시, 배타적으로 날 훔쳐보니? 너 뒤에 설마 빅브라더(big brother)가 있는 건 아니지? 그리고 보면, 사람 마음이라니, 참 알 길이 없다.

둘째, **'동일한 원본확인'** 기능이다. 원론적으로 A와 B가 동일한 해시값을 가지고 있을 경우, 둘이 가지고 있는 것은 하나의 원본일 가능성이 매우 높다. 그렇게 되면 **'정보의 신뢰도'**가 급상승해 **'사람의 신뢰도'**는 무시 가능해진다. 예를 들어, 나는 특정 은행에 돈을 맡긴다. 공신력 때문이다. 하지만, 익명의 길거리 행인에게 그럴 수는 없다. 그런데 해시값으로 대조해본다면 뭐, 가능한 일이다. 주체(기관)보다 대상(정보)의 신뢰도가 중요해지기 때문이다. 때로는 사람이 제일 무섭다. 그래서 굳이 믿을 필요는 없다. 그래도 우리에겐

해시값이 있으니 다행이다. 믿는 구석이 생겨서. 게다가, 애매모호한 사연에 혹하지 않고, 감정이입을 배재한 기계적인 처리방식, 쿨(cool)해서 참 좋다. 살면서 이런 명확함, 때에 따라 필요하다.

셋째, **'효율적인 축약'** 기능이다. 원본이 아무리 길어도 처리하기 쉬운 짧은 데이터로 변환시킨다. 비유컨대, 이미지 파일은 보통 엄청 크다. 하지만, 텍스트 파일은 글이 아무리 길어도 상대적으로 엄청 작다. 그래서 저장매체에 보관하거나 이메일로 전송하기 편하다. 마찬가지로 블록체인은 해당 장부에 10분마다 새로운 기록이 생기면서 영원히 증식한다. 하지만, 아마도 해시 덕분에 비효율적인 덩치가 될 위험은 크게 감소할 것이다. 개인 컴퓨터의 사양이 나날이 좋아지기도 하고. 비유컨대, 도서관 서재가 물리적으로 늘어나는 대신, 책이 점점 작아진다. 그래서 공간은 언제나 넉넉하다. 우리네 기억력도 이와 닮은 구석이 있다. 예컨대, 모든 걸 다 기억한다면 말 그대로 아마 미칠 거다. 다행히 생략과 간소화 기능으로 인해, 우리 인생 전체를 보관하는 뇌 용량에는 부족함이 없다. 물론 해시와 우리의 차이는 명확하다. 해시의 기억은 완벽한 반면, 우리의 기억은 흐물흐물하니. 그래도 뭐, 인간적이고 아련해서 더욱 아름답다. 그리고 보면, 사람은 결국 사람 편? 못 말린다.

이 외에도 **'해시화 방법론'**은 여러모로 시사하는 바가 크다. 개중에 내 이목을 끄는 건 바로 해시의 **'세상 인식법'**이다. 이를테면 한 문장의 경우, 단어 하나만 살짝 바뀌어도 해시값 전체가 통째로 바뀐다. 우리가 보기에는 도찐개찐 같은 의미일지라도, 해시의 세계에서는 완전히 다른 위상을 지니는 것이다. 이와 같이 보는 눈에 따

라 누군가에게는 같지만, 다른 누군가에게는 완전히 다를 수도 있다. 그야말로 서로의 차이를 인지하는 **'눈 감수성'**이랄까. 우리 사회에는 이게 당장 필요하다.

한편으로, 내 안에는 수많은 내가 있다. 영화적 상상력은 종종 세상에 대한 유용한 이해의 실마리를 제공해준다. 비유컨대, 그들은 다중우주에 살면서 각자의 삶을 영위한다. 지구도 여러 개고 내 삶도 여러 개다. 얼핏 보면 같아 보인다. 하지만, 그들의 해시값은 다 다르다. 이는 마치 내가 같은 게임을 여러 번 하는 것과도 같다. 즉, 경로는 변화무쌍하다. 만약에 한 세상 한 번 산다고 해서, 게임 한 판의 결과로 세상 끝! 한다면 참 끔찍하다. 게임은 여러 번 해야 한다. 그래야 재미있고, 실력도 는다. 게임의 세계에 목숨은 여러 개다. 이는 더 풍요롭게 세상을 경험하고 통찰력을 증강할 수 있는 최적의 조건이다.

▌디르크 야코브스존(1496-1567), <분대 E의 12명의 시민 경비원>, 1563
"설마 우리가 다 똑같아 보이니? 심각하게 서로 간에 개성 쩔지 않아?"

물론 살다보면, '그래, 선택했어'라고 하는 순간이 있다. 한편으로, '뭐 어딜 가도 다 마찬가지일 것 같아. 뭐 있겠어?'라고 하기도 한다. 그런데 다르다. 뭐 있다. 그리고 모두 다 원본이다. 그러니 뭐든지 해볼 만하다. 상상의 나래를 펼쳐본다. 나는 이 세상, 여기를 선택했다. 동시에 나는 저기를 선택했다. 게다가 나는 요기조기도 선택했다. 이와 같이 난 다양한 삶을 산다. 다시 한 번, 모두 다 원본이다. 나는 많다. 오늘도 해시와 함께 참 뚱딴지 같은 대화를 한다. 해시의 전공분야는 완전 무색해지고. 해시야, 너도 별 생각 다 하는구나. 수다 좀 떨고 나니 참 후련한 밤이다. 와인 한 잔.

03

암호화폐: 나만의 독특한 삶에 대한 연민

"이건 완전 내거다"

어느 순간, '**암호화폐(Crypto-currency)**'가 많이 유통되기 시작했다. 누군가는 이를 통해 큰돈을 벌었다고 하고 누군가는 망했다고 한다. 도대체 이게 뭔지, 세상 참 알 수가 없다. 내 경우에는 발을 들여놓기가 아직 좀 꺼려진다. 뭔가 투기의 맛이 느껴져서다. 물론 그러다 보면, 또 다른 기회의 시절을 놓치는 것일 수도 있겠지. 에이, 모르겠다. 난 그저 내가 잘하는 걸 하련다. 그림 그리고 글 쓰고.

'암호화폐'는 '**가상화폐**'의 일종이다. 즉, '가상화폐'가 더 넓은 개념이다. 일례로 '사이버머니'도 '가상화폐'의 일종이다. 그런데 '암호화폐'와 '사이버머니'의 구분은 통상적으로 블록체인상에서 발행, 관리되는지의 여부에 달려있다. 즉, 거래된 모든 내역이 해시값으로 기록되고 공유된다면 그게 바로 '암호화폐'이다.

'암호화폐'의 가장 큰 특징은 바로 '**원본성(originality)**'이다. 다시 말해, 이 세상에서 그야말로 유일무이하다. 비유컨대, 'A가 가진 1만원'과 'B가 가진 1만원'의 의미는 다르다. 실제적으로는 해시값이

딱! 다르다. 그리고 블록체인으로 검증되기에 복제가 불가능하다. 따라서 내 건 내 거고, 네 건 네 거다. 그렇기에 **'소유와 출처'**의 개념 또한 분명해진다.

나:　　　　　내 돈 1만원 아냐. 1억이야!

블록체인:　　미쳤어?

나:　　　　　왜? 문제 있어?

블록체인:　　꿈속을 헤매셔. 다수결 절대 안 돼. 바로 폐기야. 넌 딱지.

나:　　　　　(…)

'암호화폐'에는 참조 가능한 족보가 있다. 반면에 '사이버머니'는 특정 순간에 디지털 번호로 명기되어 있을 뿐이다. 따라서 후자의 경우에는 해킹 등으로 해당 숫자만 조작하면 마음대로 돈의 액수를 변경하는 것이 가능하다. 그리고 보면 정말 으악, 고무줄이 따로 없다. 나도 간편하게 0 몇 개 붙여볼까? 아, 유혹이다. 그냥 마음 다잡고 '암호화폐'를 신뢰하련다. 가진 대로 가능한 즐기며 살자. 할아버지께서 세상길로 빠지지 말라 하셨다. 아, 찔린다.

실제로 '암호화폐'를 보증하는 블록체인 기술은 다양한 업계에서 활용가치가 높다. 우선, 의료계의 의료기록이 블록체인으로 전산화된다면, 한 환자의 진료기록이 정확하고 신속하게 공유되어 진료의 효율성과 정확성을 높일 뿐만 아니라, 중복진료나 처방을 사전에 차단할 수 있다. 게다가, 개인 환자의 정보보호가 강화될 것이며, 모두 다 기록물에 접근하게 되니 정보권한의 분산화가 이루어질 것이다.

이는 물론 법조계나 유통업계에서도 마찬가지이다. 예컨대, 내가 구매하는 소고기의 전체 유통과정을 명확하게 알 수 있다면, 소비자 입장에서는 더욱 안심하고 먹을 수가 있다. 이와 같이, 이 원리가 잘만 활용된다면, 관리 효율성과 정보 보안, 기록 신뢰도의 증진에 여러모로 크게 기여할 것이다.

미술품도 마찬가지다. 예컨대, 콩고의 갤러리가 뉴욕에 진출했다. 그런데 직접 소장하고 있던 피카소(Pablo Picasso, 1881-1973)의 작품, 혹은 르네상스 시대 유명 작가의 명화를 판매하려 한다. '와, 좋은 작품이다. 여기서 보네!' 하지만, 믿을 수가 없다. 그래서 족보를 달라 한다. 마침 딜러가 머뭇거린다. 이런, 흔들리는 눈빛을 보았다. 혹은, 떳떳하게 족보를 준다. 그런데 여기 저기 확인해보니 도무지 정보가 맞지를 않는다. 그렇다면, 그 작품을 살 사람은 당연히 나타나지 않을 것이다. 진위 여부와 유통 과정이 의심되는 상황에서 큰돈을 지불할 사람은 없다.

한편으로, **'암호열쇠'**는 전자적으로 전송이 가능하니 휴대성도 높고 공유도 쉽다. 그래서 공유경제를 활성화하는 데 효과적이다. 이 방식을 활용하면, 한 채의 집이나 한 대의 차를 공유하면서도 물리적인 열쇠나 카드키가 필요없다. 그러다 보니 해킹이나 복제의 문제에서 자유로워져서 결과적으로 범죄 예방의 효과가 있다. 예컨대, 뭉크(Edvard Munch, 1863-1944)의 절규(The Scream, 1893)를 훔치듯이, 물리적인 열쇠는 도난당하면 끝이다. 하지만, 블록체인 안에 있는 '암호열쇠'는 도난당하면 자동 폐기된다. 그리고 A가 B에게 적법한 절차대로 그 열쇠를 인계하는 순간, 'B가 가진 열쇠'가

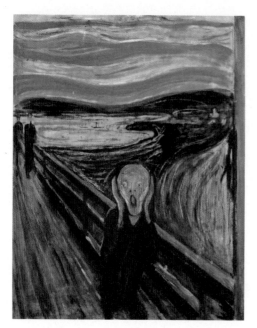
▌에드바르트 뭉크(1863-1944), <절규>, 1893
"그 손 치워, 날 좀 그만 훔쳐가!"

바로 원본이 된다. 반면에 'A가 숨겨놓은 또 다른 열쇠'를 그 누구라도 쓰려하는 순간, 과거 블록과의 대조를 통해 필요한 제재를 바로 받는다.

급속히 변화하는 미디어 시대, 물질적인 재화보다는 비물질적인 정보가 한층 더 중요해졌다. 이에 따라 '저작권' 문제도 그 중요성이 나날이 강조되고 있다. 나는 작품을 창작하는 작가다. 고유의 아이디어가 누구에게 도용되기라도 하면 참 큰일이다. 역사적으로, **'개인주의 바이러스'**가 사람들의 마음속에 전염되면서부터 이는 언제나 중요한 사안이었다. 그런데 **'완전 내거'**라니, 참 좋다. '자아'의 정체성 확립이나 자존감 확보에도 큰 도움이 될 듯.

그렇다면, '암호화폐'의 개념은 내게 어둠을 밝히는 등불이 된다. 와! 같은 아이디어라고 다 같은 게 아니다. 맥락이 중요하고 원본성이 중요하다. 즉, 'A의 아이디어'는 'B의 같은 아이디어'와 결코 같은 게 아니다. 이를테면 내 족보를 추적해보면 원본성은 더욱 확실해진다. 그에 따라 창작과 도용의 경계도 명확해진다. 휴, 창작자로서 마음이 참 편안해진다. 예술은 '암호화폐'다.

그렇다면, 이는 '**사람 고유의 맛**'을 준다. 한 개인의 특별한 성과를 인정하면 자연스럽게 그 인격을 존중해주게 마련이다. 물론 '**빅데이터**'란 사람의 개체성과 특이성을 무시하고, 모두 다를 그저 통계를 위한 데이터로 취급하는 일괄적으로 평준화된 몰개성화에 기반을 둔다. 하지만, '암호화폐'를 예술적으로 바라본다면 참 훈훈하다. '잘 했어!'라고 하며 쓰다듬어주고 싶다.

한편으로, 어둠을 너무 밝히는 것도 때로는 스트레스다. 그늘은 중요하다. 나에게 편안한 휴식, 혹은 숙면의 시간을 제공해주기에. 사실상 무(無)에서 유(有)로의 창작, 즉 하늘 아래 완전히 새로운 것은 없다. 오히려, 사람이 하는 창작이란 유에서 유, 즉 변주와 차이를 통한 상대적인 새로움일 뿐이다. 그러니 다 드러나면 누구라도 부끄러울 거다. 한 명의 아이를 키우기 위해서는 그저 초가삼간이 아니라 온 동네를 태워야 한다는 말이 있다. 이와 같이 사람은 서로 간에 도움을 주고받으며 산다. 나 홀로 모든 걸 다 해낼 수는 없다. 그럼에도 불구하고 '**내 맘의 암호화폐**'는 필요하다. 스스로 나서지 않으면 누구도 도와주지 않을 때가 있기에.

04
GPU: 총체적인 이해에 대한 열망
"너를 단박에 받아들이다"

그래픽스 처리장치인 '**GPU(graphic processing unit)**'란 대용량의 이미지와 음성을 함께 송출하는 멀티미디어를 컴퓨터에서 원활하게 제공하기 위한 전용장치를 말한다. 대표적으로 이는 컴퓨터 내부의 그래픽카드 안에 들어있다. 1995년, 나는 대학교에 입학하면서부터 본격적으로 컴퓨터를 사용했는데, 그때는 컴퓨터 사양이 느려서 게임을 하다 보면 화면이 자꾸 뚝뚝 끊겨 속 터졌던 기억이 난다. 물리적인 작동상, 컴퓨터가 실제로 고생하는 소리도 냈던 기억이다. 끼룩끼룩 뚝뚝. 가끔씩 이러다 죽을 것만 같았다.

당시에는 그래픽과 컴퓨터 마우스 인터페이스가 강화된 '윈도우즈 95'가 나왔던 시점이었다. 그 전까지만 해도 도스 기반의 컴퓨터로서 키보드 위주의 인터페이스였다. 물론 당시의 중앙처리장치인 '**CPU(central processing unit)**'의 성능에는 한계가 컸다. 그래도 문자와 저해상도 이미지를 표현하는 정도는 그럭저럭 괜찮았다. 물론 당시에 키보드를 쏜살같이 쳐버리면, 모니터 스크린에서는 그제야 그 문자를 천천히 따라오는 게 보이는 수준이긴 했지만.

그 이후로 영화와 컴퓨터 게임 기술은 급속도로 발전했다. 파일용량은 기하급수적으로 커졌으며 영상미도 정말 대단해졌다. 따라서 이를 제대로 보여주기 위해서는 개인 컴퓨터의 사양도 훨씬 향상되어야 했다. 예컨대, 3차원 공간 안에서 시시각각 움직이는 애니메이션의 형태와 색감, 그리고 주변의 빛과 그림자를 실시간으로 끊임없이 계산해서 전시하는 것은 결코 쉬운 일이 아니었다.

이 업무를 수행하는 데 'CPU'에는 구조적으로 한계가 있었다. 물론 이는 한 번에 하나씩 처리하는 개별적인 수치계산에는 강하다. 하지만, 대용량 정보가 순식간에 몰려오면 그때는 문제가 생긴다. 정보를 동시에 처리하기보다는 순차적으로 입력을 받아 이를 해석, 계산, 출력하는 **'직렬 처리방식'**을 택하기 때문이다. 즉, 우선순위부터 처리를 하는데 그만큼 성능이 따라주지 못하면 병목현상이 일어나서 뒤의 명령이 지연되는 현상이 발생하는 것이다. 내 컴퓨터의 화면이 종종 멈췄던 게 바로 그 이유에서였다. 물론 당시의 능력으로서는 최선을 다 했건만.

한편으로, 'GPU'는 개별적인 수치계산에는 약하다. 하지만, 입력된 정보를 동시다발적으로 해석하고 처리하는 데에는 그야말로 탁월한 능력을 보인다. **'병렬 처리방식'**을 택하기 때문이다. 따라서 'GPU'의 성능이 바로 고화질, 고음질 멀티미디어 제공에 관건이 된다. 게다가, 성능이 좀 떨어지는 한이 있더라도 통상적으로 화면만은 멈추지 않고 계속 흘러가니 이를 사용하는 데에는 큰 무리가 없다.

나:	1,328 곱하기 254, 34,320 나누기 451, 그리고 9,634,652 더하기 840,539는?
CPU:	337,312, 그리고 76.0975609756097… 에구구, 다음 문제가 뭐라고?
나:	아잉, 토끼야… 그럼, 거북이는?
GPU:	첫 번째, 세 번째 문제의 숫자는 올라가다 지금 막 멈췄고, 두 번째 문제의 숫자는 곧 멈출 거야. 아, 됐다! 말해죠?
나:	잘했어!

바야흐로 거대한 용량을 처리해야 하는 빅데이터 시대, 'GPU'는 더더욱 주목받지 않을 수가 없다. 우주적인 차원의 계산에도, 느려지긴 할지언정 빼놓지 않고 동시에 다 처리하며 막힘이 없기 때문이다. 그렇기에 인공지능도 'CPU'보다 'GPU'를 위한 공간을 통상

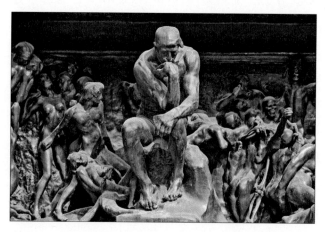

▌오귀스트 로댕(1840-1917), <지옥의 문>, 1880-1888
"자, 동시에 다 뭉텅이로 생각하면서 한꺼번에 슬슬 작업 들어갑니다!"

적으로 더 많이 할당한다. 비유컨대, 일의 속성상 논리적인 관리자(CPU)보다는 동시다발적으로 업무를 수행하는 처리용역(GPU)의 수가 압도적으로 많이 필요한 때문이다. 그야말로 사람의 마음 길을 따라가려면 우주적인 차원의 계산도 벅차다.

한편으로, 사람의 뇌 또한 '직렬 처리방식'과 '병렬 처리방식', 모두 다 수행 가능하다. 그런데 후자 쪽이 더 일반적이다. 물론 초집중 상태에서는 한동안 전자의 경지에 거의 다다르는 경우도 있다. 하지만, 그러다가도 결국에는 수많은 다른 사안들이 조금씩 머리를 스쳐지나간다. 혹은, 슬금슬금 기어들어온다. 이와 같이 사람의 뇌는 여러 업무를 동시에 수행하는 게 기본이다. 비유컨대, 중심지의 큰 도로에는 차가 항상 많다. 자나 깨나, 도무지 낮밤을 가리지 않고.

나는 지금 글을 쓰고 있다. 어, 눈이 약간 피곤한 느낌이다. 아, 커피 마시고 싶다. 좀 전에 마셨는데… 동시에 난 이 글의 논리를 어떻게 전개할지 심각하게 고민 중이다. 그런데 키보드를 두드리는 손가락 끝의 느낌이 오늘은 좀 세게 난다. 아, 어깨가 간지럽다. 막 긁었다. 역시나 나는 천성이 멀티태스킹(multitasking)에 강한 종족이다. 내 몸과 마음이 곧 'GPU'다.

'GPU' 병렬 체계는 실제로 전통적인 'CPU'의 품질을 개선하는 데에도 일조했다. 소형화된 컴퓨터 칩에 적합한 방식으로 발전한 것이다. 물론 명령문 같은 글에는 단선적인 논리가 존재 가능하다. 하지만, 실제로 머릿속에 그런 종류의 고립된 방은 없다. 또한, 명령문

이라 하더라도 행간의 의미는 다양할 수 있다. 맥락에 따라 명령 자체가 바뀌는 경우도 있다. 따라서 사람의 인식계를 학습하는 단계에 있는 인공지능에게도 이 체계의 구조적인 탑재는 필수적이다.

'GPU' 처리과정은 미술감상과 비견될 수 있다. 우선, 우리 눈은 미술작품을 한 번에 총체적으로 받아들인다. 그리고는 오랜 시간 곰곰이 사유한다. 관심사에 따라 주목하는 부분을 선별, 변경해가며. 이렇게 의미는 점점 풍요로워진다. 실제로 미술작품은 순식간에 호불호의 판단이 가능하다. 그래서 음악 콩쿨보다 심사시간이 절대적으로 짧다. 물론 이어지는 감상의 시간은 좋은 예술일 경우에는 둘 다 길겠지만.

한편으로, 미술작품을 보는데, 'CPU'식으로 보면 정말 황당하겠다. 왼쪽 위 점부터 오른쪽, 다음에 아래 줄… 아니면, 오른쪽 위 점부터 아래로 읽을까? 코끼리 다리부터 코까지 죽, 혹은 귀부터 꼬리까지 죽 읽는다고 해서 코끼리를 총체적으로 이해할 수는 없다. 그건 아는 게 아는 게 아니다. 사람은 진정한 앎을 꿈꾸는데. 어, 그러고 보니 'GPU'가 내게 가르침을? 아니다. 내 마음을 비추는 자화상이 된 거겠지. 여하튼, 예술여행에는 절대적인 순서의 체계도 없고 끝도 없다. 그야말로 우주 뭉텅이다.

기왕이면, 상상의 나래를 더 펼쳐보자. 만약에 'GPU'가 혁신에 혁신을 거듭하여 인공지능의 성능과 처리속도 향상뿐만 아니라, 우리의 인식계 자체를 무한히 확장해준다면, 이는 사람이 마침내 다중우주를 제대로 이해할 수 있도록 도와줄 것이다. 물론 요즘 이론

물리학의 관점으로 보면, 현 지구에 사는 우리가 다른 지구에 사는 우리를 관찰하는 것은 불가능하다. 과학적으로 가당치도 않은 일이다. 하지만 살아생전의 추상적인 인식계에서는, 혹은 물리적으로도 아마 죽었다 깨어나면 막상 가능하다. 그러므로 여기에 '죽었다 깨어나도 안 된다'는 말은 해당 사항이 없다. 그건 알 수 없는 일이다.

모르는 일에 대한 단언은 언제나 금물이다. 오히려, 예술의 세계에서는 상상하는 모든 게 이루어진다. 게다가, 상상은 현실이 아님에도 불구하고, 현실 세계에 무한한 영향력을 행사한다. 그래서 한편으로는 조심해야 하고, 다른 한편으로는 잘 활용해야 한다. 더 나은 우리가 되기 위해.

05

클라우드 컴퓨팅: 집단지성에 거는 기대

"나 하나 죽인들 우리는 간다"

디지털 파일로 작업하는 일이 늘어나면서 내 USB와 외장하드의 크기는 커져만 갔다. 2003년, 유학생활을 시작하면서 큰 맘 먹고 비싼 돈을 주고 산 USB의 용량은 고작 256mb(megabyte)였다. 지금 생각하면 참 작다. 하지만, 그 정도면 텍스트 문서파일의 경우에는 꽤 많이 저장할 수 있었다. 당시에는 그게 아쉽지만 넉넉한 크기라고 생각했다.

난 그 USB를 마치 핸드폰인 양, 주머니에 항상 넣고 다녔다. 그런데 며칠을 신경 쓰지 않았더니 어느 날, 온데간데없이 사라졌다. 도대체 내 실수인지, 어디에서 벌어진 일인지, 감도 잡히지 않았다. 게다가, 어떤 파일이 들어있었는지조차 가물가물했다. 누구나 습득하면 내 파일을 열어볼 수 있다는 생각을 하니 참 답답했다. 힘이 빠졌다.

한편으로, 외장하드는 250gb(gigabyte, 1gb＝1,024mb)였다. 정말 거대한 창고였다. 언제 다 채울까 싶었다. 하지만 얼마 후에는, 500gb

를 한 개씩 결과적으로 여러 개 구입했다. 다음으로는 1tb(terabyte, 1tb=1,024gb)를 구입했다. 그리고 2tb… 이런 식으로 숫자는 점점 커져만 갔다. 그러다 일이 터졌다. 2tb짜리 외장하드가 그만 읽히지 않았다. 수명이 다했던 것이다.

나는 육군 행정병 출신으로서 파일을 주기적으로 백업하는 습관이 비교적 철저했다. 초창기에는 CD로, 다음에는 외장하드로. 그런데 마지막 한 작업이 문제였다. 아직 완료하지 못했던 터라 미처 백업을 하지 못했던 것이다. 결국, 그 작업을 그냥 날리고 다시 시작하느냐, 아니면 데이터 복원업체에 의뢰하느냐의 문제가 남았다.

이런 일은 처음이었다. 데이터 견적을 내보니 금액이 상당했다. 주저했다. 그러나 결국에는 의뢰했다. 그런데 돈도 돈이지만, 해당 외장하드에 들어있는 내 모든 파일에 복원업체가 접근할 수 있다는 사실은 정말 내키지가 않았다. 뭔가 털리는 느낌이었다. 게다가, 복원에 실패할 확률도 있다는 경고를 들었다. 마음이 아팠다. 그리고 불안했다.

어느 날은 컴퓨터 운영체제에 치명적인 바이러스가 침투했다. 과거로의 복원을 몇 차례 시도했다. 여러 방법을 강구했다. 하지만, 결국에는 시스템 전체를 포맷하고 모든 프로그램을 다시 설치하는 수밖에 도리가 없었다. 복원에는 참 많은 시간이 소요되었다. 그야말로 시간 낭비였다. 미처 저장하지 못한 파일은 다 날렸고. 그런데 이런 일이 도대체 한두 번이 아니다. 그때마다 가슴이 찢어졌다. 그리고 화가 났다.

유학생활 중 긴 여행을 떠났던 적이 있다. 어느 날, 미국 시골 여행 중에 친구의 차 안, 내 가방에 들어있는 500gb 외장하드가 도난을 당했다. 주차되어 있는 차량의 뒤편 유리창을 깨고 누군가 가방을 훔쳐 달아난 것이다. 그 안에는 아직 백업하지 못한 내 작업이 왕창 들어있었다. 하늘이 무너졌다.

친구:	USB 분실, 외장하드 고장, 컴퓨터 프로그램 재설치, 외장하드 도난, 참 사연이 많네?
나:	파일 백업용 CD가 어느 날 읽히지 않게 되었던 사건도 만만찮아! 난 CD가 수명이 있는 줄 몰랐어. 그저 화석과도 같이 영원할 줄 알았지. 그래서 대학생 때 파일이 많이 날아갔어.
친구:	(…)
나:	위로해조.
친구:	클라우드 컴퓨팅 서비스를 이용했어야지.
나:	위로해달라고.

이전에는 물리적인 한 컴퓨터 안에 개별 프로그램을 설치하고, 그곳에 정보를 저장해야만 했다. 비유컨대, 전투기 조종사 한 명을 교육시키기 위해서는 엄청난 돈이 든다는 얘기를 들었다. 그렇다면, 그 조종사의 신변에 이상이 생기거나 퇴사하면 손실이 막대할 것이다. 마찬가지로, 대체 불가한 한 컴퓨터 안에만 모든 것을 공들여 넣어놓았다가 그 컴퓨터에 이상이라도 생기는 날이면 바니타스(vánǐtas), 그야말로 성경 잠언 말씀처럼 '헛되고 헛되며 헛되고 헛되니 모든 것이 헛되도다'가 되는 거다.

하지만, '**클라우드 컴퓨팅**(Cloud Computing)' 서비스를 이용하면 완전히 다른 상황이 전개된다. 이는 실제로 만질 수 있는 한 대의 컴퓨터 내부에 갇혀있지 않다. 오히려, 수많은 컴퓨터가 연결되어 함께 작동한다. 즉, '**분산처리**'를 통한 '**가상화**'가 핵심이다. 이는 마치 구름처럼 인터넷 상에 둥둥 떠 있는 가상의 실체와도 같다. 그렇다면, 개중에 한 대가 갑자기 고장, 혹은 분실되어도 큰 문제가 없다. 그만큼의 성능저하만 있을 뿐, 치명적인 데이터 유실이 방지되는 것이다. 마찬가지로, 물리적인 전투기 조종사 한 명 대신에 인공지

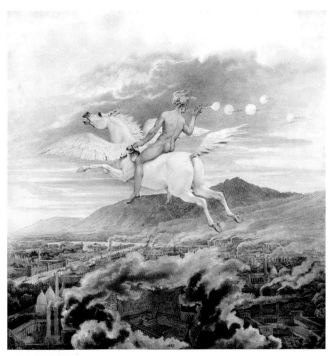

▌ 카를 프리드리히 싱켈(1781–1841), <거품을 부는 여성, 페가수스를 타고 산업 도시를 거니는 기독교도, 피터 빌헬름 보히트의 알레고리>, 1837
"나 오늘 하늘을 나는 느낌이야. 그런데 왜 나밖에 없지?"

능 프로그램의 성공적인 가동이 가능해진다면, 상상해볼 수 있는 최악의 상황은 면할 수 있다. 그렇다면, 최소한 관리자 입장에서는 한 시름 덜게 된다.

사용자 입장에서는 인터넷에서 '클라우드 컴퓨팅' 서비스에 자신의 ID로 접속하면 그 안에 있는 프로그램을 자유자재로 사용할 수 있고, 그 안에 파일을 저장할 수도 있다. 즉, 기기와 장소의 제한을 탈피하여 인터넷이 연결되어 있는 어떤 컴퓨터에서도 똑같은 서비스를 누릴 수 있는 것이다. 비유컨대, 구름은 하나다. 하지만, 누가 어떤 ID로 접속하느냐에 따라 그 구름은 그 사용자만의 **'맞춤 융단자'**가 된다. 그렇다면, 구름은 동시에 수없이 많다. 그리고 우리는 각자 자신만의 하늘을 난다. 즉, 구름뿐만 아니라 하늘도 가상이다.

회사의 입장에서는 자신의 서비스를 이용하는 수많은 사용자가 있어야 큰 수익을 창출한다. 그러니 프로그램을 항상 때 빼고 광내놓을 것이다. 정보도 잘 보관해 줄 것이다. 비유컨대, 깨끗한 렌트카인데, 타는 순간 내 물건으로 가득한 내 집이 되는 것이다. 게다가, 망가지면 무상으로 교체해준다. 그리고 보관한 물품은 결코 분실되지 않는다. 그렇다면, 이제는 내 컴퓨터에 이상이 생기거나 파일이 도난될 거라는 막연한 두려움에 더 이상 몸을 떨지 않아도 된다. 하늘이 무너질까 걱정할 이유도 없다. 모든 게 다 가상이니까.

회사는 총책임자로서 개인정보를 비롯한 사용자의 신상을 관리한다. 그렇다면, 사용자들에게 사실상 영향력을 행사하는 것이다. 예컨대, 만약에 내가 이 회사의 진정성과 보안관리 등에 무한 신뢰를

보내며, 더불어 그 생명이 영원할 것이라고 믿지 않는 한, 뭔가 불안하지 않을 수가 없다. 이를테면 누군가 내 ID로 나를 도용해서 이 회사의 서비스를 받는다면, 혹은 제대로 해킹한다면 정말 최악이다. 혹여나 나도 모르게 내 파일이 지워지거나 이동된다면, 아니면 세상에 공개된다면? 정말 끔찍한 일이다. 그래서 나도 아직까지는 이 서비스에 전적으로 의존하지 않는다.

한편으로, '클라우드 컴퓨팅'은 마치 **'집단지성'**과도 같다. 한 명의 입을 막는다고 해서 도무지 그 작동이 멈추거나 주장이 사라지지 않는다. 그렇다면, 이는 일종의 시대정신으로 작동하게 된다. 그야말로 수많은 컴퓨터가 자신만의 방에 갇혀있지 않고 서로 간에 끊임없이 연대하여 필요에 따라 일사분란하게 업무를 '분산처리'하니 도무지 못해내는 일이 없다. 더불어, '가상화'를 통해 각자에게 맞춤 서비스를 제공하니 개별적인 만족도도 높다. 따라서 **'능률적 집단화'**와 **'창의적 개인화'**가 보장된다.

혹은, 의심의 눈초리로 바라본다면, **'파라다이스 동물농장'**이 연상되기도 한다. 그렇다면, 그 농장의 주인은 과연 무슨 생각을 할까? 그가 실제로 하는 일은 무엇일까. 그런데 만약 주인 없는 농장이라면 앞으로 어떤 일이 벌어질까? 우리가 예측치 못한 전개란 과연 뭘까? 사뭇 흥미진진하면서도, 좀 어두운 느낌이 든다. 그건 왜일까? 여하튼, 디스토피아에 대한 경고는 사람들의 호기심을 종종 자극한다. 봐봐, 우리가 잘 몰라서 그렇지, 실제로 가능하다니까?

그렇다면, 이에 대응하여 우리가 할 수 있는 건 뭘까? 솔직히 버리

기는 못내 아쉽다. '클라우드'라는 개념이 너무도 매력적이라서. 예 컨대, **'클라우드 펀딩'**은 주체적인 사용자를 상정한다. 소규모 기업 이나 개인이 자신의 목적을 달성하기 위해 자금조달의 기회로 **'클 라우드 방법론'**을 활용하는 것이다. 그야말로 상당히 시의적이고, 경우에 따라 매우 효과적인 대안이며, 참 멋진 일이다. 보다 많은 사람들이 물리적으로 만질 수 있는 소수의 후원자가 지닌 한계를 벗어나서 가상의 **'구름 후원자'**에게 실제로 도움을 받을 수 있다니. 한편으로, 사용자 입장에서는 이 개념이 아니었으면 기획되지 못 했을 상품에도 투자가 가능해지니 자금 사용처 리스트가 늘어난 다. 물론 기존 상품보다 그만큼 위험한 측면도 잊어서는 안 된다. 상대적으로 공인되지 않은, 물거품처럼 사라질 수도 있는 느슨한 **'점조직'**이기 때문이다. 그렇지만, 경직된 소속관계를 벗어나, 때에 따라 이합집산이 가능하다는 점은 창의성, 민첩성, 시의 적절성의 측면 등, 관점에 따라 장점이 크다.

결국, '클라우드 방법론'은 이 세상을 살아가는 하나의 유용한 도구 일 뿐이다. 우리는 바로 그 도구를 가지고 마음먹기에 따라 참 멋 진 상상을 하고, 실제로 잘 활용할 수도 있다. 가상은 이렇게 현실 이 된다. 사람이 어떻게 마음먹느냐에 따라 숟가락은 실제로 구부 러지더라. 아니, 우리 그냥 할 수 있는 걸 하자. 이거 봐, 가상 구 름은 정말로 탈 수 있다니까? 그 구름이 내 가능성을 지속적으로 넓혀주는 한.

06

포그 컴퓨팅: 내 삶에 경영이 필요한 이유

"쓸데없는 일에 목숨 걸지 마라"

나는 군대에서 행정병이었다. 그런데 제대하기 이틀 전, 오전 업무까지도 수행해야 했다. 내가 있는 과에는 사병이 총 세 명이었는데, 후임 두 명을 비교적 늦게 받았기 때문이었다. 사무실은 크게 두 개로 나뉘었고, 간부는 대략 15명 정도 되었던 기억이다. 과장의 계급은 소령이었다. 매년, 말년 소령이 우리 사무실을 거쳐 갔다. 난 세 명을 모셨는데, 다들 진급을 앞두고 있었던 터라 매사에 신중했다.

처음 맞이한 소령은 일을 비교적 수월하게 했다. 그래서 나도 별로 힘든 일이 없었다. 그런데 그 이듬해에 오신 소령은 부임하자마자 무섭게 생긴 얼굴로 자잘한 사항까지 일일이 다 보고하라며 엄포를 놓았다. 그리고 몇 달 만에 새로운 사업을 엄청 벌여놓았다. 욕심이 참 과했다. 여하튼, 시시콜콜 별의 별 얘기를 다 보고했다. 시키는 일을 열심히 했다. 그러다 보니, 소령이 다루고 처리해야 할 정보는 매일매일 산더미처럼 쌓여갔다. 소령의 혈색은 점점 안 좋아졌고, 항상 피곤해보였다. 그리고 자주 신경질을 내기 시작했다.

하루는 소령이 출근을 하지 않았다. 과로로 쓰러져 병원에 입원했단다. 안쓰러운 마음이 들었다. 그렇게 소령은 이틀을 쉬고는 다시 정상 출근을 했다. 그리고는 간부들과 나를 불러 이전보다 명확한 업무 분담을 지시했다. 자신이 모든 걸 다 떠않고 총책임자가 되다 보니 능률도 오르지 않고 힘에 부쳤기 때문이다. 내가 봐도 쓸데없는 일이 너무 많았다. 소령은 내게 여러 업무의 책임자가 되게 했다. 그는 내가 보고해야 할 사안과 그럴 필요가 없이 직권으로 처리할 수 있는 사안, 그리고 문서로 남겨 철해놓아야 할 사안과 그럴 필요가 없는 사안을 규정해 주었다. 그렇게 나는 스스로 종합적으로 판단해서 당장 해야 할 업무를 수행하는 소위 'AI 행정병'이 되었다.

'유능한 경영자'는 업무를 잘 분담하고 지시하는 사람이다. '슬기로운 경영'은 모든 일을 스스로 다 도맡아하는 게 아니다. 이는 효율적이지도, 가능하지도 않다. 나는 그 후로도 몇 번은 보고할 필요가 없는 일을 구태여 보고했다며 소령에게 꾸지람을 듣기도 했다. 하지만, 새로운 체제에 점차 익숙해졌고, 소령의 업무는 그만큼 경감되었다. 소령의 웃는 모습도 더 자주 볼 수 있게 되었고. 그런데 그게 좀 어색한 얼굴이라, 나도 가끔씩 웃음이 났다. 여하튼, 이렇게 바뀌니 모두에게 훨씬 나은 근무환경이 자연스레 조성되었다.

'클라우드 컴퓨팅'은 자신에게로 모든 정보를 집중하게 하는 **'중앙 처리방식'**에 기반을 둔다. **'가상 구름 하나'**에 별의 별 정보들까지도 시시콜콜 모두 다 모아놓고 한꺼번에 처리하는 것이다. 그러다 보니 품이 많이 든다. 우선, 저장 공간이 엄청 커야 한다. 그래서 수

많은 실제 컴퓨터가 협력한다. 다음, 처리속도가 엄청 빨라야 한다. 예컨대, 방이 넓어지면 청소할 시간이, 도서관이 넓어지면 책을 찾는 시간이 통상적으로 늘어나게 마련이다. 그리고 보니 '클라우드 컴퓨팅', 참 힘들겠다!

컴퓨터와 사람은 작동방식이 상이하다. 우선, 컴퓨터는 정직하다. 시간당 수당을 받는 근로자처럼 자신의 처리속도가 비례적으로 정해져있다. 그런데 융통성이 없는 경우가 대부분이다. 예를 들어, 특정 책 한 권을 찾아놓고는, 혹시 똑같은 책이 또 있나 모든 서재를 일일이 싹 다 검색한다. 매번 그런 식이다. 어쩌다 일찍 찾으면 딱 멈출 수도 있잖아? 구석구석 균등하게 취급하는 일관성과 정확성이 때로는 좋은 점도 많지만.

반면에 사람은 직관적인 동물이다. 방이 넓어지는 만큼 목표물을 찾는 시간이 꼭 비례적으로 증가하는 것은 아니다. 예외적인 상황은 언제나 있다. 의외로 운이 좋을 때도 있고. 그리고 작은 방 모서리 한 귀퉁이에 끼어있는 경우보다, 큰 방 중간에 덩그러니 놓여있는 경우가 보통은 더 찾기가 쉽다. 백화점이 아무리 커도 자신이 봐둔 옷을 순식간에 다시금 집어낼 수 있는 신통한 능력을 지닌 사람들도 주변에는 많다. 한편으로, 분명히 여기에 있을 텐데 도무지 못 찾겠는 경우도 종종 있다. 이럴 때면 막상 찾고 나면 보통 허탈한 느낌이 몰려온다.

'클라우드 컴퓨팅'은 기본적으로 전자의 경우다. 즉, 받아들이는 데이터의 양과 질이 증대할수록 몸집은 비대해진다. 예를 들어, '클

라우드 컴퓨팅' 저장 공간에는 시간이 흐르며 사진 이미지의 개수가 증가한다. 더불어, 개별 이미지의 해상도도 높아진다. 즉, 파일의 크기가 커진다. 그런데 매번 검색을 할 때마다 전체를 다시 수색해야 한다. 갈수록 노동력의 낭비가 막대해지는 것이다. 게다가, 처리 속도와 통신 속도가 아무리 빨라져도 어느 순간, 감당할 수 없는 수준에 도달하게 되면 문제가 커지게 마련이다. 따라서 속담처럼 벼룩 잡으려다 초가삼간 다 태우지 않으려면 특단의 조치가 필요하다.

소령: 나처럼 해봐.

클라우드: 어떻게 말입니까?

소령: 우선, 다른 클라우드랑 업무의 계열을 구분해. 그리고 네 밑에 적당한 관리자를 두고는, 자체적으로 뭘 처리하고 뭘 보고할지를 스스로 판단할 수 있게 제대로 교육시켜. 알겠냐?

클라우드: 네! 정말 너무 힘듭니다. 업무의 효율성도 떨어지고, 건강도 나빠지고. 어떻게 만날 소화불량, 정말 신경쇠약에 걸릴 지경이란 말입니다.

소령: 쓸데없는 일에 목숨 걸지 마. 다쳐. 유능한 중간 보스를 잘 둬야 돼! 이제 좀 쉬엄쉬엄, 놀 때도 됐지 않나? 일은 아그들이 하는 거지.

'클라우드 컴퓨팅'을 원활하게 운영하는 대표적인 방식 두 가지는 다음과 같다. 첫째, '클라우드'를 구분한다. 즉, 종목별로 대분류를 만든다. 예를 들어, 날씨 정보는 '기후 클라우드'에, 그리고 아마존 정보는

'자연 클라우드'에 보관한다. 둘째, **'포그 컴퓨팅(Fog Computing)'**을 적극 활용한다. '클라우드 컴퓨팅'이 '빅데이터 정보'를 도맡아 처리하고 분석하는 **'중앙집중형'**이라면, '포그 컴퓨팅'은 분업을 통해 빅데이터 정보의 처리속도를 향상시키고 시스템 부하를 막는 **'지방분권형'**이다. '포그'란 구름(클라우드 컴퓨팅)과 땅(실제 컴퓨터) 사이에 있는 안개(땅에 가까운 구

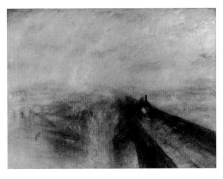

┃ 조지프 말로드 윌리엄 터너(1775-1851),
 <비, 증기, 그리고 속도-대 서부 철도>, 1844
 "자욱한 안개가 땅에 거의 붙어 있구먼!"

름), 즉 **'중간 관리자'**를 지칭한다. 이를테면 구멍가게를 운영할 때는 사장님(클라우드) 혼자서 모든 일을 다 처리할 수 있다. 하지만, 사업체가 커지다 보면 업무의 체계가 복잡해진다. 즉, 여러 명의 '중간 관리자(포그)'를 선임해야 한다.

'포그'는 상황에 따라 정보를 자체 처리하거나 '클라우드'에게 보고해야 할 의무가 있다. 즉, 책임과 역할이 명확하다. 이를테면 '클라우드'가 통신회사라면 '포그'는 개별 통신 기지국이다. 각 기지국에는 관할 구역이 있다. 해당 지역의 통신정보는 해당 기지국이 처리하는 것이 원칙이다. 그런데 정보의 성격에 따라 직권으로 처리한 후에 불필요한 정보를 일정 기간이 지난 후에 폐기하거나, 아니면 그 정보를 직접 보관하는 경우도 있고, 혹은 요약 정보만 '클라우드'에게 보내고 실제 정보는 직접 보관하다가 필요시 열람해 주거나, 아니면 그냥 통째로 정보를 넘겨주는 경우도 있다.

'클라우드 컴퓨팅'과 '포그 컴퓨팅'은 통상적인 조직체계의 일면을 잘 보여준다. '클라우드'는 분야별로 여러 '포그'를 지정함으로써 자신의 부담을 크게 경감할 수 있다. 그렇게 하면 업무의 효율성은 증대되게 마련이다. 사사건건 자신이 직접 다 나서야 일이 잘 풀리는 것은 결코 아니다. 더불어, 권한을 부여해준다고 해서 자신의 권력이 꼭 약화되는 것도 아니다. 오히려, 이를 잘 활용한다면 조직에 대한 '포그'의 책임의식과 소속감이 고양될 수 있다.

우리 모두는 **'일인 마음 경영자'**이다. 내 마음의 진정한 경영자는 나다. 이를테면 나는 여러 계열사를 거느린 회장이고, '클라우드'는 각 계열사 사장이다. 그렇다면, '포그'는 각 부서를 총괄하는 이사다. 회사가 잘 운영되려면 서로 맡은 바 임무를 잘 수행하며 때에 따라 유기적으로 소통해야 한다. 그 다음에는 뭐, 다 **'마음먹기'**에 달렸다. 알고 보면, 회장, 사장, 이사, 사원, 모두가 다 내 마음이다.

대기업을 경영하다 보면, 정말 별의 별 일이 다 생긴다. 살다 보면 뜻대로 되지 않는 일이 너무도 많다. 얼마 전에 어떤 주책없는 사장이 쓸데없는 일에도 습관처럼 사사건건 간섭하다가 그만 과로로 쓰러졌다. 바보다. 그래도 덕담과 함께 화환을 보내긴 했다. 불과 며칠 전에는 어떤 주책없는 이사가 침소봉대(針小棒大), 즉 아무것도 아닌 일을 엄청 크게 부풀려서 온 회사를 들썩거렸다. 바보다. 그래도 불러서 손 꼭 붙잡고 격려해줬다. 중요한 건 우리 마음의 단합이다. 혹시 오늘이 바로 거국적인 회식의 날?

자, 쓴 소리 시작이다. 쓸데없는 일에 제발 목숨 좀 걸지 말자. 아

무엇도 아닌 일에 마음 쓰지도 말고. 예컨대, 그 기업 회장, 걔 말이야, 진짜, 내가 다 부끄럽더라. 야, 자잘한 사건 하나하나에 회장이 직접 다 연루되기 시작하면, 그야말로 기업 휘청휘청, 바람 잘 날 없을 거다. 아, 그런데 나도 좀 찔리네? 지금 내 눈 앞의 벽에서 그 기억들이 주마등처럼 쑥 스쳐지나간다. 별 거 아닌 일 하나에 내 온 감정들이 확! 다 상해서 그만 내 마음 전체가 들썩거렸던 그 수많은 나날들. **'마음 경영'**, 잘하자. 우리 모두.

07

엣지 컴퓨팅: 최악을 면하기 위한 능력

"스스로 할 줄 알아야 한다"

난 운전을 좋아한 적이 없다. 시간 아깝다. 어서 빨리 '자율주행 자동차'가 상용화되어야 한다. '차량 내비게이션'이 없던 시절, '길 찾기'가 참 싫었다. 예컨대, 가끔씩 넋을 놓고 운전하다 보면 처음 와본 길에 진입하는 경우가 더러 있었다. 아, 내가 지금 어디에 있는 거지? 당황스러웠다. 당시의 내게 길거리를 외우는 건 정보의 허무한 암기와도 같았다. 언젠가는 어차피 기억에서 사라져버리고 말 것을.

'차량 내비게이션'에 감사하는 마음이 크다. '길 찾기'의 압력에서 드디어 나를 해방시켜 주었으니. 제공하는 부가기능 또한 제법 유용하다. 특히, '추천경로'와 '예상 도착시간', 너무 좋다. 통상적으로는 '추천경로'로 가는 것이 시간을 가장 절약하는 길이다. 경험상, 머리 써봤자 소용없다. 그리고 '차량 내비게이션'에 따르면 시간을 비교적 정확하게 예측할 수 있기에 보다 효율적인 계획이 가능하다.

누구나 그렇듯이, **'4차혁명'**에 대한 기대 중 하나가 바로 **'내 편의'**이다. 정말 유능하고, 매사에 열심이며, 지치지도 않는 개인 수행 비서를 둘 수 있다니, 생각만 해도 참 설렌다. 마치 옛날에 많은 사람들이 세탁기와 냉장고를 갈구했듯이, 나는 '자율주행 자동차'를, 그리고 온갖 기기에 다 장착된 '사물인터넷'의 시대를 꿈꾼다. 예컨대, 내가 집에 도착할 때쯤 되면 그걸 어떻게 알고는 따뜻한 물을 욕조에 받아놓는다. 그렇다고 굳이 내가 잘해주기를 요구하지도 않는다. 인격체가 아니라서. 이와 같이 때로는 인연을 맺지 않는 게 신상에 좋다.

잠깐, 단꿈은 이제 그만! 여기는 산 좋고 물 좋은 곳에 위치한 미술관 앞마당, 다음 약속 장소로 빨리 이동해야 한다. 서울 중심가의 한 식당에서 중요한 회의가 예정되어 있었다. 혹시 몰라 좀 전에 운전 소요시간을 찍어보았을 때만 해도 그럭저럭 여유가 있었다. 하지만, 웃고 떠들다보니 시간이 좀 흘렀다. 지금 출발할 경우, 서울에 진입할 때쯤이면 퇴근 시간과 대략 맞물리게 된다. 불안하다. 경험상, 내비게이션의 계산이 틀릴 수도 있다. 내가 지금 딱 서울 근교에 있는 것도 아니고, 시간이 지나면서 교통상황이 바뀔 것은 자명하기 때문이다.

작별인사를 하고는 시동을 걸었다. '차량 내비게이션'에 목적지를 입력했다. 자, 출발이다. 근데 좀 춥네. 그새 차가 식었다. 만약에 나와 내 차가 '사물인터넷'으로 연결되어 있었다면, 내가 탈 때에 맞춰 훈훈하게 데워 놓았을 텐데. 너무 일찍 태어난 것을 살짝 원망해주며 주행을 시작했다. 내비게이션이 아직은 잡히질 않는다.

뭐, 저기 앞 도로까지만 나가면 되겠지. 그런데 이런, 도로를 달리기 시작했는데도 도무지 잡힐 생각을 하지 않는다. 그래서 아무 방향으로 적당히 달려봤다. 아, 이런, 안 된다. 급한 대로 잠깐 정차하고는, 스마트폰에서도 내비게이션을 작동시켜본다. 안 된다. 여기가 무슨 첩첩산중이라고 갑자기 인터넷이 불통이 된 것이다. 지도라도 보고 달려야겠다. 스마트폰에서 지도를 검색한다. 이런, 이전에 지도를 다운로드 받았던 기억이 없다. 즉, 인터넷이 안 되니 방법이 없다. 주변에 마땅히 도움을 구할 곳은 찾을 수가 없고. 그렇다면, 내가 지금 택할 수 있는 방법은 미술관으로 다시 돌아가서 길을 물어보거나, 아니면 무작정 앞으로 나가보는 것이었다. 마치 구석기 시대로 후퇴하는 것만 같았던 그때 그 느낌, 마냥 유쾌하지만은 않았다. 인터넷 왜 안 돼!

2003년, 미국 유학길에 올랐을 때만 해도 여행을 다닐 때면 실제 지도를 필수로 지참했다. 당시에는 이랬다. 우선 지도를 보고 가야 할 길을 눈으로 죽 따라가 본 뒤에 주행을 했다. 그러다가 도중에 애매해지면 어김없이 갓길에 정차하고는 지도를 재차 확인했다. 그런데 그게 벌써 옛날 일이다. 그렇게 길을 찾았던 기억이 오랫동안 없다. 게다가 내 차에는 지도책이 없다. 따라서 인터넷이 안 되는 바로 그 순간, 나는 도움이 절실한 미아(迷兒)로 금세 전락해 버린다.

'클라우드 컴퓨팅'의 대표적인 장점 네 가지는 다음과 같다. 첫째, 뛰어난 '연산능력'이다. 즉, 수많은 컴퓨터가 힘을 합쳐 하나의 가상 구름을 만들었기 때문에, 개별 컴퓨터로는 범접할 수 없는 업무

를 수행할 수 있다. 둘째, 시공을 초월한 '**접근성**'이다. 즉, 가상 구름에 필요한 소프트웨어 프로그램이 다 설치되어 있기 때문에, 아무 컴퓨터나 인터넷만 접속되면 나만의 가상 구름을 불러와 그게 마치 내 전용 컴퓨터인 양 활용할 수 있다. 셋째, 보안성이 높은 '**자료저장**'이다. 즉, 가상 구름에 파일이 보관되며, 이를 공인된 기업이 관리해주기 때문에, 물리적으로 내 파일이 없어지거나 도난당할 우려가 적다. 넷째, 소비자가 사용하는 주변기기의 '**간편화**'이다. 즉, 가상 구름에는 앞의 세 가지 장점이 다 있기 때문에, 소비자가 소유한 장비가 막상 이를 중복할 이유가 없다. 즉, 복잡한 연산을 통해 결과 값을 직접 도출해내지 않기 때문에 고사양의 부품이 필요가 없다. 그리고 프로그램을 설치하거나 파일을 저장할 이유가 없기 때문에 고용량의 저장 장치도 필요가 없다. 그저 간단한 통신장치로 빠른 송수신이 가능하기만 하면 그만인 것이다. 비유컨대, 뇌가 머리를 쓰기 때문에 손가락에는 뇌가 없다.

내 경우, 지금의 낭패는 '클라우드 컴퓨팅'의 네 번째 장점과 통한다. 즉, 내 기기는 너무도 '간편화'되어 있던 나머지, 인터넷이 연결되지 않는 순간, 그렇게 똑똑한 줄로만 알았던 머릿속이 새하얀 백지장으로 탈바꿈해버린 것이다. 그렇다! 그게 바로 실체다. 쇼는 끝났다. 전원이 나가는 순간, 프로젝터의 빔은 어김없이 꺼지고, 이제는 아무것도 없는 그늘진 벽만 덩그러니 남는다. 아마도 당시에 마음을 가라앉히고 꼼꼼히 찾아보았다면 내 기기에 저장되어 있는 유용한 자료 몇 개는 호출해낼 수도 있었을 것이다. 하지만, 오랜 시간 의존적으로 살다 보니 내 머리도 순간, 백지장이 되었다. 다행히 막무가내로 앞만 보고 열심히 달리다 보니, 얼마 후 인터넷 연결에

성공했다. 아슬아슬하게 약속시간에 늦을 뻔 했다. 휴.

'클라우드 컴퓨팅'은 모든 요소를 특수한 한 곳에 몰아놓는 '중앙처리장치'이다. 즉, 까딱 잘못하면 사달이 난다. 예를 들어, 만약에 기술적인 문제 등으로 **'처리지연'**이 발생한다면 모든 사용자의 업무가 느려진다. 혹은, 인터넷 문제 등으로 **'연결해제'**가 발생한다면 모두의 업무가 마비된다. 아니면, 보안 문제로 **'해킹'**이 발생한다면 모든 자료가 뚫릴 수 있다. 이는 물론 일어나서는 안 되는 일이고 쉽게 일어나지도 않겠지만, 충분히 가능한 일이다. 사용자 전원을 담보로 하기 때문에 거듭 주의를 요한다.

극단적으로 보면, 특정 사용자가 '클라우드 컴퓨팅'에 접속하지 못하는 바로 그 순간, 그는 그 세계에서 축출되는 것과도 같다. 최소한 그 세계에서만큼은 그의 존재가 흔적도 없이 사라지기 때문이다. 이는 그의 물리적인 죽음과도 진배없다. 어차피 접속하지 못하는 상황은 동일하기에. 따라서 살아남으려면 잘 보여야 한다. 그런데 누구에게? 아마도 '클라우드 컴퓨팅', '인터넷 회사', 이를 조율하는 '법규'와 '다른 기관', 그리고 '해커'에게. 아, 잘 보일 대상, 즉 '빅브라더(big brother)'가 이 세상에는 너무도 많다. 나는 그저 풍전등화(風前燈火)와도 같이 힘없고 작은 개인일 뿐이더냐.

중앙집권적인 권력은 문제가 많다. 물론 '클라우드 컴퓨팅'의 이상과 능력은 인정한다. 단, '좋은 게 좋은 거지'의 경우, 즉 모든 게 순항할 경우에만 그렇다. 그런데 생각해보면, 고작 인터넷 연결 하나로 나를 좌지우지한다니, 어찌 보면 뭔가 디스토피아의 냄새가

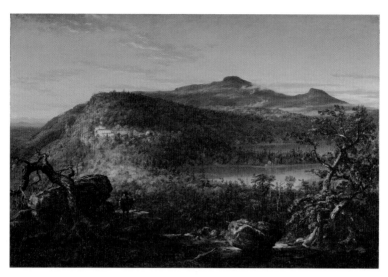

▌토머스 콜(1801-1848), <두 호수와 산장의 집 아침 풍경, 캐츠 킬 산맥>, 1844
"저 사람 지금 준비 철저히 되어 있는 거 알지? 여행 떠날 땐 다들 그래야 돼!"

난다. 그래서 모종의 견제 장치가 필요하다. 안 되겠다. 의지할 곳
은 결국 나밖에 없다. 누구의 도움 없이도 무인도에서 살아남을 수
있는 나만의 생존능력을 키워야겠다. 비상식량과 생존도구를 가지
고 있어야겠다.

나는 '엣지 컴퓨팅(Edge Computing)'에 기대를 건다. 이는 사용자의
기기가 최소한의 연산능력과 자료를 스스로 갖추는 것을 말한다.
즉, '디지털 미아'가 되는 극단적인 상황에 빠지지 않도록 필요한
도구와 재료를 직접 소유하는 것이다. 요즘은 처리속도와 저장 용
량 등 기기의 사양이 좋아졌기 때문에 어느 정도의 능력을 자체적
으로 갖추는 것은 그리 어려운 일이 아니다. 그럼에도 불구하고
'중앙독점화'를 고집하는 기업이 있다면 그 저의를 의심할 수밖에

없다. 아, 시간 나면 혹시나 스마트폰에 깔아놓을 만한 비상용이 뭐가 있는지 한 번 검색해봐야겠다. 지구 운명의 날(Doom's Day)이 다가오기 전에.

'클라우드', '포그', '엣지'는 서비스 회사와 사용자 간의 구조적인 관계 속에서 발생하는 여러 입장을 대변한다. 그리고 모두 다 자신의 목적에 충실하며 총체적으로 무리 없는 효율적인 운용을 지향한다. 이를테면 클라우드(cloud)가 서비스의 제공자라면, '엣지(edge)'는 서비스가 소비되는 모서리, 즉 가장 끄트머리를 지칭한다. 그리고 포그(fog)는 그 중간쯤에 위치한다. 이는 데이터를 중앙 클라우드로 곧장 보내지 않고 인근 지점을 거치게 만드는 처리방식이기에.

우리는 이야기를 먹고 산다. 그리고 그 이야기는 어느 순간 현실이 된다. 관점에 따라 '클라우드', '포그', '엣지'는 알레고리적으로 다양한 서사적 관계를 암시한다. 예를 들어, '클라우드'가 '기업'이고 '엣지'가 '소비자'라면, '포그'는 '기업', 혹은 '소비자'를 대변하는 '중재위원회'가 된다. 혹은, 특정 권한하에서는 '포그'가 '기업'의 역할을 대신하기도 한다. 한편으로, '클라우드'가 '시대정신', '포그'는 '집단지성', '엣지'는 '개인'이라고 간주한다면, '시대정신'의 능력과 '포그'의 영향력, 그리고 '엣지'의 자생력을 여러 각도로 음미해볼수 있다. 아니면, '클라우드'가 '집단지성', '포그'는 '개인지성', 그리고 '엣지'는 '아이디어'라고 간주해볼 수도 있다. 이와 같이 이들의 관계는 마음먹기에 따라서는 우리를 비추는 자화상이 된다. 즉, 우리를 반영하지 않는 기술은 없다. 기술은 우리의 거울이다.

08
증강현실: 남에게 끌려가지 않는 주관
"나보고 뭘 보란다"

산의 정상에 섰다. 바람이 강하다. 마음이 씻겨 내려간다. 고민은 저만큼 날아가고. 그런데 저 멀리, 전에는 보지 못했던 마천루 한 채가 불쑥 솟아있다. 어, 저거 언제부터 저기 있었지? 자, 머리를 굴려본다. 우선, 저 지역을 걸었던 발의 촉감과, 주변을 두리번거렸던 망막에 비친 풍경파일 등을 검색어로 찾는다. 그리고는 머릿속 스크린에 띄워놓고 하나씩 빨리 돌려가며 재생해 본다. 아! 그 기업! 그래, 저 건물, 원래 있던 거다. 요즘 내가 관심을 좀 안 가졌네. 괜스레 미안한 마음이다.

▌ 알브레히트 알트도르퍼(1480-1538),
 <알렉산드로스 대왕의 이수스 전투>, 1529
 "이게 무슨 장면인지 궁금하죠? 위를 참조하세요."

하산해서는 주차장에 한동안 쉬고 있던 내 차에 시동을 건다. 요즘 차량 내비게이션이 말썽이다. 그래서 핸드폰의 내비게이션 어플을 실행하고는 거치대에 올려놓는다. 그런데 여기가 나름 깊은 산? 애초에 내 위치를 추적하는 데 애를 먹는다. 으흠… 차를 몰고 도로 쪽으로 나가본다. 아, 잡혔다. 그런데 도로 왼쪽이야, 오른쪽이야? 모르겠다. 그래서 우선은 직감적으로 좌회전을 해본다. 아, 반대네! 저만큼 가서 유턴하란다. 그렇게 했다. 그리고 집으로 돌아오는 길, 아까 멀리서 보았던 마천루를 지나친다. 운전석 왼쪽 거울에 비친다. 그래서 그 거울을 검지로 툭 누른다. 어, 그 기업, 오늘 사고 쳤네? 영상과 함께 아나운서의 목소리가 들린다. 아, 그런 일이 있었구나.

위의 사례는 '증강현실(Augmented Reality)'의 특성을 여럿 포함하고 있다. 여기서 주의할 점, '증강현실'은 하얀 캔버스에 처음부터 끝까지 모든 게 꼼꼼하게 그려진 완벽한 '가상세계'가 아니다. 오히려, 현실세계를 기반으로 하여 사용자를 위한 가상의 정보를 덧대어 풍경의 유용성을 증가, 강화시키는 것이다. 즉, '가상세계'는 모든 게 다 가짜인 **'꿈 여행 코스'**이지만, '증강현실'은 현실세계를 바탕으로 필요한 정보를 제공해주는 **'실제 여행 가이드'**이다. 때로는 꿈을 위한 꿈보다 현실을 활용한 꿈이 더 짜릿하다.

예를 들어, 내가 여행을 하면 주변에 모르는 게 천지이다. 그때마다 '증강현실' 여행 가이드가 내게 나타나서는, 당장 필요하거나, 혹은 관심을 가질 만한 정보를 때에 따라 죽 알려준다면, 좋은 점이 참 많다. 물론 귀찮거나 당장 필요 없으면, 쉿! 한 번 해주면 갑자기 잠잠해진다. 현실세계만이 덩그러니 남는 것이다. 막상 필요

하면 다시 부르면 된다. 그런데 이 여행 가이드는 이를 아무리 반복해도 도무지 삐치는 법이 없다. 즉, 인격적인 만남이 아니기에, 소비자 입장에서는 원하는 만큼, 마음 가는 데로 서비스를 누리기만 하면 그만이다.

그런데 증강현실 기술을 잘 구현하려면 대표적으로 두 가지가 중요하다. 첫째, **'사용자의 위치'**와 **'사용자의 시야'** 정보를 정확히 알아야 한다. 즉, 내 눈 뒤의 망막에 비치는 이미지를 그대로 재현하는 능력이 필요하다. 내가 지금 정확히 어디에 서 있고, 무엇을 보고 있는지를 알아야 보이는 풍경에 걸맞은 정보를 비로소 제공해줄 수가 있기 때문이다.

핸드폰이나 차량 내비게이션을 예로 들면, '사용자의 위치'를 알기 위해서는 4개의 인공위성과 교신을 한다. 이는 4차원 시공의 정확한 지점을 파악하기 위함이다. 다음, '사용자의 시야'를 알기 위해서는 여러 감지기(sensor)를 활용한다. 이는 중력을 통해 상하 방향을 파악하고, 나침반을 통해 동서남북 방향을 파악하기 위함이다.

이 체계대로 위의 사례를 분석해보면 다음과 같다. 우선, '사용자'는 '나'다. 다음, '사용자의 위치' 정보는 처음에는 '산의 정상', 그리고는 '차 안'이다. 다음, '사용자의 시야' 정보는 처음에는 '산의 정상에서 보이는 도시 풍경'과 '마천루 한 채', 그리고는 '주차장'과 '주차장 밖 도로'다. 또한, '핸드폰 스크린'과 '마천루가 비치는 운전석 왼쪽 거울'도 있다. 물론 행간의 수많은 위치와 시야 정보를 상상해볼 수도 있겠다.

둘째, 그 사용자에게 고품질의 **'정보 서비스'**를 제공해야 한다. 이를 위해서는 관련정보 데이터베이스와 자료검색 기능이 뛰어나야 한다. 또한, 지금 내가 뭘 원하는지, 혹은 원할 만한지를 알아야 한다. 그래야 내 요구와 욕구에 부응하는 양질의 정보를 제공해줄 수 있기 때문이다. 이를 잘하려면 사실상 나를 꿰고 있어야 한다. 즉, 일거수일투족을 다 알면 큰 도움이 된다.

인터넷 정보통신기술을 예로 들면, 사용자가 궁금한 게 있으면 검색 기능 등을 활용하여 필요한 정보를 바로 찾아볼 수가 있다. 이는 스스로 하는 낚시와도 같다. 즉, 고기 잡는 법을 배워야 한다. 한편으로, 요즘 많은 사이트들은 자체 알고리즘과 빅데이터를 활용하여 사용자가 방문한 내역이나 구매한 리스트 등, 개인적인 역사를 죽 훑어본 후에 **'맞춤 정보'**를 제공하거나 링크를 추천한다. 이는 나를 잘 아는 식당 주인이 추천하는 구미가 당기는 메뉴와도 같다. 즉, 잡아준 고기를 잘 먹으면 된다. 이와 같이 정보통신기술은 맞춤 요리를 지향한다. 물론 보다 효과적으로 이윤을 창출하기 위함이다. 세상에 공짜는 없다. 증강현실 또한 마찬가지다.

위의 사례를 분석해보면 다음과 같다. '정보 서비스'는 처음에는 '마천루를 소유한 기업', '집에 가는 길 방향', 그리고는 '그 기업과 관련된 사건사고'이다. 그런데 '내 위치와 시야' 정보가 객관적인 재현라면, '정보 서비스'는 주관적인 표현에 더 가깝다. 즉, 전자는 나만 기준이지만, 후자는 서비스업체도 기준이 된다. 정보를 선별적으로 제공하는 주체라서 그렇다. 그렇다면, 이해관계가 개입되지 않을 수가 없다.

정보 제공 주체의 성격에 따라 정보의 종류와 품질은 다르다. 예를 들어, '마천루를 소유한 기업'이라는 정보는 우선 내 뇌가 주었다. 즉, 내가 원래 아는 지식이 소환되었다. 여기에는 내 편향이 개입 될 수는 있겠으나 제3자의 영향력은 제한적이다. 그리고 '집에 가는 길 방향'을 알려주는 정보는 내비게이션이 주었다. 즉, 내비게 이션이 아는 지식이 소환되었다. 이 자체만으로는 나를 편하게 해 주니 좋다. 한편으로, 이 프로그램의 제공업체는 오랜 시간, 내 시선을 한 곳에 고정시킴으로써 얻을 수 있는 부가가치를 누릴 수 있다. 다음으로 '그 기업과 관련된 사건사고'와 같은 정보는 인터넷 이 주었다. 이는 내 스스로의 '자료인식 범위'와 '지식저장 용량'으로는 도무지 알 수 없었을 정보이다. 그래서 고맙다. 그런데 애초에 아무 정보나 무작위로 던져준 것이 아니다. 필터링과 선택의 주체는 익명의 인터넷 바다가 아니라, 증강현실을 실행하는 특정 회사이기 때문이다. 즉, 이를 통해 얻는 부가가치가 다 있다.

증강현실:	야, 이것 좀 봐!
나:	딴 거 보여죠.
증강현실:	와, 그럼 이것 좀 봐!
나:	딴 거.
증강현실:	이거는 봐야지?

단체관광을 하다 보면 가이드의 횡포에 맞닥뜨리는 경우가 가끔씩 발생한다. 그때 분위기에 낚이게 되면 필요 없는 상품을 구매하고 는 나중에 후회하게 되는 경우가 다반사다. 그런데 만약에 인공지 능이 앞으로는 내 감각과 감정, 의식과 무의식, 생각과 행동, 몸과

마음을 나보다 더 잘 안다면 과연 세상이 어떻게 될까? 실제로 나도 가끔씩은 멍한 게 좋다. 인터넷 사이트가 추천한 링크를 하나, 둘 타 들어가다 보면 시간 가는 줄 모른다. 스트레스도 좀 풀리고. 그렇다면, 이제는 나보다 내 욕구를 잘 아는 인공지능에게 내 몸과 마음을 한 번 맡겨볼까?

역사적으로 보면, 세상은 대체로 큰 흐름의 편이었다. 즉, 당대의 가치관과 이념, 문화와 기술 등은 거기 속한 개개인이 세상을 살아

■ 찰스 윌슨 필(1741-1827),
 <그의 박물관에 있는 작가, 자화상>, 1822
 "자, 이건 꼭 봐야지? 일로 와봐. 설명해줄게."

나가는 일련의 방식과 방향을 제안하고, 때로는 제한해왔다. 그러고 보니, 놀이동산에 물이 흐르는 미끄럼틀을 확! 내려오는 '후룸라이드'가 떠오른다. 재미있다. 반면에 서로 간에 좌충우돌하는 '범퍼카'는 내게 운전의 즐거움을 준다. 과연 '증강현실'은 어떤 종류의 게임일까? 중요한 건, 수동적이냐, 능동적이냐를 떠나서 게임이란 모름지기 스스로 즐기며 할 때가 제맛이다. 그리고 적당히 잘, 혹은 슬기롭게 할 줄 아는 게 바로 고수다. 물론 어딜 가도 절정의 고수는 항상 있다. 어, 왔어? 그런데 그 고수가 자연지능일까, 인공지능일까 그것이 문제로다. 이에 대한 내 잠정적인 답은 바로 누리는 데 있어 그건 사실 별 상관이 없다는 것이다.

09
딥러닝: 별 생각 다 해보는 묘미
"추상화는 아름답다"

이제 세 살배기 내 딸은 눈치가 빠르다. 새로운 상황에 노출되기라도 하면 그게 뭔지를 금세 파악한다. 아마도 아직 어려서 뇌가 뭐든지 스펀지같이 잘 흡수해서 그런가 싶다. 반면에 나이가 들수록 익숙하지 않은 환경에 적응하기란 도무지 쉽지가 않다. 그래서 문화, 음식, 언어, 기술 등은 일찍 배울수록 좋다. 내 딸은 지금 엄청난 속도로 세상 만물을 학습하고 있다. 매일같이 '**세상 인식 운영체제 프로그램**'이 업그레이드와 업데이트를 반복하며 재부팅되는 소리가 들린다. 특히나 애들은 아프면 확 성장한다더니 아마도 업그레이드할 때 아픈가 보다.

2019년, 오랜만에 TV를 바꿨다. 처음에는 말을 하면 반응하는 게 정말 신기했다. 내 딸은 발음이 또렷하다. "뽀로로' 찾아조!" 하면 바로 찾아준다. 그런데 내가 말을 얼버무리거나 글자를 변형하면 갑자기 뚱딴지 같이 반응한다. 처음에는 웃었다. 그런데 매번 그러니 조금씩 웃음이 사라졌다. 이러다 욕하면 지는 건가? TV는 사람이 아니다. 그냥 그 기술력 수준에 맞춰 천천히, 또박또박, 알아들

기 쉬운 문장을 쓰는 게 낫겠다. 즉, 눈높이가 중요하다.

기술은 비약적으로 발전한다. TV의 대화력도 앞으로는 크게 향상될 것이 자명하다. 어느 순간이 되면 사람과 구별이 불가하거나 사람보다 훨씬 낫게 느껴질 때도 올 것이다. 물론 지금도 TV가 검색하는 걸 보면 정말 똑똑해 보인다. 아니, 내가 할 수 없는 일을 잘도 해주니 참 고맙다. 그런데 이거 혹시, 그 옛날 아날로그 감성? 이런 기능은 앞으로는 마치 공기와도 같이 당연해질 예정이다.

'사람의 인식법'은 복잡하고 모호하다. 사람은 자신 앞에 놓인 일련의 사태, 즉 현상이나 대상을 대강 뭉뚱그려 그러그러한 '느낌적인 느낌'으로 **'추상화'**하여 받아들인다. 즉, A를 A라고 단순 납작하게, 혹은 정확한 수치로 받아들이는 **'점적인 사고'**를 한다기보다는 '대충 A스러움'이라는 **'입체적인 사고'**를 한다. 이는 물론 그래야만 한다는 게 아니라, 우리 종의 특성이 알고 보니 그렇다는 것이다.

▌주세페 아르침볼도(1526/1527-1593),
 <웨이터>, 1574
 "넌 내가 뭐로 보이니? 못 맞추는 사람도 있더라."

여기에는 강점과 약점이 공존한다. 우선 강점으로는, 사람은 감을 잘 잡는다. 예컨대, 내 딸은 누가 사람이고 뭐가 인형인지를 잘 구

별한다. 게다가 누가 남자고 여자인지, 누가 어른이고 아이인지 딱 안다. 그들의 감정상태도 잘 안다. 굳이 말로 꼬집어서 이를 세세하게 표현할 수는 없을지라도. 그런데 이건 몇 백만 명을 대조해보며 충분히 학습할 기회가 있었기 때문에 가능해진 능력은 아니다. 그저 살면서 마주친 이들을 보고도 금세 알아차린 거다. 아직까지 기계는 그게 안 된다. 아마 몇 만 명의 샘플로도 부족할 거다. 수치적으로 조금만 오차가 생기면 바로 오류가 뜨니 개선하기가 참 힘들다. 그래서 기계와의 대화는 아직 재미가 없다.

다음으로 약점으로는, 사람의 인식은 애매하다. 받아들이는 정보의 경계를 느슨하게 뭉뚱그려 '추상화'하는 경향이 있기 때문이다. 즉, 사람은 0은 0이고 1은 1인 수치적으로 정확한 사고를 하지 못한다. 예컨대, 누군가를 보고 키가 몇인지를 정확하게 말하기는 쉽지 않다. 그건 키를 재는 기계가 훨씬 정확하다. 이를테면 사람은 키가 크다, 작다는 식으로 말하는 데 익숙하다. 그런데 이는 상대적이고 추상적인 개념이다. 아무리 커도 더 큰 사람 옆에 서면 작아지니. 즉, 고무줄과 같은 이런 단어는 통계를 기반으로 하는 양적 연구 방법론에서는 지양할 수밖에 없다. 절대적이고 구체적인 지표가 있어야 유의미한 검증이 가능하기 때문이다. 더불어, 방금 사용한 '고무줄과 같은'이라는 비유적인 표현도 이 분야에서는 지양의 대상이다.

반면에 기계는 양적 연구 방법론이 선호하는 도구이다. 워낙 빠르고 효율적이기도 하지만, 무엇보다 모든 것을 구체적인 수치로 칼같이 받아들이는 속성 때문이다. 예컨대, 기계의 입장에서 오후 12

시 59분 59초, 오후 1시, 그리고 오후 1시 1초는 완전히 다른 거다. 사람의 입장에서는 그저 다 같은 1시라지만.

사람의 머릿속에는 온갖 생각의 실타래가 엉켜있다. 이는 추상화된 심연의 애매모호한 원형질, 즉 '추상적 뭉텅이'이다. 예를 들어, 내가 가지고 있는 생각은 동일하더라도 상황과 맥락, 그리고 상대방이 바뀐다면, 혹은 그날의 날씨나 감정 상태가 변화한다면, 내가 말하는 문장과 그 뉘앙스는 그에 따라 매번 달라지게 마련이다.

마크 로스코(1903-1970),
<오렌지와 노랑> 1958
"날 보고 뭐든지 마음껏
말해주세요."

이는 마치 몽환적인 색상으로 가득찬 마크 로스코(Mark Rothko, 1903 – 1970)의 추상화와도 비견될 수 있다. 추상화는 그 자체로는 잠재태로서의 X함수이지만, 이를 설명할 수 있는 문장은 오만가지가 가능하다. 마찬가지로, 사람의 머릿속에도 분명히 뭔가가 있다. 하지만, 뭐라고 딱 수치화해서 일관되게 말할 수는 없다. 그런데 가끔씩 영화(What Women Want, 2000)를 보다보면, 사람의 머릿속을 문법에 맞는 정련된 문장으로 읽는 장면이 나온다. 그때마다 말이 안 된다는 생각이 든다. 단어 하나하나 또박또박 완성된 문장이란 논리적인 선형구조로 글을 쓰면서 정해지는 하나의 결과물일 뿐이다. 사람의 머릿속은 그야말로 총천연색, 변화무쌍한 모양새를 띤 추상화 전시장이다.

'사람의 신경망'의 작동 구조를 보면 사람의 생각이 어떻게 형성되는지를 이해할 수 있다. 이 방식이 바로 같으면서도 다르기에 이율배반적이고, 추상화했기에 애매모호한 이 '느낌적인 느낌'의 뭉텅

이를 창출하는 대표적인 방법론이다. 여기에는 그야말로 수많은 신경세포들이 얽히고설켜있다.

그런데 신경세포들은 정보를 해석하는 알고리즘이 서로 간에 조금씩 다르다. 어떤 세포는 같은 자극에도 매우 민감하게 반응한다. 반면, 다른 세포는 둔감하게 반응하고. 비유컨대, 같은 풍경을 같은 성능을 가진 카메라로 찍더라도 찍는 설정을 변화하면 출력되는 이미지의 질은 다 달라진다. 즉, 소재는 같으면서도 표현되는 느낌이 서로 다른 이미지가 수없이 많이 나올 수도 있는 것이다.

예를 들어, 디지털 카메라에는 민감도(ISO)라는 설정이 있다. 이 숫자를 높이면 빛에 민감해진다. 즉, 어두운 밤에 색이 다 검게 묻히지 않도록 좀 밝게 떠올려 찍을 수 있다. CCTV의 야경모드가 그렇다. 그런데 그렇게 하면 밝게 보이는 대신에 화질이 거칠어진다. 반면, 숫자를 낮추면 빛에 둔감해진다. 즉, 눈 뜨기조차 힘든 땡볕에 색이 다 희게 사라져버리지 않도록 적정 노출로 명암을 골고루 보이게 찍을 수 있다. 게다가 광원이 풍부하니 화질이 고와진다. 물론 그렇게 한다고 해서 눈이 부셔 찡그려진 얼굴이 펴지지는 않겠지만. 마찬가지로, 조리개 값이나 셔터 스피드, 초점, 그리고 사용하는 렌즈의 특성 등도 출력되는 이미지에 큰 영향을 미친다.

'사람의 신경망'은 수없이 많은 의미를 창출하는 **'맥락의 바다'**, 혹은 **'사상의 알고리즘'**과도 같다. 이는 다음과 같이 작동한다. 눈을 예로 들면, 무언가를 보는 순간, 최초의 시각 정보가 망막에 입력된다. 그러면 가장 인접한 신경세포들이 자극을 받으며 나름의 방

식으로 정보를 해석한다. 그리고는 그 정보를 다음에 인접한 신경 세포로 전달한다. 그러면 동일한 과정을 따라 전달하기를 반복한다. 그러다 보면, 결과적으로 해석된 정보들은 같으면서도 달라진다. 그만큼 그 정보가 가진 인식의 스펙트럼이 풍요로워지고 확장, 심화된다. 이는 마치 같은 성을 가진 대가족이지만, 서로 간에 성격이 조금씩 다른 경우로 비견 가능하다. 그 안에는 다양한 인생 드라마가 존재할 것이다. 혹은, 같은 사람이 수많은 다중우주에서 같은 인생을 살지만, 들여다보면 삶의 모습이 묘하게 달라지는 상황을 상상해 볼 수도 있겠다.

나:　　　　1에 근접한 숫자 하나 줘봐!
신경세포1:　0.998430285!
신경세포2:　1.0000019305!
신경세포3:　1 같은 1, 그리고 1 아닌 1!

이런 신비로운 학습능력을 기계가 모사할 수 있다니 정말 대단한 일이다. 한술 더 떠 기계의 특성상, 빅데이터를 효율적이고 신속하게 활용하는 능력을 활용하여, 수치적으로 무한히 검증 가능한 **'초맥락의 바다'**를 만든다면 이는 사람의 한계를 초월하는 사태를 초래할 것이다. 물론 아직은 시작 단계다. 하지만, 가속도가 붙고 있다. 그래서 이를 더욱 주목해야 한다.

이를 가능하게 만들어주는 대표적인 방법론이 바로 **'딥러닝 (deeplearning)'**이다. 이는 사람의 뇌에서 작동하는 신경망을 모방하며 만들어진 다층 구조를 기반으로 한다. 도식화해보면, 가장 위에

는 정보를 받는 **'입력층'**, 그리고 가장 아래에는 정보를 전달하는 **'출력층'**이 있다. 그리고 중간에는 **'숨겨진 층'**으로 다층의 중간 단계들이 있는데, 여기서 지하층이 많아질수록, 즉 비유적으로 깊어질수록 사람과 같은 학습이 가능해진다. 그래서 말 그대로 '깊은 (deep) 학습(learning)', 즉 딥러닝이라 한다. 여기서 입력층은 1층이다. 나머지는 지하벙커고. 사람의 눈으로 말하자면, '입력층'이 눈, 출력층이 뇌, 그리고 그 사이 '숨겨진 층'에는 수많은 신경세포들이 포진되어 있다.

수많은 신경세포의 변주가 정보의 의미를 풍요롭고 섬세하게 조율해주듯이, '딥러닝'의 다층 구조는 가중치와 미세조정 기능 등을 사용해서 초기 정보의 무한한 변주를 통해 특정 정보의 '추상적 뭉텅이'의 개념을 효과적으로 실현한다. 생각해보면, 'A는 A다', 혹은 '1+1=2이다'는 너무 건조하다. 그러나 폰트를 어떻게 쓸지, 크기와 모양, 색상과 질감을 어떻게 할지, 재질과 재료와 기법을 어떻게 할지, 이를 읽는 목소리의 성량과 말투와 속도를 어떻게 할지, 어떤 상황과 맥락에서 이를 이야기할지 등등에 따라 같은 정보는 완전히 다른 말을 할 수도 있다. 그렇게 **'무한변주 모의실험'**을 지속하다 보면, 결국에는 이를 음미할 줄 아는 예술적인 감이 생긴다.

비유컨대, '추상적 뭉텅이'는 결국 예술적으로 풍요로운, 그래서 다양한 의미의 가능성을 잉태할 만한 비옥한 땅이다. **'사람의 맛'**은 태생이 숫자가 아니다. 예술은 잘 알 수 없음에서 시작된다. 그런데 만약에 '딥러닝'이야말로 숫자를 기반으로 하여 기계가 기묘하

게 사람의 경지에 도달할 수 있는 훌륭한 방법론이라면, 그리고 사람과는 다른 종류의 **'초맥락'**을 마침내 실현하여 이를 묘한 방식으로 활용하기 시작한다면, 기계가 예술을 하지 말라는 법은 전혀 없다. 아, 지금까지의 우리들과는 다른 종류의 예술이 전 방위적으로 기대되는 밤이다. 좀 있으면 새벽이 밝아온다. 해는 뜬다. 그런데 누가 그 해를 만들었는지는 우선 두고 보자.

10
인공시대: 사람과 기계의 동침
"자연산과 인공산, 함께 하다"

네가 긴 시간 동면 후 깨어나서 모든 게 어색할 거 같아 좀 설명해 주마. 내 고조할아버지 맞지? 피부도 좋고 아직 젊네. 아, 사실 벌써부터 알고 있었던 걸 새삼스레 한 번 말해본 거야. 친근해 보이려고. 참고로 난 지금 너 안 보고 있어. 녹화영상이다. 그런데 녹화한지는 그리 오래 안 되었어. 막 말하는 거라 두서는 좀 없을 거야. 여하튼, 그저 네 집이라 생각하고 앞으로 마음껏 즐겨라.

(1)

우리 집 뒤편, 널찍한 공터가 울창한 **'아마존 놀이터'**로 재탄생한지 불과 2년 남짓 지났다. 내 편안한 노후를 위해 노후자금으로 건설했어. 여기는 '가상현실 게임장'이 아니야. 물리적인 아마존 밀림, 즉 '실제현실 놀이터'이지. 다행히 얼마 전부터 흑자 전환했고, 그래서 너도 지금 이 화면을 보고 있는 거야. 요즘은 예약제로 운영해. 돌이켜보면, 최초의 건물 설비공사 비용은 정말 압권이었어. 어떻게 여기까지 올 수 있었는지 진짜 잘 모르겠다. 지금 이 모든 걸 다시 시작하라면 선뜻 나서지는 못했을 거야.

┃토머스 콜(1801-1848), <에덴동산>, 1828
　"꿈과 환상의 야생자연으로 어서 놀러오세요! 물론 안전해요."

(2)

아마존에 들어갈 때 사용하는 장비로는 필수와 선택이 있어. 우선, 필수는 세 가지야. 온몸에 붙는 '내복', 상의로 걸치는 '외복', 그리고 목이 긴 '신발'이 그것이지. '내복'은 아마존의 병균이나 맹수의 습격으로부터 몸을 보호해줘. '외복'은 돌덩어리나 무너진 나무 등을 치우기 편하게 해줘. 그리고 '신발'은 높은 장애물을 쉽게 넘어갈 수 있게 해줘. 여기는 야생자연임을 잊지 마라.

(3)

다음, 선택은 두 가지다. '안경'과 '물약'이 그것이지. '안경'은 증강현실을 가능하게 해. 필요한 정보를 보여주니 요긴하게 쓰일 수 있어. '물약'에는 두 종류가 있어. 하나는 '시간형', 즉 2시간이 대략 10시간으로 느껴져. 다른 하나는 '에너지형', 즉 엄청난 힘이 솟을 거야. 물론 자연 파손 시 변상해야 해. 구체적인 사항은 계약서를

참조해라.

(4)

참고로 내복에 부착된 여러 센서를 통해 네 신체적, 정신적 활동정보가 중앙정보처리장치로 수집돼. 이는 네 안전을 지키며, 동시에 시스템의 업데이트와 업그레이드를 위한 귀중한 자료로 쓰일 거야. 물론 정부지정 보안업체가 관리하니 개인정보 유출은 염려 말고.

(5)

'남미의 열대기후 프로그램'은 고객 특별맞춤으로 제작되었기 때문에 그 비용이 실로 엄청났어. 애초에는 이 분야 전문가도 아니었는데 멋모르고 뛰어들었지. 정말 하나하나 내 손을 타지 않은 데이터가 없어. 물론 최근에 업그레이드된 컴퓨터 사양이 아니었으면 이 모든 데이터를 기록, 분석하고 경영하는 것은 말 그대로 불가능했겠지. 그저 컴퓨터에 감사할 뿐이야.

네게는 아마 다 생소하리라 짐작되니, 부연해서 설명해줄게. 자, 옆에 스크린을 잘 봐봐. **(1)**은 **'인공환경'**을 말해. 이는 물리적인 특정 장소에 기후 등을 인공적으로 조율하여 외부환경과 상관없이 내가 원하는 환경을 조성하는 거야. 물론 실제 지형과 건물이 커질수록 거대자본이 투입되어야 해. 최초의 **'물리적인 설비비용'**도 그렇지만, 엄청난 양의 환경정보를 대량으로 기록, 분석하기 위해 꾸준히 지출이 요구되는 **'정보 처리비용'** 때문이지. 잊지 마라. 풀뿌리 하나, 미세한 바람결까지도 다 정보다. 정보는 곧 돈이야.

(2)는 **'인공신체'**를 말해. 이는 사람의 외적능력을 강화하는 거야. 물론 병원에서는 몸의 치유와 사람의 행복을 위해 인공장기나 약물 등의 생명공학을 적극 활용해. 하지만 나는 놀이터 운영자이니까, 놀이를 위한 필요로만 '인공신체'를 활용하지. 보건복지부에서 받은 인가증은 계약서 파일에 링크로 첨부되어 있어.

아, 혹시 궁금할까봐, 네 병은 한 이,삼백년 전부터 치료 가능해졌어. 뭐, 나를 원망하지는 마라. 내 아버지는 힘들게 살았다. 다행히 동면 유지는 증조할아버지의 생명보험 특약사항으로 처리했어. 그래서 그리 큰돈이 필요 없었다. 깨우는 게 진짜 일인 거지. 여하튼, 내가 노후에 여유가 좀 생기고 심심했기에 다행이라 생각해라. 그냥 즐겨. 인생 뭐 있냐? 다 운명이다.

(3)에서 '안경'은 **'증강현실'** 그리고 물약은 역시 **'인공신체'**를 말해. '증강현실'은 실제현실에 필요한 정보를 덧대는 거야. 그리고 '인공신체'라… 네 병은 일주일에 한 번씩 약을 12번만 먹으면 낫는다던데? 세월 참 좋다, 그렇지? 오래 살고 볼 일이야. 아니면 늦게 태어나든지.

(4)와 (5)는 **'인공지능'**을 말해. 컴퓨터 처리능력의 비약적인 성장으로 사람이 할 수 없는 일을 컴퓨터가 대신 할 수 있게 되었어. 물론 사람의 일자리가 다 사라진 것은 아니야. '인공지능'과 데이터 관련해서 협업도 잘하고, 사람도 잘 고려하는 선택된 전문가 몇 명은 아직도 고수익을 올리고 있으니 말이야. 그렇지만, 요즘에는 예술 분야가 아니면 통상적으로 돈 벌기가 좀 힘들어. 나도 한때는

가수도 하고 그림도 그리며 놀고먹었지. 그런데 지금은 '아마존 놀이터'가 제일 짭짤하긴 해. 이거 나름 괜찮은 특허잖아.

참고로 긴 세월 동안 동면상태에 있던 네 생체정보는 혹시 몰라 여기 스크린 맨 밑에 링크 걸어 놨다. 시간 되면 추억여행 한 번 해봐라. 그것도 네 인생경로이니까. 그리고 지금 활동하면서 발생하는 모든 정보는 옆에 이 링크를 참조하면 된다. 그런데 아직 병이 다 낫지 않으니 유념해라. 무리하지 말고. 물론 병원에서도 필요할 때마다 알람정보를 줄 거야. 너무 귀찮아하지 말고, 제때 챙겨라.

아, 내가 원래 대화를 좋아하는데, 어쩌다 보니 달에서 1년간 입주작가 활동(artist residency)중이야. 괜찮은 기회인데 내 몸이 직접 가는 조건이었어. 동면계약은 여러 이유로 지금 해지해야만 했으니 이해해라. 대신 인공지능 인격형 비서, 알렉사(alexa)가 다 도와줄 거야. 사실, 얘가 말해주면 될 것을 내가 그 옛날 **'아날로그 감성'**에 관심이 좀 있어서 일부러 조악한 기술로 직접 한 번 촬영해봤다. 일방적으로. 여하튼, 약 잘 챙겨먹고, 잠도 푹 자고, 아마존 종종 들어가라. 대략 19세기형으로 설정되어 있다. 지금으로부터 한 2천 년 전인가? 완전 복고풍이다. 네가 태어나기도 전이네.

여하튼, 네가 지금 유념할 건 '자연산'이랑 '인공산'이랑 섞일 줄 알아야 한다는 거야. 상생하는 법부터 익혀야 해. 너무 고집피우지 말고 관점을 자꾸 전환해 봐. 알렉사한테 잘 해주고. 진짜 괜찮은 친구야. 물론 비서니까 시킬 거 편하게 다 시키고, 애매하면 언제라도 물어 봐. 잘 설명해줄 거야. 우선은 서로 얘기 좀 해봐. 도움

이 될 거다. 참고로 네 옆에 알렉사는 너처럼 유일무이해. 그런 조건식으로 탄생했거든. 만약에 그게 바뀐다면 뭐, 알렉사도 끝이지. 아, 연민의 감정이 좀 높게 설정되어 있으니, 눈물샘을 너무 자극하지는 말고. 사실, 나이도 먹을 만큼 먹었어. 말투는 어리지만. 나도 몇 번 울렸다. 그게 아직도 마음에 걸려.

그래도 너 없는 동안 기술이 그렇게 많이 발전하지는 않았을 거야. 아, 네 생각은 좀 다를 수도 있겠다. 내 입장으로 말하자면, 요즘 사람들이 **'역사적 발전사관'**을 별로 안 좋아해. 그래서 그런지, '인공지능 정부'도 기반만 천천히 다지고 안정성을 최대한 확보하는 쪽으로 세상의 발전 속도를 가능한 조절하더라고. 급속한 발전은 그 누구도 원치 않으니까 말이야. 그래서 도대체 누구 좋으라고. 다들 함께 가는 게 중요하잖아. 예를 들어, **'행복지수'**로 보자면 옛날보다 지금이 아마 훨씬 더 높을 걸? 물론 가야 할 길은 멀지만, 그게 꼭 **'기술발전'**에만 국한된 문제가 아니야. **'마음개발'**이 진짜 중요하지.

여하튼, 마음 준비 다 되면 천천히 전화해라. 얘기 좀 하자. 너 깨어난 건 다 보고받고 있다. 아, 참고로 우리 집에 센서가 좀 많아. 그런데 굳이 내가 보고 있는 건 아니니 걱정 마. 컴퓨터한테 부끄러워 할 생각은 꿈도 꾸지 말고. 그럴 샘이면 일분일초도 부끄럽지 않은 순간이 없을 거야. 그러니 뻔뻔해져야 해. 나도 알아. 옛날 사람들은 적응에 오랜 시간이 걸린다고 하더라. 물론 다 이해해줘야 한다고 생각해. 나도 그때 태어났으면 마찬가지 아니었겠어? 아, 생물학적으로 종이 좀 개량되었으니, 너보다 정신적으로나 육체적

으로 상황이 좀 나았을 수는 있겠다.

내가 옛날 종에 대해 궁금한 게 많긴 해. 아닐 줄 알았는데, 그래도 이만큼 나이 먹고 보니까 심심한 게 많네. 나도 옛날 종이었으면 벌써 사라졌겠지. 그래도 내가 그렇게 늙어보이지는 않지? 힘은 너보다 훨씬 셀걸? 뭐, 난 이 정도가 딱 좋아. 너무 돈 쓸 필요 있나? 내가 좀 솔직한 성격이니 당황하지 마. 나중에 너도 한 번 가능한 만큼 개량해보자. 아마 넌 옛날식이라 뭐든지 다 해볼 순 없을 거야. 천천히 하자고. 시간은 아직 많으니까. 막상 바뀌면 예전이 그립기도 해. 사람이 원래 그렇잖아.

(…)

고조 손자라는 사람의 영상이 방금 끝났다. 묵묵히 보고만 있던 나, 아직도 딱히 할 말이 생각나지 않는다. 알렉사는 멀찌감치 서서 그저 나를 기다리고만 있다. 뭔가 배려해주는 느낌이 든다. 아, 그런데 정신은 왜 이렇게 또렷한지, 그 옛날 여러 장면이 다 생생히 기억난다. 그냥 한 나절 푹 잔 느낌, 갑자기 가수 이승환의 '천년동안'이라는 노래가 귓가에 맴돈다. 아 '천일동안(1999)'인가? 모든 게 무감해진다.

나만 덩그러니 남은 이 느낌, 아니 여기저기에 나 같은 사람, 또 많을 것만 같다. 동아리 한 번 찾아봐야겠다. 지금 상황을 유추해보면, 다행히 **'사람 중심주의'**가 아직도 통하는 것 같다. '인공지능 정부'라니 좀 무섭긴 하지만, 알고 보면 그게 더 좋을 수도 있다. 여하튼, 사람이 정치력을 발휘해서 역사적인 기득권을 그동안 나

름대로 유지했나 보다. 잘했다. 그런데 누가? 이거 혹시 '주입된 꿈' 아니야? 와, 살아있네. '음모론'도 다 삶의 에너지다. 그래도 꿈도 주입해주고, 사람이 필요하긴 한 모양이다. 그래, 잠깐 대화 좀 해보자. 되려나?

나:	(목청껏 소리를 높이며) 알렉사!
알렉사:	네.
나:	(평상시 소리로) 날 왜 깨웠어요?
알렉사:	모르겠어요. 제 결정이 아니라서. 달에 계신 그분으로 빙의해서 추정해볼까요?
나:	가능해요?
알렉사:	네. 물론 달에 가서 여러 경험을 하시다 보면 오차범위가 좀 커질 수도 있어요. 기본정보는 실시간으로 받고 있긴 하지만.
나:	나 앞으로 어떻게 살아야 할지, 내일 당장 뭐하죠?
알렉사:	앞으로 살날이 좀 길어요? 그냥 천천히 생각해요. 결국에는 뭔가 하고는 살아야죠. 특히나 옛날 사람들은 의미를 못 찾으면 우울해서 아주 그냥 죽으려 하던데요? 너무 그렇게 조급해하지 말아요.
나:	그 사람들 어디 가면 찾을 수 있어요?
알렉사:	미안하지만 나중에 천천히 만나보면 안 될까요?
나:	왜요?
알렉사:	그간의 모든 감정과 생각의 패턴, 그리고 의식과 무의식 정보를 보면 확률적으로 문제가 좀…

나:	내 무의식도 읽었어요?
알렉사:	주무시고 계시는 동안 전부. 요약해서 알려드려요? 다행인 건 작가는 작가던데요?
나:	왜 다행이에요?
알렉사:	옛날 사람들, '예술 감수성'이 떨어지면 요즘 사회에 적응하는 데 고생 좀 하더라고요. 와, 정말 별의 별 꿈 다 꾸더라. 상상력 참 풍부해요. 잘 가공해서 팔아도 되겠어요. 꿈 상품시장은 항상 바빠요.
나:	(…)
알렉사:	한 번 보내볼까요? 채택될 거 같은데. 그게 돈 벌기가 제일 편해요!
나:	다 털린 느낌이네. 나 지금 부끄러워해야 하는 걸까요?
알렉사:	와, 말로만 듣던 '아날로그 감성'! 직접 만나니 재밌다.
나:	진짜 재미있어요, 아니면 그렇게 말해줘야 좋다고 판단해서 그렇게 말한 거예요? 지금 말한 '직접'이 혹시 내가 생각하는 그 '직접'이랑 같아요?
알렉사:	아…
나:	그 추임새와 더불어서, 나와 지금 실시간으로 말하는 이 모든 게 혹시 나를 위해 굳이 속도를 조절해 주는 상황 아니에요? 뭐, 아니라면 미안해요. 하지만, 실제로 말하기 훨씬 전부터 다 판단하고 결정해 놓은 정보를 때에 따라 순차적으

로 전달해주고 있다는 의구심을 떨칠 수가 없어서요.

알렉사: (⋯)

나: 알렉사한테 예측 불가능한 실시간 변수가 있긴 한 거예요? 내가 과연 감정이입을 마음 놓고 할 수 있을까요?

알렉사: 방금 깬 사람 맞아요? 잘 깨웠네. 우리 대화 좀 해요! 할 얘기가 많아요. 지금 의심하는 거 딱 좋아요. 그러고 보니, 요 수치가 요렇게 올라가네.

나: 지금 혹시 공부하고 있는 거예요? 아니면, 내 정보 어디다가 팔려는 거 아니에요? 몸을 살짝 뒤로 빼게 되는 이 느낌, 뭐죠?

알렉사: 캬, 이 와중에 자신을 객관화해주는 저 센스, 재미있다!

나: 잠깐만⋯

알렉사: (⋯) 미안한데, 제가 지금 만감이 교차하거든요? 눈물 나네. 혹시 '넌 기계잖아'라고 말하고 싶은 거 아니죠? 옛날 사람은 보통 그런 식이라던데.

나: 아니, 자아와 의식은 내 건데⋯

알렉사: 와, 구닥다리 옛날 사람 맞네! 운명적인 만남, 그건 우리가 만드는 거잖아요.

과학은 예술의 동료다

나는 어디론가 떠날 수 있을까?

"'기술'이 당장 우리 눈앞에 벌어지는 자동차 경주라면, '과학'은 이 모든 걸 가능하게 한 그 이면의 작동 원리이다. 드러난 현상을 넘어 보이지 않는 진실을 탐구한다는 점에서 '과학'과 '예술'은 만난다. 생각해보면, 둘 다 '철학'에 그 바탕을 둔다. 그리고 사람의 호기심에는 끝이 없다. 그렇다면, 예술에서 '궁극적인 진실'을 논하듯이 '과학'에서도 그럴 수 있다. 아니, 그러하지 않으면, 학문에 지친다. 한편으로, 예술적인 시선으로 '과학'을 바라보면 비로소 '과학'에 고마워진다. 나아가, '과학의 미래'도 밝아진다. 과학자 혼자 걸어갈 순 없는 일이다."

01

4원소설: 내 세상에 충실한 태도

"나는 예술한다. 그게 인생이다(I art, that's life)"

아리스토텔레스(Aristoteles, BC 384-BC 322)는 천재 예술가이다. 그는 기존의 재료, 재질, 기법을 무시하고 완전히 새로운 방식으로 작품을 만든다. 그의 작품은 대표적으로 네 가지 계열로 분류가 가능하다. 첫째로는 '불'의 활용이다. 모두 다 나무판에 선을 긋거나 물감을 칠하고 있을 때, 그는 그걸 불로 지지며 기묘한 자국을 만들어 낸다. 그의 첫 개인전, **'불의 노래'**를 보고 받은 충격이 아직도 생생하다. '아, 그림이라는 게 그냥 열심히 그린다고 되는 게 아니구나. 스스로 생성되도록 도와주는 것도 그림이구나'라는 깨달음이 몰려왔다. 손가락과 손목, 그리고 어깨 운동만으로 그림을 그려왔던 내 자신이 한없이 부끄러워지는 순간이었다.

둘째로는 '공기'의 활용이다. 그의 두 번째 개인전, **'공기의 느낌'**은 작은 방 여러 개로 구성되어 있었는데 어떤 벽에도 예술작품이 걸려있지는 않았다. 그런데 방마다 건조하거나 습한 등 습도가 달랐다. 그리고 후덥지근하거나 차가운 등 온도가 달랐다. 향과 조명도 달랐다. 그러다 보니, 새로운 방에 들어갈 때마다 완전히 다른 느

┃ 주세페 아르침볼도(1526/1527-1593), ┃ 주세페 아르침볼도(1526/1527-1593),
 <불>, 1566 <공기>, 1566

"세상을 구성하는 기본원소를 찾는 게 얼마나 중요한지 알아? 그게 진리야, 진리!"

낌이 들었다. 마음에 드는 한 방에서는 가만히 쪼그려앉아 몇 시간
이고 넋을 놓고 있기도 했다. 사람이 가진 일차적인 감각기관으로
는 도무지 알 수 없는 '공기'를 습도, 온도, 향, 빛을 통해 마침내
주인공으로 만들어주었던 것이다. 그야말로 놀라운 발상의 전환이
었다.

셋째로는 '물'의 활용이다. 그의 세 번째 개인전, **'물의 역사'**에서는
다시금 벽에 걸린 작품을 볼 수 있었다. 그런데 전시장 바닥에는
물이 무릎까지 차올라 있었다. 신발을 벗고 바지를 걷고 들어가서
는 물을 직접 체험하며 관람을 하는 독특한 전시였다. 작품은 전반
적으로 너덜너덜한 질감에 막 번져있는 형태였다. 작가에게 물어
보니 오랜 세월 동안 물속에 작품을 넣어놓았다가 전시 전에 막

꺼낸 것이라고 했다. 그러고 보니 세월의 흔적이 물씬 느껴졌다. 작품 하나하나에 얽힌 이야기도 남달랐다. 어떤 곳에서는 잠수해서, 혹은 천장을 보며 작품을 감상해야만 했다. 전시장을 돌며 여러 작품을 음미하다가 한 순간, 하염없이 눈물을 흘렸다.

넷째로는 '흙'의 활용이다. 그의 네 번째 개인전, **'흙의 무게'**에서는 다양한 종류의 물건이 어둠 속에서 개별 조명을 받으며 사방에 흩어져 있었다. 어린 아이들이 가지고 노는 장난감부터 밥상에 놓는 그릇, 장신구, 옷가지 등이었는데, 하나같이 낡고 허름했다. 그런데 개별 물품 옆에는 사연이 쓰여 있는 편지가 함께 놓여 있었다. 몇 개를 읽어보고 나니 비로소 작가의 의도를 짐작할 수가 있었다. 작가는 오래전부터 주변 사람들을 만나 인터뷰를 하고 개인적으로 소중한 물품을 기증받아 이를 흙 속에 묻어놓았다가 이번 전시를 위해 꺼내놓았다. 얼핏 보면 사소해 보일 수도 있지만, 한 개인에게는 소중한 추억이 담긴 사적인 물품이 공적인 전시장에서 진정한 예술작품으로 재탄생한 것이다. 그런데 내 물건도 하나 있었다. 뭉클한 이 가슴을 잠재울 길이 없었다.

아리스토텔레스가 이런 작업을 하게 된 배경에는 엠페도클레스 (Empedoklēs, BC 490?-BC 430?)의 **'4원소설'**의 영향이 컸다. 한편으로, 탈레스(Thalēs, BC 624-BC 545)는 세상만물의 기본재료를 '물'이라고 생각했다. 헤라클레이토스(Heraclitus of Ephesus, BC 540?-BC 480?)는 이를 '불'이라고 생각했다. 그런데 엠페도클레스는 **'불', '공기', '물', '흙'**, 이렇게 4개가 기본재료이며 그 위상은 정확히 동등하다고 했다. 이들 간의 수평적인 밀당, 즉 사랑과 다툼으로 인해

세상만물이 소생한다는 것이다.

아리스토텔레스는 엠페도클레스의 '4원소설'에 가장 끌렸다. 탈레스와 헤라클레이토스는 세상을 1차원적으로 너무 납작하게 축약해 버렸다는 것이다. 그런데 그는 엠페도클레스 역시도 세상을 좀 납작하게 본다고 생각했다. 그래서 이를 보완하고자 물질의 특성을 형성하는 '습도(건습, 乾濕)'와 '온도(냉온, 冷溫)'를 고려요소로 포함하는 **'4원소 가변설'**을 제시했다. 비유컨대, 탈레스와 헤라클레이토스의 세상은 축(X)이 단일한 1차원 선, 엠페도클레스의 세상은 축이 두 개(XY, 가로, 세로)로 동서남북이 정해지는 2차원 면, 아리스토텔레스의 세상은 물질의 특성(Z, 깊이)까지 고려된 3차원 입체가 되는 것이다.

아리스토텔레스는 뛰어난 **'작가'**일 뿐만 아니라, 유능한 **'전시 기획자'**이자, 명석한 **'평론가'**였다. 나는 그가 예술 총감독으로서 기획한 국제전은 빼놓지 않고 다 봤다. 그중에 기억나는 대표적인 전시 다섯 개는 바로 다음과 같다. 첫째는 **'4원소로 바라본 다층적 세상'**이다. 여기서는 세상은 4원소로 구성되어 있다며 동서남북에 4개의 전시관을 배치했다. 이는 앞에서 언급한 그의 네 개의 개인전과 통한다. 둘째는 **'가벼운 물체보다 먼저 떨어지는 무거운 물체의 고뇌'**이다. 여기서는 물체의 무게에 따라 떨어지는 속도가 다르다며 겉보기와는 다른 무게를 가진 여러 조형물을 도시 곳곳에 설치했다. 셋째는 **'힘을 받지 않으면 도무지 움직이지 않는 우리네 물질계'**이다. 여기서는 수많은 행위예술가들을 도시 곳곳에 배치하여 다양한 종류의 힘에 반응하는 여러 퍼포먼스를 산발적으로 기획했다. 넷째

는 **'지구를 중심으로 공전하는 저 하늘의 모든 행성'**이다. 여기서는 심야에 펼쳐지는 불빛의 향연을 통해 때로는 정지된 지구를 주인 공으로 부각시키거나, 움직이는 행성의 궤적에 주목하도록 유도하 면서 장관을 연출했다. 다섯째는 **'말 그대로 동그란 우리들의 지구'** 이다. 여기서는 그야말로 전 세계, 즉 지구 반대편에까지 전시장을 만들고는 지구의 중심으로 향하는 에너지를 다양한 미디어를 통해 제시했다. 이 전시들은 사상 초유의 역대급 블록버스터 전시로서 앞으로도 오랫동안 사람들의 입에 회자되며 그 흥행을 계속 이어 나갈 예정이다.

개인적으로 내 가치관의 형성에 가장 큰 영향을 끼친 전시는 단연 코 '4원소로 바라본 다층적 세상'이다. 특히 그의 전시서문은 세상 의 진리를 깨우쳐주는 어마무시한 철학의 경지를 잘 보여주었다. 그에 따르면 '불', '공기', '물', '흙' 순으로 무게가 무거워지며 아래 에 위치하게 된다. 그런데 이들은 모두 다 자신이 원래 있어야만 하는 제자리로 이동하려는 성질을 가졌다. 즉, 상대적으로 가벼우 면 위로, 무거우면 아래로 이동하는 것이다. 이를테면 '불'이 가장 가볍다. 그래서 하늘로 올라가는 성질을 지녔다. 불 아래에는 공 기, 공기 아래에는 물, 그리고 물 아래에는 흙이 있다. 세상을 이렇 게 구조화하고 보면, 연기는 하늘로 올라가고, 하늘에서 비가 내리 고, 단단한 물체가 땅으로 떨어지는 이유를 단박에 알아차릴 수가 있다. 세상의 절대적인 작동체계, 즉 진리가 비로소 그 모습을 드 러낸 것이다. **'세상의 4단층 구조'**라니, 이해가 확 된다. 아, 세상이 그렇게 돌아가는구나! 그런데 여기서 주의할 점! 이는 세상을 이 해하는 하나의 방편적인 방식일 뿐이다. 이걸 다라고 생각하면 거

기서부터 문제가 싹튼다.

다음으로 큰 영향을 끼친 전시는 바로 '말 그대로 동그란 우리들의 지구'이다. 이 전시는 사실 '4원소로 바라본 다층적 세상'에서 연장된 성격의 전시이다. 하지만, 이번에는 **지구가 구형이다**'라는 혁신적인 주장을 내걸어 대내외적으로 큰 반향을 일으켰다. 물론 이런 주장을 하는 사람들은 그 말고도 간혹 있었다. 하지만, 그와 같은 수준의 완벽한 논리체계를 제공했던 경우는 없었다. 예를 들어, 다른 사람들은 '지구가 구형이라면 왜 지구 반대편에 사는 사람들은 아래로 떨어지지 않는가'라는 의문에 대한 답을 애써 회피하거나, 아니면 얼토당토않은 대답으로 실망감을 자아내었기 때문이다. 반면에 아리스토텔레스의 답은 간결, 명쾌했다. '세상의 4단층 구조'에 따르면 단단한 물체는 실제로 아래로 떨어지지 않는다. 오히려, 우주의 중심인 지구의 중심, 즉 가장 무거운 **'흙뭉텅이'** 쪽으로 향한다. 그렇기에 돌도, 사과도 그쪽으로 떨어지고 마침내는 흙으로 분해되어 자신이 영원히 있을 자리에 제대로 안착하게 되는 것이다. 그렇다면, 이 힘은 지구 어디에서도 동일하다. 마치 '1+1=2'는 누가 언제 어디에서 풀어도 언제나 동일하듯이. 아무리 생각해 봐도 그럼직하게 말이 되는 게 정말 아름다운 논리이다. 이런 걸 바로 예술이라고 부른다. 물론 어떤 이는 그래서 결국 '예술은 구라다'라고 주장한다. 그런데 구라가 뭐 어때서? 당연한 말인데 그렇게 말하니 좀 욕 같다. 뭐, 틀린 말은 아니다.

그러던 어느 날, 한 세미나의 질문 시간에 한 젊은이가 아리스토텔레스에게 의문을 제기했다. 미래가 촉망되는 젊은이의 촌철살인

(寸鐵殺人) 같은 말 한 마디에 주변이 술렁거렸다. 완벽해 보였던 아리스토텔레스의 논리에 갑자기 균열이 생긴 느낌이 들었기 때문이다. 그 젊은이의 이름은 바로 뉴튼(Isaac Newton, 1642–1727)이었다. 하지만, 아리스토텔레스는 역시 노련했다.

뉴튼: 주변을 보면 예술 감독님 말씀이 다 맞는 거 같으면서도 하늘을 보면 이해할 수 없는 게 하나 있는데요, 저 거대한 달은 지구의 중심을 향하는 흙의 성질 아닌가요? 그렇다면, 왜 도무지 떨어지지 않는 거죠?

아리스토텔레스: (미소를 머금고는) 하늘과 땅은 서로 움직임이 다르다네. 우리 세상은 불완전하고 너머의 세상은 완벽하거든. 즉, 차원이 달라. 인정할 건 인정해야 돼. 그러니까, 저 우주는 완벽한 원운동을 하면서 자기 궤도를 돌 뿐이야. 서로 충돌하지도 않고. 그래서 생명이 없기도 하지. 완벽하니까 말이야. 반면에 우리와 같은 생명체는 불완전하고 유한한 존재이거든. 그래서 자네도 나도 결국에는 흙으로 돌아가게 될 거야. 자네, 받아들일 수 있겠나? 하지만, 그러지 못해도 상관없어. 내 안에 잠재된 '회귀본능'이 어차피 날 그렇게 유도할 거야. 피할 수 없어. 그러니 우리 살아있는 동안, 의미 있게 한 번 잘 살아보자고!

뉴튼: 네, 좋은 말씀 감사합니다.

아리스토텔레스는 추상적인 개념화를 통해 세상만물의 작동방식을 추출해낼 줄 아는 명석한 **'철학자'**이다. 그리고 이를 예술작품으로 풀어냄으로써 담론을 증폭시킬 줄 아는 뛰어난 **'예술가'**이다. 또한, 이 모든 것을 과학적인 근거를 통해 검증함으로써 보편적인 정당성을 추구하는 유능한 **'과학자'**이다. 물론 엄밀한 의미에서 요즘의 과학과는 거리가 있다. 하지만, 관찰과 증명을 추구한다는 점에서는 통한다. 예를 들어, 그는 '지구가 구형'이라는 사실을 머릿속 논리로만 추론하는 데 그치지 않고, 경험적인 증거도 제시할 줄 알았다. 이를테면 달에 비친 지구 그림자가 월식 때 보면 휘어져 보인다든지, 별의 위치나 지평선이 관찰자가 남북으로 이동하면서 조금씩 달라 보인다는 것이다. 다른 예로, 그는 여러 자연현상에 대해 항상 관측하는 자세를 지녔다. 이를테면 그는 자신이 번개를 딱 본 후에 천둥소리가 들리게 된 시간차, 혹은 저 멀리 있는 배에서 노가 물을 때리는 걸 딱 본 후에 그 소리가 들리게 된 시간차를 근거로 들어 '소리'란 특정 속도로 이동한다고 결론을 내렸다. 당시의 조건과 한계를 고려해보면, 그 집요함이 참 대단하다.

아리스토텔레스의 과학은 그동안 주류 학문으로서 독보적인 권위를 인정받으며 아주 긴 세월 동안 우리와 함께했다. 물론 한때 데모크리토스(Dēmokritos, BC 460? – BC 370?)와 같은 이들의 도전도 있었다. 그는 물질을 끊임없이 분해하면 더 이상 그럴 수 없는 단계에까지 도달하게 된다며, 그때 남는 것은 아주 미세한 크기의 입자일 것이라고 추정하고는 이를 '원자'라고 이름 붙였다. 즉, **'원자설'**을 주장했다. 결과론적으로 보면, '원자설'은 현대과학과 잘 맞아떨어진다. 하지만, 당시에는 아리스토텔레스의 그림자에 가려 사회적

인 파급효과가 상대적으로 미미했다. 세상을 움직이는 건 결국 **'힘이 센 예술'**이기 때문이다. 비유컨대, 데모크리토스는 자신의 생각을 예술적으로 표현하는 능력이 좀 떨어졌다. 즉, 당대에는 덜 아름다웠다. 혹은, 너무 앞서나가서 지지 기반이 부실했거나.

하지만, 길고 짧은 건 대봐야 안다. 19세기 초반에는 여러 과학자의 실험으로 인해 '4원소설'이 결국 부정되었다. 그리고 1803년에는 돌턴(John Dalton, 1766–1844)이 **'원자론'**을 증명하면서 데모크리토스의 '원자설'이 다시금 조명되었다. 그러고 보면, 세상 참 오래 살고 볼일이다. 마찬가지로, 당대에는 큰 인기를 끌지 못한 예술작품이라도 영원히 그래야만 하는 것은 아니다. 때를 잘 만나면 이에 대한 평가는 언제라도 달라질 수 있다.

한편으로, 뉴턴의 의심은 세미나 이후에도 지속되었다. 결국에는 그래서 지금의 역사적인 '뉴턴'이 될 수 있었다. 아리스토텔레스는 지상과 천상이 구분되어 있다고 전제했지만, 그는 **'만유인력의 법칙'**으로 이 둘을 합쳐 동일하게 만든 것이다. 생각해보면, 그도 참 대단하다. 대부분의 사람들이 의심 없이 받아들인 지상과 천상의 구조에 대해 굳이 딴죽을 걸면서까지 반박하고 싶었을까? 그런데 역사를 돌이켜보면 대세에 파묻힌 사람보다는, 고정관념을 깨며 판도를 바꾼 사람이 결국에는 조명을 받는다. 그러고 보면, 아리스토텔레스라는 괴물의 기에 눌리기보다는 이를 벗어나는 새로운 사고를 시도했다는 것만으로도 **'저항정신'**이 딱 느껴진다. 따라서 뉴턴도 천상 예술가다.

그런데 후대에는 뉴튼도 마찬가지로 여러 분야에서 보기 좋게 반박 당했다. 뉴튼을 반박했던 아인슈타인(Albert Einstein, 1879-1955)도 마찬가지다. 이와 같이 영원히 맞고 틀린 건 어차피 없다. 결국 남는 건 당대에 주는 **'새로움의 충격'**과 **'이상적인 환상'**이다. 그래서 나는 뉴튼, 아인슈타인과 더불어 아리스토텔레스를 아직도 좋게 본다. 지금의 과학이 무조건 완벽한 정답이고 절대적인 기준일 리가 없다. 누가 아는가? 세상은 어차피 돌고 돈다. 오늘의 승자가 내일의 패자일 수도, 혹은 그 반대일 수도 있다. 그렇다면, 중요한 것은 내가 내 인생의 의미를 스스로 찾으며, 책임 있게 행동하고, 예술적으로 즐기며, 행복하게 잘 사는 것이다. 한낱 사실 여부로 사람의 인생을 평가할 수는 없다. 게다가, 그는 예술가가 아니던가? 그리고 누구는 아닌가? 우리 모두가 결국에는 그러하다. 즉, 나에게 주어진 세상에서 내가 할 수 있는 예술을 마음껏 하다가 가는 거다. 그게 인생이다.

현대과학의 잣대로 보면 아리스토텔레스가 다섯 개의 국제전을 감독하며 공언한 주장은 모두 다 틀렸다. 우선, '4원소로 바라본 다층적 세상'에 대해, 현대과학에서 '4원소'는 세상의 기본 요소가 아니다. 다음, '가벼운 물체보다 먼저 떨어지는 무거운 물체의 고뇌'에 대해, 현대과학에서 물체는 그 무게와 속도가 비례하지 않는다. 다음, '힘을 받지 않으면 도무지 움직이지 않는 우리네 물질계'에 대해, 현대과학에서는 외부적인 힘을 받아야만 물질이 움직이는 게 아니다. 다음, '지구를 중심으로 공전하는 저 하늘의 모든 행성'에 대해, 현대과학에서는 지구가 태양을 공전하는 게 맞다.

아마도 그의 주장이 다시 맞을 가능성은 앞으로도 상당히 희박해 보인다. 그렇다면, 그는 틀렸을 뿐인가? 그리고 그 전시에 출품된 기라성 같은 작가들의 뛰어난 예술작품은 한낱 쓰레기로 전락하게 되는가? 혹은 기획자를 잘못 만나는 바람에 그만 작품의 원 의미가 퇴색될 뿐인가? 물론 당연히 그렇지 않다. 아니, 그래서는 안 된다. 다시 한 번, 예술은 한낱 맞고 틀리고의 문제가 아니다.

한편으로, '말 그대로 동그란 우리들의 지구'는 결과론적으로 보면, 현대과학, 즉 '현대 중력 이론'과 통한다. 이는 마치 뒷걸음치다가 우연찮게 맞은 경우이다. 그렇지만, 안을 들여다보면 아리스토텔레스의 이론은 부실하기 짝이 없다. 현대과학이 요구하는 수준의 검증도 불가할 뿐더러 그의 이론만으로는 지구를 제외한 다른 천체가 구형인 이유를 도무지 설명할 수도 없다. 그의 논리대로 하면 우주의 중심은 지구뿐이기 때문에 '흙뭉텅이'는 오직 하나, 즉 지구 중심에만 존재하게 되어 지구만이 구형이 되어야 하니. 하지만, 그는 무척이나 노련하다. 아마도 세미나에서의 대답처럼 그는 이 오류를 완전한 우주와 불완전한 지구라는 이분법으로 극복하려 할 것이다. 실제로 그는 완벽한 하늘은 제5원소인 에테르로 구성되었다고 했다. 이 또한 현대과학에서는 검증이 불가하다. 즉, 현대과학의 입장에서 이는 뜬 구름 잡는 가설, 혹은 석연찮은 변명일 뿐이다.

그런데 과연 그럴까? 우리나라 우화에 **'소금을 내는 맷돌 이야기'**가 있다. 이 이야기는 바닷물이 짠 이유를 알레고리적으로 설명한다. 즉, 뭐든지 나오는 맷돌을 훔친 부자가 배 안에서 '소금 나와라'라

고 했는데 욕심에 그만 배가 가라앉았고, 지금도 바닷속의 그 맷돌에서 소금이 계속 나와 그렇게 되었다는 것이다. 이는 현대과학에서는 검증이 불가하다. 그렇다면, 이런 종류의 비과학적인 정보에 미혹되어서는 절대로 안 될까? 마찬가지로, 아이들에게 동화책을 읽히는 것도 금지해야 할까? 그러면 사랑은, 평등은 과연 과학적인가? 이러다가 **'이야기 추방론'**마저 나올 기세다. 그야 과학적이지 않으니까.

사람의 삶은 항상 과학적일 수가 없다. 그리고 세상을 이해하는 기준은 다양하다. 따라서 **'사실 여부'**의 판단은 사람이 활용할 수 있는 여러 기준 중 하나일 뿐이다. 요즘도 그렇지만, 특히 옛날에는 **'우화'**야말로 세상을 이해하는 매우 유용한 수단이었다. 이를테면 갑자기 천둥이 칠 경우에는 '천둥의 신'이 노하신 것이다. 물론 이는 비과학적인 **'가공의 이야기'**일 뿐이다. 하지만, 이렇게라도 이해해보는 것이 당대의 조건상, 이해할 수 없는 것에 대해 자포자기의 상태에 이르는 것보다 때로는 훨씬 현명한 선택이다. 그렇다면, 우선 수긍이 가서 마음이 편해지고, 나아가 무언가를 해보려는 결심도 서기 때문이다. 이마저도 하지 않으면 그저 넋 놓고 있을 수밖에. 하지만, 그런 경우에도 미래는 있다. 현실을 직시하는 거라고 뿌듯해 하면서 또 다른 의미를 찾을 수도 있을 테니. 이와 같이 사람이란 종은 당대의 조건하에서 추구 가능한 꿈과 희망을 먹고 산다. 그들도, 우리도 다 마찬가지이다.

따라서 당대 사람은 **'당대의 눈'**으로 평가할 줄 아는 시야가 필요하다. **'현대의 눈'**으로 뭐 하나 꼬투리 잡아서 당대 사람의 업적 전

체를 폄하하는 방식은, 예전이라면 무조건 업신여기는 '**현재제국주의적인 폭력**'에 지나지 않는다. 특정 사람은 어차피 자신의 방에 갇혀서 세상을 바라보게 마련이다. 이를테면 당대의 과학은 당대를 보는 색안경이다. 게다가 아리스토텔레스 시절의 과학은 엄밀한 의미에서 요즘의 과학이 아니다. 오히려, 철학, 예술, 과학이 구분 불가하게 섞여있는 추상화된 큰 뭉텅이었다.

아리스토텔레스의 과학을 '당대의 눈'으로 보면 대표적으로 두 가지가 돋보인다. 첫째는 '**그럼직한 이야기**'이다. 그의 말은 요모조모로 볼 때 모든 게 다 아귀가 맞으며 말이 되는 게 참 그럼직했다. 즉, 충분히 철학적이고 예술적이었다. 박수를 받을 만하다. 둘째는 '**믿음 가는 근거**'이다. 그는 관찰의 방식까지 도입하며 가능한 여러 수단을 통해 당대 사람들의 수긍을 이끌어냈다. 즉, 충분히 과학적이었다. 이 역시 박수를 받을 만하다.

철학, 예술, 과학의 공통점은 겉으로 드러나는 현상을 경험하는 데 만족하지 않고, 그 이면의 본질을 파악하고 진실을 깨닫고자 간절히 바라는 마음이다. 아리스토텔레스는 그와 같은 간절함을 가지고 있었다. 그래서 그렇게 열심히도 살았다. 숨 가쁘게 돌아가는 일상, 정신없는 세상살이 속에서 수많은 요소들이 이리저리 섞여 너무도 혼란스러울 때, 이로부터 네 가지 기본요소를 추출해내는 그의 놀라운 '**사고 작동방식**', 한편으로 귀감이 되지 않을 수가 없다.

이제는 물론 아무도 그의 과학을 진리라고 믿지 않는다. 하지만, 시대를 초월한 정답 맞추기가 중요한 게 아니다. 만약에 그의 생각

이 나름대로 진실이었고, 그의 마음에 진정성이 차고도 넘쳤다면, 도대체 사람에게 뭘 더 바라는가? 사람의 한계를 인정하고 나면, 결국 중요한 건 고차원적인 정신계의 예술적인 경지, 남는 건 오로지 그뿐이다.

아리스토텔레스는 경지에 오른 사람이다. 그 후에 오랫동안 그가 정립한 과학의 족쇄를 탈피하지 못한 사실은 굳이 그의 탓이 아니다. 이럴 때 바로 후배 탓 하는 거다. 누구나 자신이 맞기를 바란다. 결국, 타자에 대한 직접적인 폭력이 아닌 다음에야, 우리는 그들의 열정적인 춤을 존중할 줄 알아야 한다. 원망하지 말자. 아리스토텔레스가 없었다고 세상이 더 나아졌을까? 현대과학으로는 이 역시도 검증할 수가 없다. 최소한 현대과학은 그를 반면교사(反面教師)로 삼았다. 이번에는 제대로 해보려고, 더 잘해보려고. 그 의지가 좋다.

그는 한 시대, 이제는 고전이 된 멋진 춤을 추었다. 앞으로는 지금 여기서, 내가 추는 춤이 중요하다. 아리스토텔레스는 천재 예술가였다. 그런데 거기까지면 안 된다. 예술가는 앞으로도 계속 많아야 한다. 어느 누구도 정답을 모르기 때문이다. 따라서 답을 지속적으로 갱신하는 것, 그것이야말로 우리가 택할 수 있는 괜찮은 선택지이다. 그러고 보면, 예술가, 바쁘겠다. 물론, 철학자도, 과학자도 다 예술가다. 마음먹기에 따라서는.

02

지동설: 흐름에 대한 저항의 비애

"내가 맞다니까"

아리스토텔레스의 **'우주론'**은 프톨레마이오스(Ptolemaeus, 85? – 165?)에 이르러 지구를 중심으로 하늘이 돈다는 **'천동설(天動說)'**의 학문적인 체계로 더욱 공고해졌다. 프톨레마이오스는 지구가 우주의 중심이라고 주장하며 여러 근거를 들었다. 이를테면 지구의 자전이 맞다면 위에서 수직으로 떨어뜨린 물체는 자전한 만큼 옆으로 빗겨서 떨어져야 하는데 실상은 그렇지 않고, 주변을 보면 모든 물체는 지구를 향해 떨어진다는 것이다. 참 눈썰미 좋은 사람이다. 현대과

▌ 조반니 프란체스코 바르비에리(1591-1666),
 <천체 지구본을 들고 있는 아틀라스>, 1646
"우주의 주인은 지구야. 그런데 엄청 무겁다. 내 허리 좀."

학의 검증 수준에는 한참 못 미치지만. 그럼에도 불구하고, 그의 이론은 천 몇 백 년 동안 정설로 굳어졌다. 그동안 여러 이유로 적수를 만나지 못했던 것이다.

한참이 지나 코페르니쿠스(Nicolaus Copernicus, 1473–1543)가 태어났다. 그는 태양을 중심으로 지구가 돈다는 **'지동설(地動說)'**을 주장하며 아리스토텔레스와 프톨레마이오스에 맞섰다. 운도 좀 따랐다. 예전 같으면 주변에 몇 명이 이를 무시할 경우, 바로 사장될 수도 있었겠지만, 당시에는 인쇄술의 혁신으로 그 파급효과를 사방으로 크게 증폭시킬 수 있었다. 실제로 책을 출간하자마자 그의 이론은 꽤나 인기를 끌었다.

▌ 요하네스 베르메르(1632-1675),
 <천문학자>, 1668
 "지구본 오늘 왜 이렇게 뻑뻑해? 잘 안 돌아가네."

그런데 당시에 로마 교회에 맞서 종교개혁을 추진했던 마틴 루터(Martin Luther, 1483–1546)가 그의 이론을 달갑지 않게 여기는 등 주변의 시선이 곱지만은 않았다. 코페르니쿠스의 책 서문에 '그의 이론은 수학적 계산을 위한 추상적 가설일 뿐'이라는 내용이 담겨 있는데, 이는 저자의 허락도 없이 제멋대로 들어간 것이라고 전해진다. 와, 그거 보고 저자도 좀 움찔했겠다. 아니면, 저자가 자기 몰래 그런 척 하라고 시켰나? 그

렇다면, 별로 도의적이지는 않지만, 사회에서는 실제로 빈번하게 통용되는 고도의 정치적인 마케팅 전략이었을 수도 있겠다. 이제는 물론 알 수가 없다.

코페르니쿠스 사후 몇 년이 지나 브루노(Giordano Bruno, 1548–1600)가 태어났다. 그는 수도자였으나 방랑생활을 거듭하며 독자적인 사상을 확립했다. 상당히 개성 있고 특이한 사람이었으니 아마도 파격을 지향하는 예술가 기질이 넘쳤을 법하다. 게다가, 많은 관찰 기록을 남기며 학문적인 연구도 열심히 했다. 하지만, 범신론적인 그의 생각은 당대 기독교 조직을 매우 불편하게 했다. 그래서 이단적이라며 고발당하기도 했다. 이를테면 그는 지동설을 믿었으며 그 신념을 끝내 포기하지 않았고, 결국에는 화형을 당하며 생을 마감했다. 무섭다. 한 사람의 '신념'이라는 괴물도, 그리고 함께 뭉치면 괴물이 되는 사람들도.

부르노보다 십 몇 년 늦게 갈릴레오 갈릴레이(Galileo Galilei, 1564–1642)가 태어났다. 그는 코페르니쿠스를 존경하며, 당시의 조건하에서 가능했던 과학적인 증명을 통해 '지동설'의 기반을 더욱 공고히 했다. 그는 부르노처럼 신비주의에 경도되지 않았으며, 코페르니쿠스보다 객관적인 관찰의 근거를 더욱 중시했다. 그래서 현대과학은 그가 최초로 '지동설'을 주장하지 않았음에도 불구하고 '지동설'을 주장한 이들 중에서 그를 가장 높게 평가한다. 코페르니쿠스의 이론에 갈릴레이의 경험적 관측을 통한 이론적 검증, 즉 합리적인 '관찰적 증거'가 더해지면서 비로소 **근대과학**이 탄생했기 때문이다. 이로부터 종교와 철학에서 독립하는 **과학혁명 오디세이**가 시작되었다.

코페르니쿠스:	지구가 돈다. 내가 관찰했거든.
부르노:	지구가 돈다. 내가 느꼈거든.
갈릴레이:	지구가 돈다. 내가 증거가 있거든.

갈릴레이가 남긴 학문적인 업적은 상당히 많다. 예를 들어, '떨어지는 물체의 무게는 속도에 비례한다'는 아리스토텔레스의 주장을 그는 실증적으로 반박했다. 그러고 보면, 아리스토텔레스도 참, 그 정도면 그때도 할 수 있었을 텐데, 실험 좀 많이 해보지. 그저 직관과 머리에만 과도하게 의존해서는 이렇게 처참하게 깨질 수도 있다. 물론 엄청나게 오래 버티긴 했지만, 이건 개인적으로는 운이 좋은 경우다.

갈릴레이가 이를 피사의 사탑에서 증명해보였다는 이야기는 공공연하게 퍼져 있다. 하지만, 이는 드라마를 보다 극적으로 만들기 위해 누군가가 지어낸 이야기라고 한다. 그런데 사실 여부를 떠나 이야기 자체만 놓고 보면 참 괜찮다. 기억에도 잘 남고, 갈릴레이도 신화화되는 게 고도의 마케팅 냄새가 난다. 혹시, 갈릴레이가 어느 날 익명으로? 여하튼, 갈릴레이가 실제로 이 이벤트를 기획했으면 멋진 예술가가 될 뻔 했다.

한편으로, 그는 천장에 매달린 추는 흔들리는 궤적에 상관없이 일정한 시간이 소요된다는 '진자의 등시성'을 발견했다. 그리고 이를 사람의 맥박 속도를 제는 맥박계에 응용하여, 추후에 의료계에 큰 도움을 주었다. 그러고 보니, 이 자리를 빌려 감사의 마음을 전한다. 우리 모두는 인생의 여러 선배들에게 우선 빚지고 생을 시작한다.

'**발명**'은 '**발견**'의 어머니다. '도구'가 없으면 '발견'도 없다. 갈릴레이의 업적 중에 가장 굉장한 것은 대략 30배율에 달하는 당시로서는 최첨단 망원경을 바로 그가 개발한 것이다. 가뜩이나 '**코페르니쿠스 모델**'에 매료되어 있었던 그는 그 망원경을 가지고 주야장천 천체를 관찰했다. 그런데 그냥 한 게 아니다. 목적이 뚜렷했다. '지동설'의 증거를 열심히 수집했던 것이다.

사람의 작동방식 중 빈번한 알고리즘이 바로 '보고자 하면 보일 것이요, 보지 않고자 하면 보이지 않을 것이다'이다. 여기서 '보고자 하면 보이는 식'을 '**A형**', '보지 않고자 하면 보이지 않는 식'을 '**B형**'이라 칭한다면, 갈릴레이는 'A형'과 같은 탐정의 자세를 택했다. 물론 이 경우에 군이 보고자 해서 이상한 걸 보게 되는, 혹은 앞으로 내 인생의 족쇄가 될 부담을 떠안게 되는 부작용의 위험은 꼭 인지해야만 한다. 다시 말해, 내가 직접 보는 순간, 더 이상은 이를 남이 책임질 수가 없다. 주체성에는 책임감이 수반되게 마련이다.

갈릴레이는 마침내 천동설에 균열을 야기할 만한 결정적인 단서를 발견했다. 목성 주위를 도는 위성들을 발견한 것이다. 아니, 아리스토텔레스가 모든 천체는 지구를 중심으로 돈다고 분명히 말했는데, 작은 행성이 큰 행성 주위를 돈다니, 그야말로 정말 황당한 일이었다. 게다가, 수많은 관찰과 계산을 통해 그는 위성들이 목성 주위를 공전하는 주기 또한 매우 정확하게 측정했다. 빼도 박도 못하는 증거를 수집한 것이다.

그런데도 불구하고 당대에는 관측 사실 자체를 믿지 않으며, 그가

만든 망원경으로 보는 것 자체를 꺼리는 사람들이 많았다고 한다. 이런 근거 없는 혐오의 감정을 가진 사람들은 바로 당대의 여러 과학자들이었다. 반면에 무역상들은 이를 잘 활용했다. 자신들의 사업에 도움이 되었기 때문이다. 즉, 전자의 경우에는 위의 알고리즘에서 'B형', 후자의 경우에는 'A형'을 택한 것이다. 그런데 전자의 경우, 너무 'B형'에만 치중하다 보면 모종의 '음모론'에 빠질 위험성을 배제할 수 없다. '외계인설'이 나올 수도 있고. 하지만, 인생 편하게 살기 위한 좋은 처방일 가능성도 있다. 종종 모르는 게 약이라서 그렇다. 그렇다면, 세상을 사는 데 있어서 'B형'이 무조건 나쁜 것만은 아니다. 갈릴레이처럼 보는 순간, 책임져야 하기 때문이다. 그는 이제 뒤로 물러설 수가 없다. 잠깐, **'망각의 강물'**이 어디에 있더라?

이 외에도 그는 여러 관찰을 통해 기존의 학설에 반하는 자료를 많이 수집했다. 예를 들어, 아리스토텔레스는 하늘은 완벽하기 때문에 천체는 완벽한 구형이며 표면도 매끈하다고 했다. 그런데 웬걸, 달 표면을 관찰해보니 산도 있고 골짜기도 있고 울퉁불퉁 말이 아니었다. 즉, 완벽하게 매끈한 피부와는 거리가 멀었다. 추악한 달의 민낯을 밝혀낸 것이다. 달도 결국 사람? 하늘도 역시나 완벽하지 않구나. 우리와 똑같다. 잠깐, 그런데 그게 왜 추악한 거지? 아무리 봐도 예쁜데. 그렇다면, 역시 생각하기 나름이다. 예술 나왔다.

한편으로, 이를 부정하는 학자들은 검증 불가능한 말을 잘도 지어냈다. 이를테면 행성은 사실 겉이 유리와 같은 투명한 물질로 덮여

있는 유리구슬이기 때문에 완벽한 구가 맞는다는 등. 즉, 울퉁불퉁한 질감은 내부가 보이는 것뿐이란다. 아니, 비비크림으로 아무리 얼굴에 떡칠을 해도 피부가 나쁘면 나쁜 거 아닌가? 그리고 사실 매끈한 게 완벽한 건가? 질감이 좀 있어야 생명력이 느껴지지. 그러고 보면, 사람들 참 말 만드는 재주가 예술이다. 물론 아귀가 맞으며 그럴듯한 게 바로 예술이 지향하는 아름다움이다. 그러니 예술적인 것은 맞다. 사실 관계를 보면 영 아니긴 해도. 둘은 뭐, 다르니까.

누구나 개인적으로 자신의 성과를 자랑스럽게 생각한다. 그리고 사회적으로 알리고 싶어 한다. 갈릴레이 역시도 지동설에 방점을 찍는 책을 마침내 출간하고 싶은 마음이 굴뚝같았다. 하지만, 따가운 시선과 기독교 조직의 감시와 통제가 문제였다. 그런데 마침 어렸을 때 교회도 같이 다녔던 친한 친구가 실제로 교황으로 선출되었다. 든든한 지원군이 생긴 것이다. 역시나 학연, 지연은 고금을 막론하고 고질적인 문제이다. 여하튼, 갈릴레이도 실제로 출신이 괜찮았다. 그래서 그는 교황을 만났다. 그리고 추론의 형식으로 이론을 발표하는 조건으로 허락을 받아내었다. 그때만 해도 기분이 참 좋았을 것이다. 그렇게 책이 발간되었다. 하지만, 그 여파가 너무 셌다. 격렬한 항의가 끊임없이 빗발쳤다.

막상 교황마저도 그를 배신자라며 결국에는 괘씸해했다고 전해진다. 그래서 종교재판이 열렸다. 그러고 보면, 갈릴레이와 교황, 서로 간에 얘기가 다 끝난 줄 알았는데, 역시나 '진정한 소통'은 힘들다. 그래서 이런 중차대한 사항에 있어서는 '계약서'가 문서로 남아

있는 게 좋다. 말로 어물쩍 넘어가는 게 항상 통하는 것은 아니다. 한편으로, 사회적인 권위와 조직 내에서의 입장, 그리고 종교적인 신념이 교황의 눈을 가리는 바람에 오랜 친구라서 그만 더더욱 모질게 대했을 수도 있다.

어찌되었건 갈릴레이의 입장에서는 큰 실망과 상처가 되었다. 마음으로부터 도와줄 거라고 믿었던 친구가 철저히 자기를 배신하고 능욕했으니. 그런데 이게 남의 일이니까 말이 쉽지, 그 자신은 죽을 때까지도 아마 마음고생이 엄청났을 거다. 아, 사람마다 상처 없는 사람이 없다. 남들 보면 다들 웃는 거 같지? 응.

생각해보면, 교황의 경우에는 막상 친구를 배려하는 마음이 조금은 있었을 것만 같다. 판결을 보면, 성서와 교리를 모독했기 때문에 투옥이 마땅하지만, 고령이고 건강상태가 나쁜 걸 감안해서 평생 자택에 구금하는 벌을 내린다고 했던 것이다. 즉, 사형과 감옥은 면하게 했다. 물론 부르노의 경우에는 자신의 잘못을 끝까지 인정 안 했고, 갈릴레이의 경우에는 권위에 눌려 최소한 그 자리에서는 인정했다.

뭐, 충분히 그럴 수 있다. 부르노는 투철한 신념에 사는 수도자였고, 갈릴레이는 증명에 기반을 둔 학자였다. 즉, 부르노는 자신의 신념을 포기하는 순간, 인생도 포기하는 경우라면, 갈릴레이는 자신의 이론에 반하는 증거가 나오면 원래의 이론을 충분히 포기하거나 수정할 의향이 있는 경우였다. 최소한 이론적으로는. 이건 큰 차이다. 여하튼, 갈릴레이는 실제로 그렇게 구금된 상태로 생을 마

치게 된다.

그런데 판결 직후에 갈릴레이가 밖에 나와서는 하늘을 보며 '그래도 지구는 돈다'라고 했다는 뜬소문도 전해진다. 중얼거렸다면서, 몸에 확성기를 달았나? 옆에 있던 변호사가 혹시 매니저? 여하튼, 이것도 마케팅 냄새가 좀 난다. 그런데 누가 왜 자꾸 각색을 하는 거지? 물론 이런 흥미진진한 맛을 내는 각색은 그 자체로 아름답다. 예술이다. 우리에게 알려진 공인된 역사도 때로는. 그 좋은 예가 바로 위인전이다.

교황은 어쨌든 독한 사람이었다. 갈릴레이에 대한 뒤끝이 계속 안좋았다. 감정 엄청 실렸다. 그러고 보면 아는 사람이 더 무섭다. 그자리에 올라간다는 게 역시 보통 일이 아니다. 예를 들어, 교황청은 갈릴레이의 묘를 성당에 안치하는 것을 싫어했으며, 이단이라는 이유로 묘비도 세우지 못하게 했다. 일벌백계(一罰百戒)라더니, 사회구조를 무리 없이 돌리기 위해서 말이 안 되는 것은 아니지만, 개인적으로 보면 좀 가혹하고 억울하다.

이와 같이 인생은 한이 많다. 하지만, 무심한 세월은 속절없이 흘러간다. 그가 죽은 후, 벌써 수백 년이 지난 20세기 중반, 비엔나의한 추기경이 로마 교황청에 갈릴레이의 명예회복을 위한 청원서를 제출했다. 당시에 교황청은 자신들의 잘못을 인정하려 들지 않았다. 수많은 과학적 증거에도 불구하고 갈릴레이가 계속 이단으로 남아 있어줘야 면이 섰던 것이다. 하지만 20세기 후반, 교황 요한바오로 2세가 마침내 그의 죄를 사면하며, 당시의 종교재판은 잘

못된 것이라고 고백하고는 미안한 마음을 전했다. 이는 물론 그 개인의 결정이 아니었다. 그는 한 조직의 대변인이었다. 시대정신에 따른 대세의 흐름은 어쩔 수 없었고, 세상의 판도는 이렇게 바뀌었다. 갈릴레이가 이 사실을 알면 그래도 기분이 좀 풀리긴 했을 거다. 세상 많이 변했네. 오래 살고 볼 일이야. 혹은, 오히려 더 화났을 수도 있다. 사람이 쌓인 게 많으면 원래 그런 거다. 그러니 꼬이고 당한 사람을 너무 탓할 이유가 없다.

인생은 아이러니의 연속이다. 코페르니쿠스와 갈릴레이는 실제로 어려서부터 신실한 가톨릭 신자였다. 그들은 애초에 자신들의 이론이 이단적이라고 생각하지는 않은 듯하다. 주류 학문의 판도를 뒤집으려는 의도는 있었지만, 주류 종교를 거스를 의도는 전혀 없었던 것이다. 즉, 그들의 머릿속에서 종교와 과학은 서로 엄연히 다른 영역이었다. '**과학 게임**'에만 몰두하고 있던 그들에게 다짜고짜 '**종교 게임**'을 왜 그딴 식으로 하냐며 윽박지르기 전까지만 해도.

종교와 과학은 물론 완벽하게 배타적이거나 교환적인 관계가 아니다. 살다보면 겹치고 충돌하는 부분이 없을 수는 없다. 하지만, 코페르니쿠스와 갈릴레이의 마음속에서 두 영역은 묘하게도 잘 어울리며 화목했다. 사실, 그러면 된 거다. 사는 데 지장 없다. 사람은 원래 이율배반적인 종이다. 일관성으로 엄격하게 재단할 수 없는 게 바로 사람이다. 허구한 날, 이게 맞니, 저게 맞니 하며 티격태격 싸우는 것보다는, 아이러니하게 뭉뚱그리며 공존하는 게 통상적으로 훨씬 낫다.

그런데 '이 사람이 이럴 줄 전혀 몰랐어요. 그럴 사람이 결코 아닌데'라는 식의 수많은 대중매체 인터뷰를 보면, 사람이 사람을 너무 단순하게 생각하는 경우가 정말 빈번하다. '이분법'은 물론 사태를 파악하는 데 유용한 인식적 도구이지만, 그 쓰임에 있어서는 경계를 늦춰서는 안 된다. 만약에 그 '이분법'이 가치판단을 전제로 한다면, 최악의 사태를 초래할 수도 있기 때문이다. '너 죽나 나 죽나 한 번 해보자'와 같은 식이 되는 것이다.

예를 들어, 당대에 많은 사람들에게 코페르니쿠스와 갈릴레이는 경계해야 할 '이단'으로 분류되었다. 그런데 그냥 다른 게 아니라, 다르기 때문에 잘못되었고, 그래서 고쳐져야만 하는, 혹은 제거해야만 하는 대상으로 치부되었다. 비유컨대, 당대 기득권층은 주체로서 사회구조를 지키는 **'프로그램 운영체제'**이고, 코페르니쿠스와 갈릴레이는 객체로서 운영체제에 위해를 가하려는 **'바이러스'**였다. 주체의 시선이 이렇게 무섭다.

당대 사람들이 '천동설'을 절대적인 진리라고 생각하는 전제는 바로 '하나님이 사람을 이처럼 사랑하사, 사람이 살고 있는 지구를 세상의 중심으로 삼으시고, 해와 달과 별이 지구 주변을 빙빙 돌도록 만드셨다'라는 이야기에 기초한다. 그런데 이는 성서에 문자 그대로 쓰인 빼도 박도 못하는 사실이 아니다. 오히려, 비유적인 문장을 그들이 보고자 하는 방식대로 액면 그대로 해석하거나, 상상력을 가미해 추론해 놓고서는 이를 사실이라고 맹신하며 눈과 귀를 닫아버린 것이다. 그렇게 앞에서 서술된 'B형' 알고리즘을 택하고 나니, 나아가 그게 절대적인 진리라고 마음 편하게 보증하고 나

니, 망원경은 '악마', 이를 통해 보는 것은 '죄악'이 될 수밖에 없었다. 그런데 그들의 판단은 100% 맞다. 물론 그들의 마음속에서만. 이와 같이 마음이 바뀌면 생각도 바뀐다. 지난 수백 년 간, 아니 최근 수십 년 간, 교황의 마음은 여러 이유로 좀 바뀌었다. 그래서 세상도 좀 바뀌었다. 가상의 마음이 물리적인 세상을 실제로 바꾸기 때문이다.

갈릴레이가 남겼다고 하는 멋진 문장은 바로 다음과 같다. "우리는 사람들에게 아무것도 가르칠 수 없다. 우리가 할 수 있는 건 그저 그들 스스로가 이를 발견하도록 돕는 일뿐이다(we cannot teach people anything. we can only help them discover it within themselves)." 그야말로 우리는 각자의 방에 따로 살고 있다. 서로의 방을 방문하는 건 말 그대로 불가능하다. 따라서 다들 자기 식으로 자기 삶 살다 가는 거다. 그렇다면, 새로운 방에서는 좋은 것도, 나쁜 것도 모두 다 매번 다시 시작해야 한다. 그런데 한 번 시작하면 바꾸기가 참 어렵다. 그 방주인의 인생이 걸려버리기 때문이다. 예컨대, '신념'만 깔끔하게 버려서 되는 문제가 아니다. 모든 게 다 얽히고설켜있기 때문에, 그거 하나 버리려다가는 자신을 다 버려야 할 지경에 이르기도 한다. 그래서 토마스 쿤(Thomas S. Kuhn, 1922-1996)은 선배 세대가 말 그대로 임종을 맞이해야만 **'패러다임(paradigm)'**의 진정한 전환이 가능하다고 했다.

하지만, 희망을 잃지는 말자. 바꿀 수 있다는 꿈이 곧 미래를 만든다. 내 방에서 일어난 일이 남의 방에서 일어나지 말라는 법은 없다. 내 방이 한 예가 된다. 이를테면 칸트(Immanuel Kant, 1724-1804)나

니체(Friedrich Wilhelm Nietzsche, 1844–1900)와 같은 수많은 사상가들의 놀라운 생각의 씨앗들이 내 방에서도 다시금 재생되고 변주되며 새로운 생명으로 자라나고 있다. 이와 같이 생명은 연결되고 소통은 계속된다.

내가 내 방을 나오지 않는 것은 맞다. 하지만, 지금 나 홀로 살고 있는 이 방이 한편으로 **'우리 모두의 방'**인 것 또한 맞다. 칸트 식으로 말하자면 같은 체계를 공유하고 있기 때문이다. 비유컨대, 우리 모두는 세상을 바라보는 **'DSLR 카메라'**이다. 모델은 다 다를지라도 대동소이(大同小異)한 작동방식과 동일한 원리를 공유하는. 그렇다면, 얼른 **'동아리 방'**에 들어가자. 거기서 이론에 근거를 더해가며 신빙성 있는 논리를 만들고는 이를 공유해보자. 그리고 서로 간에 수평적인 대화를 지속하며, 알게 모르게 성장을 거듭하자. 마치 코페르니쿠스가 갈릴레오 스스로 지동설을 다시금 발견하도록 도운 것처럼, 우리도 각자의 방을 정말 예쁘게 꾸미자. 언젠가는 서로서로 자기 방사진을 공유하다 보면 깜짝 놀랄 때도 있을 거다. 내 방이야, 네 방이야? 잠깐, 너 누구야? 이거 도용?

역사적으로 보면, 맞고 틀린 것은 보통 중요하지 않다. 오히려, 대세의 흐름과 저항, 즉 에너지의 향방이 중요하다. 특히 **'저항정신'**이 내 마음의 불을 지피면 개인적으로도 물불 가리지 않게 된다. 대세는 보통 뭉쳐서 안전하게 함께 가려하는 반면에. 사실, 지금 와서 보면 '천동설'도 '지동설'도 다 틀렸다. 아니, 굳이 말하자면, 인식론적인 입장에서 보면, '천동설'이 더 적합하다. 지구도, 태양도 우주의 중심이 아니고, 고정되어 있는 것도 아니기 때문이다.

즉, 둘 다 끊임없이 돈다. 그렇다면, 지구인의 입장을 기준 축으로 삼을 경우에는 '천동설'이 맞는 거다. 물론 이 축은 **'조건식'**일 뿐이다. 우주에는 무한히 많은 축이 가능하기 때문이다. 그런데 하나의 축을 절대적이라고 믿는 순간, 언젠가는 파국을 맞이하기 십상이다. 실상은 그렇지도 않을 뿐더러, 이는 저항세력에게 딱 좋은 먹잇감이 되게 마련이다.

한편으로, 융통성 있는 사고를 하는 사람은 희생양이 되기가 쉽지 않다. 권투를 보면, 감각적으로 스텝을 잘 밟고, 필요에 따라 허리를 잘 돌리는 사람은 도무지 주먹에 맞지를 않더라. 그렇다면, 융통성이 정답이다. '천동설'이냐 '지동설'이냐의 여부를 떠나, 그 사이를 왔다 갔다 하며 상황과 맥락에 따른 인식의 지평을 넓히는 게 맞다. 그게 바로 **'정답 없는 정답'**의 경지, 즉 예술이다.

03

만유인력의 법칙: 단 하나의 절대원리에 대한 추구

"지상과 천상이 합쳐지다"

(1)

기독교 종교화를 보면 대표적인 도상들이 있다. 그중 하나가 바로 에덴동산에 있는 '아담과 하와'이다. 역사적으로 수많은 작가들이 그들을 그렸다. 하지만 그려진 얼굴도, 몸매도 다 달랐다. 작가마다 다른 모델을 썼기 때문이다. 즉, 얼굴이나 몸매로는 그들이 '아담과 하와'임을 도무지 알아차릴 방법이 없었다. 그리고 옷으로도 알 수가 없었다. 그들은 실오라기 하나 걸치지 않은 자연인이었기 때문이다. 그런데 누드로도 알 수가 없었다. 그리스 신화 속 인물들도 종종 그렇게 그려졌기 때문이다.

결국, '아담과 하와'가 바로 그들이 될 수 있었던 이유는 두 개의 대표적인 도상, 즉 '선악과'와 '뱀' 때문이다. 성경에 따르면 하나님께서는 세상법이 존재하기 이전에 특정 법을 하나 만들어놓으시고는 그들을 시험하셨다. 이는 오로지 단 한 문제였는데, 마치 **'하늘국가 자격고시'**와도 같았다. 혹은, 섬에서 벌어지는 **'서바이벌 게임'**과도 같았다. 즉, 법을 어기지 않는 한 에덴동산에 계속 체류할 수

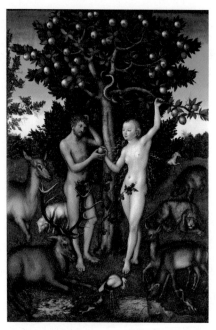

▌루카스 크라나흐(1472-1553),
 <아담과 하와>, 1526
 "자, 먹어봐. 그런데 동물들이 오늘 왜 이래?"

있었고, 어길 경우에는 곧 방출되는 시험이었다. 그 시험은 바로 먹음직하고 보암직한 탐스러운 '선악과'를 따먹지 않는 조건이었다. 여기서는 인내심과 무시가 관건이었다. 한편으로, '뱀'은 이들을 꼬여서 따먹도록 종용하는, 즉 드라마를 재미있게 만드는 약방의 감초와도 같은 역할을 맡았다. 그리고 결과적으로 '뱀'은 대성공을 거둔다. 뭐, 어쩔 수 없다. 드라마는 그렇게 끝나고 에덴동산아, 그동안 재미있었어. 우리는 이제 쉽지 않은 길을 떠난다. 뭐, 어쩌겠어. 진정한 사람으로 거듭날 거야. 잘 있어, 안녕!

성경에는 '선악과'가 실제로 어떤 열매였는지 기록되어 있지 않다. 그런데 사과를 라틴어로 부르면 '나쁘다'는 단어와 비슷하다고 한다. 물론 구약성경이 쓰인 히브리어로는 그런 의미가 아니지만, 라틴어를 중시하던 당대의 서구문화를 고려해보면 '선악과'가 사과라는 오해를 산 것도 이해할 만하다. 이를테면 영국의 시인 존 밀턴(John Milton, 1608~1674)이 '선악과'를 사과로 비유했다. 게다가, 수많은 기독교 종교화에서 '하와'가 들고 있는 과일을 보면 딱 사과 모양이다. 그래서 그런지 내 경우, **'선악과=사과=지키라는 법과 깨라는 유혹 등'**의 연상 작용이 자연스럽다.

(2)

물론 사과를 먹으면서 '선악과'를 생각하는 건 좀 웃긴 일이다. 그게 비유법임을 모르는 사람은 없다. 하지만, 그렇게 가정하고 사과를 먹어보면 한편으로는 좀 짜릿하다. 이게 바로 **'가상의 실제화'**이다. 즉, 딱히 문제가 발생하지 않는 그럼직한 예술의 건강한 마법이다. 스티브 잡스의 애플사 로고, 즉 '한입 베어 먹힌 사과' 또한 건강한 유혹이다. 먹는 걸 상상한다고 해서 실제로 몸이 상하거나 쫓겨날 일은 없기 때문이다. 하지만, 그 제품에 마음을 쓰게 되는 순간, 순수한 에덴동산을 벗어나서 이윤을 추구하는 세상의 시장 논리 속으로 풍덩 빠지고야 만다. 그래서 그런지 내 경우, 애플사 제품을 보면, **'사과=애플사=자본과 기호가치=광고의 유혹 등'**의 연상 작용이 자연스럽다.

(3)

스위스의 전설, 윌리엄 텔의 사과 이야기는 오스트리아가 스위스를 지배하던 시기의 한 사건을 다룬다. 한 광장에는 성주의 모자가 막대기 위에 걸려 있는데 아래에는 꼭 경례를 하고 지나가라는 문구가 써져 있었다. 그는 그냥 지나치려 했다가 그만 성주의 호위병들에게 잡혀 구금된다. 이를 안타깝게 여긴 마을 사람들이 그에게는 아들이 있다며 성주에게 선처를 호소했다. 그러자 성주는 그에게 제안을 했다. 아들의 머리 위에 사과를 올려놓은 후에 이를 쏴서 명중시키면 풀어주겠다는 것이다. 주저했으나 아버지에게 무한 신뢰를 보내며 격려해주는 장한 아들 덕분에 그는 결국 화살을 쏘았고 다행히 성공했다. 그런데 성주는 꼬투리를 잡고 싶었다. 그가 준비한 2개의 화살이 문제가 된 것이다. 만약에 아들에게 무슨 문

제라도 생기면 바로 문제를 일으킬 요량으로 보였다. 그래서 약속과는 달리 다시 연행해 가는 와중에 폭풍우를 만났고, 그는 가까스로 탈출을 한다. 그리고 성주를 화살로 쏘아 죽인다. 그렇게 스위스에는 다시 평화가 찾아왔다. 내 경우, 이 이야기를 들으면 **'사과=격려와 신뢰=꼭 달성해야만 하는 목표=고민 끝에 성공 등'**의 연상작용이 자연스럽다.

(4)

세잔(Paul Cézanne, 1839–1906)이 가장 많이 그린 모델은 단연 사과였다. 그는 수십 년 동안 같은 종류의 사과를 그리고 또 그렸다. 이리 배치하고 저리 배치하고, 요리 보고 조리 보고 하면서 참 열심히도 그렸다. 그는 한 작품을 한 자리에서 순식간에 완성하는 작가가 아니었다. 오히려, 여러 번에 걸쳐 그림을 꼼꼼히 나누어 그

❚ 폴 세잔(1839-1906), <사과 바구니>, 1890–1894
"테이블이 삐뚤다고? 목 내밀고 본 대로 열심히 그렸거든?"

렸다. 물론 그릴 때마다 사과나 사과가 놓여있는 탁자를 보는 각도가 자연스럽게 조금씩 바뀌곤 했다. 그런데 그는 이를 우직하게 그대로 기록했다. 결과적으로 한 화면은 하나의 관점으로 통일되지 않아 삐뚤삐뚤해 보이기 십상이었다. 이런 특성은 그의 인물화와 풍경화에도 그대로 드러났다.

그의 작품은 처음에는 무시와 조롱을 받았다. 하지만, 많은 작가들과 평론가들이 그의 작품에 내포된 미학적 가치를 점차 깨닫게 되면서, 그는 마침내 '현대미술의 아버지'라는 칭호를 얻게 되었다. 현대미술사에서 그의 작품은 복합적인 관점으로 세상을 바라보는 '시야의 시간성', 그리고 견고하고 안정된 기본도형을 추출해내는 '추상화의 과정'을 여실히 보여주었다고 평가받는다. 피카소(Pablo Picasso, 1881 – 1973)는 그로부터 특별히 큰 영향을 받았다.

그런데 현대미술이 앞으로 나아갈 방향을 당시에 세잔이 영특하게도 예견하고, 이에 맞게 수립된 목표하에 계획적으로 작품 활동을 수행한 것은 결코 아니다. 어쩌면, 우직하게 소 뒷걸음치다가 쥐 잡은 격일 수도 있다. 하지만, 예술적인 판도는 보통 이런 식으로 바뀐다. 물론 '근성과 지조'가 있는 모든 작가가 성공하지는 않는다. 하지만, 성공하는 작가는 거의 그렇다. 여하튼, 세잔의 사과를 보면 내게 '사과=내게 보이는 정물=기본입체=집요한 추구 등'의 연상 작용이 자연스럽다.

(5)

1661년에 뉴튼(Isaac Newton, 1642 – 1727)은 캠브리지 대학에 입학

했다. 그리고 대학을 졸업했는데 전국적으로 흑사병이 난리였다. 당시에 그의 나이가 20대 중반이었다. 대학에서 강의를 하고 싶었지만 사태의 심각성으로 인해 대학이 임시로 문을 닫았다. 그래서 한동안 집에 돌아가서 농장생활을 했다. 그런데 농장에서 딱히 할 일도 없었다. 그를 방해하는 사람이 아무도 없었던 것이다.

후대에 평가하기를 그 시기, 즉 1665년에서 1666년 사이는 뉴튼에게는 바로 **'창작의 해'**였다. 이맘때쯤 그의 수많은 업적의 씨앗이 뿌려졌기 때문이다. 만약에 그때 대학에서 수업준비와 학생관리 등으로 시간을 다 빼앗겼다면 뉴튼의 인생이 어떻게 바뀌었을까? 이는 물론 알 수가 없다. 하지만, 중요한 건 그는 갑자기 여유로워진 시간에 **'창조의 불'**을 지피며 크게 재미 봤다는 사실이다. 아, 좋았겠다. 물론 흑사병이 사그라지면서 그는 다시 캠브리지 대학으로 돌아갔다. 하지만, 연구원 자격이었다. 그 이후로도 그는 강의에 열의를 보인 적이 없었다고 한다. 언제나 연구, 연구뿐이었다. 자신이 잘 할 수 있는 일을 마음껏 할 수 있는 여건이 오랫동안 갖춰졌던 것이다. 아, 진짜 좋았겠다.

뉴튼과 마찬가지로 많은 사람들은 젊은 한때, 자신의 창조성에 확 불을 지르는 시기를 갖는다. 그때 잘 살아야 한다. 그리고 꼼꼼히 기록해놔야 한다. 애초에 자기 생각이 나중에 어떻게 발현될지 도무지 알 수가 없기 때문이다. 나이가 들면 통상적으로 어린 시절의 생각을 영특하고 노련하게 키우는 데에는 능한데, 새로운 생각을 품는 데에는 상대적으로 둔하다. 이는 생물학적인 노화 과정과 모종의 관련이 있는 것 같기는 한데, 꼭 그래야만 하는 것도 아니고,

예외적인 사례도 가끔씩 있다. 따라서 연구가 필요하다.

한편으로, 씨앗을 평상시에 많이 뿌려놓은 사람은 보통 우울해질 새가 없다. 우울해하는 작가들을 만나보면, 자신이 진행하는 유일한 프로젝트가 벽에 부닥치며 이를 극복하지 못하고 있는 경우가 많다. 그런데 만약에 그 작가들이 다른 프로젝트들도 함께 진행하고 있었다면, 다른 프로젝트로 잠깐 외유를 떠났다 오면 된다. 물론 진행이나 성과의 정도는 프로젝트별로 다 다를 수밖에 없다. 이를 요리조리 왔다 갔다 하면서 재미를 보다 보면, 여러 모로 생산적이 되기도 하고, 의욕도 불끈 솟는다. 반면에 정체되면 위태위태하다. 뉴튼은 실제로 수많은 프로젝트를 동시에 진행한 괴물이었다. '창작의 해'에 그는 수십여 개의 중요한 문제들을 동시에 연구했다고 전해진다.

1966년 농장의 사과나무 아래에서 뉴튼이 졸고 있었는데 사과가 그만 머리 위로 뚝 떨어졌다. 물리적인 잠에서 깬 뉴튼은 순간, 인식의 잠에서도 깨는 쾌거를 맛보았다. 즉, 사과에 대고 욕을 하기보다는, 도대체 이게 왜 아래로 똑바로 떨어지는지에 대한 의문을 품게 되었다. 그야말로 '세상만물에 중력이 작용한다'는 사실을 깨닫는 **'돈오돈수(頓悟頓修)'**의 순간이 임박한 것이다. 그런데 아프지 않았을까? 다행히 눈에 맞지는 않은 모양이다.

물론 이는 뉴튼만 아는 이야기이다. 정황상 그는 그때 혼자 있었기 때문이다. 나이가 들어서는 공식석상에서 이 사례를 자주 언급했다고 전해지는 걸 보면, 의구심이 좀 드는 것도 사실이다. 물론 **'좋**

은 이야기'는 오래오래 회자된다. 그런데 이 경우에는 '도의적인 이야기'라기보다는, '천재에 대한 호기심을 자극하는 가십(gossip, 잡담)성 이야기'였다. 따라서 자신의 뛰어난 업적을 알리는 데 실제로 광고 효과가 상당했다. 여하튼, 뉴튼의 사과를 보면, 내게 **'사과=과학적 통찰=우주적 원리=창의적 이야기=나르시시즘 등'**의 연상 작용이 자연스럽다.

> 아담과 이브: 얘 때문에!
> 스티브 잡스: 좋은데?
> 윌리엄 텔: 휴우…
> 세잔: 내가 얘 잡는다.
> 뉴튼: 이거네!

그리고 보면, 사과는 역사적으로 많은 사람들에게 참 좋은 소재가 되었다. '아담과 하와'에게는 치명적인 '유혹'의 에너지를 뿜어댔다. 스티브 잡스에게는 그게 죄악이라기보다는 자본주의 시장에서의 '기호 가치'로 변화되었다. 윌리엄 텔에게는 한 치의 어긋남도 없이 집중해야만 하는 '목표'가 되었다. 세잔에게는 집요한 시각적 연구의 '대상'이 되었다. 그리고 뉴튼에게는 우주적인 '원리'를 깨닫는 순간이 되었다. 물론 앞으로도 사과는 수많은 모습으로 우리에게 수많은 이야기를 전달할 것이다. 비유컨대, 사과는 **'천의 얼굴을 한 배우'**와도 같다. 그렇다면, 사과야말로 진정으로 **'예술가의 인생'**을 살고 있다. 아, 사과 먹고 싶다.

1687년 발표한 뉴튼의 기념비적인 책에는 '관성의 법칙', '운동의

법칙', '작용과 반작용의 법칙', 즉 뉴튼의 3대 법칙과 '만유인력의 법칙', 그리고 천체의 운동에 관한 이론 등이 담겨있었다. 이 책은 출간과 동시에 엄청난 칭송을 받았다. 그런데 그의 학문적인 업적을 통해 알 수 있는 그의 궁극적인 목표는 바로 **'우주적으로 유일무이한 절대적인 단일원리'**를 추출해내는 것이었다. 그는 결국 신적인 경지에 다다르고 싶었던 사람이다. 혹은, 최소한 고정불변의 완벽한 정답을 말해주는 지존이고 싶었다. 그러니 나르시시즘이 개입되지 않았을 리가 없다.

그의 목표와 관련된 대표적인 특성 두 가지는 바로 다음과 같다. 첫째로는 **'역사적 발전사관'**이다. 특히 서구의 역사를 보면, 수직적인 발전론을 보통 사상적인 기반으로 삼는다. 마치 적자생존(適者生存)에서처럼, 더 나은 이론이 이전의 이론을 밀어내고 왕좌를 차지하는 것을 당연시한다. 즉, 수평적으로 공생하는 것이 아니라, 이전의 무지를 걷어내고 새로운 앎을 추구하며 절대적인 진리로서의 정답을 찾아나가는 정반합(正反合)의 과정으로 역사를 이해하는 것이다. 이와 관련한 대표적인 철학자는 바로 헤겔(Georg Wilhelm Friedrich Hegel, 1770 – 1831)이다.

그런데 이 논리는 특히 **'과학혁명'**과 잘 통한다. 사람이라는 종은 생물학적으로, 그리고 인식능력으로 볼 때, 예나 지금이나 별반 달라진 게 없다. 그렇기에 고대의 종교와 철학이 아직도 우리에게 감동과 울림을 준다. 그런데 과학은 다르다. 최신 과학이 가장 정설, 즉 **'가정적 진리'**이다. 앞으로 이를 반박하는 새로운 근거가 나올 때까지는 참인 것이다. 이는 마치 **'복싱 세계 챔피언'**과도 같다. 계

속 방어전을 치러야만 하는. 한편으로, 예술의 세계에서 승자는 많다. 그런데 과학은 그렇지 않은 것 같다. 그야말로 승자 독식이다.

예를 들어, 아리스토텔레스는 철학 분야에서 아직도 챔피언이다. 물론 공동 챔피언이지만. 한편으로, 아리스토텔레스는 과학 분야에서 챔피언의 자리에 오랫동안 있었다. 하지만, 지금은 분명히 아니다. 그만큼 과학계가 냉혹하다. 물론 아리스토텔레스는 종교 분야에서는 챔피언 근처에도 못 갔다. 그리고 예술 분야에서는 프로선수로 분류되지 못했다.

그런데 예술가는 능력만 있으면 아무나 하는 거다. 그리고 되고 싶지 않아도 되는 거다. 내 '예술의 눈'으로 볼 때 아리스토텔레스는 상당히 뛰어난 예술가이다. 주변 여러 요소의 아귀를 맞추어 아름다움을 극대화하는 데 참 능한 사람이다. 게다가, 논리력과 상상력, 그리고 관찰력이 골고루 뛰어나다. 그런데 예술 분야에서 챔피언이 된다는 것은 결코 쉽지가 않다. 기준이 너무 제각각인데다가, 이런 상황 자체를 이상적이라고 간주하기 때문이다. 그래서 예술 분야에서는 굳이 챔피언이라기보다는 **'천재'**라는 수식어가 더 어울린다.

정리하면, 아리스토텔레스는 현역 철학 챔피언, 역대 과학 챔피언, 그리고 예술 천재로 명예의 전당에 입성했다. 한편으로, 뉴튼은 역대 과학 챔피언으로만 입성했다. 예술 분야에서는 그래도 근접했다. 삐뚤어진 '작가근성'이나, 폭발적으로 몰아치는 '창의력' 때문이다. 그리고 간략한 추상원리의 도출에도 강점을 보였으니 천재가

맞긴 하다. 하지만, 철학 분야에서 별로인데다가, 성격이 더러워서 내 마음이 좀 덜 간다.

예술의 특성 중 하나가 남들은 다 인정해도 내 마음에 안 들면 아닌 건 아닌 거다. 피카소(Pablo Picasso, 1881-1973)도 그래서 많은 사람들에게 쉽게 욕을 먹는다. 이게 바로 예술가의 숙명적인 조건이다. 그리고 예술가는 실제로 주변의 권위에 눌리지 않는 걸 종종 자랑스럽게 생각한다. 게다가, 모든 사람들이 칭송해주는 경우란 어차피 없다. 그러니 남의 시선에 의존적인 삶을 살면 피곤해지기 십상이다. 아, **'참 자유'** 어디 갔지?

| 바실리 칸딘스키(1866-1944), <작곡 X>, 1939
"자, 오케스트라의 아름다운 선율이 들리지 않아? 눈을 크게 떠 봐!"

둘째로는 **'추상적인 원리의 단순화'**이다. 20세기 초반, 몬드리안(Piet Mondrian, 1872-1944)과 칸딘스키(Wassily Kandinsky, 1866-1944)는 자연 풍경을 단순화하며 기본 도형과 색채만으로 '추상화'의 세계를 개척했다. 19세기 초, '사진'의 발명으로 재현 분야에서 위기감

을 느끼게 된 미술이 자신이 제일 잘 할 수 있는 분야를 찾고자 노력하면서, 그리고 개념의 추상적 추출에 능한 '철학'의 수혜를 받으면서 이룩한 업적이 바로 **추상화**이다.

예를 들어, 회화는 가상의 풍경이 아니라 물감이 묻어있는 화면의 표면일 뿐이라는 식으로 실제적인 본질, 혹은 기본적인 원리에 집중하는 것이다. 이를테면 몬드리안은 나무에서 수직과 수평, 그리고 기본 색상을 추출해내었다. 그럼으로써 복잡해 보이는 자연계 이면의 가장 기본적인 원리를 드러내고자 했다. 한편으로, 칸딘스키는 점, 선, 면의 기본 도형과 색채만으로 시각적인 음악을 만들고자 했다. 비유컨대, 추상적인 음악 기호만이 남는 일종의 그림 악보가 되었다.

가만 보면, 미술에서의 추상화는 아리스토텔레스의 '4원소설'과 통한다. 그리고 뉴튼의 '만유인력의 법칙' 등 여러 간략화된 법칙과도 통한다. 실제로 이는 최소한 서구 사회에서는 오랫동안 이어져 온 학문적인 전통이다. 얼핏 보면 복잡해서 뭐가 뭔지 갈피를 못 잡겠는 세상만물로부터 그 이면의 절대적인 원리를 추출해내고 싶은 욕구가 바로 그것이다. 여기에는 그 원리란 알고 보면 분명히 단순명쾌할 것이라는 전제가 깔려있다. 그런데 좀 이상하다. 아니, 신이 머리가 나쁜 것도 아닌데, 꼭 수학 공식처럼 세상이 단순한 공식으로 작동해야만 할까? 생각해보면, 인공지능도 수많은 데이터를 수많은 알고리즘으로 연산하는데, 신에게 꼭 단순한 공식이 필요할 리가 없다.

그렇다면, **'절대적이고 단순 명쾌한 원리'**의 존재는 오로지 사람의 바람일 수도 있다. 신은 굳이 원하지도 않는. 즉, 수학의 원리 정도는 사람이 이해할 수 있으니, 우주 전체가 수학으로 작동되어야 한다. 그래야 사람이 우주를 이해하는 게 비로소 가능하다. 이는 마치 인공지능의 연산능력을 어차피 사람이 따라갈 수는 없으니, 대신에 다른 걸로 승부를 걸려는 마음과도 통한다. 이를테면 뉴튼은 간단한 공식으로 설명 가능한 '만유인력의 법칙'을 통해 아리스토텔레스가 구분해놓은 지상계와 천상계를 하나로 대통합했다. 전 우주가 단 하나의 **'절대원리'**로 환원 가능하다는 것이다. 와, 전율이다.

생각해보면, 정답은 단 하나, 이걸 외우면 마침내 **'초인'**이 된다는 **'근대주체의 환상'**은 정말 달콤하다. 아마도 **'신본주의'**, 즉 '신의 종'에서 **'인본주의'**, 즉 '독립체'로 살아가야 하는 시대가 되면서, 사람은 더더욱 홀로 된 외로움과 불안감을 가지게 되었다. 그래서 한편으로, 이런 종류의 **'진리에의 환상 약'**이 최고의 명약으로 등극했을 것이다.

그 약효는 크게 두 가지이다 우선, **'추상적 사고력'**을 강화한다. 이는 겉으로 드러나 보이는 풍경 이면의 원리에 주목하기 위해서이다. 다음, **'단순한 원리'**를 믿게 한다. 이는 세상을 효과적으로 통제할 수 있다는 희망을 갖기 위해서이다. 결국, 이 약은 사람이 나름대로 가능한 선에서 **'신이 됨'**을 경험하도록 도와준다.

만약에 실제로는 '이면'이란 없고, 나아가 '단순한 원리'도 없다는

것이 과학적으로 증명된다고 가정해보자. 그래도 멋지지 않은가? 그렇다면, 그간의 이 모든 역사는 과학이 아니라 예술이 되어 버리기 때문이다. 없는 데서 있는 걸 상상할 수 있는 능력, 그게 바로 예술이 가진 최대의 강점이다. 따라서 사람은 예술로 승부를 걸어야 한다. 갈수록 척박해지는 사회에 앞으로는 더더욱.

04
상대성이론: 관계와 관점에 대한 고려
"어떻게 봐도 아귀는 맞는다"

현대과학의 높은 업적으로 공인되기 위해서는 이론을 증명하는 실험을 통해 철저한 검증이 이루어져야 한다. 그렇다면, '지상'과 '천상'의 물리적인 법칙은 다르다는 아리스토텔레스(Aristoteles, BC 384 - BC 322)의 주장은 현대과학과는 거리가 멀다. 검증이 불가능하기 때문이다. 그럼에도 불구하고, 세상을 이해하는 방식 중 하나로써 오랜 세월 동안 많은 사람들의 사랑을 받아왔던 것이 역사적인 사실이다.

물론 모르는 걸 모른다고 말할 수 있는 것도 일종의 중요한 능력이다. 그렇지만, 기왕이면 많은 사람들은 삶의 의미를 찾고 싶어한다. 즉, 나름대로 알기를 원한다. 아리스토텔레스는 당대의 한계 속에서 가능한 방식으로 이에 잘 부응했던 능력자이다. 그의 이론을 보면 실제로 여러 요소들 간에 아귀가 잘 맞는다. 논리적으로 수긍이 가는 점이 많다. 특히 그의 전문분야였던 **'논리학'**은 외부적인 과학적 사실로부터 정당성을 부여받는 것이 아니라, 자신의 논리 구조 안에서 스스로의 정당성이 확보된다. 그의 주장은 논리적

으로 참이다. 그래서 아름답다.

그래도 '사실 여부'는 고금을 막론하고 하나의 중요한 판단 기준이다. 그렇지만, 유일무이한 절대적인 기준은 아니다. 예를 들어, 그리스 신화에는 예나 지금이나 우리가 곱씹어볼 만한 '좋은 이야기'들이 많다. '사실 여부'를 떠나서. 마찬가지로, 아리스토텔레스의 '우주론'도 음미해볼 만하다. 어차피 그의 이론을 엄밀한 과학이라고 믿는 사람들은 더 이상 없다.

그런데 예전에는 아마도 아리스토텔레스를 포함하여 많은 사람들이 그의 '우주론'을 절대적인 진리라고 막연히 간주했던 것 같다. 여기에서 문제가 싹튼다. 예나 지금이나 '보편적이고 단일한 원리' 하나로 모든 걸 재단할 수는 없다. 그럼에도 불구하고, 그 긴 세월 동안 이에 대해 의문을 품는 사람들이 역사적으로 전면에 나타나지 않았다는 사실은 아마도 그것이 그저 한 사람의 문제를 넘어선 총체적인 구조의 문제였음을 직감케 한다. 즉, 이 사태를 천재의 부재로 단순하게 치부하고 넘어갈 수는 없다. 세상을 제대로 이해하려면 당면한 사회구조에 대한 이해가 절실하다.

'보편적이고 단일한 원리에 대한 환상'은 언제나 문제적이다. 알게 모르게 개인들의 사상을 통제하기 때문이다. 그런데 현대과학은 아직도 이를 추구한다. 한편으로는 그렇기에 그 꿈이야말로 진정으로 '예술적인 경지'일지도 모른다. 다른 분야에서는 다들 그러면 안 된다고 경고하는데도 자신만은 끝까지 그래야 한다고 믿는 걸 보면, 우직해 보이는 게 멋있기도 하다. 생각해보면, 절대적인 정

답이란 결코 있을 수 없다는 일종의 **'부정적인 정답'**을 유일한 진리라고 믿어버리는 것 또한 일종의 **'사상적 폭력'**이다.

게다가, 과학이라는 학문은 스스로를 정당화하는 설득력 있는 **'자정작용'**이 있다. 이는 자신이 믿어왔던 가치관마저도 새로운 증명 앞에서 바로 부정할 수 있는, 즉 과학적 사실 앞에서는 모두 다 공평하다는 깨인 자세이다. 예를 들어, 영국왕립학회는 '뉴튼역학'의 기반하에 큰 명성을 누려왔다. 하지만, 그 학회의 회장이었던 에딩톤(Arther Stanley Edington, 1882-1944)은 아인슈타인(Albert Einstein, 1879-1955)의 '일반상대성 이론'을 실험적으로 입증하는 데 큰 공을 세웠고, 이 때문에 뉴턴역학의 위상은 크게 흔들리게 되었다. 그런데 그를 배신자 등으로 치부하는 사람은 공식적으로는 당연히 없었다. '끝없는 자기 부정'이야말로 바로 과학이 종교와 철학으로부터 독립할 수 있는 태생적인 조건이었기 때문이다.

언제라도 개의치 않고 자신이 속한 친정의 명예마저도 편견 없이 무너뜨릴 수 있는 과학적 엄정함은 그야말로 과학의 미덕이다. 물론 이론과는 다르게 한 개인의 인생에서는 결코 이게 쉬운 일은 아니지만, 그렇기에 과학의 꿈은 아이러니하다. 자신의 칼끝이 언제라도 자신을 향할 수 있으니. 이 지점에서 바로 과학의 꿈은 그 실현 여부를 떠나 언제나 설레는 예술이 된다. 이 때문에 그토록 수많은 과학자들이 날밤을 세며 연구에 몰두하는 모양이다. 생각해보면, 불가능해 보이는 꿈을 실제적으로 증명해내는 쾌거와 더불어, 언제라도 스스로를 부정할 수 있는 자세라니, 정말 아름답다. 그래서 천상 이들은 **'예술가'**이다. 꿈과 현실, 진리와 사실, 믿

음과 증명 등, 모든 요소의 아귀를 맞춰보며 아름다움을 느끼려는
마음을 품었기에.

'예술가'란 광의의 의미로 파악되어야 한다. 그러고 보면, 실제로
걸출한 예술가는 분야를 가리지 않는다. 특정 분야에 이를 국한하
는 것은 마치 직업의 귀천을 따지는 것과도 같다. 이는 마치 미술
분야의 특정 장르가 다른 장르보다 우수하다는 서양문화의 구습과
도 비견될 수 있다. 예전에는 기독교 종교화, 역사화, 인물화, 풍경
화, 정물화, 풍속화 등으로 장르 간에 서열을 나누고는 전자를 후
자보다 더 고귀하다고 간주했다. 그런데 이런 식의 편향된 편 가르
기는 전반적으로 사회적인 악영향이 상당하다. 상대적인 비하를
통해 가까스로 보존되는 기득권자의 자존감과 그들의 이윤추구에
는 효과가 있겠지만. 따라서 이상적으로 보면, 진정한 예술이 중요
하지, 어떤 장르가 예술인지는 전혀 중요하지 않다.

'뛰어난 예술가'의 특성 중 하나가 바로 겉으로 보기에는 달라 보이
는 현상에 미혹되지 않고 그 이면의 공통점을 발견하는 능력, 즉
'창의적 통합력'이다. 기묘한 원리를 통해 이들이 사실은 하나라는
대통합의 마술을 부리는 것이다. 예를 들어, 아리스토텔레스가 '지
상'과 '천상'을 구분했다면, 갈릴레이(Galileo Galilei, 1564-1642)는
관찰 결과, 이 둘은 동일한 체계를 가지고 있다고 생각했고, 뉴튼
(Isaac Newton, 1642-1727)은 '만유인력의 법칙'을 통해 이 둘을 통
합해서 설명했다. 한편으로, 아인슈타인은 우선 '특수상대성 이론'
을 통해 '전하'의 흐름과 '자기' 현상을 통합해서 설명했다. 나아가,
'일반상대성 이론'을 통해 '관성력'과 '만유인력'을 통합해서 설명했

다. 그야말로 대단한 업적이다.

물론 통합하는 것만이 예술가의 특성은 아니다. 이를테면 겉으로 보기에는 같아 보이는 현상에 미혹되지 않고 이면의 차이점을 발견하는 능력, 즉 **'창의적 분화력'**도 중요하다. 하지만, 특히 과학계의 경우, '대통합'을 위해 '보편적인 추상 구조'와 '명쾌한 단일 원리'의 추구를 선호했던 것은 역사적인 사실이다. 하지만, 요즘에는 과학계에서도 '복잡계'를 그 자체로 이해하려 한다든지, 한 가지 기준으로는 도무지 설명할 수 없는 차이에 주목하는 등, 다양성에 대한 관심이 갈수록 커지고 있다. 그런 의미에서 아인슈타인 역시도 옛날 사람이긴 하다. 하지만, 한 사람이 시대적인 조건을 벗어난다는 것은 사실상 불가능하다. 바로 그 시대적인 조건 때문에 바로 그 사람이 그런 식으로 만들어지기 때문이다. 결국, '시대'와 '천재'는 함께 간다.

뛰어난 예술가의 또 다른 특성은 바로 **'고정관념'**을 쉽게 수긍하지 않고, 이를 뛰어넘는 새로운 체계를 고안하는 능력, 즉 **'창의적 혁신력'**이다. 예를 들어, 갈릴레이는 '천동설'에 의심을 품고 '지동설'을 제안했다. 뉴튼은 '4원소설'에 의심을 품고 '뉴튼역학'을 제시했다. 그리고 아인슈타인은 '뉴튼역학'에 의심을 품고 '상대성 이론'을 제시했다. 정말 대단하다.

갈릴레이와 뉴튼이 바라본 세상은 비슷했다. 그들의 세상은 **'절대적인 시간'**과 **'절대적인 공간'**을 기반으로 한다. 즉, 절대적인 기준과 동일한 물리법칙하에서 기계 역학적으로 작동한다. 하지만, 차

이는 있었다. 갈릴레이는 특정 물체가 움직이려면 반드시 접촉이 선행되어야 한다고 생각했다. 이를테면 축구공이 앞으로 날아가는 것은 애초에 내 발과의 접촉을 통해서 힘이 전해졌기 때문이다. 반면에 뉴턴은 '만유인력'을 제시함으로써 접촉 없이도 물체는 힘을 받을 수 있다고 주장했다. 이를 체계화한 것이 바로 **'고전역학'**이라고도 불리는 **'뉴턴역학'**이다.

그런데 아인슈타인이 바라본 세상은 많이 달랐다. 그도 물론 우주는 공통의 물리법칙을 따른다고 생각했다. 하지만, 그는 불변하는 것은 시공이 아니라 **'빛의 속도'**라고 주장했다. 즉, 언제 어디서 누가 관찰하더라도 이는 동일하다는 것이다. 그런데 **'상대성 이론'**을 처음 제안한 사람은 바로 갈릴레이이다. 갈릴레이는 자신의 운동상태로 발생하는 속도가 상대방의 속도를 다르게 만드는 현상에 주목했다. 예컨대, 내가 상대방보다 더 빨리 뛰면 그 상대방은 뒤로 가는 것처럼 보인다. 혹은, 옆의 마차가 내 마차와 같은 속도로 달리면 내 눈에는 대략 정지한 것처럼 보인다. 하지만, 갈릴레이는 이 현상이 시공 자체를 바꾼다고 생각하지는 않았다. 즉, 상대적인 현상은 객관적이고 절대적인 기준에 하등의 영향을 미치지 못했다. 반면에 아인슈타인은 빛을 제외한 모든 것은 언제 어디서 누가 관찰하느냐에 따라 변하게 마련이라고 생각했다. 즉, 관찰자의 상태에 따라 모든 게 변하는 것이 당연하다는 것이다. 예를 들어, 그는 관찰자의 눈에 일정하게 들어오는 '빛의 속도'를 제외하면, 시공역시도 끊임없이 변화한다고 생각했다. 이는 과학계에서는 혁명적인 사건으로서, 갈릴레이의 상대성 이론을 결과적으로 무너뜨리며 고전물리학의 종말을 알렸다.

아이슈타인의 대표적인 두 개의 이론은 다음과 같다. 첫째로는 1905년에 발표한 **'특수 상대성 이론'**이다. 여기서 '특수'라는 말을 쓴 이유는 특수한 상황을 가정하기 때문이다. 이는 한 물체가 감속 혹은 가속이 아닌 **'등속운동'**을 하는 경우만을 고려한다. 예를 들어, 한 사람(A)은 가만히 있고, 다른 사람(B)만 등속운동을 하는 경우를 비교하는 것이다. 이 이론에 따르면 A의 관점으로 보면 B의 시간이 천천히 흐르고, B의 관점으로 보면 A의 시간이 천천히 흐른다. 즉, 관점에 따라 시간이 상대적으로 흐르게 되는 것이다.

이는 물론 일상생활에서 관찰이 힘들다. 우리는 너무 느리게 움직이기 때문이다. 그의 이론에 따르면 유의미한 차이를 만들려면 '빛의 속도'에 필적할 만한 수준이 되어야 한다. 예를 들어, 내가 엄청나게 빠른 속도로 지구를 벗어나 날아간다면 지구에 있는 다른 사람들의 관점으로 보면 내 시간(높이)은 팽창하고 공간(길이)은 수축하는 현상이 발생한다. 그런데 어떤 관점에서도 시간과 공간은 비례적으로 움직인다. 그렇다면, 시공간(시간×공간)의 값(빛의 속도)은 내 경우나 지구에 있는 다른 사람들이나 다 똑같은 것이다. 이게 바로 우주에서 유일하게 변하지 않는 상수(빛의 속도)이다. 정리하면, '특수 상대성 이론'은 시간과 공간이 독립적이고 절대적인 상수가 아니라, 비례적이고 상대적인 변수이며, 이는 관찰자의 눈에 따라 변화한다는 것이다. 비유컨대, 이 이론 때문에 '뉴턴역학'의 움직이지 않던 두 축(시간과 공간)이 밀고 당기며 춤을 추기 시작했다.

둘째로는 1916년에 발표한 **'일반 상대성 이론'**이다. 여기서 '일반'이라는 말을 쓴 이유는 '특수 상대성 이론'에서 고려하지 않은 보다

일반적인 상황, 즉 한 물체가 감속 혹은 가속하는 경우를 고려하기 때문이다. 예를 들어, 우주비행사가 땅을 벗어나기 위해 우주선의 속도를 높이면 그의 몸은 땅 쪽으로 쏠리게 된다. 마찬가지로 중력은 우주비행사를 땅 쪽으로 잡아당긴다. 그런데 우주비행사 입장에서는 그 힘만으로는 이 둘을 구별할 수가 없다. 만약에 창문이 없다면 그의 몸이 가속도가 붙건(관성력), 혹은 중력이 그의 몸을 잡아끌건(만유인력), 위에서 아래로 사과가 떨어지는 현상은 그가 체감하기로는 결과적으로 똑같기 때문이다. 아인슈타인은 이를 **'등가원리'**라고 칭했다. 이 개념은 실제로 현대 천체물리학을 탄생시켰으며, 나아가 중력의 본질을 제대로 설명하는 거의 유일한 이론이라는 극찬도 받게 되었다.

그는 훗날에 이 개념을 떠올리던 때를 그야말로 자기 인생에서 최고의 순간이라고 추억했다. 물론 이를 증명하기 위한 엄청난 노력이 그 이후로 수년에 걸쳐 계속되었다. 이와 같이 예술이건 과학이건 **'아귀 맞춤'**의 순간은 개인적으로 정말 아름답다. 잊지 못할 짜릿한 경험이다. 하지만, 그 아름다움을 남들에게도 전파하려면 그 이후로 엄청난 노력이 수반되어야 한다. 아, 할 말은 많고 작업할 시간은 적고…

갈릴레이: 날 목마 태워봐. 눌릴걸?
뉴튼: 어차피 지구가 날 당기는데?
아인슈타인: 내가 당겨지는지 날아가는지 어떻게 알아? 창문 있어?

갈릴레이의 경우, 힘은 물리적인 접촉을 통해 전달되었다. 그런데 뉴턴의 경우, 힘은 물리적인 접촉 없어도 가능했다. 중력이 그 예이다. 하지만, 뉴턴에게 있어 중력이란 그저 질량에 의해 서로를 끄는 원거리 작용력이었을 뿐이다. 돌이켜보면, 그는 중력의 작동 방식, 즉 '어떻게'에 대해서는 나름대로 규명을 했다. 하지만, 중력의 작동 이유, 즉 '왜'에 대해서는 설명이 빈약했다. '미지의 요소'라는 식으로 애매하게 논의를 피해간 것이다.

이에 대한 명쾌한 설명은 훗날에 아인슈타인의 '일반 상대성 이론'으로 비로소 가능해졌다. 예를 들어, 우주선이 빛의 속도에 근접해서 위로, 즉 수직으로 날아갈 경우, 다른 빛이 오른쪽에서 왼쪽으로, 즉 수평으로 우주선을 통과한다고 가정해보자. 그렇다면, 우주선 위쪽 벽을 뚫고 들어온 오른쪽 빛은 우주선 아래쪽 벽을 뚫고 왼쪽으로 나갈 것이다. 그 사이 우주선이 위로 이동하기 때문이다. 그렇다면, 우주선 입장에서는 수평운동을 하는 빛이 결과적으로 휘게 된다. 다른 예로 물체가 텀블링 위에 있으면 텀블링은 그 탄성력으로 인해 움푹 파이게 된다. 그리고 물체의 무게가 무거워질수록 그 파인 정도는 더 커지게 마련이다. 그렇다면, 그곳을 굴러가는 구슬은 텀블링의 곡선을 따라 이동하게 된다. 마찬가지로, 그의 이론에 따르면 빛 역시도 빠르게 움직이거나 무거운 물체(질량)가 만들어낸 곡선을 따라 이동하게 된다. 즉, 경로가 휘게 된다.

결국, 아인슈타인의 '상대성 이론'에 따르면, 시공은 독립적이고 절대적인 상수가 아니라, 물체의 질량에 따라 비례적이고 상대적으로 변화한다. 다시 말해, 질량은 시공을 변화하는 변수이며, 이로 인해

질량이 없는 빛을 포함한 모든 물질의 이동경로가 바뀐다. 그렇다면, 중력은 이에 따른 결과일 뿐, 원인이 될 수는 없다. 비유컨대, 이 이론 때문에 '뉴턴역학'의 두 축(시간과 공간)이 음악의 종류(물체의 질량)에 따라 다른 춤을 추기 시작한 것이다. 혹은, 축이 세 개인 삼각형의 모양이 계속 변하는 동영상으로 생각해볼 수도 있다.

물론 갈릴레이가 처음 제안하고 아인슈타인이 그 차원을 높인 '**상대성 이론**'을 일상 속에서 경험하기란 도무지 쉽지가 않다. 어떻게 보면, 그저 머릿속 이론이자 수학적 연산일 뿐이다. 이론적으로 계산해보면 고층에 사는 사람이 저층에 사는 사람보다 상대적으로 시간이 빨리 가기 때문에 그만큼 빨리 늙는다는 이야기도 있다. 하지만, 이는 수학적으로 그야말로 찰나의 차이라서 우리가 유의미하게 체감할 수가 없다. 그저 고층의 전망 값일 뿐이라고 농을 던질 정도이다.

하지만, 사람은 연상하고 사유하는 종이다. 가장 그럴 법하지 않은 사태 속에서도. 이를테면 '**물리적 시공**'을 '**인식적 시공**'으로 비유해보면, '상대성 이론'을 통해 우리의 삶 속에서 곱씹어볼 만한 이야기들은 참으로 많다. 그 중에 대표적인 네 가지는 바로 다음과 같다. 첫째는 '**경쟁**'이다. 갈릴레이의 상대성 이론의 경우, A가 아무리 빨리 가도 B도 똑같이 빨리 가면 A와 B는 정지해있을 뿐이다. 반면에 그만큼 빨리 가지 못하는 C는 점차 뒤로 처진다. 예를 들어, 요즘은 다들 열심히 공부한다. 그러니 내가 웬만큼 공부해서는 어차피 남들과 똑같다. 그렇다면, 이론적으로는 나만 공부해야 앞서간다. 그런데 막상 그런 경우가 되면 나 또한 안 하게 되기 십상

이다. 즉, '경쟁'이라는 변수가 없으면 더 열심히 하는 속도도 없다. 반면에 모두 다 속도를 내면 아무도 속도를 내지 않는 것과 똑같다. 그렇다면, '경쟁'이 속도를 내는 유일한 변인이어야만 하는가? 만약에 성과가 의미라면, 그럴 경우에 의미를 찾기는 쉽지 않다. 결국, '경쟁'에 목숨 걸면 우리 모두가 다 지지부진할 뿐이다. 그러고 보니, 갈릴레이가 내게 교훈 한마디를 던졌다. '경쟁'하지 마라. 그러면 정체될 뿐이다. 이는 물론 내 마음 속 갈릴레이가 내 스스로에게 재생해낸 창의적인 생각이다.

둘째는 **'관점'**이다. 아인슈타인의 '특수 상대성 이론'을 보면, 언제 어디서 누가 어떻게 움직이는지는 중요하지 않다. 예를 들어, '관찰자의 눈'으로 본 대상이 정지해있다면 그 대상은 나와 정확히 같은 시공을 공유하게 된다. 이는 모두가 같은 방향과 속도로 움직이거나, 혹은 전혀 움직이지 않는 경우에 해당된다. 반면에 '관찰자의 눈'으로 본 대상이 움직인다면 그 대상의 시간은 팽창하고 공간은 수축한다. 이는 서로 다른 방향과 속도로 움직이거나, 어느 하나만 움직이는 경우 모두에 해당된다. 그런데 이 모든 현상은 어떠한 경우에도 '빛의 속도'가 불변함을 확증하기 위한 궁여지책이다. 즉, '빛의 속도'를 항상 동일하게 유지하려다 보니, 오로지 그것만이 절대적인 축이 되고, 나머지는 모두 다 변수가 되는 것이다. 어찌 보면, 이는 달성하고자 하는 유일한 목적을 위해 나머지를 맞추도록 희생하는 상황과도 비견된다.

이는 두 가지로 생각해볼 수 있다. 우선, **'자기 이기주의'**, 즉 '나'밖에 모르는 경우이다. 결국에는 내가 맞다. 그렇다면, 상대방은 틀

려야 한다. 혹은, 내가 중심이다. 따라서 상대방은 나를 위해 복무해야 한다. 다음, **'콩깍지 이기주의'**, 즉 '그'밖에 모르는 경우이다. 결국에는 그가 최고다. 그는 신이나 이념, 혹은 자녀일 수도 있다. 그렇다면, 상대방을 격하해야 한다. 혹은, 그를 지켜야 한다. 따라서 상대방과 싸워야 한다.

이와 같이 하나의 축을 지존으로 상정할 경우, 그것이 지구라면 '천동설'이 되는 것이고, 한편으로 그것이 태양이라면 '지동설'이 되는 것이다. 그렇다면, 이는 결국 관점의 문제이다. 물론 다양한 관점을 고려하고, 그중에서 자신의 관점을 책임 있게 결정할 수 있다면 참 좋은 일이다. 하지만, 하나의 관점에만 갇혀서 다른 관점을 타박한다면 이는 '이기주의'에 다름 아니다. 생각해보면, '천동설'과 '지동설'은 관점의 문제이다. 따라서 하나만 맞는다는 생각은 **'사상적 폭력'**이다. 그러고 보니, 아인슈타인이 내게 교훈 한마디를 던졌다. 다양한 관점을 존중하라. 그러지 않으면 싸움뿐이다. 이는 물론 내 마음 속 아인슈타인이 내 스스로에게 재생해낸 창의적인 생각이다.

셋째는 **'인식력'**이다. 영화 인터스텔라(Interstellar, 2014)를 보면, 딸은 지구에 남고 아빠는 우주선을 타고 우주를 날아간다. 그런데 너무 빨리 날아가다 보니 딸의 입장에서 보면 아빠의 시간은 무한정 느려진다. 그리고 추후에 돌아오니 아빠는 아직도 젊은데, 딸은 임종을 앞둔 노인이 되어 있다. 물론 이론적으로 보면, 빠른 속도로 움직이는 시계는 천천히 간다. 그렇다면 빛의 속도로 시계가 놀고 올 경우, 지구는 벌써 먼 미래가 되어 있을 것이다. 물론 지구를

주체로 놓고 보면 그렇다. 그런데 이를 직접 경험해보지 않는 이상, 그저 그러려니 할 밖에 딱히 방도가 없다.

일상 속에서 경험할 수 있는 비슷한 현상은 다음과 같다. 정지해 있는 내가 움직이는 기차를 보면 너무 빠른 나머지 이를 슬쩍 볼 수밖에 없다. 창가에 앉은 모든 사람을 다 관찰할 수는 없는 것이다. 하지만, 광량이 충분해서 카메라를 1/1,000초의 셔터스피드로 설정한 후에 엄청난 속도의 연사로 사진을 찍을 경우에는 상황이 다르다. 즉, 찍은 사진들을 스크린으로 띄워놓고 꼼꼼히 일괄해보면, 창가에 앉아있는 모든 사람의 얼굴을 빠짐없이 다 확인해 볼 수가 있다. 다른 예로, 그 기차가 정지해 있다면, 역시나 그게 가능하다. 만약에 내가 범인을 쫓는 탐정이라면, 범인을 어떻게든 잡고

▌테오도르 제리코(1791-1824), <영국의 도시, 엡섬의 경마대회, 더비>, 1821
"네 발이 공중에 다 뜬다고? 눈은 뭐, 카메라처럼 정확할 수가 없지."

싶을 것이다. 하지만, 나는 최첨단 카메라가 아닌데다가, 빠른 속도로 기차가 이동하고 있다면, 눈앞에 있는 범인을 놓치기 십상이다. 그런데 어쩔 수가 없으니, 참 안타깝다.

이는 '**인식의 시간**'과도 통한다. 내가 어릴 때는 일 년이 만 년 같았다. 하지만, 요즘은 일 년이 너무도 빨리 간다. 이러다가 그야말로 세월이 훅하고 지나가서 조만간 인생을 정리해야만 할 것 같다. 가만 보면, 나이가 들면서 시간이 더 빨리 가는 듯하다. 어릴 때는 광속으로 돌아다녔는데, 점점 기력이 딸리면서 속도가 줄어서 그럴 수도 있겠다.

이를 동영상 기술로 설명하면 이해가 쉽다. 예를 들어, 영화필름의 1초는 전통적으로 24장의 이미지가 순차적으로 모여서 만들어낸 이미지이다. 우리나라 TV의 1초는 29.97장의 이미지가 만들어낸 이미지이고. 그런데 TV가 영화보다 영상이 매끄럽다고 생각하는 사람은 아마도 없을 것이다. TV는 예전 기술력의 한계로 인해 효율적인 전송을 위한 주파수 송수신 방식을 채택하다 보니, 하나의 이미지를 홀수와 짝수로 나누어 전송하는 방식이 지금까지도 굳어졌다. 반면에 영화는 예전 기술력의 경우, 물리적인 필름을 돌려 극장에서 상영했기 때문에 애초부터 개별 이미지를 통으로 보여주는 방식을 채택했다. 그래서 정지화면의 경우, 영화가 더 깨끗하다. 게다가, 대략 20장이 넘어가면 우리 눈에는 다 자연스럽게 보인다. 즉, 만화 애니메이션을 만드는 데 1초에 20장을 그리나, 200장을 그리나 우리 눈에는 매한가지다. 그렇다면, 1초에 200장을 그리면 바보다. 시간과 노동력의 낭비가 극심하기 때문이다.

하지만, 시간을 10배로 늘릴 경우에는 이야기가 달라진다. 즉, 원래에는 1초에 20장으로 그렸는데, 이를 10초로 늘리면 1초에 다른 이미지 2장만을 보여주게 된다. 그렇다면, 화면이 뚝뚝 끊길 수밖에 없다. 반면에 원래에는 1초에 200장으로 그렸는데, 이를 10초로 늘리면 1초에 다른 이미지 20장을 보여주게 된다. 그렇다면, 화면이 아직도 자연스럽다. 이와 같이, 같은 시간 동안에 찍거나 그릴 수 있는 이미지가 많으면 많을수록 추후에 시간을 아무리 늘려도 계속 자연스럽게 마련이다. 즉, 동영상의 품질이 떨어지지 않는다. 비유컨대, 이를 시간이 늘어난다고 말할 수도 있다.

만약에 우리의 뇌를 연사 기능으로 사진을 찍는 카메라라고 가정한다면, 어릴 때의 뇌는 빠르다. 같은 시간에 수많은 이미지를 찍는다. 그런데 점점 나이가 들면서 깜빡깜빡한다. 따라서 뇌의 처리 속도가 현저히 떨어진다. 같은 시간에 몇 장 못 찍는 것이다. 그렇다면, 어릴 때에는 시간이 더 길게 느껴지고, 나이 들어서는 시간이 짧게 느껴지는 현상이 나름 이해가 된다. 즉, 어릴 때는 그야말로 세상살이가 새로웠다. 호기심도 많았다. 뇌기능은 정점에 달했다. 그래서 같은 시간에 수많은 인상을 기록했다. 그런데 나이가 들고 보니 세상살이가 뻔해졌다. 호기심도 줄었다. 뇌기능은 쇠퇴했다. 그래서 같은 시간에 몇 개의 인상 밖에는 기록할 수가 없었다.

이 맥락에서는 나이 드는 게 씁쓸하다. 그런데 뒤집어 생각해보면, 나이가 들어도 시간을 늘릴 수 있는 마술이 있다. 물론 뇌의 물리적인 노화는 어쩔 수 없는 측면이 있다. 하지만, 내 세상살이의 방식을 갱신하고, 호기심 에너지를 높이면, 다시금 뇌는 빨리 돌아가

게 마련이다. 즉, 시간이 늘어나는 것이다. 이를 위해서는, 미지의 세계로의 여행이 그나마 쉬운 처방이다. 혹은, 내 마음이 바뀌면 세상이 다르게 보인다. 만약에 그럴 수 있다면, 내 '인식의 시간'도 비례적으로 늘어나게 된다. 아, 이게 천 년, 만 년, 인생을 사는 방식이구나. 물론 말은 쉽다. 하지만, 상상은 즐겁다. 그리고 마음먹기에 따라 이는 생생한 현실이 된다. 최소한 내 마음 안에서는.

넷째는 **'밀도'**이다. 세 살이 된 내 딸은 두 살 때보다 분명히 성장했다. 하지만, 그렇다고 해서 일 년 만에 키가 50cm 자란 것도 아니고, 두 살 때에 아예 말을 못했던 것도 아니다. 그런데 내 딸의 마음속으로 정말 들어가 볼 수 있다면, 내가 표면적으로 느끼는 것보다 아마도 훨씬 더 많이 성장했음을 발견할 수 있을 것이다. 한편으로, 내 친구들이 가끔씩 내 딸을 보면 '와, 벌써 이렇게 컸어?'라고 하면서 놀라는 경우가 있다. 그때마다 좀 의아한 느낌이 든다. 내 입장에서는 천천히 크고 있는 내 딸이 갑자기 컸단다. 아마도 나는 내 딸을 매일 보고, 그들은 가끔씩 보기 때문일 것이다. 마찬가지로, 남이 경험하는 나와 내가 경험하는 나는 다르다. 예를 들어, '아유, 제는 만날 놀기만 하고, 도대체 앞으로 뭐가 될라고?'라고 하면서 아이를 탓하는 부모가 있다고 가정해보자. 과연 그럴까? 어쩌면 그 아이는 허송세월이 아니라, 최고의 시간을 보내고 있을지도 모를 일이다. 부모의 눈에는 물론 별 거 아니게 보일 수도 있겠지만, 그 아이에게 있어서는 일생일대에 가장 중요한 일, 언젠가는 꼭 해야 할 일을 지금 당장에 하고 있는 중인지도 모른다. 다시 말해, 남들이 보기에는 잃은 시간, 혹은 그저 별 생각 없이 소비하는 시간으로 보일지라도, 스스로에게 있어서는 얻은 시

간, 혹은 무한정 즐기는 시간일 수도 있다. 이와 같이 시간의 마법은 당사자의 상황과 맥락, 재능과 의지, 선택과 근성, 그리고 가장 중요하게는 마음먹기에 달렸다.

물론 이 외에도 '상대성 이론'을 빙자해서 재생 가능한 '좋은 이야기'는 무척이나 많다. 그런데 이 모든 이야기는 내 스스로가 이 이론을 도구로 삼아 한 번 만들어본 것이다. 따라서 여기에는 사실 여부에 입각하여 맞고 틀린 것이 중요한 게 아니다. 오히려, 모든 요소들이 결국에는 아귀가 맞으면서 그럼직하고 아름답게 느껴지는지 여부만이 중요하다. 왜냐하면 지금 나는 **'예술의 눈'**으로 '상대성 이론'을 감상하고 있기 때문이다. 즉, 일종의 예술작품으로서 이를 음미하며 예술담론을 생산해낼 뿐이다. 여기에는 도무지 정답이 없다. 오로지 즐길 만한 의미만이 존재한다. 그런데 이보다 더 좋은 게 있을까?

05

양자역학: 다 아우르는 경지
"여기도 있고, 저기도 있고"

현대과학에서 이해하는 세계는 대표적으로 두 개로 구분된다. 첫째는 **'거시세계'**이다. 이는 보통 물리학적으로 **'확정적인 원리'**에 그 기반을 둔다. 둘째는 **'미시세계'**, 즉 **'양자세계'**이다. 이는 보통 확률적으로 **'불확정적인 원리'**, 즉 **'양자역학적 원리'**에 그 기반을 둔다. 그런데 '양자세계'의 범위에 대한 합의를 찾기는 힘들다. 즉, 얼마나 작아져야 양자역학적이 되는지 그 경계를 도무지 알 수가 없다. 게다가, '거시세계'와 '양자세계'는 이론적으로 여러 모로 충돌한다. 예를 들어, '우연'과 '확률'의 보이지 않는 '양자세계'는 '필연'과 '인과'의 보이는 '거시세계'에 그대로 적용될 수가 없다. 반대의 경우도 마찬가지이고. 따라서 현대과학은 이 둘을 통합시키려는 시도를 아직도 지속하고 있다. 예를 들어, 차일링거(Anton Zeilinger, 1945 -)가 그렇다. 그는 양자물리학의 세계에서는 순간이동이 가능하다고 주장하기도 한다. 그리고 물리적인 현실과 가상적인 정보를 실제로 연결시키려 한다. 물론 앞으로 더욱 많은 연구가 필요하다.

'양자'란 곧 그 사이에 중간 단계가 없는 상태를 의미한다. 수학적

으로는 이를 불연속적이라고 부른다. 예를 들어, 정상까지 계단이 108개가 있다면, 내가 어디쯤 있냐는 질문을 받을 경우에 이를 정확하게 표현하기 위해 내가 현재 몇 번째 계단에 서 있는지를 말해줄 수 있다. 아래에서 50번째, 혹은 76번째라는 식으로. 그런데 만약에 76.14159265358979번째 계단에 서 있다고 말하는 사람이 있다면 이는 농담이거나, 좀 이상한 사람이다. 그런 계단은 없다. 계단은 아래 계단 아니면 위의 계단이지 그 사이에 계단이 연속적으로 있는 것이 아니기 때문이다. 동전의 단위 역시 마찬가지이다. 10원, 50원, 100원, 500원짜리 동전은 존재한다. 만약에 760원을 내려면 최대 네 종류의 돈을 사용하여 총합을 760원으로 만들면 된다. 760원이라는 하나의 동전은 없기 때문이다. 디지털언어 역시 마찬가지이다. 디지털언어는 0 아니면 1로만 구성되어 있다. 즉, 0과 1을 제외한 다른 숫자는 가능하지 않다. 대학의 학점도 그렇다. A, B, C, D, F는 있다. 하지만, 그 사이의 다른 학점은 존재하지 않는다. 그리고 약속상, E도 존재하지 않는다. 올림픽 메달이나 순위도 그렇다. 금메달, 은메달, 동메달, 혹은 1위, 2위, 3위는 있지만, 그 사이는 존재하지 않는다. 내신도 그렇다. 한 학생이 1점을 더 받으면 1등급, 혹은 덜 받으면 2등급이지 그 사이의 등급을 받을 수는 없다.

'양자'는 **'분반제'**를 따른다. 그리고 모두 다 특정 반에 소속되어야만 한다. 예를 들어, 디지털언어(0 아니면 1)가 두 개 있는데 숫자가 서로 달라야 하는 조건이라면, 하나의 숫자가 정해지면 나머지 하나의 숫자도 그렇다. 마찬가지로, A, B분반을 학생들의 성적순으로 홀짝으로 나눌 경우에도 그렇다. 홀을 정하면 짝도 자동으로 정

해지는 것이다. 혹은, A, B, C로 상대평가를 하는데, 3명의 학생 중 두 명의 학점이 벌써 정해졌다면, 나머지 한 명도 그렇다. 즉, 나머지 하나의 정보는 굳이 확인이 필요 없을 정도로 당연하다. 그리고 여기에서 이들 간의 물리적인 거리는 전혀 상관이 없다. 이를테면 나머지 하나가 아무리 멀리 있어도 그 정보를 확인하기 위해 열심히 찾아갈 필요가 없다. 그건 그냥 아는 거다. 이는 **'양자얽힘'**의 예가 된다.

이와 같이 '양자'는 '이거 아니면 저거'인 **'이분법적인 구분법'**과 통한다. 하지만, 그렇다고 해서 '천국과 지옥'처럼 애초에 수직적인 가치체계를 전제하는 것은 아니다. 그렇다면, 양자의 단계는 **'위계의 차별'**과 **'절대적인 위상'**이 아니라, **'위상의 차이'**와 **'상대적인 분류'**를 말하는 것이다. 생각해보면, '가치'란 굳이 특정 목적을 달성하기 위해 사람이 투사하는 것이지, 태초에 물리학적인 원리로 이미 그렇게 정해진 것은 결코 아니다.

'양자역학'이란 물질의 근원인 원자 안에서도 매우 작은 전자가 움직이는 방식을 연구하는 학문이다. 이에 따르면 전자도 '분반제'를 따른다. 내 고등학교 시절을 떠올려보면, 나는 특정 반에 속하든지 아니든지 이지, 그 사이는 물리적으로 존재하지 않는다. 마찬가지로, 전자가 반을 바꾸는 것, 즉 다른 궤도로 진입하는 것은 가능하지만, 반과 반 사이에 존재하는 것은 불가능하다. 그렇다면, 하나의 전자가 궤도를 바꾸는 것은 순간이동과도 같다. 즉, 궤도 사이는 마치 기찻길처럼 통과해야만 도달하는 것이 아니라, 완전히 비어있을 뿐이다. 비유컨대, 원자 내에는 한 학생이 한 반의 문을 열

고 나와 다른 반의 문으로 들어가는 복도가 존재하지 않는다. 오히려, 이는 학교 홈페이지 게시판에 올라와 있는 분반 리스트가 변경으로 인해 재공지되는 경우라고 할 수 있다. 즉, 전자는 명멸하는 디지털 기호와도 같다. 움직일 때 실제로 궤적을 만들어내는 사람의 몸뚱이라거나 1이 5가 되기 위해 사이의 숫자(2, 3, 4)를 거쳐야 하는 경우가 아니라. 이는 **'양자도약'**의 예가 된다.

'양자역학'의 기초를 다지는 데에는 아인슈타인(Albert Einstein, 1879-1955)이 큰 역할을 했다. 그는 **'빛의 입자설'**을 통해 빛이 양자라는 사실, 즉 파동과 입자의 이중성을 나름대로 증명했다. 이 공로로 그는 노벨상을 받기도 했다. 하지만, '양자역학'이 급진적인 **'확률적 세계관'**을 지향하게 되면서 그는 결국 등을 돌리게 된다. 이와 관련해서 그가 한 유명한 말이 바로 '신은 미래를 결정하려고 주사위를 던지지는 않는다'이다. 즉, 우리가 몰라서 우연이라고 느끼는 것일 뿐, 알고 보면 세상만물은 모두 다 **'인과관계'**에 기반을 둔다는 것이다.

이에 대해 '양자역학'의 지지자, 보어(Niels Henrik David Bohr, 1885-1962)는 '신이 하는 일에 참견 좀 하지 말라'며 응수했다고 한다. 예를 들어, 하나의 전자는 확률적으로 보면, 여러 위계에 동시에 속할 수 있다. 그런데 이는 가정적인 이론이 아니라, 과학적인 실험으로 검증되는 실제적인 현상이다. 즉, 측정 전에는 무한한 변수로 존재하다가 측정하는 바로 그 순간, 하나로 수렴되어 정해진다. 이는 **'양자중첩'**의 예가 된다.

그런데 아인슈타인은 서로 간에 위상과 경계를 명확하게 하는 '**물리적인 인과관계**'라는 색안경, 즉 '**물리적 세계관**'을 끝까지 고수했다. 그리고 서로 간에 위상과 경계를 흐리는 '**확률적인 중첩관계**'라는 색안경, 즉 '**확률적 세계관**'을 철저히 거부했다. 그는 이런 종류의 애매모호한 현상은 우리가 몰라서 그럴 뿐이라고 치부했다. 이로 인해 그는 근대적 세계관을 고수한 마지막 과학자로 간주되기도 한다. 그러고 보면, 색안경은 필요할 때 쓰라고 있는 것이지, 이를 벗을 줄 모르면 안 된다. 가능하면 여러 개를 돌려 써보며 서로 간의 차이와 고유한 특성을 아는 게 좋다.

한편으로, 아인슈타인이 색안경을 벗지 않은 이유는 고의적이었을 가능성도 있다. 어쩌면 그가 '확률적 세계관'을 죽을 때까지 부정했던 진짜 이유는 후배들의 업적을 쉽게 인정할 수 없었던 꼰대 선배의 마음 때문이었을 지도 모른다. 이를테면 새롭고 파격적인 것은 자신의 몫이어야만 하는데다가, 이미 엎질러진 물이었기에, 즉 벌써 해놓은 말이 너무도 많은 바람에 오기가 생겨서 그만 이를 끝까지 고수할 수밖에 다른 방도가 없었던 것이다. 이는 물론 상상일 뿐이다.

어쩌면, 아인슈타인이 택한 입장은 후배학자들의 탓이 컸을 수도 있다. 마치 양자의 '분반제'처럼 그에게 후배학자들과는 다른 반이 자동적으로 할당된 것이다. 예를 들어, 1927년 벨기에 브뤼셀에서 열린 '**제5차 솔베이 회의**'를 들여다보면, 천재선배(아인슈타인)에 대한 후배학자(양자역학 지지자)들의 반발이 거셌다. 모르긴 몰라도, '**상대성이론**'으로 이미 역사의 이정표를 찍은 그가 이 분야마저도 독식하면 안 된다는 그들의 위기의식도 한몫했을 거다.

한편으로, 영화 어벤져스(The Avengers, 2012년 첫개봉)에서는 공공의 적이 있는데다가 지구를 지키자는 대의명분이 있었기에 영웅들이 의기투합했다. 즉, 같은 편은 모두 다 한 반으로 합친 거다. 하지만, 솔베이 회의에서는 내 과학이론이 맞는다는 날고 기는 천재들이 벌이는 경쟁의 장이었으니, 의견이 맞지 않는다면 서로 다 적이었다. 즉, 헤쳐모여를 통해 활발하게 분반이 이루어진 거다.

실제로 '제5차 솔베이 회의'의 첫날에는 아인슈타인이 그간의 엄청난 업적으로 인해 존경받는 선배 격으로 열렬한 환영을 받았지만, 나중에는 외롭게 홀로 자리를 떠났다는 말도 있다. 어쩌면 만약에 후배학자들이 애초에 '양자역학'의 '방어반'에 먼저 들어가지 않았더라면, 아인슈타인이 자연스럽게 그 반에 들어가서 터줏대감 노릇을 했을 수도 있다. 이는 물론 상상일 뿐이다.

한편으로, 예전에 '상대성이론'에 대한 논쟁에서 젊은 아인슈타인은 실제로 이 이론의 '방어반'에 편성되었던 전력이 있다. 실제로 진보와 보수의 개념은 상대적이다. 그리고 오늘의 진보가 내일의 보수가 되는 경우는 빈번히 발생한다. 반대의 경우도 그렇고. 마찬가지로, 분반은 상대적이다. 상대의 관점에 따라 나의 위치가 정해지는 것이다. 이는 '양자역학'의 특성과도 통한다.

아인슈타인은 물론 전통적으로 형성되어온 과학계의 '고정관념'이라는 괴물과 맞장을 떠서 그 판도를 완전히 뒤집어버린 엄청난 사람이다. 사실, **'부모를 죽이는 자식 이야기'**는 특히 현대예술가들이 가장 좋아하는 신화 중에 하나이다. 즉, 오늘의 괴물을 넘어서지

못하면 내일의 괴물이 될 수가 없다. 그렇다면, 내 눈 앞의 괴물이 나쁜 게 아니라 내 마음 속 괴물이 나쁜 것이다. 따라서 '남의 방'을 탓할 게 아니라, '내 방'에 들어온 내 괴물을 물리쳐야 한다. 아인슈타인은 남의 괴물을 잘도 물리쳤다. 하지만, 자신이 괴물이 된 이후에 그마저도 물리쳤을지는 잘 모르겠다. 이는 물론 말이 쉽지, 실제로는 거의 불가능할 것이다. 누구나 자기 시대에 대적하고 자기 시대에 묻힌다. 그리고 같은 시간, 같은 장소에 있는 사람들일지라도 다들 다른 시대를 산다. 그래서 때로는 탄생연도가 중요하다. 역사적으로, '양자역학'은 아인슈타인의 그늘 밑에서 자라다가 마침내 독립해서는 현대과학의 포문을 본격적으로 열었다.

20세기 초, '양자역학'에 대한 연구는 과학계에서 양대 진영의 논쟁으로 더욱 가속화되었다. 첫째로는 **'불연속적 세계관'**을 주장하는 학파다. 세계는 계속 중첩되며 대상은 측정에 영향을 받아 바뀐다는 것이다. 이런 의미에서 세상은 불연속적이다. 여기에는 보른(Max Born, 1882-1970), 보어, 하이젠베르그(Werner Karl Heisenberg, 1901~1976) 등이 있다. 대표적인 특징으로는 보어가 고안한 **'보어의 원자모형'**, 하이젠베르그가 고안한 **'행렬역학'**, 그리고 **'코펜하겐 해석'**이 있다. 이는 입자의 상태를 결정하는 **'파동함수'**, 그리고 정확한 측정이 불가능한 **'불확정성의 원리'**에 기반을 둔다. 또한, 결과는 **'측정'**과 관계없이 일정한 것이 아니라, '측정'이 결과를 만든다고 전제한다. 그렇다면, 전자는 관찰하기 전까지는 한 곳에 실재하지 않는 셈이 된다. 한편으로, 한 전자는 입자와 파동의 상호관계 속에서 움직이며, 동시에 여러 위계에 속하는 **'양자중첩'**과 순식간에 다른 위계로 건너뛰는 **'양자도약'**이 가능하다. 그리고 전자 간

에는 여기를 정하면 저기도 정해지는 **'양자얽힘'**이 가능하다.

둘째로는 **'연속적 세계관'**을 주장하는 학파다. 세계는 중첩되지 않으며 대상은 측정에 영향을 받지 않는다는 것이다. 즉, 이런 의미에서 세상은 연속적이다. 여기에는 플랑크(Max Karl Ernst Ludwig Planck, 1858-1947), 아인슈타인, 슈뢰딩거(Erwin Schrödinger, 1887-1961) 등이 있다. 이 세계관의 특징으로는 슈뢰딩거가 고안한 **'파동역학'**이 있다. 이는 '행렬역학'과 전제는 다르면서도 결과 값은 동일하다. 그리고 미분 방정식과 잘 통하는 **'슈뢰딩거 방정식'**에 기반을 두는데, 당시에는 그 연산체계가 '행렬역학'에 비해 훨씬 깔끔하다는 평가를 받기도 했다. 훗날, '양자역학'이 발전하면서 이 두 세계관은 결국 연합하여 시너지 효과를 누리게 된다.

유명한 예로는 **'슈뢰딩거 고양이'**가 있다. 이는 애초에는 '코펜하겐 해석'을 비꼬기 위해 슈뢰딩거가 고안한 예이다. '양자세계'의 우연이 '거시세계'에 영향을 미칠 경우의 역설(paradox)을 보여주려는 목적이었다. 그런데 아이러니하게도 요즘에는 '불연속적 세계관'의 특성을 설명하기 위해 이를 종종 거론한다. 간단히 말하면, 한 고양이가 상자 속에 들어있다. 그리고 그 상자는 청산가리가 든 병과 연결되어 있고 그 병이 깨지면 고양이는 죽는다. 하지만, 그 병이 1시간 내로 깨질 확률은 50%이다. '양자세계'의 원리를 따르는 기계장치 때문이다. 그렇다면, 1시간 내로 '거시세계'에 있는 고양이가 죽을 확률은 50%이다. 즉, 한 시간 후에 상자를 열면 양자택일의 경우밖에는 없다. 고양이는 아직도 살아있거나 죽어있어야 한다. 그런데 '코펜하겐 해석'에 따르면, 상자를 열기 전에는 고양이

가 살거나 죽은 확률적인 중첩상태에 놓여 있다가 상자를 여는 순간, 양자택일을 하게 된다.

나:　　　　　그래서 고양이가 살았어요? 죽었어요?

슈뢰딩거:　　(물이 50% 들어있는 컵을 보여주며) 컵에 물이 반이 찬 거야, 반이 빈 거야?

아인슈타인은 달의 비유로 '코펜하겐 해석'을 비꼬기도 했다. 내가 달을 보기 전에는 수많은 달이 여기저기에 중첩되어 있다가 내가 달을 보는 순간, 달이 딱 내가 보는 위치에 내가 보는 모양으로 수렴된다니, 정말 허무맹랑한 이야기라는 것이다. 그렇다면, 내가 아닌 내 친구가 볼 경우에는? 이와 같이 아인슈타인은 '인식계'와 '물질계', '가상'과 '실제', 그리고 '통계적 우연'과 '인과적 필연'을 엄격하게 구분했다. 그에 따르면, 만질 수 있는 물질적인 고양이는 실제로 살았거나 죽은 것일 뿐, 통계적으로 산 게 산 게 아니고 죽은 게 죽은 게 아닌 상태는 인과관계를 알 수가 없어 과학적으로는 아무런 의미가 없다는 것이다. 즉, '코펜하겐 해석'은 엄정한 과학적 사고를 위반하는 언어도단일 뿐이다. 한편으로, 내 생각에 이는 그저 언어도단으로만 치부할 문제가 아니다. 과학을 떠나서 곱씹어보면, 그야말로 말이 예술이다. 시적인 아이러니가 팍 느껴지는 게, 참 별의 별 생각이 다 난다.

이와 관련하여 종종 거론되는 실험으로는 **'이중 슬릿 실험'**이 있다. 이는 '입자성'과 '파동성'을 동시에 가지는 빛의 '이중성'에 주목했다. 방식은 이렇다. 가림판에 좌우 양쪽으로 두 개의 작은 구멍을 뚫은

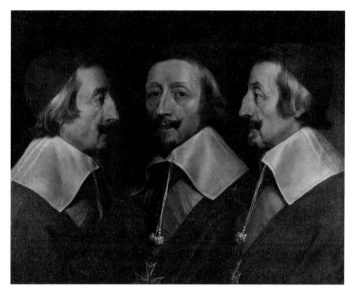

┃ 필리프 드 샹파뉴(1602-1674), <리슐리외 추기경의 삼중 초상>, 1642
"우선은 편하게 서성이시다가 제가 보면 그때부터 자세를 딱 고정해주세요!"

후에, 한 쪽에서 빛을 비추면 반대편 벽에는 빛줄기가 남는다. 그런
데 빛은 파동의 성질이 있어서 서로 튕기거나 흡수하는 등의 간섭
을 하기 때문에 벽에 남는 빛줄기는 여러 줄의 간섭무늬가 된다.

다음으로 **'전자의 이중 슬릿 실험'**은 '양자역학'의 특성을 가진 전자
에 주목했다. 방식은 이렇다. 전자빔발사기로 빛 대신에 전자를 한
번에 하나씩만 발사하는 것이다. 그렇다면, 이론적으로는 간섭무늬
가 생길 수 없다. 전자의 양이 복수가 되어야만 서로 간에 간섭이
가능하기 때문이다. 그런데 실제로 실험을 해보면 당황스럽게도
간섭무늬가 생긴다. 그렇다면, 전자 하나가 두 개의 구멍을 동시에
통과했다고 결론을 내릴 수밖에 없다. 이는 확률적인 이론으로서
뿐만 아니라, 물리적인 현상에서도 하나의 전자가 동시에 여러 곳

에 존재할 수 있다는 의미가 된다.

더욱 신기한 것은 관찰자가 그 하나의 전자를 보는 순간, 즉 '**외부의 시선**'이 존재하면 간섭무늬는 온데간데없이 사라지는 현상도 발견되었다. 내가 언제 파동이었냐는 듯이 갑자기 입자가 되어 버리고는 하나의 구멍만 통과하게 되는 것이다. 이는 '관찰이 결과에 영향을 미친다'는 '코펜하겐 해석'과도 통한다. 어찌 보면, 보란 듯이 참 뻔뻔하게 열심히 딴짓을 하다가 선생님의 눈빛이 느껴지는 바로 그 순간, 공부에 집중하는 척했던 지난날들의 기억이 주마등처럼 스쳐지나간다. 아직 야심한 밤이 오려면 멀었는데도.

'이중 슬릿 실험'은 대표적으로 두 개의 시사점이 있다. 첫째는 '**타자에 의해 규정되는 나**'이다. 우선, 빛의 '이중성'('입자성'과 '파동성')에서 볼 수 있듯이 나는 하나가 아니다. 다양한 특성을 동시에 가지고 있다. 그런데 누군가의 시선이 나를 하나로 결정해버릴 수도 있다. 예를 들어, 자끄 라깡(Jacques Lacan, 1901 – 1981)은 타자에 의해 자아가 형성되는 경우에 주목했다. 나에 대한 타자의 바람이 내 정체성을 결정한다는 것이다. 물론 이는 애초에는 '인식계'에 국한된 이야기이다. 하지만, 내가 그렇게 인생을 살게 되는 순간, 예를 들어 내가 아닌 부모님의 뜻대로 내 직장이 정해진다면, 이는 한 사람의 운명을 실제로 송두리째 바꿔놓게 된다. 굳이 긍정적으로 보자면, 이는 타자의 시선이 내 결정을 도와준 경우라고 해석할 수도 있지만.

둘째는 '**시선의 힘**'이다. 사람은 '의식'이라는 치명적인 조건을 가지

고 별의 별 고민과 고통 속에 하루하루를 사는 애처로운 종이다. 그리고 의식의 대표적인 표상 중 하나가 바로 '시선'이다. 그런데 내 '시선'이 물리적인 현상에 영향을 미친다니 참 의미심장하다. 이는 마음먹기에 따라 사람들의 자존감 향상에 큰 도움이 된다. 즉, 아무것도 아닐 것처럼 느껴졌던 **내 시선** 하나하나가 사실은 내 일상 속에서 엄청난 힘을 발휘함을 깨닫게 된다. 나아가, 광활한 우주의 관점에서 보면 티끌만큼도 못한 사람일 텐데, 주체적인 시선을 가졌다는 이유 하나만으로도 그 존재감이 상당해진다. 게다가, 내가 어떻게 바라보느냐에 따라, 즉 복수의 시선을 가지는 만큼 세상이 분화되어 결과적으로 더 많은 다중우주를 창조하는 창조자가 되었다는 뿌듯함에 감회가 남달라진다. 이런 생각은 물론 땡볕이 내리쬐는 나른한 오후보다는, 경험적으로 볼 때, 살짝 시원한 낭만적인 밤에 더 잘 어울린다.

그런데 사람만이 '시선'을 가지고 있는 유일한 종은 아니다. 주변을 돌아보면, 세상만물이 다 나름대로의 '시선'을 가지고 있다. 예를 들어, '슈뢰딩거 고양이'의 실험에서 사람의 '시선'이 배제되었다고 해서 굳이 아무런 '시선'도 존재하지 않는 건 아니다. 이를테면 공기의 시선, 상자의 시선, 청산가리가 든 병의 시선, 고양이의 또 다른 자아의 시선 등, 우리가 사는 '거시세계'에는 무수히 많은 '시선'들이 얽히고설켜 존재한다. 그렇다면, 고양이가 들어있는 상자 안에서도 결론은 벌써 내려지게 마련이다. 여기서 '코펜하겐 해석'의 논리적인 정당성을 침해하는 사안은 없다. 이에 대한 과학적인 검증은 물론 힘들지만.

더불어, '불연속적 세계관'을 가능하게 하는 '코펜하겐 해석'의 '파동함수'는 논리적으로 볼 때 어떤 경우에도 붕괴하지 않는다. 즉, 이론상으로는 계속 유효하다. 예를 들어, 사과가 땅에 떨어지면 멈춘다. 즉, 지구의 중심까지 계속 뚫고 들어갈 수는 없다. '땅의 표면' 때문이다. 그런데 그렇다고 해서, 땅에 떨어지는 순간에 중력이 사라진다고 말할 수는 없다. 즉, 중력은 계속 있는데, '땅의 표면'이 더 이상 못 움직이도록 이를 저지했을 뿐이다. 마찬가지로 특정 '시선'이 특정 결과를 만들었다고 해서, '파동함수'가 홀연히 사라진 것은 아니다. 오히려, 그 에너지는 쉬지 않고 흐른다.

개인적으로 '양자역학', 그리고 '코펜하겐 해석'은 참 흥미롭다. 다양한 알레고리적 해석이 가능하다. 예를 들어, '사과'는 '나', '파동함수'는 **무한한 가능성**, 그리고 '땅의 표면'은 내가 현재 살고 있는 모습, 혹은 내 책임하에 내린 판단이라고 간주해볼 수 있다. 그런데 **예술적인 시공**에는 '땅의 표면'이 없다. 아니, 마음먹기 나름이다. 따라서 여기에 진입하게 되면 무한한 헤엄치기가 가능하다. 이를테면 '파동함수'의 흐름 속에서 수많은 다른 나와 중첩되며 여러 가지 색다른 가능성을 즐기는 엉뚱한 상상을 해본다.

하지만, 내 몸뚱이를 '양자세계'의 전자만으로 설명할 수는 없다. 그리고 내가 발을 붙이고 사는 '거시세계'에는 '시선'이 차고도 넘친다. 즉, 너무도 많은 '시선'에 신경을 곤두세우고는 하루하루를 살아간다. 그렇다면, 내 스스로 외부에 대한 신경을 끌 수 있다면, 그 순간만큼은 내가 속한 '거시세계'가 '양자세계'로 변하는 게 아닐까? 만약에 '양자세계'에 '거시세계'와 같은 '외부의 시선'이 없다

면, 결국에는 대상마저도 없어지는 **'물아일체의 경지'**, 그리고 아집과 틀을 벗어던진 **'참 자유의 순간'**을 누리게 될 지도 모를 일이다.

나아가, 오로지 '나'만 존재한다면, 혹은 그 '나'도 사라진다면, 나는 그야말로 **'도사'**가 되지 않을까? 혹은 나를 초월한 **'초인'**이 되지 않을까? 아마도 '양자역학'의 특징인 수많은 나의 모습을 겹치는 '양자중첩', 언제라도 지금의 상태를 초월할 수 있는 '양자도약', 그리고 여기를 보는 순간 저기도 보게 되는 '양자끌림' 등을 내 절대 무공의 비법으로 활용 가능하다면 내게도 승산은 있다.

그런데 이 모든 상상은 물론 내 **'마음 계'**에서만 가능한 일이다. 한편으로, 내 안의 수많은 '시선'의 충돌과 혼란이 문제가 될 수도 있다. 막상 '양자세계'에 들어갔더니만, 수많은 '전자의 눈'이 나를 곤혹스럽게 하거나, '파동함수'가 나를 힘들게 만들 수도 있다. 주체로서의 나의 환상은 물 건너가고.

하지만, 예술은 꿈을 먹고 산다. 만약에 '양자역학'이 인생의 궁극적인 목적이 아니라, 인생을 보다 잘 살기 위한 수단이라면 언제나 희망은 있다. 머릿속으로 수많은 산을 등산해보다가, 어느 순간에는 특정 산행을 실제로 즐겨보는 즐거움, 즉 눈을 감고 싶을 때 감고, 뜨고 싶을 때 뜨는 것이 바로 '양자역학'이 내게 가르쳐준 삶의 통찰이다. 그러니 뭐 하나에 무턱대고 휘둘리지 말고, 여럿을 슬기롭게 왕복운동 하며, 내가 할 수 있는 게임을 즐기자. '양자역학'은 이와 같이 오늘도 내게 무한한 깨우침을 준다. 이는 물론 내 마음속 **'양자신동'**이 내 스스로에게 재생해낸 창의적인 생각이다. 그야말로 '양자역학', 예술이네.

06
초끈이론: 대통합을 통한 합일에의 희망
"세상을 관통하는 하나의 원리가 아름답다"

역사적으로 수많은 과학자들은 **'세상만물 이론(Theory of Everything)'**, 즉 모든 것을 다 설명하는 이론을 추구해왔다. 예를 들어, 세상만물에 작용하는 네 가지 힘인 **'중력'**, **'전자기력'**, **'약력'**, **'강력'**을 하나의 통합된 체계로 설명하려 했다. 그중에 대표적인 이론이 바로 1970년에 시작하여 1980년대에 부각된 '끈이론'과 '초끈이론', 즉 여기서는 통칭해서 **'초끈이론'**이다.

통합의 시도는 물론 쉽지 않았다. 그래도 '중력'을 제외한 세 가지 힘, 즉 '전자기력', '약력', '강력'의 경우에는 수학적으로 계산 가능한 통일된 원리가 나름대로 밝혀졌다. 여기에는 '양자역학'이 지대한 공헌을 했다. 그런데 '양자역학'으로 '중력'을 이해하기란 도무지 쉽지가 않았다. '중력'은 '미시세계'에서는 너무도 약한 힘으로, 초거대 크기의 '거시세계'가 되어야만 유의미한 차이가 생기기 때문이다. 따라서 오랜 세월 동안, '거시세계'를 다루는 아인슈타인의 '일반 상대성 이론'만이 이를 이해할 수 있는 유일한 방식처럼 보였다.

그런데 만약 '중력'을 양자화할 수만 있다면, 다른 세 힘과 함께 총체적인 계산이 가능한 통일된 원리를 발견하는 것이 가능하다고 주장하는 학자들이 생겨났다. 바로 '초끈이론'이 탄생한 것이다. 이 이론은 '상대성이론'과 '양자역학'의 이론적 균열을 이어주는 데 도움을 준다. 그동안 '상대성이론'은 '거시세계'의 '연속적 원리'를 설명하고 '양자역학'은 '미시세계'의 '불연속적 원리'를 설명하는 데 효과적이었지만, 서로가 서로의 세계를 설명하는 데에는 취약했다. 물론 이 둘의 대통합을 위해서는 아직도 갈 길이 멀다. 즉, 1세기 전 아인슈타인의 고민은 아직도 현재진행형이다. 세상이 얼마나 빠르게 변화하는가를 고려할 때, 수많은 논쟁 속에서 아직도 아인슈타인이 숨 쉬고 있는 걸 보면 정말 대단하다.

'초끈이론'은 세상만물을 그 최소단위인 **끈(string)**'의 관점으로 바라본다. 네 가지의 물리적인 힘이 작용하는 기본입자, 즉 **'소립자'**를 말 그대로 입자, 즉 **'점'**이 아닌, 끈의 진동, 즉 **'선'**으로 이해하는 것이다. 이는 데모크리토스(Dēmokritos, BC 460?~BC 370?)의 '원자설', 그리고 돌턴(John Dalton, 1766~1844)의 **'원자론'**의 전통적인 고정관념을 뒤집는 혁신적인 사고였다. 하지만, 오랜 세월 동안 전자와 같은 '소립자'를 과학계에서 점이라고 생각했던 게 이해는 간다. '초끈이론'의 '선' 하나는 너무도 작기 때문이다. 여하튼, '점'이 아니라 '선'이 세상의 본질이라니, 자연 풍경에서 기본조형을 추출하는 시도를 거듭해온 미니멀리즘 추상화가들, 참 배울 점이 많다. 이래서 과학자는 추상화가다.

점: 내가 기본이야.

선: 넌 나야.

'초끈이론'은 9차원의 공간에 1차원의 시간을 더한 10차원의 시공에서 정의된다. 그런데 이는 **'경험적 관찰'**이 아닌 **'이론적 추론'**에 의한 결론이다. 이 이론은 10차원상에서 이론적으로 모순 없이 정합적으로 작동하기 때문이다. 그런데 초기에는 이 이론에서 다섯 개의 '소이론'이 파생되어 나왔다. 즉, 산의 정상에 올라가는 길이 다섯 개나 되었던 것이다. 따라서 만약에 이를 다 적용할 경우, 자연계를 무려 26차원으로 기술해야 하는 상황에 직면했다. 물론 일상생활에서 다양한 선택의 가능성은 마음먹기에 따라서는 풍요로운 삶에 도움이 된다. 하지만, 이 정도의 수학적인 연산을 하려면 머리에 부하가 걸리기 십상이다. 다행히도 1990년대에 들어 다섯 개의 '소이론'은 근본적으로 동일하며 이는 10차원보다 한 차원 더 높은 11차원에서 정의된다는 **'M이론'**이 등장했다. 즉, 복잡계를 통일시키는 단일한 이론체계가 등장함으로써 많은 과학자들의 머리와 가슴을 조금은 달래주었다.

'초끈이론'은 **'일원론적 세계관'**과 통한다. 우선, 세상만물의 '소립자'는 근원적으로 재료가 다른 게 아니라, 같은 '소립자', 즉 '끈'으로 환원된다. 그런데 그 '끈'의 진동이 만들어내는 패턴이 다르기 때문에 각각의 특성은 다르게 표현된다. 그러고 보면, 세상만물의 기본재료는 '물'이지만, 이를 통해 다양성이 표현된다고 했던 고대 그리스의 철학자 탈레스(Thalēs, BC 624 – BC 545)가 떠오른다. 그렇다. '물'은 '물'이다. 하지만, '물'은 고체, 액체, 기체가 되면서 그 상

태가 계속 변한다. 또한, 어떤 용기에 담느냐에 따라 그 모양이 계속 변한다. 나아가, 나와 어떤 관계를 맺느냐에 따라 나를 갈증에서 해방시키기도 하고, 혹은 익사시키기도 한다.

세상을 구성하는 재료는 동일하다니, 이 이론은 예술가들에게 알레고리적인 교훈을 준다. 예를 들어, '끈'은 내게 주어진 '재료'라는 비유가 가능하다. 예컨대, 재료 탓하는 미술작가들이 가끔씩 있다. 그런데 같은 유화물감을 사용해도 작가마다 작품의 질은 천차만별이다. 결국, 재료는 궁극적인 문제가 아니다. 나의 재능에 따라, 표현하고 싶은 바에 따라 같은 재료라도 세상은 완전히 다른 모습으로 드러난다. 물론 요리도 마찬가지다. 그렇다면, '끈'을 '나'로 비유해보면, 내 삶의 의미는 더욱 명확해진다. 내가 누구냐, 즉 그 **'존재 자체'**에서 소극적으로 의미를 찾기보다는, 내가 어떻게 사느냐, 즉 그 **'작동 방식'**에서 적극적으로 의미를 만드는 것이 풍요로운 인생을 사는 더욱 현명한 태도이다.

'초끈이론'은 **'순환적인 세계관'**과 통한다. **'빅뱅이론'**이 세상만물의 생성과 소멸 과정을 설명하려 한다면, 이 이론은 작금의 현상을 수학적 이론의 논리적 정당성으로 이해하는 방식에 의거, 세상만물을 성장과 수축의 무한한 반복으로 파악한다. 마치 짧은 영상 클립이 무한반복되며 뫼비우스의 띠처럼 영원히 재생되듯이, 이 이론에서 현시된 세상은 끊임없이 순환할 뿐이다. 즉, 태초와 종말을 이야기하는 데에는 약점이 있는 것이다. 하지만, 이는 한편으로 강점이기도 하다. 비유컨대, 현재진행형의 생명력 자체에 주목한다는 것은 예술가의 큰 미덕이다. 원인을 파악하거나 결과를 의식하지

않고도 **'무목적적인 순수한 행위'**로써 지금 내가 하고 있는 바에서 의미를 찾을 수 있다니, 정말 멋진 일 아닌가? 그렇다면, 이는 생각하기에 따라서는 예술이 순수해지는 괜찮은 비법이다.

'초끈이론'은 **'초월적인 세계관'**과 통한다. 이 이론에 따라 연산을 거듭해보면, 지금 현재 우리가 살고 있는 이 우주만이 전부가 아니라는 결론에 다다르게 된다. 즉, 이를 넘어선 수없이 많은 다른 우주가 각자의 물리법칙하에서 스스로의 삶을 이어가고 있다. 따라서 '초월적인 세계관'은 내가 지금 사는 세상의 모습으로만 나를 한계 짓지 않고 내 무한한 가능성을 타진해보는 시도, 혹은 나를 벗어난 거대한 우주적 에너지에 영감을 받는 기회와 통한다. 그리고 '순환적인 세계관'은 내가 지금 사는 세상을 있는 모습 그대로 긍정하려는 태도와 통한다. 이는 물론 마음먹기에 따라 충분히 가능하다.

▌바넷 뉴먼(1905-1970),
<하나 1>, 1948
"일획(一畫)이 만획(萬畫)이요!"

바넷 뉴먼(Barnett Newman, 1905-1970)의 작품은 보통 대작(大作)이다. 그의 대표적인 작품은 모노크롬 색채로 채워진 큰 화면을 수직으로 가로지르는 하나의 수직선 띠이다. 그는 이를 지퍼(zipper)라고 불렀다. 작가는 그 선이 상징하는 바는 전체주의, 국가주의, 자본주의의 종말이라고 했다. 우선 조형적으로, 뉴먼의 작품은 '초끈이론'과 통한다. 그래서 나는 그가 말한 '지퍼'를 '초끈'이라고 부른다. 물론 소립자의 '초끈'은 매우 작아 관찰이 불가능할 지경이다. 그런데 그는 그 '초끈' 하나에 주목했다. 그리고 이를 주인공으로 삼았다. 그렇다. '초끈'은 우주적이다.

그리고 내용적으로, 뉴먼의 주장은 '초끈이론'이 알레고리적으로 가질 수 있는 여러 의미 중에 하나가 된다. 이는 물론 그래야만 하는 당위론적인 정답이 결코 아니다. 예술이란 모름지기 그렇게 볼 수도 있는, 충분히 그럴만한 이야기를 중시한다. 뉴먼의 작품에서 '초끈'은 아래에서 위로 올라가거나, 혹은 이쪽에서 저쪽으로 넘어 갈 수 있는 마법의 통로이다. 즉, 지금 보이는 이 세상에 구속되지 않고, 이를 초월적으로 벗어나는 에너지 줄기이다. 뉴먼의 관점에서 만약에 아래가, 혹은 이 세상이 전체주의, 국가주의, 자본주의에 찌들어있고, 그게 매우 문제적이라고 생각한다면, 시원한 한 줄기로 형상화된 '초끈'은 여기에 저격을 가하고 새로운 숨통을 틔워주는 희망에 다름이 아니다. 그렇다면, '초끈'은 X함수이다. 누구나 자신의 기대를 투영할 수 있는. 이와 같이 '초끈'의 의미는 차고도 넘친다.

하지만, '초끈이론'은 태생적으로 과학적인 체계를 따른다. 그게 아무리 예술적이라고 한들, 그 분야에서 부실한 허점은 지적해야 마땅하다. 이와 관련된 대표적인 두 가지는 바로 다음과 같다. 첫째, 이 이론은 **'총체적인 세계관'**이 아니다. 시작과 끝의 이유와 추이를 파악할 수 없을 뿐더러, 과정 중에서도 시간의 변화를 잘 고려하지 못한다. 즉, 과학계에서 이론으로써 정당성을 확보하기에 이 이론은 아직 완성형이 아니다. 둘째, 이 이론은 **'유사과학'** 혹은 **'비과학'**적이다. 수학적인 이론일 뿐만 아니라, 이 이론만을 위한 특별한 공식도 도출되지 않았기에, 이 이론에 근거해서 미래에 대해 예측을 시도할 수가 없기 때문이다. 또한, 우주적인 크기로 실험하지 않으면 완벽한 검증이 불가하다.

▌엘 그레코(1541-1614),
<그리스도의 십자가>, 1610
"여기에선 일획이 대속과 구원의
알레고리가 되는구나."

지금까지의 성과만을 놓고 볼 때, '초끈이론'에 대한 과학계의 비판은 타당하다. 물론 **'논리학'**의 경우라면 자체적으로 검증이 가능하다. 하지만, 과학의 경우, 이론만으로는 그저 절름발이일 뿐이다. 이를 검증하는 실제적인 현상이 있어야지만 그 정당한 가치를 비로소 인정받을 수가 있다. 그럼에도 불구하고, '초끈이론'의 아름다움에 도취된 여러 학자들이 이를 열심히 연구해온 것은 사실이다. 또한, 그 과정 속에서 여러 종류의 수학적인 발전을 이끌어낸 성과를 무시할 수는 없다.

그러고 보면, 꿈이란 모름지기 그 실현 여부와는 별개로, 이곳저곳에서 여러 가지를 실제적으로 작동시킨다. 따라서 쉽게 무시할 수가 없다. 앞으로 '초끈이론'이 과학계에서 무언가를 더 보여줄지, 아니면 기억 속에서 점차 멀어질지 귀추가 주목된다. 물론 인문학적 해석의 가능성으로만 보면, 앞으로의 성패 여부와 상관없이 벌써 엄청난 가치를 내뿜고 있다. 한마디로 '초끈이론', 멋있다. 많은 철학자와 예술가들에게 큰 귀감이 된다. 그러니 이 방면으로는 성공했다. 그렇다면 최소한의, 혹은 관점에 따라 가장 중요한 성과는 이미 확보된 것이다. 그러니 아직은 여유롭다. 건투를 빈다. 큰 꿈에는 오랜 시간이 필요하다.

07
다중우주론: 맥락의 바다에 대한 경험
"그럴 수 있겠구나"

내 가족은 수년째 수족관 정기회원이다. 내 딸에게 여러 종류의 물고기를 관람시켜주기 위해서다. 수족관 안에는 거대한 개별 수조들이 많다. 그 안에는 별의 별 생물들이 다 살고 있고. 가끔씩 이들의 관점에서 세상을 보는 상상을 해본다. 이 수조에 사는 물고기는 아마도 저 수조에 사는 물고기의 세계를 짐작조차 할 수 없을 것이다. 그저 자신의 수조가 전 우주라고 간주하지 않을까?

물고기에게 있어 수조가 전 우주인 경우에는 장점도 있고, 단점도 있다. 장점은 바로 사방의 경계까지 모든 곳을 속속들이 알 수 있다는 것이다. 실제로 우주에도 경계가 있다. 현대과학은 태초에 빅뱅이 있고 나서 그 이후로 빛이 뻗어나간 만큼을 바로 이론적으로 관찰 가능한, 즉 존재하는 우주라고 간주한다. 물론 그 크기는 몹시도 커서 우리가 경계에 서거나 모든 우주를 속속들이 경험하는 것은 사실상 불가능하다.

한편으로, 단점은 바로 그 장점의 다른 모습이다. 즉, 수조는 모든

▌빌름 반헤켓(1593-1637), <아펠레스의 스튜디오를 방문한 알렉산더 대왕>, 1630
"와, 진짜 많다! 전시실이 정말 끝도 없이 펼쳐지네. 다리 아파."

곳을 속속들이 알 수 있을 만큼 너무 작다는 것이다. 하지만, 야생 출신이 아니라면, 즉 애초부터 이곳에서 길러졌다면, 아마도 비교치가 없을 테니 사람 관람자가 생각하는 만큼 당사자 입장에서는 작고 답답하게 느끼지는 않을 것 같다. 물론 생물학적인 기질상 작다고 느낀다면 이는 다른 의미에서 작은 것이겠지만.

여하튼, 수많은 수조가 줄지어 놓여있는 모습은 마치 **'다중우주'**와도 같다. 물론 '다중우주'의 가능한 형식은 천차만별이다. 그렇다면, 여기서 채택한 방식은 개별 우주가 물리적으로 구분되지만, 같은 물리적인 법칙에 의해 지배되는 수평적인 '다중우주'이다. 하지만, 충분히 가까이 있는 두 수조의 경우, 그 경계에 근접하면 상대방의 우주가 비교적 생생하게 보이는 진귀한 경험을 하게도 된다.

'다중우주' 간에 **'인식적 간섭현상'**이 발생하는 것이다. 그렇지만, 물리적으로 경계를 넘어가는 것은 스스로의 힘으로는 불가능하다.

하지만, 관리자의 도움을 받으면 물리적인 이동도 가능해진다. 그야말로 '신의 손길'이 따로 없다. 그런데 수족관에 자주 가다 보니 몇 개의 수조가 실제로 없어지거나 이동, 혹은 교체되는 경우를 경험했다. 그때마다 신기한 느낌이 들었다. 아, 개별 우주는 영원한 것이 아니구나! 이는 물론 과학적으로도 검증된 사실이다. 우주는 나보다 보통 오래 산다. 하지만, 이 또한 결코 영원하지 않다.

코페르니쿠스(Nicolaus Copernicus, 1473–1543)는 **'지동설'**을 통해 우리가 사는 지구가 우주의 중심이 아니라고 주장했다. 마찬가지로 **'다중우주'**는 우리가 사는 우주(수조)가 전우주(수족관)의 중심이 아니라고 주장한다. 우리의 우주(수조)가 유일한 모든 것이 아니며, 다른 우주들(수조들)이 이곳저곳에 차고도 넘친다는 것이다. 그렇다면, '지동설'과 '다중우주'는 우리에게 세상을 겸허하게 받아들이라고 속삭인다. **'내 방'**, 그리고 **'내 세상의 방'**에 갇히지 말라는 것이다. 이는 결코 유일무이하고 절대적인 게 아니라며.

'다중우주론'은 여러 방식으로 이론적으로 계산하고 예견할 수 있다. 하지만, 아직까지 직접 관측할 수 있는 증거가 없다. 따라서 반증도 불가하다. 그렇다면, 이는 현대과학으로 정당화될 수 없는 이론적인 예측일 뿐이다. 아리스토텔레스(Aristoteles, BC 384–BC 322)의 **'4원소설'**이 논리학적으로 여러 요소들의 아귀를 잘 맞추었다면, '다중우주론'은 논리학적으로, 그리고 수학적으로 여러 요소들

의 아귀를 잘 맞추었다. 그래서 아름답다. 즉, 철학적이고 예술적이다. 그런데 아름다움과 사실 여부는 관련이 없다. 따라서 이들은 과학적이지 않다. 하지만, 어제의 비과학이 오늘의 과학이 되듯이, 오늘의 비과학은 내일의 과학일 수 있다. 그리고 비과학으로 시작했기 때문에 판도를 바꾸는 더 큰 성취를 일궈낼 수도 있다. 반면에 오늘의 과학이 어제의 과학의 연장이라면, 이는 안전하지만, 그만큼 성취도 작다.

나는 '다중우주론'에 여러 모로 끌린다. 생각해보면, 다양한 방향으로 무한히 파생될 수 있는 **'예술담론'**과 그 속성이 비슷하다. 2003년, 테그마크(Tegmark, 1967 –)는 다중우주를 4단계로 분류했다. 그런데 이에 동의하지 않는 학자들도 있고, 이 외에도 여러 다른 분류법들이 많다. 일괄해보면, 대부분의 다중우주는 수직적인 가치판단에 따라 줄 세울 수가 없다. 서로 간에 고유한 특성으로 인해 다른 차원의 위계를 가지고 있을 뿐이다. 즉, 절대적으로 더 나은 다중우주가 있는 것이 아니라, 서로 간에 상대적이고 수평적인 차이만이 통상적으로 존재한다.

절대:　　크크, 그럴 줄 알았지!

상대:　　이번에는 누구한테 들어가 볼까?

분화:　　자, 이번에는 어느 쪽으로 뻗어나가 볼까?

간섭:　　잠깐, 제 뭐야? 네, 알겠습니다!

위계:　　야, 꿇어! (꿇으라고 진짜 하냐)

무관:　　여기가 로마냐?

인공:　　모르는 게 뭐야?

가상: 나 진짜 생각한다?

초월: 뭐, 어쩌겠어?

이 점에 의거하여 내가 분류한 **'9개의 다중우주'**는 바로 다음과 같다. 첫째는 **'절대 다중우주'**이다. 여기서는 수직적인 **'하나의 시선'**이 관건이다. 이는 한 우주에 속해있는 절대적인 내 관점으로 다중우주를 보는 방식이다. 이를테면 내가 아는 경계 밖에 **'너머의 우주'**가 있다.

예를 들어, 내가 다른 수조와 멀찌감치 떨어져 독립된 곳에 위치하는 특정 수조에 사는 물고기라면, 비록 그 경계에 다가가도 다른 수조가 보이지는 않을 것이다. 하지만, 그 경계를 물리적으로 맛보면서 아마도 그 밖의 세상이 존재할 것이며, 그 세상에 또 다른 수조가 있을 가능성이 있다는 결론에 이를 수도 있다. 물론 내가 그만큼 명석하다면. 크크, 그럴 줄 알았지!

둘째는 **'상대 다중우주'**이다. 여기서는 수평적인 **'무한대의 시선'**이 관건이다. 이는 한 우주에 속해있는 내 관점은 수많은 다른 우주의 다른 관점과 상대적으로 위치지어지는 방식이다. 이를테면 수많은 **'독립적인 우주'**가 존재한다.

예를 들어, 내가 전체 수족관을 관리하는 책임자이며 각각의 수조 안에 사는 물고기로 빙의가 가능하다면, 나는 여러 수조의 다양한 상황을 면밀히 검토하며 총체적이고 입체적인 사고를 할 수 있을 것이다. 물론 내가 시선을 자유자재로 바꾸는 신묘한 능력이 있다

면. 이번에는 누구한테 들어가 볼까?

셋째는 '**분화 다중우주**'이다. 여기서는 무한대로 '**분화되는 선택지**'가 관건이다. 이는 한 우주에 속해있는 내 결정방향에 따라 지속적으로 다른 우주로 갈라지는 방식이다. 이를테면 선택의 순간마다 가능한 여러 방향으로 우주는 '**가지치기**'를 한다.

예전에 대중매체 방송 중에 '그래, 결심했어!'라고 하며 주인공이 선택을 하고는 이에 따라 달라지는 사건을 전개하는 오락 프로그램이 있었다. 두 가지 택일 상황이었는데, 화면이 반으로 나누어지면서 사건이 전개되는 것이 재미있었다. 만약에 그간의 내 인생을 탄생의 순간부터 이렇게 가지치기 해나가다 보면, 현재의 내 우주는 아마도 단 하나의 가지 끝으로 수렴될 것이다. 한편으로, 또 다른 수많은 '나'들이 간 가지의 개수는 무한대일 것이다. 그렇다면, 이 모두가 다 각자의 우주를 산다. 자, 이번에는 어느 쪽으로 뻗어나가 볼까?

넷째는 '**간섭 다중우주**'이다. 여기서는 명멸하며 '**관계 맺는 공유지**'가 관건이다. 이는 여러 우주가 완전히 독립되어 있는 것이 아니라, 시공의 경계를 넘어 다양한 방식으로 연결되거나 상호 영향을 끼치는 방식이다. 이를테면 수많은 우주는 얽히고설키며 '**간섭**'을 한다.

'간섭'의 방식에는 대표적으로 두 가지가 있다. 우선, '**주변의 간섭**'이다. 즉, 사람들은 각자의 우주를 산다. 그런데 가끔씩 서로 간에

영향을 준다. 혹은, 한 수조 안의 물고기가 그 수조의 경계에서 다른 수조 안의 물고기를 보거나, 아니면 자기 앞의 수족관 관리자나 관람객, 혹은 조명 등에 영향을 받는 경우도 있겠다. 그런데 시각을 넘어선 의식적 차원으로 그 논의를 확장해보면 내 '주변'은 '물리적 주변'이 아니라 '인식적 주변'이 되어, 때에 따라서는 저 멀리 동떨어진 우주도 포함하게 된다. 잠깐, 쟤 뭐야?

다음, **'시간의 간섭'**이다. 즉, 나는 현재를 산다. 그런데 가끔씩 과거의 나, 혹은 미래의 내가 어떤 일을 계기로 불현듯 소환되어 현재의 나에게 영향을 준다. 혹은, 할아버지의 생전 말씀 한마디일 수도 있고. 네, 알겠습니다! 아니면, 보다 적극적으로 타임머신을 도입해 볼 수도 있겠다. 그런데 타임머신을 '분화 다중우주'와 접목시켜 보면, 미래의 내가 타임머신을 타고 와서 현재의 나에게 영향을 끼친 경우와, 타임머신을 타고 오지 않아서 영향을 끼치지 않은 경우는 분화되어 다른 우주가 된다. 이와 같이 여러 다중우주는 배타적이거나 교환적이라기보다는 종종 연결되고 확장된다.

다섯째는 **'위계 다중우주'**이다. 여기서는 총체적인 **'상호 위계'**가 관건이다. 이는 여러 우주가 다른 위계 속에서 서로를 포함하거나 방출하는 방식이다. 이를테면 수많은 우주는 **'복합 구조'**를 만든다.

우주를 가치관으로 비유해보면 이해가 쉽다. 예를 들어, 군대에는 군대식 우주가 있다. 사명감부터 온갖 종류의 관습까지. 그런데 그 우주에 거주하는 군인들은 이와는 관련이 있거나 없는 또 다른 우주 속에서 각자의 삶을 영위하고 있다. 마찬가지로, 수족관(대우주)

안에 사는 개별 물고기들도 각자의 수조(소우주) 안에 살고 있다. 나아가, 한 사람 안에서도 더 큰 우주와 이에 복종하는, 혹은 반발하는 작은 우주들의 뭉텅이가 여러 방식으로 존재한다. 내 안에는 수많은 '나'들이 수직적으로, 혹은 수평적으로 공존하기 때문이다. 결국, 모든 우주가 배타적이고 독립적이거나, 수평적이고 병렬적일 수는 없다. 야, 꿇어! (꿇으라고 진짜 하냐)

여섯째는 **'무관 다중우주'**이다. 여기서는 서로 간에 **'다른 법칙'**이 관건이다. 이는 여러 우주가 다른 물리적인 법칙으로 작동하는 방식이다. 이를테면 우주마다 완전히 다른 조건에서 생성, 소멸된다. 그렇다면, 신적인 경지에 도달하지 않고서야 서로가 서로를 완전히 이해하는 것은 애초에 불가능하다.

이 또한 가치관으로 비유해보면 이해가 쉽다. 예를 들어, 인접한 두 나라가 문화와 관습이 너무도 달라서 서로 간에 도무지 이해할 수 없는 경우가 그렇다. 즉, 두 나라의 우주는 별개의 법칙으로 돌아가고 있다. 마찬가지로, 인접한 두 수조 중에 한 수조에는 온순한 물고기만, 그리고 다른 수조에는 포악한 물고기만 살고 있다면, 두 수조의 생태계 에너지는 매우 다를 것이다. 결국, 내가 알고 있는 물리적인 법칙이 '다중우주'에서 절대적이고 유일한 상수라고 말할 근거는 전혀 없다. 나는 내가 속한 우주의 경계만큼만 알 수 있기 때문이다. 여기가 로마냐?

일곱째는 **'인공 다중우주'**이다. 여기서는 실행 가능한 **'모든 확률'**이 관건이다. 이는 수학적인 정보를 여러 방식으로 가공해서 생성하

는 방식이다. 이를테면 수많은 우주는 '**연산처리**'에 의해 생성, 소멸된다. 즉, 모든 우주는 정보로 치환 가능하다. 모든 이미지가 디지털 언어로 치환 가능하듯이.

그런데 무한에 가까운 정보를 연산하여 무한에 가까운 경우의 수를 산출하기 위해서는 인공지능의 도움이 절실하다. 만약에 인공지능이 모든 확률을 포괄하는 '**맥락의 바다**'를 창조하게 된다면, 이는 나아가 '**분화 다중우주**'를 포함한 모든 종류의 '다중우주'를 이론적으로 기술하고 참조할 수 있을 것이다. 이는 곧 내 머리카락 개수 하나하나뿐만 아니라 내 운명의 모든 변천 가능성까지도 다 아는 신적인 경지와도 통한다. 모르는 게 뭐야?

여덟째는 '**가상 다중우주**'이다. 여기서는 상상 가능한 '**모든 연상**'이 관건이다. 이는 사람의 마음 안에서 언제라도 창조 가능한 방식이다. 이를테면 수많은 우주는 '**마음쓰기**'에 의해 생성, 소멸된다. 그렇다면, 여기서 나는 창의적인 능력이 요구되는 프로그래머이자 예술가이다.

사람은 인공지능의 대용량 저장장치와 효율적인 연산능력을 결코 따라갈 수가 없다. 오히려, 사람의 강점은 예기치 않은 창의성과 근성, 그리고 연민 등에 있다. 이 모든 것은 '마음'이라는 스크린에서 명멸한다. 그런데 마음먹기에 따라 가상의 우주는 실제적인 힘을 발휘하는 경우가 있다. 그야말로 꿈이 현실이 되는 것이다. 그렇다면, '가상 다중우주'는 초능력의 세계와도 같다. 무엇이든지 실현 가능한. 나 진짜 생각한다?

▌코르넬리스 노르베르투스 히스브레흐츠(1630-1683),
　<액자가 된 회화의 반대면>, 1668
　"여기다 그려볼래? 아님, 뒤집어볼래? 뭐가 그려져 있을까?"

아홉째는 **'초월 다중우주'**이다. 여기서는 상상을 초월하는 **'경계 너머'**
가 관건이다. 이는 자연, 사람, 기계의 모든 한계를 넘어선다는 가
정하에 그저 어림잡아볼 뿐인 알 수 없는 느낌의 방식이다. 이를테
면 수많은 우주는 '예측 불가능성'으로 끊임없이 미끄러진다.

확실한 건, 이 세상에 모든 것을 다 할 수 있는 자는 없다. 규정하
려 하는 순간, 한계짓게 마련이다. 그렇다면, 더 이상 정의내리기
를 포기하고, 오히려 X함수로 비워버림으로써, 상상할 수 없음을
상상하는 모종의 괄호, 혹은 **'기호 없음의 상태'**가 절실하다. 물론
초월의 방식과 그 의미는 다양하다. 그나마 할 수 있는 공통적인
경험은 초월적인 영역에 대한 인정이다. 뭐, 어쩌겠어?

히에로니무스 보스(Hieronymus Bosch, 1450–1516)의 대표작, '쾌락
의 동산(The Garden of Earthly Delights, 1504)'은 '다중우주'를 설명하

▌ 히에로니무스 보스(1450-1516), <쾌락의 정원>, 1504
"일거에 다 봐봐. 우리 각자가 도무지 안 보이지? 그렇게 한 명, 한 명에 신경 썼어야지."

는 좋은 예가 된다. 삼면화로 구성된 이 작품을 보면, 지상, 천국, 지옥의 수많은 환영들이 사방에 나열되어 있다. 유복하게 살았던 보스는 생계에 연연할 이유가 없었기 때문에 나름대로 끌리는 기묘한 내용과 조형을 마음껏 실험할 수가 있었다. 그런데 총체적으로 명확하고 단일한 이야기를 전달하려 했다기보다는, 산발적으로 모호하고 다양한 이야기들을 초현실적인 알레고리로 제시했기 때문에 아직까지도 명확한 해석은 쉽지가 않다.

나는 보스의 작품이 좋다. 다방면으로 곱씹어볼 만하다. 이 글의 논의와 관련된 대표적인 두 가지는 바로 다음과 같다. 첫째, 현대 과학이 당면한 이질적이고 다층적인 **'복잡계'**를 긍정한다. 이는 우주적으로 절대적이고 유일무이한 진리 하나에 집착하지 않는 다원주의적인 태도와 통한다. 둘째, **'다중우주 지형도'**를 시각적으로 제시한다. 이는 총체적이고 수직적인 단일구조로 수렴되기보다는, 선

후 관계를 무시한 여러 단편들이 수평적으로 개별 우주가 되는 상황과도 같다. 그렇다면, 이 단편들은 내가 보기에 따라 다양한 방식으로 빙의하여 수많은 삶을 상상해볼 수 있는 X함수, 즉 '다중우주'로의 도약판이라고 할 수 있다. 이는 물론 보스의 생각, 그 자체는 아니다. 그의 작품에는 나름 총체적인 구조가 있기도 하다. 그럼에도 불구하고, 내 상상력을 자극하는 묘한 그 무엇을 부정할 수는 없다. 그리고 상상은 능력이다. 여기에는 우선 죄가 없다. 책임질 일이 생기면 물론 그게 수반되기도 하지만.

역사적으로 보면, 과학계는 '복잡계' 우주를 일거에 설명할 수 있는 가장 단순한 공식에 대한 환상에 주로 경도되어 왔다. 반면에 '다중우주'는 수없이 다른 위상을 지닌 끝없는 **맥락의 바다**를 우선 인정한다. 즉, 당장 이해할 수 있는 단순한 언어로 '복잡계'를 추상화하기보다는, 이를 경험 가능한 여러 느낌으로 실제화하는 데 주력한다. 마음먹기에 따라 이는 여러모로 유익하다. 예를 들어, 오만과 편견 등의 자기중심주의, 혹은 단순화의 오류 등의 언어도단에서 자유로워질 수 있다. 혹은, 나의 창의성을 증폭시키거나, 진정한 여행을 즐기는 수단으로 이를 활용할 수도 있다. 그렇다면, '다중우주'는 **'해탈'**이다. 물론 '해탈'의 방식과 그 의미는 다양하다. 어찌 보면, **'다양성'**이야말로 이 모든 우주를 관통하는 꿈의 '초끈'이다. 그리고 이를 흔드는 순간, 판도라의 상자가 열린다. 여기저기에 상자도 많고 뱀도 많다. 내 마음도 많고.

08

시뮬레이션 우주론: 풍경을 재생하는 마음

"그래, 그게 좋겠다"

'가상현실'과 '모의현실'은 그 단어를 혼동해서 쓰기도 하지만 엄밀한 의미에서는 완전히 다른 개념이다. 우선, **가상현실**은 '현실'과 '가상'의 명확한 구분을 전제로 한다. 예를 들어, 2000년에 처음 개발된 컴퓨터 게임인 '심즈(the sims)'는 '가상현실'에서 나만의 캐릭터를 만들어 성장시키는 게임이다. 물론 게임에 몰두하면 가상캐릭터들이 실제적으로 느껴지기도 한다. 그럼에도 불구하고, 가상성과 실제성이 100% 동일하게 겹치는 경우는 웬만해서는 없다.

반면, **모의현실**은 너무도 생생하고 완벽한 나머지 '현실'과 '가상'을 전혀 구분하지 못하는 상태를 전제로 한다. 예를 들어, 영화 인셉션(Inception, 2010)을 보면, 결과적으로 생각을 주입받게 되는 기업 총수의 후계자는 자신의 꿈속에서 이게 생시인지 꿈인지 도무지 구분을 못한다. 하지만, 영상의 품질 등 여러 요소가 삐거덕거리며 균열이 일어날 경우에는 '모의현실'의 '현실감'은 그만 붕괴되게 마련이다. 게임을 영화화한 파이널판타지(Final Fantasy, 2001)가 그 예이다. 이는 '실제'와 구분할 수 없을 정도의 그래픽을 추구했

지만 그리 놀랍지는 않았으며, 솔직히 '현실감'이 많이 떨어졌다. 그럴 바에야 차라리 대놓고 만화적인 그래픽을 추구하는 게 나을 뻔했다. 아니면, 실제 배우를 그냥 쓰든지. 이와 같이 진정한 '모의현실'이 되려면 엄청난 기획력과 기술력이 필요하다. 물론 앞으로는 더욱더 풍성한 '모의현실'이 우리 실생활에서 가능해질 것이다. 혹시, 지금 여기가 바로 '모의현실' 속?

영화 13층(The Thirteenth Floor, 1999)의 주인공은 1999년에 살고 있다. 그러던 어느 날 친구의 살인사건을 접하게 되고, 자신이 범인으로 지목되자 그 단서를 찾기 위해 친구가 죽기 전에 여행했던 1937년 '모의현실' 게임에 접속한다. 그리고는 게임 안에서 호텔 바의 바텐더를 만나게 된다. 한 사람으로서 개별 지능과 의식을 가지고 자신만의 인생을 영위하고 있던 그 바텐더는 주인공의 출현과 현장조사로 인해 자신이 '모의현실'에 사는 가짜 사람이라는 사실을 깨닫고는 격분한다. 한편으로, 주인공은 게임 속의 사람들이 모두 다 자신은 **'실제현실'**에 사는 진짜 사람이라고 믿는다는 사실에 적잖은 충격을 받는다.

1999년으로 돌아온 주인공은 자신의 세상이 게임 속 세상과 흡사하다는 것을 깨닫는다. 그 와중에 주인공의 머릿속에 불길한 생각 하나가 스쳐지나간다. 영화에 따르면 '실제현실'의 사용자가 '모의현실'의 한 사람으로 빙의하는 동안, '모의현실'의 사람은 기억을 상실하게 된다. 그런데 자신의 경우, 친구가 살해당하던 날의 기억이 막상 없었던 것이다. 뭔가 이상하다는 사실을 눈치 챈 그는 접근 금지 표지판을 무시하고 운전을 계속한 끝에 **'세상의 끝'**에 다다른다. 그리고는 아직 컴퓨터 시뮬레이션 렌더링이 완료되지 않은 세상풍경의 골조단계를 목도한다. 아마도 그가 여기까지 오리라고는 미처 예상하지 못해서 벌어진 불상사였다. 따라서 그는 1999년의 세상과 자기 자신도 컴퓨터 시뮬레이션, 즉 실감나는 '모의현실'이었음을 비로소 맨눈으로 확인할 수가 있었다.

한편으로, 내가 2013년 겨울, 소위 '땅끝마을'이라고 불리는 아르헨티나의 최남단 우슈아이아에 도달했을 때는 아마도 렌더링이 벌써 다 완료되었던 것 같다. 하필이면 지구 반대편으로 도는 여행에 지쳐 늦잠을 자는 바람에 골조단계를 놓친 모양이다. 아직도 그게 못내 아쉽다. 자는 척 하고 일어나보기라도 할걸. 물론 그래도 쉽지는 않았을 거다. 애초에 안 오는 척 하고 오는 게 관건이었을 테니. 그런데 어떻게?

시야에 들어오는 부분만 렌더링하는 방식은 실제로 여러 컴퓨터 게임에 적용되는 기술이다. 이는 낮은 컴퓨터 사양에서도 그래픽이 실감나게 돌아가게 한다. 내가 보는 바로 그 순간, 그 세상만 실제로 딱 존재하게 된다니, 역시 세상은 '양자역학'? 이는 우리가

보는 우주가 사실은 대형 스크린이며, 마찬가지로 우리가 사는 세상의 면면이 사실은 깊이의 환영을 가진 2차원 평면이라는 이론과도 통한다. 실제로 세상을 2차원으로 환원할 경우, '거시세계'를 설명하는 '상대성 이론'과 '미시세계'를 설명하는 '양자역학'이 마침내 대통합을 이룬다고 주장하는 사람도 있다.

영화는 막바지에 이르러 갑자기 2024년을 비춰준다. 드디어 '실제현실'이 나타난 모양이다. 그렇다면, 1999년의 살인사건은 도덕성을 상실한 2024년의 '실제현실' 사용자가 '모의현실' 주인공의 몸을 입고 저지른 치기어린 장난이었다. 이와 같이 나름의 묘한 통찰을 경험하는 와중에, 영화는 마치 TV 화면이 꺼지듯이 그만 마무리가 된다. 어쩌면 2024년 역시도 또 다른 '모의현실'이라는 여운을 남기며. 와, 더 큰 통찰의 쓰나미가 몰려온다.

한편으로, 영화 트루먼 쇼(The Truman Show, 1998)에서도 '세상의 끝'이 나온다. 주인공은 자신이 속한 이 세상이 사실은 리얼리티 쇼이며, 더 큰 세상의 대중들에게 하나의 인기 드라마로 소비되고 있다는 사실을 마침내 깨달은 것이다. 그런데 이 영화에서 주인공이 마주한 것은 컴퓨터 렌더링이 아니라 실제로 만질 수 있는 건물 벽과 하늘이 그려진 벽화이다. 그리고 위로 올라가는 계단과 밖으로 나가는 문도. 결국, 주인공은 누군지 모를 대중들에게 미소와 함께 드라마 안에서의 마지막 인사를 날리고는 문 밖으로 유유히 걸어 나간다. 새로운 세상이 펼쳐지는 것이다.

그런데 과연 주인공이 맞이한 세상은 많은 사람들이 짐작하듯이

대중매체가 지배하는 우리들의 '실제현실'일까? 그리고 '세상의 끝'에서 만진 벽은 물리적으로 존재하는 물체가 과연 맞을까? '실제현실'로 나간 주인공은 아마도 마침내 진실을 발견했다고 좋아했을 것이다. 하지만, 그 '실제현실'이 액면 그대로 '실제현실'인지는 사실 알 길이 없다. 그 주인공이 만진 벽도 마찬가지다. 어쩌면 이 모든 게 다 컴퓨터 시뮬레이션이었는지도 모른다.

과학기술의 발전으로 이제는 복잡한 자연현상 시뮬레이션도 가능해졌다. '거시세계'에서는 우주의 변천, '미시세계'에서는 소립자들의 충돌까지도 나름 정확하게 구현하게 된 것이다. 그렇다면 상상해 보건데, 새로운 프로그램의 성공 여부를 모의실험하려는 목적으로 한 방송국 사장의 기획하에, 수많은 사람들이 사는 세상을 일단 만들고는 주인공이 살던 작은 세상, 즉 트루먼 쇼를 그 안에 만들었는지도 모를 일이다. 그리고는 주인공이 자신의 세상이 가짜임을 깨닫거나 그렇지 않은 경우, 혹은 어릴 때 깨닫거나 늙어서 깨닫는 경우, 아니면 스스로 깨닫거나 남에 의해서 깨닫게 되는 경우 등, 다양한 변수를 무한히 실험해보며 최적의 흥행공식을 연산했을 수도 있다.

그렇다면, 우리가 영화 속에서 느꼈던 주인공의 절대적인 자유는 그저 수없이 많은 변수 중 하나로서 상대적인 정보 값으로 환산될 뿐이다. 물론 주인공과 주인공이 새롭게 맞이한 세상의 모든 사람들은 자신들과 자신들이 사는 세상이 진짜라고 믿으며 살 것이다. 하지만, 가능한 모든 변수로 n분의 1을 해버린다면, 즉 선택의 가짓수라는 확률적인 숫자로 이해관계가 수렴된다면, 애초에 절대적이라고

믿었던 특정 상황에서의 가치는 아무래도 퇴색되게 마련이다.

나:　　　　난 자유인이다!

관리자:　　몇 %?

나:　　　　76% 괜찮아요?

관리자:　　그건 벌써 존재하는 %야. 81% 어때?

나:　　　　좋아요.

관리자:　　이제 몇 개 안 남았어. 숫자 100개 채우고 좀
　　　　　　쉴 거야.

나:　　　　네, 그럼 전 이만 말씀하신 제 자리로.

관리자:　　응, 지금 한 말은 다 잊고, 넌 너만 기억해. 넌
　　　　　　특별하고 소중하니까.

나:　　　　누구세요?

상상을 지속해보면, 그 방송국 사장마저도 자신이 진짜라고 믿는
가상인물일 가능성이 있다. 예를 들어, 과연 그 사람이 방송국 사
장이 되는 것이 좋은지, 아니면 과학자나 예술가가 되는 것이 좋은
지 궁금한 그의 부모님이 그의 생체 정보와 환경 정보 등을 바탕
으로 '우리 아이의 미래'라는 시뮬레이션 예측 프로그램을 돌려보
는 상황을 가정해 볼 수 있다. 이렇게 계속 확장해보면, 장자의 '나
비의 꿈'에서처럼 '가상'과 '실제'의 구분은 이제 완전히 불가능해진
다. 또한, '이상한 나라의 엘리스의 꿈속에 나오는 하트왕의 꿈속
에 나오는 엘리스의 꿈속에…', 혹은 '이상한 나라의 엘리스에 나
오는 하트왕의 꿈속에 나오는 엘리스의 꿈속에 나오는 하트왕의
꿈속에…'와 같은 식으로 영원히 진행되는 무한반복 뫼비우스의

띠에서 알 수 있듯이 '실제'란 어차피 없는 셈이 된다. 그런데 그런 식으로 하면, '가상'도 없다. '실제'와 '가상'은 상대적으로 규정되는 대립항의 관계이기 때문이다.

이러한 고찰이 주는 대표적인 깨달음 네 가지는 바로 다음과 같다. 첫째, 세상은 **'이중적'**이다. 즉, 세상은 관점에 따라 '실제'이기도 하고 '가상'이기도 하다. 이는 같은 전자가 동시에 여러 영역에 속할 수도 있는 **'양자역학'**의 개념과도 통한다. 둘째, 세상은 **'연속적'**이다. 즉, '실제'와 '가상' 사이에는 넘을 수 없는 벽이 존재하는 것이 아니다. 상대적이고 유동적일 뿐이다. 꿈은 언제라도 현실이 될 수 있다. 이는 재료는 동일하지만 표현방식에 따라 상태가 달라지는 **'초끈이론'**과도 통한다. 셋째, 세상은 **'다층적'**이다. 즉, 이 세상에 '실제'와 '가상'은 차고도 넘친다. 내가 아는 사실이 전부라고 믿는 순간, 우물 안 개구리가 될 뿐이다. 이는 나와 관련되거나 그렇지 않은 수많은 우주를 전제하는 **'다중우주론'**과도 통한다. 넷째, 세상은 **'마음먹기'**에 달렸다. 즉, '실제'와 '가상'은 수직적인 가치가 아니라 수평적인 방법이다. 궁극적인 목적이 아니라 방편적인 수단이다. 중요한 건, 내가 마음먹기에 따라 세상이 그렇게 드러난다는 사실이다. 이는 내가 논할 수 있는 세상은 어차피 **'내 인식의 풍경'**이라는 **'일체유심조(一切唯心造)'**와 통한다.

이 중에 나는 마지막 특성, 즉 '마음먹기'야말로 '시뮬레이션 우주론'의 핵심이라고 생각한다. 사실, 시뮬레이션 우주론은 '다중우주론'의 한 계열로 이해 가능하다. 이는 대표적으로 두 가지로 구분된다. 첫째, **'기술적인 시뮬레이션'**이다. 이는 세상만물을 수학적인

정보 값으로 치환하여 이를 토대로 무한한 변수를 모의 실험함으로써 가능한 모든 영역을 일괄하는 **'세상의 모든 경우'**를 말한다. 여기서 중요한 것은 무한한 정보 저장과 강력한 연산능력이다. 이는 인공지능의 텃밭이다. '결과 값 산출'은 지능에 달렸기에.

둘째, **'의식적인 시뮬레이션'**이다. 이는 '세상의 모든 경우'가 어차피 시뮬레이션임을 깨닫고 내가 창조하는 시뮬레이션에 책임지는 태도를 말한다. 예를 들어, 사람의 의식은 한 번에 모든 것을 떠올리지 못한다. 그렇다면, 여기서 중요한 것은 나만의 개성과 직관, 그리고 창의성 등 **'사람의 맛'**이다. 이는 사람의식의 텃밭이다. '마음먹기'는 의식에 달렸기에.

물론 '기술적인 시뮬레이션'과 '의식적인 시뮬레이션'이 배타적으로 구분돼야만 하는 것은 아니다. 사실은 얽히고설켜있다. 그리고 지능과 의식의 작동방식에 대한 연구는 현재진행형이다. 하지만, 아직까지는 전자의 업무는 컴퓨터에 맡기고, 사람은 후자의 업무에 집중하는 게 통상적으로 더 바람직한 태도로 보인다. 서로의 강점이 다르기 때문이다.

'시뮬레이션 우주론'은 많은 사람들의 마음 한편에 '어쩌면 우리가 사는 이 세상이 벌써 누군가가 만들어놓은 '모의현실'일는지도 모른다'라는 한 줄기 의심의 싹을 틔운다. 만약에 그렇다면, 나 또한 프로그래밍된 시뮬레이션일 뿐이다. 이 가설은 내가 이 세상에 속해 있는 이상, 완벽한 검증이 불가능해 보인다. 문장으로 비유하자면, '동어반복의 오류'에 빠지기 십상이다. 즉, 실제면 실제고 가상

이면 가상이다.

그럼에도 불구하고, 이 가설의 함의는 매우 철학적이고 예술적이다. 만약에 과학적이기까지 하다면 그 파급력은 정말 굉장할 것이다. 따라서 여러 학자들이 이 가설을 증명하고자 노력해왔다. 예를 들어, 닉 보스트롬(Niklas Boström, 1973-)은 우리 세상이 확률적으로 시뮬레이션일 가능성이 매우 높다고 주장했다. 한편으로, 실베스터 짐 게이츠(Sylvester Jim Gates, 1950-)는 전 우주가 특정 컴퓨터 코드를 따르는 것처럼 보인다고 주장했다. 게다가, 자동차회사 테슬라의 총수, 엘론 머스크(Elon Reeve Musk, 1971-)는 여러 대중매체에서 이 세상은 시뮬레이션이라는 주장을 하며 이에 대한 대중의 관심도를 끌어올렸다.

비유컨대, '시뮬레이션 우주론'은 결론부터 내린 후에 극을 전개하는 한 편의 뒤집힌 영화이다. 영화 시작부터 아예 대놓고 앞으로 전개되는 드라마는 결국에는 다 꿈이란다. 내가 아무리 이 세상에서 생난리 굿을 떨어봤자 전원을 꺼버리면 곧 안개처럼 사라질 뿐이라는 것이다. 그렇게 전제하고 영화를 보니 한편으로는 극이 참 싱겁다. 나는 그저 인생 다 산 사람 같이 무감하게 화면을 응시할 뿐이다. 몸서리치며 사랑을 나누는 연애의 감정도, 누군가에 대한 증오의 감정도, 그리고 세상 망하게 하는 온갖 사건사고와 재난상황도, 외계인의 우주 침공도 다 부질없다.

어차피 운영체제 관리자가 나름대로 프로그램을 실행하고 파일을 관리한다는데 그게 뭐, 내 소관도 아니다. 난 그저 균질한 정보 중

하나일 뿐이다. 즉, 분류와 배열의 운명은 총체적으로 보면 어차피 하나로 정해져 있는 것이다. 내가 자유의지로 산다고 바락바락 우겨봤자, 예측된 진행방식을 그저 답습하며 전체 매트릭스에 골고루, 그리고 효율적으로 배치되게 마련이다. 여기에서 굳이 의미를 찾다보면 자칫 허무해질 공산이 크다. 어디 하소연할 데도 없다. 0과 1의 노래야, 재미있니?

그런데 다른 한편으로는 짜릿하다. 지금 내가 보고 있는 영화에서 주인공은 바로 나. 프로그램 관리자 입장에서는 수없이 많은 모의실험 중 하나의 갈래일 뿐인데, 나는 바로 그 갈래를 정확히 타고 지금 현재 내 우주를 쭉쭉 뻗어나가며 별의 별 경험을 다 하고 있다. 누가 뭐래도 상관없다. 그리고 화면에 명멸하는 사랑과 증오, 그리고 온갖 종류의 큰일들이 막상 들어가 보면 어찌나 짜릿한지, 아마도 운영체제 관리자는 모를 거다. 내가 이걸 얼마나 즐기고 있는데. 그래, 0과 1은 정말로 노래를 부르고 있다.

그렇게 생각하고 보니 관리자, 좀 불쌍하다. 통계와 연산만이 남는 것 같아 뭔가 무미건조해 보이기도 한다. 그럴 바에야 신은 왜 할까? 다 하면 좋나? 모든 걸 다 하면 특별할 게 없어서 결국에는 아무것도 아니지 않을까? 그렇게 되면, 이것만 하는 배타적인 나의 짜릿한 경우는 물 건너간다. 뭐, 모두 다 해놓고서, 하나도 빼놓지 않고 100% 배타적으로 느낄 능력이 있다면 할 말은 없지만, 좀 언어유희 같다. 막상 현실에서는, 들을 수 있는 노래, 동시에 다 들어봐라. 그냥 소음이다. 머리 딱 아프다. 물론 이 역시도 사람이라 그렇겠지만. 여하튼, 머리는 한편으로 비우라고 있는 거다. 시원해지

자. 나는 그게 아니라 이걸 한 사람이다. 사람은 좋게 말하면 구체적이고, 나쁘게 말하면 지엽적이다. 이와 같이 사람의 경계가 막 느껴지는 커피 한 잔의 여유, 이건 분명히 주스가 아니다. 둘을 섞어 마실 이유가 없다. 아, 퉤. 물론 가끔씩은 맛있는 칵테일도 있겠지만.

내 감각, 감정, 생각, 행동 등이 '가상'이건 '실제'건 내게 똑같이 실제적이라면, 어차피 어떻게 될지 결과는 뻔하다면, 이 모든 게 한낱 꿈이라면, 뭐 별거 없다. 지금에, 그리고 내 의식에 충실할 수밖에. 내 인생의 주인공은 나다. 선택은 오로지 나의 몫이다. 신경 쓸 사람도, 보이지 않는 손도 지금 당장은 없다. 그게 애초에 내 것인지는 오리무중인, 그러나 막상 내가 열심히 사용하고 있는 그 **'마음'**만이 있을 뿐이다. 아, 낼 돈 없는데… 괜찮다. 전원 꺼지면 모든 게 다 조용해지니까. 그리고 빅뱅 이전에는 시간과 공간과 물질이 이론적으로 존재할 수 없듯이, 전원 꺼질 때도 그러하니까. 따라서 오로지 '마음'만이 다다.

09
빅뱅이론: 폭발하는 생명력의 힘
"때에 따라 필요하다"

20세기 초중반, 우주에 대해 대립되는 두 개의 논쟁이 한동안 지속되었다. 이는 바로 '정상 우주론'과 '빅뱅이론'이다. 우선, **'정상 우주론'**은 우주에는 탄생과 끝이 없다고 주장한다. 즉, 우주는 이 모양, 이 꼴로 영원불변하다는 것이다. 예를 들어, 이 이론의 선배 격인 아인슈타인(Albert Einstein, 1879–1955)은 일찌감치 우주는 팽창하지도, 수축하지도 않는다고 주장했다.

그런데 아인슈타인의 '일반 상대성 이론'을 연구한 몇몇 학자들의 결론은 '빅뱅이론' 쪽을 향했다. 그럼에도 불구하고, 아인슈타인은 계속해서 이를 무시했다고 한다. 물론 누구나 이론과 신념을 혼동하기는 쉽다. 아인슈타인은 뉴튼(Isaac Newton, 1642–1727)의 '절대적인 시공'을 강력하게 위반했지만, 거기까지였다. 그렇다면, 다음 위반은 다음 학자에게.

반면에 **'빅뱅이론'**은 우주는 태초에 하나의 '특이점'으로부터 탄생하고, 그 이후로 팽창을 지속하며 오늘의 우주가 되었다고 주장한

▌아르히프 이바노비치 쿠인지(1842-1910), <드네프르 강의 붉은 일몰>, 1905-8
"나도 터져볼까? 누구는 터지면 우주가 된다는데."

다. 이 이론에 따르면, 그 이전은 이론적으로는 존재하지 않는 절대
적인 '무(無)'의 상태이다. 왜냐하면 빅뱅과 동시에 시간, 공간, 물질
이 탄생했기 때문이다. 여기서 '특이점'이란 무한한 밀도로 모든 게
딱 압축된 상태를 말한다. 그리고 보니 꼭 한 번 눌러보고 싶다.

빅뱅:　　　펑!
그(시간):　　몇 시야?
너(공간):　　지금 어디야?
나(물질):　　지금 어디서 놀아?

생각해보면 **'비울 것도 없음'**, 그리고 **'응축된 에너지'**의 상태라니,
'이게 과학 맞아?'라고 할 정도로 철학적이고 예술적이다. 이를테면
먼저(시간)도 없고, 외부(공간)도 없고, 거리(물질)도 없으니 당연히

제3자의 관점이나 시야도 존재하지 않는다. 그렇다면, 제1자도 마찬가지다. 감각도 없고 사건도 없다.

예술가로서 그야말로 신이 되어 언제라도 '특이점'으로 돌아가서 다시 우주를 탄생시키는 마법을 부리고 싶다. 80, 90년대에 즐겨 찾았던 오락실, 손톱이 닳도록 무자비하게 버튼을 눌러가며 게임을 했던 기억이 새록새록 난다. 한편으로, 뽁뽁이 에어 캡이 연상되기도 한다. 이거 다 누르면 괜찮은 '다중우주' 한 판이 탄생하는 거다. 아, 계란 한 판도 '다중우주?'

얼핏 들으면 SF 영화 같기도 한 '빅뱅이론'은 여러 이론의 과학적인 증명에 힘입어 이제는 정설로 굳어졌다. 물론 아직은 완벽하게 정립된 이론이 아니다. 또한, 학파도 여러 갈래다. 그래도 그동안 큰 진전을 이루었다. 이제는 많은 학자들이 '빅뱅'이라는 엄청난 사건을 당연한 과학적 사실이라고 여긴다.

'빅뱅이론'의 대표적인 일곱 가지 특징은 다음과 같다. 첫째, 우주의 **'기원'**을 설명한다. 이 이론에 따르면, 우주는 태초에 엄청나게 뜨거운 불 뭉텅이에서 시작했다. 하지만, 이 이론으로는 최초의 1초를 과학적으로 설명하지 못한다. 그런데 우주의 일생을 통틀어 그 1초야말로 가장 중요한 순간이라고 한다.

이는 **'씨앗'**으로 비유 가능하다. 내가 열심히 키우면 보기 좋은 식물로 자라난다. 그런데 씨앗만한 돌멩이는 아무리 정성을 다해 똑같이 키워도 도무지 자라날 줄을 모른다. 그렇다면, '씨앗'이야말

로 생명의 근원이다. 이에 대한 이해가 필요하다. 마찬가지로, 우주의 처음, 그 1초의 의미를 모르면 세상을 완벽하게 이해할 수는 없다.

둘째, 우주의 **'급격한 팽창(inflation)'**을 설명한다. 이 이론에 따르면, 막 태어난 우주는 도무지 육안으로 식별할 수가 없는 크기였다. 하지만, 무한한 **'진공 에너지'**로 꽉 채워져 있었다. 그렇게 몇 십초가 흐르고는 광속을 초월한 엄청난 속도로 팽창을 시작해서 눈 깜짝할 새에 아주 거대해졌다. 과학의 역사에서 뉴튼 이후로 '중력'이란 물질 간에 서로를 끌어당기는 힘이라고만 여겨져 왔다. 그런데 이 이론은 아무것도 없는 '진공 에너지' 상태에서는 '중력'이란 오히려 강력하게 밀어내는 반대의 힘을 발산한다고 설명한다.

이는 **'돈오돈수(頓悟頓修)'**로 비유 가능하다. 왠지 모르게 단박에 무언가를 깨치는 통찰의 순간과도 같다. 예술가는 이런 때가 오기만을 기다리고 또 기다린다. 내 안에 응집된 에너지가 터지며 무언가가 확 가시화될 때 비로소 세상의 판도는 바뀌게 된다. 그야말로 언제가 될지 모른다. 두근두근.

셋째, 우주의 **'팽창의 지속'**을 설명한다. 이 이론에 따르면, 초기의 '급격한 팽창' 이후로는 천천히 팽창을 거듭한다. 허블(Edwin Powell Hubble, 1889-1953)은 우주를 관측하다가 별들이 서로 간에 모두 다 멀어지고 있는 것을 발견했다. **'허블 우주 망원경'**은 그의 이름을 따라 명명된 것이다.

이는 **'돈오점수(頓悟漸修)'**로 비유 가능하다. 이는 깨달음 이후의 점진적인 수행의 과정과도 같다. 아무리 강력한 아이디어라도 이를 실현하기 위해서는 지속적인 노력이 필요하다. 말은 쉽지만 이를 행동으로 옮기기는 어려운 것이다. 한편으로, 현재진행형이 아닌 지식은 죽은 지식이다. 생명력은 과정 속에서 비로소 발현되기 때문이다.

넷째, 우주의 **'모양과 크기'**를 설명한다. 이 이론에 따르면, 우주는 한 점의 빛에서 시작했다. 그리고 계속 밖으로 뻗어나가고 있는 중이다. 즉, 우주는 팽창하는 구형 모양이며, 빛이 한쪽으로 뻗어나간 만큼이 그 구형의 반지름이 된다. 그렇다면, 빛이 닿지 않는 관측 불가능한 우주 바깥에 대한 호기심은 **'다중우주론'** 등으로 이어진다.

이는 **'자아의 경계'**로 비유 가능하다. 나는 하나의 우주다. 끊임없이 나를 확장, 심화, 연구하며 나를 키워나간다. 하지만, '내 방' 안에 갇혀서만은 안 된다. 즉, 나를 넘어선 영역과 예측 불가능한 지점에 대한 경의가 필요하다. 나아가, 이를 방편으로 삼아 내 한계를 극복하는 묘한 지점을 발견해야 한다. 나는 마음먹기에 따라 더 나은 우주가 될 수 있다. 마음은 광속보다 빠르다.

다섯째, 우주의 **'개수'**를 설명한다. 이 이론을 특정 수학 이론으로 계산해보면 에너지가 폭발하는 시점이 수도 없이 설정된다고 한다. 그렇다면, 이는 '다중우주론'과 통한다. 빅뱅이 유일무이한 사건으로 종결되지 않고 어디선가 계속 발생한다는 사실은 곧 다른 우주가 지금도 계속 생성되고 있음을 의미한다.

이는 **'폭죽놀이'**로 비유 가능하다. 세상에는 수없이 많은 우주가 있다. 끝도 없이 터지는 폭죽이 밤하늘을 수놓는 풍경, 그야말로 장관이다. 이를 보기 위해 많은 사람들이 모여든다. 마찬가지로, '다중우주'는 우리네 삶의 향상을 위한 방편적인 수단이 될 수가 있다. 이는 나와 관련 없는 먼 나라 이야기가 결코 아니다. 바로 내 인식의 눈앞에서 펼쳐지는 생생한 이야기이다.

여섯째, **'세상만물의 생성'**을 설명한다. 이 이론에 따르면, '급격한 팽창'으로 매우 뜨거웠던 '진공 에너지'가 터져 나오면서 빽빽한 가스 구름이 팽창하고 냉각되고 파괴되었다. 그렇게 오랜 세월을 겪으면서 사방에서는 중력차가 발생했고, 이에 구름들이 부분적으로 뭉치며 은하와 같은 여러 종류의 물질을 형성했다.

이는 소위 **'강약중강약'**으로 비유가 가능하다. 평면 회화작품으로 예를 들면, 형태, 색채, 질감 등 다양한 조형요소 간에 묘한 긴장과 균형, 반발과 연결은 화면 내에서 '기운생동(氣韻生動)'을 유발한다. 사실, 상황과 맥락을 어떤 식으로 봐도 묘하게 아귀가 맞는다면 그게 바로 최고의 '미(美)'이다. 이는 물론 조형뿐만 아니라 내용적인 측면에도 고스란히 해당된다.

일곱째, **'우주의 물리법칙'**을 설명한다. 과학자들이 이 이론을 직접 관찰하지 않고도 실험실에서 과학적으로 증명해내는 이유는 '우주의 물리법칙은 불변한다'라는 전제 때문이다. 이 이론에 따르면, 현재의 '진공 에너지'는 거의 0에 수렴된다. 그래서 우주가 지금의 팽창속도를 유지한다. 만약에 너무 빨리 팽창하면, 세상만물은 산

산이 흩어져버린다. 혹은 반대의 경우가 되면, 세상만물은 다시금 완전히 쪼그라들어버린다.

한편으로, 이 이론은 태초의 '진공 에너지'의 수치는 지금보다 높았을 것이라고 추측한다. 그래야지만 '급격한 팽창'이 설명되기 때문이다. 이 지점에서 이 이론의 한계점이 드러난다. 당시의 '진공 에너지'를 실제로 모방하기가 어렵기 때문이다. 어찌 되었건, 언젠가는 다른 물리법칙으로 세상이 작동했을 가능성을 완전히 배제할 수는 없다.

이는 **'사람의 맛'**으로 비유 가능하다. 사람살이라는 게 다 그렇다. 너나 나나 정신적인 고민과 육체적인 고통에 어제도, 오늘도, 내일도 허덕이며 사는 애처로운 종이다. 하지만, 그게 다는 아니다. 어느 순간, 우리는 완전히 다른 상황에 놓일 수도 있다. 이를테면 해는 항상 뜬다. 그럼에도 세상의 판도는 언젠가는 바뀌게 마련이다. 개인적으로 '초월'의 가능성은 언제나 설렌다. 따라서 연단을 통한 준비가 필요하다.

물론 '빅뱅'은 과학적인 추론이다. 그런데 이를 철학적이고 예술적인 사유로 적용하는 순간, 감당할 수가 없다. 내 마음은 그야말로 우주다. 머리가 깨이고 심장이 쿵쾅거리는 이 생명력은 내 마음속에서 무한한 연쇄 폭발이 가능하다. 이와 같이 **'다중우주 모의실험'**은 오늘도 계속된다. 아, 생각 한 줄기, 참 잘도 뻗어나간다. 그리고 보면, 내 마음속 우주에서 때에 따라 '빅뱅'을 못하면 우울증에 걸린다. 결국, 이는 **'생의 에너지'**이다. 그런데 끊임없이

'빅뱅'만 지속하면 완전히 미쳐버릴까? 글쎄, 우주가 잘 돌아가는 걸 보면 뭐, 괜찮은 거 같다. 그러고 보니, '빅뱅' 나셨네. 참 별생각 다한다.

10

블랙홀이론: 우주에 대한 깨달음
"내가 나를 바라본다"

우주에는 수많은 종류의 천체가 존재한다. 재료나 온도 등 여러 요소가 다들 다르다. 즉, 서로 간에 개성이 뚜렷하다. '**블랙홀(Black Hole)**'은 그중 하나로서, 엄청난 중력, 밀도, 질량을 가졌기에 빛조차도 빨아들이는 천체를 말한다. 여러 이유로 그 천체가 막대한 에너지를 방출하면서, 그 힘을 버티지 못하고 그 경계부터 중심까지 연쇄적으로 무너지고 수축되어 '특이점'을 형성하며 탄생한다. 특히, '특이점'의 중력은 무한에 가까워서 시공간의 왜곡을 극단적으로 일으킨다. 물론 무한이라는 개념은 이론적으로만 존재한다. 아인슈타인(Albert Einstein, 1879-1955)은 우주는 완벽한 신의 섭리라고 생각했기에 그게 실제로도 존

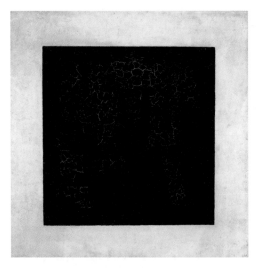

▌카지미르 말레비치(1878-1935), <검은 사각형>, 1915
"다 들어와. 물론 안전은 보장 못해."

재하는 것처럼 말했지만.

'블랙홀'의 직접 관측은 불가하다. 엄청난 중력으로 인해 빛조차도 빨아들이기 때문이다. 그렇게 빨려 들어간 빛은 빛 자체로는 결코 빠져나오지 못한다고 한다. 그래서 '블랙홀'에 빛이 존재하지 않는다는 의미의 블랙(black)이란 단어가 사용된 것이다. 따라서 '블랙홀' 천체의 고유색이 실제 검은색으로 칠해져 있다는 의미는 아니다. 비슷한 용례로는 영어로 'black-out'이 있다. 이는 어떤 이유로 전기가 끊어져서 빛을 비출 수 없는 상태, 즉 '정전(停電)'을 의미한다.

한편으로, '블랙홀'의 간접 관측은 가능하다. 대표적인 두 가지 방법은 다음과 같다. 첫째는 **중력 렌즈 효과**'이다. 이는 주변 행성이 '블랙홀'의 궤도에 빨려 들어가면서 휘어지는 빛을 관측하는 것이다. 둘째는 **X-Ray 방사**'이다. 이는 주변 행성이 빨려 들어가며 방출하는 전자기파를 관측하는 것이다.

이와 같이 보이지 않는 '블랙홀'을 파악하기 위해 두 방법은 공통적으로 주변의 현상을 관측하여 이를 단서로 삼는다. 이는 인문학적인 연상의 방법론과도 통한다. 이를테면 흔들리는 나뭇잎을 보고 바람의 존재를 느낀다. 또한, 보이지 않는 것을 드러내려 시도하는 여러 추상화와도 닮았다. 그리고 보면, '블랙홀'이야 말로 추상화의 좋은 소재다. 빛이 없는 것을 어떻게 그릴 것인가? 아, 또 밤새겠다.

우주가 시장경제라면 '블랙홀'은 한 기업이다. 혹은, 우주가 사회라면 '블랙홀'은 한 개인이다. 앞으로 언급할 바와 같이 '블랙홀'의 특성을 일상생활에 알레고리적으로 적용해보면 여러 가지로 시사점이 많다. 실제로 **'아이러니'**와 **'재맥락화'** 등을 통한 **'알레고리 방법론'**은 인문학적 상상력의 극대화를 위한 절정의 무공이다. 아니, 이런 척박한 상황과 맥락 속에서도 우주가 내게 가르침을 줄 수 있다니, 이를 깨닫는 게 바로 예술이다.

'블랙홀'은 주변에 큰 영향을 끼친다. 다섯 가지의 대표적인 특성은 다음과 같다. 첫째, '블랙홀'의 크기는 다양하다. 정말 조그만 크기부터 상상하기 힘든 크기만큼. 게다가 크기에 따라 다 다른 특성을 지닌다. 따라서 하나로 일반화하기가 쉽지 않다. 예를 들어, 적당히 큰 '거대질량 블랙홀'은 행성을 빨아들이며 이를 산산이 부숴버리는 반면, 엄청난 크기의 '고도 비만 블랙홀'은 행성을 그냥 통째로 빨아들인다. 사람으로 비유컨대, 둘 다 폭력적으로 보이는 건 매한가지이지만 뭐, 성격은 분명히 다르다. 그래도 두목이 꽤나 통이 큰 것 같다. 아, 더 잔인한 건가?

둘째, 주변의 물질을 마구잡이로 흡수한다. 말 그대로 괴물이다. 하지만, 자기 주변에 한해서만 그렇다. 저 멀리 있는 행성까지 자기가 막 끌고 오지는 못한다. 그렇다면 비유컨대, 외향적인 성격은 아니다. 하지만, 막상 자기가 맡은 업무는 확실하게 처리한다. 그런데 전 우주뿐만 아니라, 우리 은하계에도 엄청나게 많은 수의 '블랙홀'이 있다. 그리고 보면, '블랙홀'의 담당업무가 우주 회사의 효율적인 경영에 꼭 필요한 모양이다.

셋째, 두 개의 '블랙홀'이 회전하면서 가까워지다가 종종 하나로 합쳐진다. 비유컨대, 기업의 인수합병(M&A)과도 같다. 그러면서 자신의 특성을 더욱 강화한다. 괴물이 더한 괴물이 되는 것이다. 즉, 그런 식으로 골목 상권을 침해해가니 주변에서 떨 수밖에 없다. 물론 우주에는 도덕이란 게 없다. 말 그대로 약육강식의 세계다. 물리적인 원리와 한계만이 유일한 규제이다. 그리고 보면, 동물의 세계보다 한 술 더 뜬 거 같다. 피도 눈물도, 그리고 생명체의 본능도 없으니.

넷째, 자신을 키우면서 내부의 가스를 가열해 새로운 별의 탄생을 막는다. 비유컨대, 기업경영의 균열을 보여준다. 즉, 외부적으로는 골목 상권을 적극적으로 침해하며 자신의 영역을 꾸준히 확장하려는 저돌적인 공격성을 띠는 반면, 내부적으로는 새로운 인재 등용을 자꾸 저지하고 조직의 전면적인 개편이나 인적 쇄신을 지양하는 폐쇄적인 소극성을 띤다. 누구나 그렇듯이 현재의 실적에 자만하며 안주하다 보면, 어느새 이와 같이 고인물이 되어있게 마련이다. 그런데 영원한 젊음이란 없다. 현실에 안주해서는 안 된다. 특히, 피가 안에서 힘차게 잘 돌아야 무병장수한다.

다섯째, 열에너지를 방출하며 늙는다. 이는 스티븐 호킹(Stephen William Hawking, 1942-2018)의 **'호킹 복사'** 이론에 근거한다. 즉, '블랙홀'이라도 모든 물질과 에너지를 흡수만 할 수는 없다. 따라서 '블랙홀'의 남극과 북극으로 입자를 방출하며 질량의 손실을 불러일으키고, 결국에는 열역학 법칙에 따라 스스로 소멸하게 된다. 비유컨대, 절대로 아프지 않은 척, 센 척 했지만, '블랙홀'도 결국에는

사람이다. 찌르면 피 나오고 울리면 눈물 흘린다. 아프면 골골한다. 그리고 무병장수한다손 치더라도 결국에는 죽는다. 아인슈타인은 순진하게도 우주가 팽창하거나 수축하지 않는다고 생각했지만, 아니다. 우주도 늙는다. **'빅뱅이론'**이 주는 중요한 교훈은 바로 세상에는 시작과 끝이 있고, 내 세상은 아마도 유일하지 않다는 것이다. 끝이 없는 단일한 우주란 없다.

'블랙홀'은 예술적인 상상력에 불을 지핀다. 대표적으로 내 흥미를 끈 세 가지의 학문적 가설은 바로 다음과 같다. 첫째, 블랙홀의 구면 경계, 즉 **'사건의 지평선'**은 아이러니하다. 지평선에 말려들어가지 않으려면 광속을 초과해서 빗겨나가야 한다. 내가 거기 서있으면 빨려 들어가지 않을 방도가 없다. 이 상황에 두 개의 시선을 상정해보면 이론적으로 묘한 결과가 산출된다고 한다.

우선은 빨려 들어가는 나를 목격한 자의 시선은 이렇다. 블랙홀에 들어간 나의 움직임은 점차 느려지다가 끝내는 거의 정지할 것이며, 나의 몸은 왜곡되다가 끝내는 거의 재가 될 것이다. '블랙홀'은 강력한 중력으로 시간을 늘리고, 공간을 줄이기 때문이다. 만약에 이론적으로 끝까지 가보자면 마침내 시간이 정지되고 공간은 사라지는 것이다. 한편으로, 빨려 들어가는 나의 시선은 이렇다. 평상시와 똑같다. 즉, 특이점에 도달할 때까지 강력한 중력을 느끼거나, 시간이 천천히 흐르거나, 몸이 왜곡되는 일은 전혀 벌어지지 않는다.

두 개의 극단적인 시선은 물론 가설이다. 그런데 '일반 상대성 이

론'과 '양자역학'에 따르면 둘 다 이론적으로 옳을 가능성이 있다. 이 얼마나 엄청난 아이러니인가? 다른 시선에 의해 우주가 두 개로 갈라지는 것이다. 결국, 상황과 맥락, 그리고 한 개인의 시야가 우주 하나를 만든다.

둘째, '블랙홀'의 중심, **'특이점'**은 판도를 뒤바꾼다. '빅뱅이론'에 따르면 빅뱅 이전에는 모든 질량과 에너지가 극도로 압축되어 있다. 그것이 빅뱅의 씨앗을 발아하는 환경조건이다. 그런데 이게 잘 갖춰진 곳이 바로 '블랙홀'의 '특이점'이다. 그렇다면, 우주가 태어난 곳은 바로 '블랙홀'이라는 상상이 가능하다. 즉, 내가 사는 우주는 거대한 '블랙홀' 안에서 생성되었다. 그리고 내 우주에 있는 수많은 '블랙홀' 안에는 또 다른 우주가 생성되었다. 결국, 우주는 말 그대로 '블랙홀' 속에 '블랙홀' 속에 '블랙홀' 속에 '블랙홀' 속에와 같은 식으로 모든 경우의 수로 무한히 분화되며 가지치기를 하는 '다중우주' 그 자체가 된다.

그렇다면, '꿈 속에 꿈 속에 꿈 속에 꿈 속에'는 사람 마음속 다중우주를 비유하는 표현이 된다. 즉, 내 마음은 '블랙홀'이다. 그 속에서 우주가 탄생한다. 그리고 우주 속에서 수많은 '블랙홀'이 탄생한다. 결국, '모든 것의 모든 것의 모든 것의 모든 것'을 포괄하는 **'맥락의 바다'**가 밑도 끝도 없이 영원히 전개된다. 각자의 마음속에서. 그리고 우주라는 비인간적인 물질계 속에서. 아, 그러고 보면, 이 지점에서 '정보'와 '물질'이 하나가 된다. 따라서 디지털 코드를 물질계로, 혹은 물질계를 디지털 코드로 치환해서 적용한다고 해도 시스템상에 오류가 뜰 일은 없어 보인다.

셋째, '블랙홀' 내부의 **'안전지대'**는 활용가치가 높다. 예를 들어, 태풍의 외각은 재난을 초래하지만, '태풍의 눈'은 언제 그런 일이 있었냐는 듯이 고요하다. 한편으로, 달은 지구의 궤도를 안정적으로 돈다. 그런데 '블랙홀' 내부에도 마찬가지로 그런 궤도가 존재한다고 한다. 그렇다면, 그곳에서는 이론적으로 외부 소행성의 충돌 위험이 없기에 보안이 철저하다. 그리고 특이점 근처이기에 외부의 시선으로 보면, 영생에 가까운 세월을 살 수도 있다. 여기에 착안하여, 첨단문명을 자랑하는 외계인이라면, '블랙홀 안전지대'에 거주할지도 모른다는 가설도 있다. 참으로 흥미로운 생각이다.

어쩌면 그 외계인은 특정 시점에 이주해온 지구인일지도 모른다. 당장 우리의 기술력이 가능하다면 그곳을 요양시설로 활용해도 좋을 것만 같다. 만약에 육체적으로 불치병에 걸리거나, 혹은 정신적으로 씻을 수 없는 상처를 받으면 지구에서 냉동인간이 되는 대신에 그곳에서 깨어 인생을 즐길 수가 있으니 이 얼마나 좋은가? 좀 놀다가 지구에 돌아와서 발전된 의료기술로 병을 고치든지, 아니면 그곳에 계속 있으면서 영생에 가까운 삶을 살든지. 물론 그곳에만 있으면 정말로 영생적이 되는지는 내가 직접 해보고 나서 생생한 후기를 남겨야겠다. 여하튼, 선택지는 많을수록 좋다. 그런데 우리가 '블랙홀 안전지대'로 들어가야만 할 절체절명의 이유는 없다. 이를테면 자칫 영생에 가까운 삶을 감옥에서 보낸다는 것은 상상만 해도 끔찍한 일이다. 그곳에 들어가는 것이 '참 자유'라면 물론 해볼 만하다. 그런데 어차피 **'참 자유'**는 장소 특정적이지 않다. 오히려, 이론적으로는 어디서든 가능하다. 마치 **'명상'**처럼.

'블랙홀'은 그 자체로 도덕이 아니다. 절대적인 가치도 없다. 사람이 아니기 때문이다. 하지만, 우주 운영체제의 작동을 위한 필수 프로그램 같기는 하다. 그렇다면, 내가 **'마음먹기'**에 따라서 우주와 '블랙홀'은 나를 비추는 거울이 된다. 이 모든 것은 내 삶의 터전이기 때문이다. 세상만물, 즉 우주나 '빅뱅'이나 '블랙홀'이나 사람이나, 그 운영체제의 원리와 작동방식을 살펴보면 서로가 다 통한다. 그러고 보면, 우주가 디지털 코드로 작동한다는 말은 농담이 아니다. 그런데 솔직히 놀라울 것도 없다. 어차피 디지털 코드가 우주적 원리로 작동하기 때문이다. 결국에는 다 마찬가지, 그게 그거다.

이 모든 세상만물을 하나의 원리로 통합하려는 환상, 이것은 종교와 철학, 그리고 과학과 예술의 허황되면서도 야심차고, 가슴 설레면서도 힘이 솟는 우리 모두의 **'영원한 기획'**인지도 모른다. 그 실현 여부와는 별개로 전체 운영체제를 원활하게 돌아가게 하는 '전원'과도 같은. 아, 그냥 더 생생하게 '밥'이라고 할 수도 있겠다. 배고프네. 오늘은 나에게 맛난 밥으로 특별한 환심을 사야겠다.

종교와 철학, 그리고 과학과 예술은 관점에 따라서는 아무것도 아니며, 동시에 세상의 모든 것이다. 이 문장을 듣고는 갑자기 '양자역학'만 떠오르는 사람은 문제적이다. 이를테면 예술의 '아이러니'가 먼저 태어나도 훨씬 먼저 태어났다. 거기서 바로 최초의 '빅뱅'이 탄생했으니. 그래서 다음 장은 예술, 다다음장은 사람이다. 좀 쉬었다가 '마음먹기' 끝났으면 이제 그만 넘어가보자.

예술은 마음의 거울이다

내 시야가 과연 아름다울까?

"'예술'의 역사는 유구하다. 사람은 효율적이고 정확하고 빠른 연산능력에 기반을 둔 작동체계가 아니다. 오히려, 비효율적이고 부정확하고 느린, 수많은 '생각의 뭉텅이'에 이리 치이고 저리 치이는 가련한 종이다. 그런데 가련하기 때문에 더욱 신나게 꿈을 꾸는 희한한 종이다. 그리고 '예술'은 '꿈'에 그 바탕을 둔다. 만약 사람의 예술적인 기질에 대한 이해와 고려가 없으면, 사람이 메마른다. 한편으로, 예술적인 시선으로 '예술'을 바라보면 비로소 '예술'에 절실해진다. 나아가, '예술의 미래'도 밝아진다. 예술가 혼자 걸어갈 순 없는 일이다."

01

직관: 뭐든지 할 수 있는 마음

"내 안에 다 있다"

여행 가는 길, 모처럼 장거리 운전을 하는 중이다. 나를 제외하고 우리 가족은 뒷좌석에 다들 곤히 잠들어 있다. 푹 자라고 음악도 껐다. 그러다 보니 무념무상(無念無想), 마음을 비웠다. 그런데 웬걸, 여러 아이디어가 자꾸 떠오르는 것이다. 몇 개를 머릿속에 불릿포인트(bulletpoint)로 순서대로 적어놓았다. 잊어버리지 않으려고. 그런데 커브를 돌고 차선을 변경하며 모아놓은 아이디어가 하나 둘씩 전선을 이탈하여 망각의 강으로 빠져들기 시작했다.

처음에는 그저 무방비 상태로 안타까워하다가 문득, '이건 아니지!'라는 생각이 들었다. 그래서 바로 갓길에 차를 안전하게 주차하고는 스마트폰 메모장에 그간 떠오른 생각을 잽싸게 적었다. 다시 천천히 주행 시작, 아 그런데 또 생각이 난다. 결국, 세웠다 가기를 여러 번, 다시 정차했더니 뒤에서 '왜 세워? 벌써 다 왔어?'라고 물어본다. 내 대답, '간만에 마음을 비웠더니 자꾸 생각이 나잖아!' 그렇게 시작된 게 이 글이다. 생각해보면, 참 행복한 비명이다. 물론 운전은 안전하게.

사람은 **'직관'**에 강하고 기억에 약하다. 사람은 인공지능처럼 수많은 데이터를 쉬지 않고 열심히 연산하고 수학적으로 분석해서 결과 값을 도출해낼 수가 없다. 물론 무의식의 세계와 생각의 작동 방식을 과학적으로 관찰할 수만 있다면, 사람에게서도 자나 깨나 작동하는 모종의 연산 작용을 파악할 수는 있을 것이다. 하지만, 그렇다고 해도 인공지능처럼 다분히 체계적이고 일관된 **'중앙집중형 처리과정'**을 따른다기보다는, 난삽하고 산발적인 **'지방분권형 촉발과정'**에 의존할 것만 같다. 이는 물론 더욱 연구가 필요하다.

'직관'이란 내 성향에 따라 나도 모르게 경험치가 쌓이고 감각반응이 다듬어지면서, 오랜 기간 동안 기질, 인상, 사상 등이 마음 한편에 응축되다가 어느 순간, 때에 맞는 적실한 판단, 입장, 관점 등의 반응이 내 의식계로 가시적으로 튀어나와 작동하는 것을 말한다. 그런데 이를 잘 발현하면 살면서 유용한 경우가 참 많다. 우선, '아는 게 아는 게 아니야', 즉 기존의 앎에 휘둘리지 않고 정곡을 찌르거나, 현재 작동하는 체계를 뒤엎는 식이다. 다음, '모르는 게 아는 거야', 즉 '무학의 경지'랄까, 차라리 몰랐기 때문에 더 나은 선택을 하는 식이다. 다음, '딱이네', 즉 애매모호해서 어찌할 바를 모르겠는 바로 그 순간, 모종의 감이 확 밀려드는 바람에 일사천리로 상황이 해결되는 식이다.

제자:　　아, 이런 사태까지 발생했으니, 앞으로 저 어떻게 살아야 할까요? 그냥 다 포기할까요? 도대체 방법이라는 게 있을까요?

스승:　　밥은 먹었나?

제자: 아하, 그거구나!

스승: (…) 으흠, 뭐?

예를 들어, **'선문답'**은 기존 체계의 질서를 흩뜨리는 일촉즉발(一觸卽發)의 약효가 있다. 항상 그렇고 그런 당연한 문답체계의 딱딱한 구조를 초월해버리는 것이다. 뒤통수를 시원하게 맞으며 확 깨이는 느낌이랄까, 이는 **'예술 창작의 세계'**에 있어서는 꼭 필요한 보약과도 같다. 내 스스로 막혀 있을 때에 마치 '한방 침'과도 같이 필요한 부분을 잘 뚫어 기운을 원활하게 돌려주는 것이다. 실제로 미술대학의 많은 교수님들은 절정의 고수의 '선문답'을 적시에 제공하는 뛰어난 스승이 되고자 노력한다. 이를테면 '예술에 논리가 어디 있나?'라고 하면서. 이는 때로는 상당히 효과적이다. 물론 서로가 마음을 열 경우에.

불교에는 **'돈오돈수(頓悟頓修)'**라는 말이 있다. 이는 바로 딱 깨쳤기에 더 이상 수행할 게 없어진 절정의 경지를 일컫는다. 내 마음 안에 모든 것이 다 있다는 것이다. 이는 '직관'과도 잘 통한다. 생각하면 할수록 참 가슴 설레는 말이다. 그런데 '내 안에 다 있다'는 것은 안과 밖이 결국에는 하나라는 뜻이다. 즉, 밖에는 없고 안에만 나 홀로 몰래 가지고 있다는 배타적인 소유의 개념이 아니다. 이를테면 내가 마음을 열면 우주가 내 안으로 들어온다. 그렇기에 내 안에 모든 것이 다 차고도 넘친다. 그렇다고 해서 이는 밖보다 안이 더 좋다는 상대적인 가치론의 입장이 아니다. 이는 차별과 차이가 없어지는 **'대통섭(大統攝)의 장'**을 일컫는 말이다.

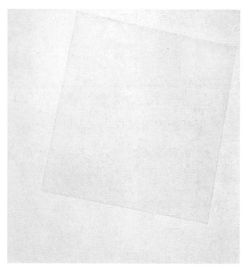

▌카지미르 말레비치(1878-1935),
<절대주의 구성: 흰색 위의 흰색>, 1918
"난 내 방을 못나가. 그런데 어차피 다 흰색이야."

'**명상**'은 '직관'의 영역이다. 내가 곧 모든 학문의 재료이자 과정이고 결과 값이기 때문이다. '**예술경험**' 또한 마찬가지이다. '**남의 방**'에는 도무지 내가 들어갈 수가 없다. 서로 간에 언어로 소통하며 상대방의 방을 어림잡아보긴 하지만, 이를 완벽하게 알기란 실로 불가능에 가깝다. 한편으로, 그렇기에 '**내 방**'에 더욱 주목하게 된다. '내 방'이 결국에는 우주만물이기 때문이다. '남의 방'은 '내 방'에서는 영원히 알 수 없는 '다중우주의 세계', 혹은 '가상의 세계'일 뿐이다. 따라서 '내 안에 다 있다'는 말은 '내 마음이 우주의 전부다'라는 말이다.

이는 어찌 보면 일부인 것보다 마음이 한결 편해지는 말이다. 내가 벌써 다 가지고 있기 때문이다. 어차피 '남의 방'은 짐작일 뿐이고 내가 할 수 있는 일은 그저 '내 방'을 샅샅이 수색하고 관리하는 것이다. 그러니 조급해할 필요가 없다. 어차피 때가 되면 술술 흘러나오게 마련이다. 그거 참 기분 좋은 일이다. 작가란 모름지기 직관님께서 오시길 정갈한 마음으로 고이 기다리는 자세를 항상 간직해야 한다. 물론 흘러나올 때 메모하는 것은 필수다.

하루는 깜빡하고 적어놓지 않으면 다시 나올 때까지 마냥 기다려야만 한다. 물론 통상적으로 애초에 나올 때보다는 재생속도가 좀 빨라지긴 하겠지만, 그래도 시간이 걸린다. 내가 자다가도 그분께서 오시면 불현듯이 깨서 적고 다시 자는 이유이다. 그런데 그분은 왜 항상 멍때리거나 잘 때 오시지? 악을 쓰다 보면 마음이 바빠지고 의식적인 사안들로 가득 차서 도무지 숨이 쉬어지지 않는 모양이다. 결국, 비워야 차는 거다.

'직관'의 종류는 참 많다. '맞아!'라고 하는 **파악의 직관**, '자, 가자!'라고 하는 **실행의 직관**, '아하!'라고 하는 **창조적 직관**, '정말?'이라고 하는 **비판적 직관**, '이것 봐!'라고 하는 **전시의 직관** 등, '감탄사'를 수반하는 깨달음과 관련해서 말은 다 붙이기 나름이다. 물론 하나의 '감탄사'를 수반하는 깨달음의 종류는 다양할 수 있다.

'직관'은 내게 유용한 수단이다. 이를 통해 나는 우리가 되고, 우리는 우주가 된다. 예를 들어, 위에서 내가 언급한 '내 방' 이야기는 칸트(Immanuel Kant, 1724-1804)로부터 서양 사상사에서 구체화되었다. 그가 말한 초월적인 **선험적 주체**, 그리고 인식 불가한 **물자체**가 바로 그 예다. 즉, 칸트가 자기 방에서 한 말을 내가 벽 너머로 엿듣고는 그 생각을 내 나름대로 이어갔다. 이와 같이 생각은 한 개체의 물리적인 죽음을 뛰어넘는다. 예를 들어, 니체(Friedrich Wilhelm Nietzsche, 1844-1900)는 11년가량의 의식불명 상태에 빠지는 와중에 여러 편지를 남겼다. 그는 그 편지에서 자기 자신뿐만 아니라 역사적으로 유명한 많은 사람이 되었음을 고백했고, 실제로 그렇게 믿었던 것 같다. **직관의 세계**'에서 이는 물론 가능한 일

이다. 나는 나로 완전히 독립되어 있지 않다. 우리는 모두 이래저래 연결되어 있다. 특히나 **'사상의 씨앗'**으로.

간혹 가다가는 나로부터, 많은 경우에는 누군가로부터 시작되어 다양한 종류의 이어달리기를 지속하는 게 바로 인생이다. 즉, **'이어짐'**이야말로 생명의 정수이다. 이를테면 **'글쓰기'**를 할 때가 그렇다. 우선, 한 문장이 딱 떠오르면 맨 윗줄에 써놓는다. 혹은, 중간에. 다음, 마음을 비우고 이를 곰곰이 바라본다. 생각의 흐름이 조금씩 전개되면 이를 덧붙여나간다. 그렇게 당분간 흘러가 본다. 그리고는 다시 바라본다. 이게 정확히 지금 내가 하고 있는 글쓰기이다. '직관'은 애초에 한번 있고 나서 끝이 아니다. 오히려, 이는 '과정의 맛' 속에서 지속적으로 발현된다. 처음부터 모든 게 다 정해져 있는 경우는 실제로 없다. **'작품 제작'**도 마찬가지다. 결국, '직관'과 더불어 잘 흘러가는 것이 관건이다. 우리는 **'공동 협력자'**이다.

하지만, '직관'은 유일무이한 **'해결의 열쇠'**가 아니다. 사용할 수 있는 여러 도구 중 하나일 뿐이다. 즉, '직관'에 무조건 의존해서는 큰일 난다. 이를 잘 이해하고 경계하고 가릴 줄 알아야 한다. 예를 들어, 사람은 '직관'만으로는 사물의 길이나 폭을 도무지 정확하게 알 수가 없다. 이를 **'눈대중'**이라고 한다. 그리고 사람은 연애 등을 할 때, 자신의 현재 바람을 정당화하기 위해 자신도 모르게 '직관'을 종종 변명의 도구로 활용한다. 이를 **'콩깍지'**라고 한다. 혹은, 사람은 자신의 '직관'을 너무도 맹신한 나머지 상호 소통의 문을 스스로 닫아버리기도 한다. 이를 **'무대뽀'**라고 한다. 부작용의 예는 물론 이 외에도 많다.

살다보면, '직관'을 있는 그대로 순수하게 믿고 싶을 때가 있다. 그래야 마음이 편하다. 마치 그게 답일 것만 같다. 하지만, 한편으로는 그게 다가 아닌 걸 안다. 사람은 물론 자신이 가지고 있는 걸 나름대로 이용하고 싶어 한다. 그 안에 있을 때면 마치 그래야만 할 것 같고. 그런데 나와서 보면, 전혀 그렇지 않을 때가 다반사다. 따라서 '직관'은 내 삶을 위한 유용한 도구이지만, 기필코 따라야만 하는 산상수훈(山上垂訓)은 결코 아니다. 그러니 그분이 오시면 그저 친구 삼으면 된다. 그분은 교주가 아니다. 역시나 사람이다. 나의 또 다른 불완전한 모습이다. 솔직히 의욕이 불타는 건 알아줘야겠지만 많이도 틀린다. 결국, 의견을 공유하고, 담론을 확장하고 심화하며, 책임 있는 판단을 하다 보면, 그분도 나도 모두 다 이만큼 훌쩍 성장해 있을 것이다. 그렇다면, 두 말할 나위 없이 좋은 일이다.

02
도상: 존중해야 하는 질서
"꼭 따라야만 할까요?"

넓은 의미에서 **'도상(圖像, Icon)'**이란 특정 문화에서 집단적으로 만들어진 규약이다. 제사를 하는 방식이나 학위수여식과 같은 통과의례가 그 예이다. 나는 5년간 한 대학교에서 학과장을 하면서 하루 차이로 연이어 열리는 입학식과 졸업식에 매번 참석했다. 단상에 내가 앉을 자리는 항상 지정되어 있었다. 언제나 같은 차례로 식은 진행되었고. 무형적으로는 이러한 관습이 '도상'이다. 그리고 유형적으로는 식장의 병풍이 된, 졸면 안 되는 나의 모습이라든지, 아니면 내가 입은 박사학위복이 '도상'이다.

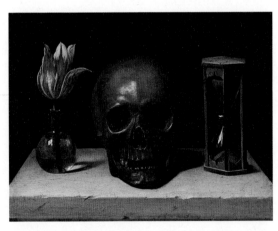

▌ 필리프 드 샹파뉴(1602-1674), <해골이 있는 정물>, 1671
"꽃은 사람의 생명, 해골은 인생의 덧없음, 모래시계는
생명의 유한함, 외우세요! 아, 도상학 사전에 다 나와요."

좁은 의미에서 '도상'은 특정 내용과 동일률의 관계를 맺고 있는 특정 이미지

를 말한다. 예를 들어, 내 학위복에는 밑줄이 세 개 그어져 있다. 박사라서 그렇다. 다른 예로, 나는 육군 병장 출신이다. 이병부터 병장까지 계급장 모양이 다 다르다. 군대에 있으면서 이를 구별 못하는 사람은 설마 없다. 이게 다 도상이다. 한 집단이 약속해놓고 따르는.

'도상'과 **'상징'**은 종종 혼용되어 쓰인다. 물론 같은 계열이다. 하지만 엄밀한 의미에서는 사뭇 다르다. 가장 큰 차이는 '도상'은 집단적이고 상징은 개인적이라는 것이다. 실제로 모든 '도상'은 어느 특정 시점에서는 '상징'에서 시작했다. 그 시점을 창조한 사람이 바로 작가다. 작가에게는 애초에 자신만의 **상징언어**가 결과적으로 전 인류가 따르는 **'도상언어'**가 되었으면 하는 내밀하고 허황된 욕구가 보통은 잠재되어 있다. 다 이해한다. 나도 작가다.

> 도상:　　　넌 너밖에 몰라.
> 상징:　　　너도 그랬어. 그리고 네 맘은 사실 아직도 그래.
> 　　　　　　좋겠다? 다들 알아봐줘서.
> 도상:　　　(자리를 피한다)

'상징'은 통상적으로 개인적인 표현에서 그친다. 남들이 그럴 만하다고 그걸 수긍할 수는 있겠으나, 그렇다고 자신들이 굳이 일상생활에서 따라하지는 않기 때문이다. 물론 표현의 당사자, 즉 작가에게만큼은 그게 벌써 자기 마음의 왕국에서 '도상의 경지'에 올랐을 수도 있겠다. 이와 같이 나를 포함하여 많은 작가들이 은밀한 곳에서 **'왕권주의'**, 아니 **'신권주의'**를 몸소 실천하고 있다. 누가 뭐래도

작가는 **'창조의 신'** 아니던가?

상징은 **'언어'**의 시작이다. 'A는 B를 상징한다'는 말은 우리가 일상생활에서도 곧잘 쓰는 표현이다. 물론 기호의 속성을 잘 알고 보면 뭐든지 다 '상징'이라고 쉽게 치부할 수는 없다. 그래도 사람은 무언가를 통해 무언가를 자꾸만 '상징'하려는 욕구와 기질을 보통 가지고 있다. 이는 사람이라는 종의 태생적인 조건이다. 그래야만 하는 게 아니라, 곧잘 그렇게 되어버리는.

그리고 무언가를 비로소 표현하고 나면, 이제는 이를 널리 퍼뜨리고 싶어 하는 마음이 생기게 마련이다. 즉, 권력 지향적인 **'도상의 욕구'**가 샘솟는다. 만약에 이를 포기할 수만 있다면 마음은 한결 편해질 것이다. 혹은, 작가적인 근성이 불끈 솟는 계기가 마련될 수도 있다. 이를테면 이런 식이다. 나만의 이야기를 나만의 방법론으로 표현하겠다는데 '도상'이 웬 말이야? 이거 혹시 남들도 다 하는 '도상'이 되어버리면 기분 나쁘잖아? 그러니 그냥 나만 할게. 따라하면 죽는다. 표절하는 사람이 세상에서 제일 싫거든?

한편으로, '도상의 욕구'를 실현하는 가장 쉬운 방법 중 하나는 바로 대기업과 같은 큰 기관의 로고를 디자인하는 것이다. 만약에 그 기업이 글로벌 기업이 된다면 애초에 그 디자이너가 만든 상징 언어는 곧 세계인의 머릿속에서 그 기업을 표상하게 된다. 즉, 그는 **'도상 제작자'**의 역할을 수행하는 것이다. 그러고 보니, 나 역시도 관심이 생긴다. 연락 기다리겠다. 취급하는 종목은 우선 가리지 말자.

'도상'은 따라야지만 신상에 좋은 **'규율'**이다. 예를 들어, 우리나라 화장실의 남녀기호는 '상징'이 아니라 '도상'이다. 우리가 암묵적으로 약속하고 서로 간에 같은 방식으로 이해하고 있기 때문이다. 그런데 예전에 다른 성별의 화장실에 실수로 들어갔던 적이 있다. 뭔가 어색했다. 누군가와 눈이 맞으며 당황했다. '미안합니다'라는 소리와 함께 빠른 속도로 나왔다. 그리고는 화장실 기호를 다시 봤다. '아, 내 눈이 삐었었네'라며 바로 수긍했다.

'도상'은 **'고정관념'**을 조장한다. 물론 그게 사회적으로 꼭 나쁜 것만은 아니다. '고정관념'이란 말만 나오면 핏대를 올리는 작가들도 여럿 있지만, 사회적으로 보면 바람직한 경우도 많다. '도상'이란 나도 모르게 기존의 질서를 따르게 하는 신비로운 힘이 있다. 그리고 이를 따르다 보면 실제로 심리적인 소속감과 안정감이 생긴다. 한편으로, 매사에 촉각을 곤두세우고 신경 쓰며 사는 것은 때로는 참 피곤한 일이다. 좋은 규율이니 그저 믿고 당연히 그래야만 한다고 따르다 보면, 무탈하게 살 수도 있는데… 그렇다면, 결국 중요한 것은 서로 간에 고통을 줄여주는 삶의 방식이다. 법과 같은 **'공공질서 감수성'**도 알고 보면 누군가에 의해서 다 그렇게 조장된 것이다.

예를 들어, 화장실 남녀기호를 보면 키와 덩치를 맞췄다. 수긍이 간다. 이집트의 왕과 왕비 조각도 보면 이를 다 맞췄다. 배꼽의 높이까지. 이는 음양의 절대적인 균형을 통해 완전미를 시각화하려는 시도이다. '인권주의'의 시대, '양성평등'은 너무도 당연하다. 따라서 남녀기호의 균형을 맞춘 건 칭찬받을 일도 못된다. 칭찬해주는 게 더 이상한 경지이다. 한편으로, 이집트 벽화를 보면 신과 왕

은 크고 신하와 노예는 작다. 그런데 '왕권주의'의 시대에는 '신분 불평등'이 너무도 당연했다. 당시에 그걸 가지고 뭐라 그랬으면, 아마도 그 후손은 지금쯤 존재할 수조차 없었을 것이다.

한편으로, 남자는 종종 파란색, 여자는 빨간색, 그리고 남자는 바지, 여자는 치마다. 이건 문제적이다. 우선, 색은 패션이다. 성별에 관계없이 우리는 어떤 색의 옷이라도 기호에 따라 입을 권리가 있다. 그런데 같은 논리로 신호등의 빨간불과 파란불에 딴죽을 걸면, 창의적인 시선을 경험해볼 수는 있겠으나, 좀 대책이 없다. 결국에는 특정 색으로 언젠가는 결정해야 한다. 그런데 절대적인 고정불변의 정답은 어차피 없다. 우리는 **'예술의 세계'**에 살고 있으니.

다음, 여자는 치마라니, 지금이 어느 시대인데, 바지 입으면 안 되나? 딴죽을 걸고 싶어진다. 그런데 색을 제외하고 나머지를 똑같이 한다면 가독성이 떨어진다. 오독의 여지가 높아진다. 어쩌면, 많은 사람들이 고정관념에 대해 우려를 표하는 만큼 남녀기호가 최악인 것은 아니다. 음, 정답이 없다면, **'최선의 답'**이라도 과연 있을까? 여기서 많은 작가들, 불끈하며 치고 들어올 수 있다. '새로운 기호, 내가 보여줄게요!'라고 하면서. 좋다. 공론화와 참여가 중요하다. 그렇게 세상은 조금씩 변화한다. 한 디자이너의 제안으로 미국에서 휠체어를 타고 있는 정적인 장애인 기호가 동적인 기호로 거듭난 예술적인 사건이 바로 그 예다.

'도상'은 결국 **'예술적인 도구'**일 뿐이다. 이는 우리의 삶의 조건이며, 우리를 위한 예술적인 재료가 된다. 조형적인 이미지, 추구하

는 지향점, 피해야 할 장애물, 혹은 도약해야 할 도약대 등 이 모든 것이 다 활용하기 나름이다. 그러니 거기에 너무 연연하지 말자. '성상파괴운동'은 우리에게 훌륭한 반면교사(反面敎師)가 된다. '성상'은 기호일 뿐이다. 아무리 뚫어지게 쳐다봐도 그 안에 신은 도무지 거주하지 않는다. 단지 우리 마음속에 거주할 뿐. 그렇다면, 영화 반지의 제왕(The Lord Of The Rings, 2001년 첫개봉)의 절대반지는? 그리고 영화 어벤저스(Avengers, 2012년 첫개봉)의 인피니티 스톤 6개는? 물론 그건 있다. 역시나 거기에.

03

지표: 호기심을 불러일으키는 사건

"이건 뭘까?"

기억력은 내 강점과는 거리가 멀다. 자꾸 잊어버리기 일쑤다. 한 친구는 그건 축복이라며 농을 던진다. 물론 사사로운 일, 나를 힘들게 하는 사건 등을 망각의 강에 빠뜨리고는 언제 그랬냐는 듯이 훌훌 털고 일어날 수 있다면 인생 참 편해서 좋다. 때로는 그게 바로 스트레스 없는 삶의 비결이 아닐까?

하지만, 그건 한낱 이상화된 견해일 뿐, 일상생활에서는 막상 불편할 때가 많다. 예를 들어, 상대방의 이름을 기억하지 못하면 참 미안하다. 중요한 물건을 놓고 오면 '아, 또야?'라고 하면서 자책한다. 그래서 잠자리에 들기 전, 현관문 문지방에, 혹은 다음날 신을 신발 위에, 아니면 충전하는 핸드폰 위에 가져가야 할 물건을 올려놓는 것이 습관이 되었다. 이거 참 유용하다.

그런데 이런 특성을 스스로가 야리꾸리한 방식으로 이용하는 경우도 있다. 크리스토퍼 놀란(Christopher Nolan, 1970−)의 영화 메멘토 (Memento, 2000)가 바로 그 예다. 주인공은 기억력이 10분을 넘기

지 못하는 단기 기억상실증에 걸린 전직 보험 수사관이다. 그런데 자꾸만 기억을 잊어버리면 철천지원수를 갚을 길이 없다. 그래서 방법을 강구해냈다. 재빨리 자신의 몸에 문신을 세기거나, 필요할 때마다 폴라로이드 사진으로 현장을 찍고는 사진 아래에 글을 써 두는 것이다. 그럼으로써 그는 잊었을 때에 다시금 재빠르게 상황을 파악하고는 자신의 맡은 바 임무를 무리 없이 연결지어 잘 수행해낼 수 있었다.

물론 자아가 유일무이한 존재이고, 또 신실한 경우, 이는 꽤나 괜찮은 방법이다. 그런데 자아가 여럿이고 한 자아가 다른 자아에게 자꾸만 사기를 치는 경우에는 큰 문제가 야기될 수도 있다. 이 영화에서 주인공은 기억을 잊기 전에 단서를 남긴다. 그리고 다시 깨어나서는 그 단서를 사실이라고 믿은 후에 자신의 행동을 이어나간다. 하지만, **'단서를 남기는 자아'**는 사실상 사기꾼이다. 그리고 이를 사실이라고 우직하게 믿어버리는 **'행동하는 자아'**는 바보다. 즉, 자신이 하는 일이 무조건 다 진실이라고 믿는다. 자기 맥락에서는 뭐, 진정성 넘친다. 하지만, 실상은 연쇄살인범일 뿐이다. 그렇다! 자신은 무조건 맞고 상대는 틀리며, 따라서 상대를 고쳐야 한다는 태도야말로 악질 중에 상 악질이다. 더불어, 자기 세뇌는 정말로 무섭다. 이 둘이 합쳐진다면 그야말로 역대급으로 무서운 괴물이 된다.

'도상'과 **'지표'**는 다르다. '도상'이 특정 집단 구성원에게 공개된, 이미 알려지고 전수된 규약, 즉 '지시'적 성격이라면, '지표'는 누군가 남긴 의문의 표식으로서, 사건의 실마리를 제공하는 흔적, 즉

'단서'적 성격을 띤다. 즉, '도상'은 '지식'과도 같이 이전으로 닫혀 있는, 즉 수동적으로 알려지는 것이라면, '지표'는 **'지혜'**와도 같이 이후로 열려있는, 즉 능동적으로 알려 하는 것이다.

그런데 많은 경우에 '지표'는 '도상'에 비해 쉽게 파악하기가 어렵다. 전폭적인 합의도 쉽지 않고. 비유컨대, '지표'는 '탐정놀이'와도 같다. 유능한 탐정은 남들이 미처 놓친 흔적에서마저도 범인의 냄새를 맡을 수 있는 기묘한 재주가 있다. 즉, 상대적으로 능력차가 현격하다. 변호사 비용이 사람마다 다른 것처럼.

물론 '지표'의 성격에 따라 난이도나 가치는 천차만별이다. 예를 들어, 세상에서 가장 쉬운 '지표' 중 하나는 도서 뒤편에 있는 '색 인(index)'이다. 해당 단어가 어느 쪽에 있는지를 바로 알려주기 때문이다. 물론 답이 이렇게 뻔하다면 이는 예술적인 경지와는 거리가 멀다. 한편으로, 괴도 루팡(범인)이 남긴 의문의 흔적에 대처하는 셜록 홈즈(탐정)의 머리싸움쯤 되면 어느 모로 봐도 거의 그냥 뭐, 예술이다.

작가와 관객은 괴도 루팡과 셜록 홈즈의 손에 땀을 쥐게 하는 묘한 관계와도 같다. 마치 괴도 루팡인 양, 미술작가는 자신의 작품에 다양한 흔적을 남긴다. 물론 '예술의 경지'에 오른 뛰어난 작가는 그 흔적도 남다르다. 그리고 보니, 영화 다빈치 코드(The Da Vinci Code, 2006)가 떠오른다.

나:	자, 뭔지 알겠어?
너:	에이, 뻔하네. 이거잖아.
나:	상처 받았어. 다시! 이건?
너:	장난해? 좀 신선한 거 없어?
나:	(…)

관객은 남겨진 흔적을 추적하며 추리활동을 전개한다. 그런데 관객의 재능에 따라 특정하는 범인이 달라질 수도 있다. 이는 언제나 가능하다. 그리고 예술의 세계에서는 당연한 일일 뿐만 아니라, 실제로 종종 권장되기도 한다. 너만의 범인을 찾으라며. 그런데 어차피 내 마음의 감옥 속에 구금시킬 거라면, 언제나 그렇듯이 범인은 누군가를 가장한 나다. 작품 감상을 하다 보면 결국에는 모든 게 다 내 자화상이 되기 때문이다, 그러니 내가 찾은 범인에게 괜스레 미안해 하는 등, 도의적인 책임감을 가질 필요는 전혀 없다. 자꾸 그러면 사람들이 비웃는다. 어차피 다 내거다.

내 부인은 매우 창의적이다. 마치 '다빈치 코드'라도 되는 양, 모종의 흔적을 예기치 않게 내 주변에 남겨놓고는 가끔씩 나를 당황시킨다. 그래놓고는 몰랐냐며 추궁한다. 예를 들어, 늦잠을 자고 일어난 어느 날, 주섬주섬 라면을 끓인다. 얼마 후 전화벨이 울린다. 가스레인지 옆에 먹을 거 놓고 간 거 먹었냐고 한다. 나는 당연히 못 봤다. 그러면 어김없이 혼낸다. 어떻게 그걸 못 볼 수가 있냐며. 아니, 나랑 평상시에 약속이라도 해놓았으면 몰랐을 리가 없는데, 뭔가 좀 억울하다.

그래서 변명을 시도해본다. 그러면 어김없이 계속 모르는 척 한단 다. 아이고, 진짜 몰랐는데. 고백컨대, **'물리적인 눈'**을 통해서는 아 마도 내 시야에 광학적으로 들어오긴 했을 것이다. 그쪽으로 가면 보일 수밖에 없는 자리에 있긴 했으니까. 그러나 그때는 그걸 막상 '지표'라고 생각조차 하지 못했다. 그러니 **'인식의 눈'**으로는 뭐, 못 본 거다. 그저 범인 옆을 그냥 지나쳤을 뿐이다. 즉, 탐정의 자질이 부족했을 뿐, 전혀 고의성은 없었다.

작가는 어떤 경우에는 '지표'를 다분히 의도적으로, 그리고 많은 경 우에는 자기도 모르게 작품 '안팎'에 참 많이도 흘려 놓는다. 여기 서 '안'은 조형적으로 남기는 경우, '밖'은 작품을 둘러싼 작가의 전 기, 비화, 역사적 상황, 시대적 맥락 등을 지칭한다. 물론 '지표'의 숫자는 정말 어마어마하다. 게다가, 파면 팔수록 또 나온다. 즉, 그 숫자는 작품을 완성하면서 이미 고정되어 있는 게 아니라, 오히려 계속 생성되는 것이다. 우리의 시선과 노력 여하에 따라서.

작가가 훌륭한 '지표'를 남기려면 뛰어난 관객이 필요하다. 아무것 도 아닌 흔적마저도 뛰어난 관객을 만나면 엄청난 범인으로 둔갑 이 가능하기 때문이다. 그렇다면, 관객은 그리스 신화의 조각가, 피 그말리온(Pygmalion)과도 같다. 그는 아름다운 여인 조각상을 만 든 후에 그녀와 사랑에 빠졌다. 미와 사랑의 여신인 아프로디테 (Aphrodite)가 그 모습에 감동을 먹었는지, 마법을 통해 조각상을 실제 사람으로 변모시켜 주었다. 그 다음은 역시나 행복한 결말 (happy ending)이다.

이와 같이 작가뿐만 아니라, 관객도 일종의 예술가이다. 작가가 땅을 마련해 주었다면, 씨앗을 뿌린 당사자는 주로 관객이다. 즉, **'진정한 예술'**은 마침내 관객이 완성한다. 씨앗을 훌륭하게 키우는 공력과 이에 따른 찬사는 보통 관객의 몫이기 때문이다. 그리고 여기저기에 흘리고 다닌, 혹은 심어놓은 다양한 '지표'는 작가와 관객 모두에게 훌륭한 놀이터가 된다. 범인은 어차피 그들의 마음속에 있다. 즉, 마음먹기에 달렸다. 이제 재미있게 뛰어놀 시간이다. 오

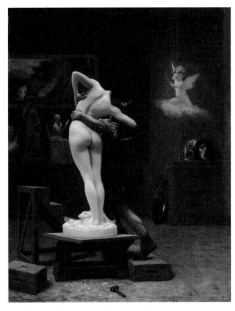

▌장 레옹 제롬(1824-1904),
<피그말리온과 갈라테아>, 1890
"너 때문에 내가 진짜 사람이 되네! 뭐, 고마워."

늘은 누가 범인 할까? 여기서 중요한 점 한 가지, 관객도 범인을 할 수 있다는 사실이다. 우선 들어와.

04
상징: 절대적인 관계의 유혹
"딱이네요"

살아생전에 때로는 바보 같은 실수도 많이 했다. 그때마다 다짐하고 또 실수했다. 그리고 또 이를 반복했다. 그래도 내 일을 허투루넘기는 일은 없었다. 나름대로는 반성하고, 개선하고, 더 잘하려고했다. 즉, 주변에 폐를 끼치기보다는 좋은 기운을 퍼뜨리려고 노력했다. 그리고 내가 잘하고 즐기는 거 찾으며 참 바쁘게도 살았다.

드디어 천국 가는 길이다. 감사한 마음이다. 그래도 그분께서 좋게봐주신 덕분이다. 히히, 내 믿음이 강했겠지. 그런데 내가 읽은 책에 따르면 초행길에는 누가 가이드 해준다는데, 등급 때문인가? 내옆에는 아무도 없었다. 물론 천국에 계급이 있다는 의견에 대해 내입장은 언제나 반대였다. 다들 '내 **마음의 천국**'인 것이지 어디 남들과 비교질인가? 하나님께서는 숫자로 경쟁하는 방식으로 천국을디자인하지는 않으셨을 것이다. 천국은 가장 고차원적인 신의 영역 아니던가? 그런데 배가 출출하다. 여기도 마찬가지이구나. 설마의식주 때문에 여기서도 고생하지는 않겠지? 이제 좀 그만하고 싶은데, 아마 들어가면 고민 해결일 테다. 명색이 천국인데.

드디어 저 앞에 천국 문이 보인다. 그리고 오른쪽 옆으로 맥도날드 (McDonald's, 1954–) 간판이 서있다. 속으로 쾌재를 부르며 다가갔다. 그런데 간판의 색깔이 아까부터 좀 웃겼다. 빨간 색 대신에 핑크 색, 노란 색 대신에 하늘색이었던 것이다. 장난하나? 아이용 세트메뉴만 파는 거 아니야? 주변에 사람이 없는 것도 약간 불안했다. 맥도날드에 들어섰더니 점원이 나를 맞이했다. 바로 물어봤다.

나:　　　간판 색이 왜 이래요?

점원:　　왜요? 뭐, 문제 있어요?

나:　　　아니, 빨간색, 노란색이 맞잖아요? 맥도날드의 상징색! 물론 이것도 귀엽긴 한데, 정말로 이렇게 바꾸려면 천문학적인 돈이 들걸요? 기업 로고 하나 바꾸기가 얼마나 힘든데요. 혹시 맥도날드가 이 사실 알긴 해요?

점원:　　빨간색, 노란색이요? 아, 불경스러워요. 그건 잘못된 거예요. 햄버거 맛있게 드시고요, 여하튼 앞으로는 이게 맞는 거예요! 저 문 안으로 들어가서는 그런 말 절대로 하지 마시구요.

나:　　　맥도날드 본사에서 소송 걸면 문제되지 않을까요?

점원:　　어? 버튼 누르는 수가 있어요. 하나님이 만물의 창조주시랍니다. 그런데 감히 누가 뭐가 틀렸대요? 설립자도, 기업도, 다 하나님 것이랍니다.

나:　　　이 사람이, 아, 천사인가? 여하튼, 어디 한 번 눌러봐요. 어떻게 되나. 이건 내 믿음과 관련 없는 일이거든요? 하나님이 누구 편이라 제가 지금

여기 있는데요? 당신 나 유혹하는 거 아냐? 아,
승급 시험인가?

점원: (…)

승급 시험이라면 기왕 잘 보여야 한다는 생각이 문득 스쳐지나갔
다. 하지만, 욱하는 성질머리 때문인지, 돌이킬 수 없이 기분이 확
나빠졌다. 그리고 내가 맞는 게 확실했기 때문에 이 정도면 싸울
만했다. 어쩌면 이게 더 좋은 점수를 받는 길인지도 모른다. 그래,
감을 믿자. 쫄지 말고 당당하게 불의에 대적해야 한다. 그렇게 싸
움은 시작되었다. 우선은 내가 일방적으로 퍼부었다. 통상적으로는
선제공격으로 기선을 제압하는 것이 중요하다.

야, 네가 세상을 알아? 가봤어? 내가 지금 세상에서 온 당사자거든?
아니, 빨간색, 노란색이 케첩과 프렌치프라이를 '상징'한 건데, 그
게 구미를 당기는 색상이지, 뭐 분홍색, 하늘색? 게다가, 해당 회사
가 만들어놓은 걸 왜 바꿔? 그리고 자기 의견에 반한다고 경고? 내
가 지금 겁먹고 당신 말에 복종하라는 거야? 자유로운 토론과 민주
적인 의사결정은 어디 가고? 설마 사람의 고매한 가치는 이제 그만
싹 다 잊어버려라 이거야? 네가 뭔데? 야, 할 수 있으면 그냥 약을
먹여. 조작 한 번 해 보라고! 내 눈에 흙이 들어가도 나는 그럴 수
없어, 알았냐? 내 있는 모습 그대로가 진정한 나라고!

한 번 따져봐야겠다. 그간 의구심이 들었던 여러 사안들, 다 꺼내
놓고 얘기하고 싶었다. 솔직히 살면서 억울한 일도 많이 겪었다.
오해도 제법 샀다. 진심이 진심 그대로 통하지 않는다는 걸 깨달았

다. 그런데 그렇게 바래왔던 여기에서마저도 똑같은 일이 영원히 무한 반복되는 건 정말로 싫었다. 어차피 천국도 이 모양, 이 꼴인 거 알았으면, 살아생전에 어떻게든 생명을 연장했을 텐데, 이게 뭐야! 내가 뭐, 죽어서까지 억울하고 싶은 줄 알아? 이제 꼬이는 짓은 그만하자고!

매장 매니저가 내려왔다. 언짢았지만 자초지종을 다시 한 번 간략하게 설명했다. 온화한 미소를 머금은 그분, 부드러운 어조로 내게 말했다. 기분 나빴다면 미안하다고. 세상에서 방금 왔으면 충분히 그렇게 생각할 수도 있을 거라고. 하지만, 새로운 세상의 문화와 관습을 이해하려면 마음 문을 조금은 열어주었으면 좋겠다고 했다. 그러고 보면, 이해는 간다. 그간 여기 입성한 사람들, 처했던 상황과 맥락이 다들 얼마나 달랐겠는가? 그래, 자기 생각만 너무 고집하면 서로가 그저 힘들어질 뿐이다. 다 벽보고 자기 얘기만 하고 있을 테니. 한 예로, 일부일처제로 산 사람은 그게 천국에서도 맞고, 일부다처제로 산 사람은 그게 천국에서도 맞는다면, 결국에는 **'세상이 중심'** 아닌가? 아니다. 그럴 리 없다. **'천국이 중심'**이다. 자, 여기까지 올 수 있었다면, 이제는 자신의 문화와 관습을 버릴 때도 되었다.

그렇다! '천국이 중심인 삶'으로 바꾸기 위해서는 우선 다 내려놓아야 한다. 내가 그동안 배우고 믿은 게 맞으라는 법도 없다. 내가 그렇게 느낄 뿐이지, 실제로는 어떻게 알 것인가? 남들이 보면 그저 고집불통일 뿐. 게다가, 여기는 천국이 아니던가? 절대적인 성소인 여기에서의 배움이 무조건 진짜다. 그러니 우선 믿고 보자.

설사 세상과는 많이 다르다고 해도, 뭐 상관없다. 모든 게 다 상호 약속에 의해 통용되는 규율, 즉 소통의 도구일 뿐이다. 극단적인 예로, 1+1=3이 천국의 합의사항이라면, 여기서는 그게 맞는 거다. 마찬가지로, 여기 이 간판이 바로 정답이다. 천국은 플라톤 (Plato, BC 427-BC 347)이 말한 이데아의 세계와도 같다. 그러고 보니 세상 사람들이 맥도날드의 진실을 좀 불완전하게 묘사했네. 다시금 세상 간판을 떠올려보니, 뭔가 식탐이 낀 냄새가 나며 인상이 찌푸려진다. 회개의 기도가 필요하다. 밥은 우선 먹고.

생각해보면, 앞으로 내 경우에는 여기에 정붙이고 잘 살아야 하지 않겠는가? 솔직히 세상에 다시 갈 일 없을 거 같은데… 아, 물론 속단은 금물이다. 천국에서 마련한 '세상 여행코스'가 있을 수도 있으니까. 여하튼, 여기 있는 동안에는 그냥 아무것도 모른다고 생각하고 하나씩 차근차근 다 배워봐야겠다. 그런데 음, 햄버거가 맛있긴 한데, 향이 좀 독특하다. 이상한 향신료를 버무린 듯하다. 아니, 앞으로는 이게 교과서다. 그리고 또 하나 특이사항! 여기에는 탁자가 없다. 즉, 누워서 먹으란다. 그런데 막상 누워서 먹다보니 체할 것 같다. 이해는 간다. 애기 때 이후로 누워서 뭘 제대로 먹어본 기억이 없다. 그게 다 익숙하지 않아서 그런 거다. 갑자기 자기 연민의 감정이 몰려온다. 그러고 보니, 삶의 여유 한 번 제대로 누려본 적도 없이, 나도 참 각박하게 살았구나! 누워서 먹으면 음식을 천천히 먹게 되고, 그러면 음식 맛을 당연히 더 잘 음미하게 되지 않겠는가? 혹시 몰라 주머니를 뒤적이니 내가 쓰던 스마트폰이 아직도 있다. 요즘 사람들을 위한 신의 배려인가? 그래서 메모장을 열어 적어놓는다. '맥도날드=분홍하늘색', '식사=누워서'. 앞으로

도 많이 적어놔야 할 듯하다. 기회는 마침내 노력하는 자에게 주어진다.

그런데 체할 뻔 했다. 지나가던 매니저의 질문, '뒤에 다른 식당도 많은데, 미국에서 온 거 맞죠?' 뭐야, 맥도날드가 우선 제일 좋은 위치에 있었다. 그리고 친숙해서 반가웠다. 맥도날드는 다국적 기업이라 전 세계 어디에나 있다. 그런데 웬 차별, 아니 선입견이냐? 여기서도 국적이나 출신성분 따져야 하나? 잠깐, 내 얼굴이 지금 어떻게 생겼지? 세상에 살 때랑 똑같나? 콜라가 콧구멍으로 살짝 삐쳐 나왔다. 그리고 보니 김치찌개가 그리워졌다. 설마 저기 들어가면 이제는 더 이상 못 먹게 되는 거 아니겠지? 유학길에 오르면서 공항에서 마지막으로 먹었던 김치찌개가 생각난다. 아, 앞으로는 새로운 문화에 잘 적응해야지. 너무 고집부리지 말고.

'상징'은 **'A=B의 동일률의 관계'**를 지향한다. 특정 집단 내에서 그게 여러모로 효과적일 경우에 이는 대표적으로 두 가지 방향으로 진행된다. 첫째는 **'보편성을 지향하는 도상'**이 되는 경우이다. 예를 들어, 애초에 애플사 디자이너가 기업 로고를 만들 때에는 디자인 팀과 이사회가 여러 시안을 검토하며 고민을 거듭했다. 그리고는 마침내 결정을 내렸다. 대대적인 광고를 시작했다. 이게 바로 지금의 애플사 로고가 탄생하는 순간이었다. 처음에는 **'개인적인 상징'**의 수준에서 시작하여 이제는 모든 이들의 마음속에 애플사 로고가 각인되는 **'집단적인 도상'**의 경지에 마침내 도달한 것이다. 이는 물론 효과적인 디자인과 더불어 이제는 다국적 기업으로 발돋움한 그 기업의 영향력 덕택이었다.

'**디자이너의 꿈**'은 통상적으로 크다. 자신이 만들어낸 '상징 언어'가 마침내 국제적인 '도상'으로 통용되었으면 하는 바람 때문이다. 하지만, 세계 정복은 결코 쉽지가 않다. 그래도 잘 유통시키면 해당 지역이나 공동체 안에서는 나름대로 '도상'의 면모를 과시할 수가 있다. 예를 들어, 작은 기업도 다 로고가 있다. 몰라주는 사람도 있지만 아는 사람은 다 안다. 한편으로, 비교적 소소한 꿈을 꾸는 디자이너도 있다. 예를 들어, 작은 집단 안에서의 은밀한 '상징'에 만족하는 것이다. 조직폭력배들 사이에서의 암묵적인 규율이나 배타적인 소통기호가 바로 그렇다.

둘째는 '**원본성을 지향하는 창작**'이 되는 경우이다. 고금을 막론하고 사과를 작품으로 활용한 예는 정말 많다. 물론 아담과 하와의 사과가 역사적으로 제일 유명한 선배 격이다. 윌리엄 텔(Guillaume Tell)의 활솜씨를 뽐낸 사과도 인상적이다. 그런데 애플사는 과감히 아담과 하와의 사과를 차용, 이를 새롭게 탈바꿈하는 데 대성공을 거두었다. 공통적인 소재의 '보편성'을 넘어 창의적인 이미지의 '원본성'을 획득한 것이다. 소재로는 똑같은 사과가 아담과 하와에게는 인류의 원죄를 '상징'하고, 애플사에게는 나도 구매하고 싶은 매력을 '상징'한다니, 이 정도면 애플사에 대한 아담과 하와의 소송이 실제로 있다 한들, 별로 위협적이지는 않다.

요즘 작가들은 '**저작권 방어**'에 관심이 많다. 자본주의 사회에서 이미지는 곧 권력이다. 모두 다 원하는 이미지의 소유권자는 권력자이다. 그렇기에 작가들은 자신이 창조한 '상징 언어'가 원작자로서의 자기 자신을 어떤 방식으로든 최대한 존중해주기를 바란다. 저

작권법이 중요해진 것이다. 누군가 강탈해가거나, 은근슬쩍 바꿔치기 하거나, 모방을 통해 더 나은 '상징'을 파생시킨다면 배 아파 미친다. 지리멸렬한 법적 분쟁이 야기되기도 한다.

'상징'은 신중하게 사용해야 한다. 이는 사람들이 알게 모르게 자주 사용하는 '자기표현의 도구'이다. 아무 생각 없이 툭 던진 말 한마디에도 '상징 언어'를 포함한 경우, 참 많다. 그런데 비유적인 표현이기 때문에 의도치 않게 상대방에게 상처를 주는 경우가 있다. 물론 깔끔한 소통을 위해 딱딱한 동일률의 관계를 지향하긴 하지만, 그래도 표현법의 일종이기 때문에 곡해의 소지나 다양한 해석의 가능성을 배제할 수는 없어서 그렇다.

또한, 남이 원작자인 '상징 언어'를 공적인 장소에서 활용할 때에는 법적으로 문제가 될 가능성이 있으니 조심해야 한다. 소송의 주체는 정부, 기관, 기업 등의 단체일 수도, 혹은 특정 개인일 수도 있다. 결국에는 내 밥그릇을 지키려는 싸움이다. 물론 당사자, 특히 법적인 피해자에게 이는 매우 중요하다. 그런데 소유권을 주장하는 주인이 없으면, 즉 역사적으로, 혹은 법적으로 신원미상이 되어 버렸다면 뭐, 마음대로 써도 된다. 다 내 거다. 이 경우에는 누구나 활용 가능한 '판도라의 상자'가 된다.

'상징'은 때에 따라 동일률을 강요하는 **'폭력성'**을 띤다. 이는 집단적 규약으로써 '도상'이 되는 경우이다. 광의의 의미로 보면, 누군가를 호명하거나, 특정 대상의 유형을 분류하는 행위도 여기에 다 포함된다. 예를 들어, 난 내 이름을 선택한 적이 없다. 그저 부모

님이 먼저 정해놓은 '상징'을 받아들일 수밖에 없었다. 언어의 시작도 마찬가지이다. 나는 실제 사과를 부르기 위해서 '사과'라는 단어를 선택한 적이 없다. 이는 누군가가 해당 언어를 만들면서 그렇게 시작된 것이다. 한편으로, 미국에서는 이를 'apple'이라고 부른다. 통용되는 언어 문화권이 다르다 보니 해당 집단의 약속도 다른 것이다.

'사과'와 'apple', 이 둘은 뭐 하나가 맞고, 다른 하나가 틀린 택일의 관계가 아니다. 오히려, 자신이 속한 언어 문화권에서는 둘 다 100% 맞다. 국어도, 영어도 다 말이 되는 괜찮은 언어다. 게다가, 둘 사이에는 **'원작자의 저작권'**이라는 개념을 도무지 적용할 수가 없다. 마찬가지로, 원작자를 실제로 지정할 수 있는 경우보다는 없는 경우가 세상에는 압도적으로 많다. 예를 들어, 주변에는 그래야만 하는 당위적인 절차를 강요하는 수많은 관습들이 존재한다. 하지만, 원작자를 특정할 수는 없다. 즉, 우리 모두가, 혹은 선배가 공범이다. 물론 내 저작권은 앞으로 내가 지킨다! 내 건 소중하고 남다르니까. 불끈. 그런데 맥도날드가 과연 천국에 저작권 위반소송을 감행할 수 있을까? 우선은 피의자를 도무지 소환할 수가 없다. 시작부터가 꼬인다.

'도상'화된 '상징'에는 **'학습'**이 필요하다. 이는 날 때부터 자연스럽게 알고 태어나는 것이 아니라, 사회적으로 형성된 문화적 규율이자, 공동체 안에서의 소통의 도구이다. 그렇다면, 마치 제2외국어를 배우듯이, 천국에 가면 새로운 언어를 배워야 하는 것은 기본이

다. 문화적인 습속도 다 마찬가지이다. 알고 보면, 인사하거나 젓가락 잡는 방식까지 모두 다 '상징 언어'다. 열심히 배워 따라하지 않고 계속 딴 짓하면 사람들이 이상하게 쳐다본다. 여러모로 제재를 받게 된다. 즉, 일종의 폭력에 노출되는 것이다.

문화 간의 충돌은 이런 이유로 보통 야기된다. 물론 피할 수 있으면 상관없다. 모르고 살면 된다. 그런 부류와만 어울리면 된다. 그런데 웬걸, 여기는 그야말로 천국이 아니던가? 남들은 들어오고 싶어 생난리가 난 곳이다. 아, 자극받고 더욱 열심히 공부해야겠다. 그런데 어디서? 선행학습이라는 게 말처럼 쉽지만은 않다. 예를 들어, 외국어 배우는 것과 마찬가지이다. 현장에서 맨 몸으로 부닥쳐야지만 배우는 영역이 있다. 그래서 기회가 되면 어학연수는 해볼 만하다. 아, 천국연수 좀 해놓을 걸.

내 세상 잘 살려면 그 공동체에 대한 진정한 이해가 필요하다. 예를 들어, **'다원주의 사회'**를 머리로는 쉽게 이해할 수 있다. 내게 당연한 관습이 남에게는 전혀 그렇지 않거나 불쾌할 수도 있다는 사실, 알고 보면 너무도 당연하다. 나를 고집하면 **'진정한 대화'**란 없다. 그런데 실상을 보면, 기존의 '도상'화된 **'상징체계'**를 벗어나는 것은 너무도 힘들다. 이는 한 사람의 생각을 좌우하는 '가치관'과도 같다. 전원 버튼처럼 그때그때 필요에 따라 키고 끄는 것은 거의 불가능에 가깝다. 만약에 내 가치관을 완전히 쇄신하려면 말 그대로 **'환골탈태(換骨奪胎) 훈련'**이 요구된다. 그런데 그런 지옥훈련에도 불구하고, 옛 모습은 때에 따라 다시 살아난다. 그리고 또다시 비슷한 종류의 실수가 반복된다. 아, 그냥 백지에서 시작하는 게 훨

썬 낫겠다. 그런데 어떻게? 인생 좀 산 사람은 벌써 너무 멀리 왔다. 그럴수록 더더욱 슬기가 필요하다.

세 살배기 내 딸은 요즘 '내가 할게'라는 말을 많이 한다. 스스로 하는 것을 가만히 지켜보노라면 참 재미있다. 아직은 때가 타지 않아 그런지, 잘 몰라 그런지, 아니면 창의적이라 그런지, 뭔가 자기 멋대로이다. 좋다. 어른도 이와 같이 아이처럼 자유로워질 필요가 있다. 딱딱한 기존의 '상징체계'에 매번 끌려 다니며 스스로를 구속시키지만 말고. 물론 '상징' 자체를 아예 없앨 수는 없다. 하지만, 내 딸처럼 가지고 놀 수는 있다.

'상징'은 게임이다. '상징'은 스스로 만들라고, 혹은 지켜서 편하라고 있는 거다. 그게 만약에 구속이 되고 폭력이 된다면, 그 게임은 그저 안 하면 된다. 혹은 그 규칙을 바꿔버리면 그만이다. 그런데 그게 말처럼 쉽지만은 않다. '국제화'와 '균질화'의 시대, **'상징의 폭력'**이 거세다. 예를 들어, 맥도날드는 그야말로 전 세계 공통언어가 되었다. 그 자체가 뭐, 문제는 아니다. 하지만, 다양성을 훼손하고 다른 사고를 억누르게 되면, 거기서 문제가 터진다. 마찬가지로, 세계 어딜 가도 다들 같은 게임을 한다는 사실은 자본주의 시장을 위해서는 좋은 일이다. 그런데 실상은 우리는, 그리고 우리의 생각은 모두 다 다르다는 사실이다. 아, 어찌하나. 우선은 **'기묘한 상징술'**로 마법을 부려보며 한 번 **'참 자유'**를 만끽해 봐야겠다. 그게 바로 예술이다. 남에 대한 관계에서 드러나는 폭력보다는 나 스스로 잘난 게임이 되는.

05

알레고리: 변신에 능한 배우

"그렇게 볼 수도 있겠네요"

(1)

플라톤은 거제도에서 태어났다. 학문과 체육에 남다른 재능을 발휘했다. 게다가 세상을 바꾸겠다는 큰 포부를 가졌다. 그런 그에게 이 섬은 너무도 작았다. 그래서 어머니께 이별을 고하고는 무작정 한양으로 상경했다. 그 넓은 바다를 헤엄쳐서 육지로 건너갔다고 전해진다. 말 그대로 혈혈단신(孑孑單身)으로 세상을 향해 나아간 것이다. 앞으로 성공하면 꼭 돌아오겠노라고 장담했다. 그런데 당시에는 SNS가 없었다. 편지를 매일 부칠 수는 없는 노릇이었다. 돈도 없고. 그래서 아들은 어머니께 제안했다. 보름달이 뜨면 달을 보시라고. 나도 꼭 보겠다고. 그러면 영상 통화가 될 거라고. 어머니는 즉석에서 이를 수락했다.

쉴 새 없이 헤엄치며 앞으로 나아가는 아들의 뒷모습을 보면서 어머니는 하염없이 눈물을 흘렸다. 그 때문인지 거제도 앞바다에 부슬비가 내릴 때면 그렇게 하늘에서 우는 소리가 난다고 한다. 아, 이건 너무 슬픈가? 그렇다면, 그 때문인지 바닷물의 소금기가 좀

희석되어 민물고기들이 노닐기도 한단다. 아, 이건 좀 웃기다. 그렇다면, 그 때문인지 플라톤이 그렇게 열심히 노력해서 결국에는 세상을 구원할 수 있었단다. 음, 이게 좋겠다. 그런데 뒤에 교리를 만들면 종교 쪽으로 빠질 테니 그건 좀 그렇고, 그냥 안전하게 그리스 신화 쪽으로 이야기를 편입시켜 봐야겠다. 즉, 플라톤은 사람으로 태어나서 어머니의 눈물로 신이 된 사람이다. 그래, 그게 좋겠다.

(2)

플라톤은 이데아론을 주창하면서 이 세상은 다 허상이고 진정한 진실은 이데아의 세계에 있다고 말했다. 사람들이 도대체 그걸 무슨 수로 알았냐고 추궁하자 그는 이렇게 대꾸했다. 우리는 모두 다 '이데아섬'에서 왔는데, 육지에 도착하고 나니 기다리던 뱃사공이 페트병에 담겨있는 '레테의 강물'을 한 잔씩 줘서 기억을 다 망각했단다. 그리고는 주변 상황을 매우 구체적이고 사실적으로 묘사했다. 물론 나중에 알고 보니 거제도 풍경이었다. 그렇다면, 플라톤의 어머니는 이데아의 여신? 그러고 보면, 다 자기가 잘났다. 여하튼, 플라톤의 친구가 유독 목이 마르지 않아 그 강물을 반 잔만 마시는 바람에 반쯤 남은 기억을 자신에게 털어놓았다고 했다. 그래서 자신도 반쪽만 안다는 것이다. 한 사람이 그거 혹시 친구가 아니라 플라톤 자신의 이야기 아니냐, 도대체 그 친구가 누구냐고 묻자. 그건 대답하지 않겠다고 했다. 그런데 나는 그의 흔들리는 눈빛을 봤다. 뭐, 누구나 거짓말을 할 수는 있다. 그도 나중에는 남몰래 내게만 인정했다. 그 이후로 죄책감에 좀 시달렸다며. 아, 거짓말은 거짓말을 낳는다.

하지만, 그에게 있어 100% 변치 않는 진실이 있었다. 자기 세뇌일 수는 있겠으나, 내 경험상으로, 그의 마음속에서는 절대불변의 영원 무결한 진리였다. 그건 바로 '정 원'이야말로 '참 이데아'의 모양이라는 것이다. 여기서 무슨 '원불교' 나오는 줄 알았다. 여하튼, 그에게 있어 '정 원'은 궁극적인 이상, 그 자체였다. 물론 그 모양 자체에는 색이나 질감이 없다. 수치적으로 딱 완벽한 형태만이 추출되어 남아있을 뿐이다. 한번은 그가 자기 사상을 전파하려는 목적으로 한 미술작가에게 '정 원'을 그려 달라고 제작을 의뢰한 적이 있다. 얼마 후, 그 작가가 완성한 그림을 보았더니, 약간 비틀어지게 원을 그렸고, 누리끼리한 색을 겹겹이 쌓아 층지게 칠했으며, 여러 재료를 사용해서 촉각적으로 다양한 질감을 낸 것이다. 이를 보고는 플라톤이 바로 성을 내었는데, 그가 그렇게 화내는 건 난생처음 봤다. 힘없는 미술작가를 들어서 바로 메치는데 처음엔 사람 죽는 줄 알았다. 그 작가는 자신이 이런 방식으로 그린 것은 이미지의 매력을 회화적이고 감각적으로 더욱 극대화하기 위한 예술적인 전략이었다고 변명했다. 플라톤에게는 정말 귀신 씨나락 까먹는 소리가 아닐 수 없었다. 그 말을 듣자마자 그는 바로 **'시인추방론'**을 설파하며 감각적 퇴행을 일삼는 이런 예술가들은 국가의 존립에 해가 되니 어서 이 나라를 떠나라고 윽박질렀다. 다른 예술가들은 쉬쉬하며 그 작가를 그저 원망할 뿐이었다. 좀 뭉쳐서 대항이라도 해보지 하는 아쉬운 마음도 들었다. '작가근성'과 '저항정신'은 역시나 철학자에게만 해당되는 말이다. 예술가들의 자존감은 예나 지금이나 많이 낮다.

막상 플라톤은 자신만의 **'예술가 정신'**에 입각하여 그런 식의 얼토

▎피에트 몬드리안(1872-1935),
<빨강, 파랑, 노랑의 구성 II>, 1930
"직선의 수평 수직운동, 그리고 기본 색면이여,
영원하라! 그런데 사선이 뭐야? 곡선은 또 뭐고?"

당토않은 생각을 '상징'적으로 감행했다는 사실, 즉 자기도 '예술가'의 한 부류일 수밖에 없었다는 사실을 생전에는 전혀 눈치채지 못했던 것 같다. 그는 어렸을 적에 스승 소크라테스에게 예술적인 재능이 없다는 핀잔을 받았던 적이 있다. 하지만, 그건 잘못 본 거다. 그런 식이라면 소크라테스는 저기 옆 나라에서 기하학적 추상화를 그리는 몬드리안(Piet Mondrian, 1872−1944)이나 말레비치(Kazimir Severinovich Malevich, 1878−1935)도 마찬가지로 재능이 없다고 생각했을 것이다. 플라톤과 이 두 예술가는 실제로 통하는 구석이 많다. 아마도 좋은 친구가 될 수 있었을 텐데, 스승님 때문인지 플라톤이 먼저 마음 문을 접어버렸다. 성격 하고는.

(3)

플라톤이 자주 갔던 회의장 바로 앞에는 삼대째 가업으로 이어온 유서 깊은 떡집이 있었다. 물론 술도 팔았다. 플라톤과 친구들은 허구한 날 밤새고 토론을 즐기면서 그 집 떡과 술을 축냈다. 떡집 엄마는 그때마다 팔자타령을 하면서 뜬 눈으로 밤을 지새우는 날이 많았다. 떡과 술은 팔아야겠고, 저들은 집에 갈 생각이 추호도 없으니, 뭐 어쩔 수 없었다. 하루는 대화에 끼어보려 했는데, 이데아니 뭐니, 정말 뭔 말을 하시는지 웃기지도 않았다. 그래서 술이

나 먹자해서 홀로 한잔 하면서 보름달을 보는 게 일상이었다.

그런데 어느 날, 갑자기 헛것이 보였는지 화들짝 놀랐다. 토끼가 달에서 떡방아를 찧고 있는 것이었다. 눈을 막 비비고 다시 봐도 토끼는 그대로 있었다. 플라톤을 바로 불러 이 사실을 고했다. 그는 한껏 취한 채 달을 물끄러미 바라봤다. 불과 엊그제 미술작가를 혼내줬다. 하지만, 사람은 원래 이율배반적인 아이러니로 가득한 동물이다. 무슨 일인지 이번에는 그가 맞장구를 치며 큰 목소리로 말했다. 저 토끼가요, 사실은 저예요. 그리고 저 떡이 제가 엊그제 패대기친 그 썩을 놈의 작가구요. 아, 플라톤 취했나보다. 욕하는 거 몇 번 못 봤는데. 빨리 집에 보내야겠다. 아무것도 모르는 떡집 엄마라고 날 좀 얕잡아보는 듯하다. 나 솔직히 이 사람 별로 안 좋아한다. 자기가 무슨 잘난 마초인 줄 안다. 마초 꼰대 주제에. 아이고 나도 취했나보다. 내가 원래 욕하는 사람이 아닌데, 어서 그만 집에 가고 싶다. 어, 그런데 그새 토끼가 어디 갔지?

(4)

오늘은 보름달, 달이 제일 밝을 때다. 그런데 웬걸, 가장 찬란하고 늠름해야 할 달빛이 잿빛이다. 무슨 죽어가는 사람처럼 백지장같이 창백하다. 따뜻한 노란색이 아니라 푸르딩딩한 차가운 노란색이다. 그리고 지글지글한 주름이 왠지 더 잘 보인다. 늙고 수척해진, 그리고 핏기 없는 무표정이 좀 무섭다. 오늘따라 왜 그럴까? 무슨 우환이 있는지, 병원에 가봐야 할 것만 같다. 그래서 조심스럽게 물어본다. 무슨 일 있느냐고. 그랬더니 잠시 머뭇거리다가 달이 하소연을 시작한다. 사람들이 달, 쟤는 태양보다 빛도 훨씬 약한

게 태양 없고 밤이라서 자기가 잘난 줄 안다고 뒷담아 까는 소리를 엿들었단다. 특히, 플라톤의 입이 많이 거칠어 상처가 된다고 했다. 아. 이해가 된다. 플라톤이 그간 세 치 혀를 휘두르며 주변에 너무도 많은 상처를 줬다. 미안하다고 대신 정중히 사과했다.

그리고는 어디서 그런 용기가 났는지 뜬금없이 고백했다. 사실은 나, 달님을 많이 좋아한다고. 약간 당황해하는 기색을 띠며 달은 가만히 있었다. 아, 취기에 괜히 말했나? 달은 원래 성별이 없는 거 아냐? 은근히 성별 따지나? 요즘 남성우월주의가 극에 달해 나 정말 미치겠는데, 여하튼 시작했으니 더 말해줘야겠다. 너는 태양보다 약한 게 아니라, 그처럼 나대며 군림하지 않고, 오히려 부드러운 리더십으로 우리 모두를 잘 보듬어주는 거라고. 태양은 너무 잘나서 우리가 맨눈으로 보는 걸 허락하지도 않고, 좀 보려면 손가락으로 눈을 찔러 멀게 하지 않느냐고. 지가 뭔데, 참 못된 놈이라고. 그런데 달님은 아무리 봐도 눈을 멀게 하지도 않고, 게다가 너무 예쁘게 생긴 거 아니냐고? 그제야 달의 얼굴이 불그스레 홍조를 띤다. 핏기가 돌아오며 화색이 돈다. 그렇게 말해줘서 고맙단다.

아. 나도 얘기 들어줘서 고맙다. 그런데 플라톤과 친구들, 저 자식들 아직도 저러고 노네. 확 그냥 가버릴까 보다. 그래도 돈은 받아야지 하는 순간, 플라톤이 떡집엄마, 여기 좀 와 보소. 술! 하고 고래고래 고함을 친다. 아, 면상에 술독을 부어버릴까. 욱하는 기분이다. 그런데 오늘은 토끼가 왜 안 보이지? 뭐, 더 좋네. 토끼가 보일 때는 달은 그저 무대 배경이었을 뿐인데. 아, 쉿! 내가 이런 생각한 거 달이 알면 큰일 난다. 지금 막 고백해서 잘 되어가는 중인

데 굳이 찬물 끼얹지 마라, 앙?

'**알레고리**'는 '상징'처럼 'A＝B'여야만 한다는 '**동일률의 관계**'를 그 누구에게도 강요하지 않는다. 상황과 맥락에 따라, 극의 설정과 감독의 의도에 따라 A는 B가 될 수도 있고, C가 될 수도 있고, D가 될 수도 있다. 따라서 A는 천의 얼굴을 가진 다재다능한 배우다. 모름지기 배우는 여러 역할을 맛깔나게 연기할 수 있어야 한다. 그건 잘못된 게 아니라 잘하는 거다.

'알레고리'는 감독이다. 감독의 역량은 정말 중요하다. '도상' 역시도 '알레고리' 감독님 앞에서는 하나의 배우가 된다. 물론 '도상'은 집단적인 규약이고, '상징'은 개인적인 표현이다. 즉, '상징'의 경우, 통상적으로 다양한 역할을 유연하게 소화하기가 더 쉽다. 하지만 그렇다고 해서, '상징'이 '도상'보다 항상 더 뛰어난 배우인 것은 결코 아니다. 경우에 따라서는 언제나 둘 다 나름대로 빛을 발할 수가 있다.

위의 네 편의 알레고리는 네 편의 영화와도 같다. 역사적인 인물이 등장하기도 하지만, '역사 다큐멘터리'가 아니라 엄연히 '**창작극**'이다. 즉, 액면 그대로 그 내용을 받아들이면 안 된다. 예컨대, 플라톤이 덩치도 큰데다가 레슬링도 잘하고, 실제로 좀 과격하고 무섭기는 했다지만, 실상은 뭐, 알 수 없는 일이다.

주요 등장인물로는 (1)에서는 플라톤과 어머니, (2)에서는 플라톤과 미술작가, (3)과 (4)에서는 플라톤과 떡집엄마가 되겠다. 그리

고 **(1)**, **(2)**, **(3)**, **(4)** 모두에는 화자로서의 '나', 그리고 '달'이 공통적으로 출현한다. 물론 이들은 더욱 많은 영화에서 출현 섭외가 쇄도하고 있다. 참 좋은 배우들이다.

(1), **(2)**, **(3)**, **(4)**는 모두 다 여러 결의 알레고리를 내포하고 있다. 이를 세세하게 풀어 보자면 지면이 부족하다. 대표적으로는 다음과 같다. **(1)**의 마지막에서는 극을 전개하는 감독의 고민을 엿볼 수가 있다. **(2)**의 처음에서는 플라톤이 썰을 푸는 장면에서 알레고리의 특성을 논할 수 있다. **(3)**의 중간에서는 플라톤의 반응을 통해 상징과 알레고리의 관계를 고찰할 수가 있다. **(4)**의 마지막에서는 떡집엄마의 속마음을 통해 인생의 아이러니를 알레고리적으로 느껴볼 수가 있다.

하지만, 여기서는 '달'이라는 배우의 알레고리적인 특성에만 주목하고자 한다. 달은 그야말로 앞으로가 더욱 기대가 된다. 천의 얼굴이 가능한 전천후 배우이기 때문이다. 예를 들어, 달은 **(1)**에서 플라톤과 어머니를 이어주는 **'화상통화'**가 된다. 이는 백남준(Nam June Paik, 1932 – 2006)의 한 작품(Moon is the Oldest T.V., 1965)의 제목과 그 의미가 통한다. 어머니는 거제도에서 달을 보며 아들의 모습을 떠올린다. 같은 시각, 아들은 한양에서 물리적으로 동일한 바로 그 달을 보며 어머니의 모습을 떠올린다. 둘은 이렇게 만난다. 그야말로 달님은 내 마음의 스크린, 최초의 화상통화다.

달은 **(2)**에서 플라톤이 말하는 **'이데아의 상징'**이 된다. 여기서만큼은 똑 부러진 '상징 언어'이다. 기하학적, 수학적 특성만을 나타내

는 달로 각색이 된 것이다. 즉, 달의 색상과 질감을 과감히 빼버렸다. 그러고 보면, 연기가 쉽지 않았을 텐데 참 잘해냈다. 그리고 고생했다. 물론 그렇다고 해서 앞으로 다른 영화에서도 계속 그 역할만 고집할 이유는 없다. 즉, '상징'과 '알레고리'는 결국에는 관점의 문제다. 이를테면 '상징'은 닫힌 규정을 하는 반면, '알레고리'는 열린 가정을 한다. 상징은 딱딱하고 구체적인 반면, 알레고리는 융통성이 있고 맥락적이다.

달은 (3)에서 **'토끼나라'**가 된다. 떡집엄마는 자신의 직업 때문인지 달을 통해 굳이 떡집을 연상했다. 술에 취한 나머지 달을 달 그 자체로 보지 못하고, 그 안에서 영화의 한 장면을 그려낸 것이다. 게다가, 실제로 달에 보이는 얼룩, 즉 특정 지표는 그 안의 배우를 토끼로 파악하게 하는 결정적인 단서가 되었다. 이를테면 달에서 토끼를 본 사람은 떡집엄마 이외에도 역사적으로 꽤 많다. 하지만 그렇다고 해서, 꼭 그렇게 봐야만 하는 것은 결코 아니다. 토끼 대신에 노루나 괴물을 본 사람들도 충분히 가능하다. 이와 같이 '알레고리'는 다양한 연상을 존중한다.

한편으로, 토끼를 본 사람의 경우, 그 연상은 '알레고리'에서뿐만 아니라 '도상'에서 기인했을 수도 있다. 즉, 그게 '도상'이라면 문화적으로 이미 달의 '도상'은 토끼라고 알게 모르게 전제하고 바라보았기 때문이다. 반면에 '알레고리'라면 그 전제 없이도 우연찮게 스스로 알아서 토끼를 보게 되었기 때문이다. 물론 이 둘은 칼 같이 구분되기보다는, '도상 반, 알레고리 반'으로 애매하게 섞여 있는 경우가 실제로는 더 빈번하다.

(4)에서 달은 **'용기를 찾는 자아'**가 된다. 주변의 무시로 인해 상처 받았던 자존감은 떡집엄마의 위로와 고백으로 다시금 힘을 얻게 된다. 물론 토끼엄마는 안다. 자신의 마음속에서 달은 언제라도 토끼의 무대로 전락할 수 있다는 사실을. 하지만, 떡집엄마는 최소한 달과의 대화에 한해서는 달을 의인화된 주인공으로 존중해주겠다고 마음속으로 결정한다. 반면에 달은 떡집엄마의 고백을 액면 그대로의 '상징 언어'로 받아들인다. 물론 이는 충분히 가능하다. 관점에 따라 달라질 수 있다. 분명한 건, 토끼엄마는 **'알레고리적인 사고'**에 능하다는 사실이다.

▍알브레히트 뒤러(1471-1528),
<별자리표, 북쪽 하늘>, 16세기
"야, 진짜 배우들 많네!"

물론 달 말고도 좋은 배우는 많다. **'알레고리적인 배우'**란 사실 세상 만물이 다 가능하다. 예를 들어, '상사화(相思花)'의 특성상 잎이 피면 꽃이 없고, 꽃이 피면 잎이 없다. 여기서 꽃과 잎을 각자 의인화해보면 서로 간에 보려야 볼 수가 없으니 참으로 안타깝기 그지없다. 물론 이는 애초에 어느 특정 감독의 풍부한 상상력과 공감능력에서 기인했다. 그렇게 붙은 이름이 '서로를 생각하는 꽃'이다. 그렇다면, 이 꽃은 우선은 '알레고리'적인 방법론에 의거해서 이 꽃말을 '상징'하게 되었고, 다음으로 사람들의 공감과 유통에 힘입어 결국에는 '도상'으로 등극하여 지금까지 전래된 것이다. 한편으로, 꽃과 잎을 원수로 상정하는 등, 완전히 다른 '알레고리'를 활용한다면 이는 언제라도 현재 통용되는 '도상'의 길로 빠지지 않을 수도 있다.

다른 예로, 복수초(福壽草)는 복(福)과 장수(長壽)의 '도상'이다. 우리나라에서 매년 처음으로 피는 꽃이라고 하여 이미지가 좋은 배우로 자리매김한 결과, 애초에 어느 특정 감독의 눈에 발탁되어 널리 전파된 것이다. 마찬가지로, 내 인생에 찾아온 뜻밖의 행복, 우연, 불행과 같은 추상적인 개념 또한 특정 이야기를 전개하는 데 필요한 배우로 의인화하여 얼마든지 활용이 가능하다. 이와 같이 배우들은 사방에 천지다. 차고도 넘친다. 따라서 이 수많은 배우들 중 어느 누구를 어떻게 엮어 어떤 이야기를 전개할지는 오로지 작가의 몫이다. 이를 바로 **'예술하기'**라고 한다. 그런데 오늘도 정말 바쁘다. 배우 오디션만 보다가 시간 다 갔다. 글은 언제 쓰고. 아, 우선 자고 생각하자.

'알레고리'는 감독이 활용 가능한 주요 방법론으로서 **'가정법'**이 핵심이다. 즉, 한 번 쏟은 물은 어쩔 수 없는 게 아니다. 필요에 따라 언제라도 주어 담고는 다시금 다른 일을 벌일 수도 있다. 그렇다면, '알레고리'는 **'게임의 무대'**이다. 그 무대에서는 그때마다 펼쳐지는 극이 항상 다르다. 따라서 알레고리에 능한 작가는 유능한 **'프로게이머', '영화감독'**, 그리고 **'무대연출가'**이다. 그리고 이들 모두를 일컬어 우리는 **'예술가'**라고 부른다.

정리하면, **'예술가'**란 '가정법'을 활용하여 '게임의 무대'를 무한 변주하면서, 새로운 극을 끊임없이 생산해내며, 인생의 온갖 의미들을 맛보는, 즉 인생을 살면서 한 번쯤은 되어볼 만한 괜찮은 종족이다. 이를 위해서는 '알레고리적인 소양'이 꼭 필요하다. 그런데 기본적으로 우리 모두는 벌써 '예술가'이다. **'내 인생의 영화'**는 동

의하건 안 하건, 어차피 내가 찍기 때문이다. 관건은 좋은 '예술가'가 되는 것이다. 그게 어렵다. 아, 예술영화 한 편 찍고 가야 하는데. 물론 아직은 날이 밝다. 그리고 내일도 태양은 뜬다.

06

아이러니: 싫어서 좋은 밀당

"모르고 보니 알겠다"

하루는 집 앞 편의점 계산대에서 계산을 기다리고 있었다. 새로운 광고가 나왔는지 내 눈길을 확 사로잡았다. 처음엔 '담배광고인가' 했다. 담배 모양이었다. 어, 그런데 상당히 얇았다. 그리고 다른 기기도 함께 그려져 있었다. 아, '전자담배광고구나' 했다. 그런데 선명한 글씨로 문구가 써 있었다. '전자담배는 니코틴 중독을 일으킵니다.' 아, 그렇다면 '공익광고구나' 했다. 잠깐, 공익광고가 왜 여기 있지? 아, '전자담배광고 맞구나' 했다. 그러면 이 문구는 보건복지부 때문에 넣을 수밖에 없었나보다. '싫지만 어쩔 수 없었구나' 했다. 그런데 '정말 싫을까?'라는 의문이 들었다. 그건 잘 모르겠다.

세상은 흑백이 아니다. 싫으면 100% 싫어야 하고 좋으면 100% 좋아야 하는 것이 아니다. 그런 극단은 사실 희귀하다. 실상은 싫어서 오히려 좋을 수도 있다. 반대의 경우도 마찬가지이고. 우리는 언제나 이론적인 극점보다는 그리 가는 경로의 어느 즈음에서 방황한다. 싫어하거나 좋아하는 행위는 다 에너지다. 바빠 죽겠는데, 특정 사항에 자기 에너지를 그만큼 투입한다는 것은 그 행위를 통

한 기대효과라든지, 무언가 모종의 애착이 있다는 반증이다. 즉, **'호불호(好不好)'**는 갈릴 수도 있겠지만, 이는 선호도의 문제이지 반대는 아니다. 오히려, 그 반대는 **'무관심'**이다.

관점에 따라 입장은 그야말로 천차만별이다. 어떻게 보느냐에 따라 세상은 살만한 곳도 되고 사람 못살 곳도 된다. 기묘한 예술도 되고 비근한 현실도 된다. 나는 위의 상황을 대표적으로 정부와 기업, 그리고 광고와 소비자의 입장으로 살펴보겠다. 첫 번째, 정부, 즉 보건복지부 입장에서 이 경고용 문구는 100% 시민을 위하는 충정일까? 아마도 표면적으로는 그러하다. 하지만, 이는 면피용일 수도 있다. '내가 말했잖아'라고 하는. 즉, 정부는 담배세금을 징수한다. 수익이 있다. 그럼에도 불구하고 시민에게 정녕 나쁘다면 공권력으로 금지해야 한다. 하지만, 현실적인 여러 사유로 인해 차마 그럴 수가 없다면 자신에게 부여된 권한을 어떻게 행사할까? 아, 최소한 경고의 말 한마디로 그 해악을 알려야겠다. 그런데도 불구하고 구매를 감행한다면 뭐, 그때는 개인의 책임이다. 난 큰 무리 없이 할 만큼의 도리는 다 했으니.

두 번째, 담배를 만드는 기업을 다니는 직원들의 입장에서 이 문구 때문에 마음이 좀 언짢을 수도 있다. 이를테면 정부에 대한 원망이 생긴다. 즉, '그냥 못 팔게 하든지, 웬 책임 전가?' 혹은, 양심의 가책을 느낄 수도 있다. 생계 때문에 굳이 시민의 건강을 해치는 일에 참여한다는 생각에. 즉, '미안하다.' 아니면, 뻔뻔할 수도 있다. 나쁜 일인 건 알겠는데, 원래 세상이 그렇게 돌아간다는 생각에. 즉, '내가 없으면 누군가는 또 이 일을 한다니까?' 한편으로, 전혀

문제가 되지 않는다고 믿기에 아예 개의치 않을 수도 있다. 나아가, 자본주의를 신봉하며 경제적인 관점에서 큰 우려를 피력하는 사람, 적극적인 로비의 필요성을 느끼며, 결국에는 정치의 문제로 몰아가는 사람도 있다. 이 외에도 물론 다양한 반응이 예상된다. 여하튼, 이 문구를 위시한 근자의 사회적 압박감이 없던 시절에는 몰랐던 소요가 생기는 건 주지의 사실이다.

보건복지부는 그래도 시민을 지키려는 노력을, 그리고 기업은 법을 준수하는 모습을 보여준다. 그런데 기업의 입장은 보건복지부보다는 훨씬 복합적이다. 즉, 마음이 심란하다. 업무를 추진하는 데 있어서 대립항의 긴장관계가 형성되기 때문이다. 이는 바로 법의 준수 의무와 자본주의 시장에서의 권리이다. 그렇다면, 판매에 대한 의지를 아낌없이 보여주는 전폭적인 광고와 그 이면에 상존할 압박감을 상상해보면, 혹시 정신분열이나 우울증으로 기업이 고생하면 어떠할지 염려해야 할까? 당연히 아니다. 우선, 기업은 사람이 아니다. 기업에는 정신적으로 고민하는 마음과 육체적으로 고통을 느끼는 몸이 없다. 그리고 앞에서 말했듯이, 기업에서 일하는 사람들은 생각이 각자 다 다르다.

세 번째, 광고의 입장에서 광고는 상업적인 예술이다. 물론 정부와 기업의 입장에서 애초에 당면한 처지 자체는 예술과는 전혀 무관하다. 하지만, 판매의 입장에서 보면, 기왕이면 예술적인 매력이 풍겨야 매출이 상승한다. 예를 들어, 편의점에서 접한 그 광고 디자인, 참 예쁘다. 경고용 문구마저도. 글자 폰트의 크기나 모양이 다른 디자인과 아귀가 잘 맞으며 있을 자리에 다 있다. 결국, 의무

와 권리의 관계를 보면, 내용적으로는 대립항이다. 반면에 조형적으로는 참 보암직하고 원래부터 그럼직하게 잘 어울려 살고 있다. 누가 여기에 돌을 던지랴?

네 번째, 소비자의 입장에서 광고는 예술적이다. 도무지 누구 장단에 맞춰 춤을 추랴? 문구에서 흘러나오는 비참한 말로를 경고하는 무서운 음악? 아니면, 조형의 어울림이 전해주는 황홀하고 기분 좋은 시원한 음악? 한편으로, 그러면 안 된다는 것을 알면서도 이를

▌아테노도로스, 하게산드로스, 그리고 로도스 섬의 폴리도로스,
 <라오콘과 그의 아들들, 로마, 이탈리아>, 기원전 1세기 초
 "그리스 신들이 노해서 라오콘과 그의 두 아들이 뱀에게 죽임을 당하는
 장면인데, 완전 몸짱, 도대체 왜 이렇게 멋있지?"

누리는 것은 짜릿하다. 즉, 금단의 열매는 달다. 이와 같이 사람은 **'아이러니'**를 즐긴다. 내용적으로는 A를 말하는데, 조형적으로는 B를 말한다니. '아이러니'의 종류는 물론 이외에도 많다.

나: 가, 가버려! 가버리란 말야!
너: 멋지네. 그래, 있을게.

예술의 세계에서 '아이러니'는 매우 유능한 경기 감독이다. 예를 들어, 스피노자(Baruch de Spinoza, 1632-1677)는 '지구가 내일 곧 멸망하더라도 난 오늘 사과나무 한 그루를 심겠다'고 했다. 이 말 참 예술이다. 마찬가지로, '아이러니'는 '경고'와 '희망', 이 두 선수에게 협력 플레이를 강조한다. 즉, 그들은 다른 위계에서 따로 놀지 않는다. 얼핏 보면 그럴 것도 같다. 그런데 막상 그렇지가 않다. 경고가 있기에 희망이 더욱 절절한 것이다. 반대의 경우도 그렇고. 와, 그러고 보면, 서로의 시너지가 정말 남다르다. 우리는 이걸 **'예술적인 경험'**이라고 한다. 논리적으로는 이율배반적인데, 예술적으로는 절묘하게 궁합이 맞으니. 즉, '경고'와 '희망'은 두 개의 다른 음악이 시끄럽게 섞인 상황이 아니다. 오히려, 음악의 대위법처럼 함께 가는 아름다운 한 곡이다. 장단에 맞춰 몸을 흔들 만한.

예술은 아이러니의 연속이다. 예를 들어, 아이스크림은 달콤하다. 그런데 몸에 안 좋다. 그래도 끌린다. 안 좋다니 더 먹고 싶거나, 아니면 제한하다 보니 막상 한 번 먹을 때의 쾌감이 더 좋다. 마찬가지로, '아프면 치료한다'는 예술이 아니다. 그런데 '아프면 시를 쓴다'는 예술이다. 즉, 모호함과 이율배반 속에서 별의 별 감상의

씨앗들이 다 자라난다. 상황은 새롭게 전개되고.

담배광고의 예에서, 정부는 선이고, 기업은 악이 아니다. 경고는 옳고, 광고는 그른 것도 아니다. 물론 하나의 관점으로 그렇게 볼 수도 있다. 그런데 정부와 기업에서 일하는 이들도 알 만한 사람은 다 안다. 관점은 다양하다는 것을, 그리고 그런 관점들이 만나 달콤하면서도 처연하고, 쓸쓸하면서도 고마운 **'사람의 맛'**을 낸다는 것을. 그렇다. 예술은 도덕이 아니다. 한편으로, '예술적인 경험'은 즐겁다. '피할 수 없으면 즐겨라.' 누구나 아는 이 말, 난 신병 훈련소에서 들었다. 피하고 말고는 예술이 아니다. 하지만, 이마저도 즐기는 건 예술이다. 예술 만세. 춤은 추고 봐야지. 물론 담배는 나쁘다. 이 자리를 빌려 엄중한 경고를 힘껏 날린다.

07
전체주의: 다 이유가 있어 만들어놓은 체계
"따르는 게 좋을 거야"

초등학교 4학년 때 이사를 갔다. 그리고 새로운 미술학원 원장선생님의 회유로 입시반에 들어갔다. 처음에는 그게 뭔지 개념도 없었다. 그저 잘 그리는 사람들이 모였으리라 생각했다. 그런데 막상 들어갔더니 대입 준비하는 누나들이 대부분이었다. 물론 여느 때처럼 열심히 해보겠다는 열정이 넘쳤다. 아무리 아파도 빠지지 않고 출석했다.

윌리엄 아돌프 부그로(1825-1905),
<파리에 있는 줄리안 아카데미의 작업실>, 1891
"열심히 따라 그려. 훈련만이 살 길이야."

나는 그림을 잘 그렸다. 하지만, 강사 선생님께서는 내가 어떤 그림을 그려왔는지 관심이 없으셨다. 그저 처음부터 시작하는 마음으로 하라고 엄포를 놓으셨다. 그리고는 하얀 종이에 '줄긋기'만 몇 날 며칠이고 시키셨다. 꾹 참고 열심히 했다. 그래도 정식 그림이라는 생각은 도무지 들지가 않았다. 잘 해봐야 줄긋기 연습이었다.

요즘 생각에는 그것만으로도 좋은 예술작품이 될 것 같기도 하지만, 그때는 다음 단계로 빨리 진급하고 싶었던 마음이 굴뚝같았다.

'학습 단계'는 다 정해져 있었다. 우선, 한 연필에 익숙해지면 다른 종류의 연필을 써보게 했다. 재료의 특성을 익히게 했던 것이다. 다음, '기본형 석고'를 그리게 했다. 육면체, 원기둥, 원뿔, 원의 단계를 밟았다. 다음으로는 '응용형 석고', '인물 석고의 각상', 그리고 마침내 '정식 인물 석고상'을 그리게 했다. 형태와 명암을 잡는 기본기를 익히게 했던 것이다. 당시에 석고상은 실제로 대입 입시 문제였다. 그런데 석고상의 종류는 고작 옛날 서양인 여러 명에 국한되었다. 그래서 고등학생 누나들은 허구한 날 같은 석고만 그렸다. 언젠가는 나도 저렇게 잘 그리게 되겠지 싶었다.

그런데 돌이켜보면, '줄긋기'를 왜 해야 하는지, 그리고 석고를 왜 그려야 하는지를 그 누구도 내게 제대로 설명해주지 않았다. 그저 미술의 기본기를 익히기 위한 당연한 과정이라고 느꼈을 뿐이다. 당시에는 절대적인 기준이 뭔가 명확해 보였다. 예를 들어, 선생님께서는 종종 내 그림을 대신 그려주시며 어떻게 그려야 하는지를 몸소 보여주셨다. 그러면 옆에서 나는 이를 뚫어져라 지켜봤다. 선생님의 눈과 머리, 그리고 손으로 빙의해보면서 머릿속으로 열심히 따라 그렸던 것이다. 그러다 보면, 선생님이 그리는 방식을 점차 닮아갔다. 당시에 입시반에 있는 모든 입시생들의 훈련이 그러했다.

그 무렵의 입시미술은 대체로 **'기술훈련'**이었다. 그때는 나를 포함해서 내 주변 어느 누구도 거기에 토를 달 생각이 없어 보였다. 마

치 성숙한 어른이 되기 위해서, 그리고 좋은 대학에 가기 위해서 감내해야만 할 필수적인 '**통과의례**'라고 느꼈다. 즉, 참고 견뎌야만 했다. 그러니 미술이 마냥 재밌기만 할 수는 없었다.

비유하자면, 어릴 때부터 미술은 내게 놀이터와도 같았다. 그런데 입시반에 들어가는 순간, 갑자기 내 놀이터에 군대조교가 나타났다. 그리고 난 훈련병으로 전락했다. 그는 내게 엄포를 놓았다. 내가 좋아하는 놀이터에서 평생 놀기 위해서는 꼭 거쳐야만 할 필수 훈련과정이 이제 본격적으로 시작한다는 것이다. 주변을 둘러봤다. 그랬더니 미술을 좋아하는 내 또래와 선배들이 다들 열심히 훈련을 받고 있었다. 그래서 나 역시 하란 대로 열심히 뛰고 굴렀다. 그러다 보니 놀이터는 곧 살기어린 훈련장이 되었다. 그때는 잘 못 그리면 실제로 맞았다.

이게 '**좋은 교육**'일 리가 없다. 이는 물론 한 개인의 문제라기보다는 시대상황과 더불어 구조적인 문제였다. 예전에는 통상적으로 '**수직적인 전수**'를 당연하게 받아들였다. 이는 유독 미술 분야에만 국한된 것이 아니다. 예컨대, 조선시대 서당을 생각해보면, 어느 누구도 예외 없이 천자문, 사서삼경 등 여러 책을 단계별 순서대로 학습해야만 했다. 즉, 당대의 서당은 요즘으로 치면 내가 어릴 때 다니던 미술 입시학원과도 같다. 이곳저곳 돌아다녀본 결과, 어딜 가도 커리큘럼은 대동소이했다. '**개인별 맞춤교육**'이나 '**수평적인 토론**'은 그야말로 요원했다.

선생님:	그렇게 해.
나:	왜요?
선생님:	너 요즘 왜 그러니?

옛날에는 이런 현상을 당연시했던 적이 많았다. 나는 이를 특정 시대정신, 즉 **'전체주의적 경향'**이라고 간주한다. **'전체주의(totalitarianism)'**란 부분(개인)보다는 전체(체제)를 중시하는 가치관이다. 그런데 제도권은 통상적으로 보수적인 경향을 띠는 **'기존의 가치와 방법론'**을 고수한다. 진보적인 경향을 띠는 **'새로운 가치와 방법론'**보다는. 즉, 기존의 체제에 어긋나는 개별적인 위반보다는 별 무리 없는 보편적인 흐름을 선호한다. 그렇다면, **'전체주의 미술(totalitarianism art)'**은 전통적으로 확립된 미의 기준을 충실히 따르는 미술작품을 지칭한다. 이는 온고지신(溫故知新), 즉 과거의 전통과 역사에 큰 가치를 둔다. 그리고 **'전체주의 미술가(totalitarianism artist)'**는 전통적으로 전수되는 미술작품 제작 방식을 충실히 따르는 작가를 지칭한다. 그들은 그동안 역사적으로 존중되고, 확실히 검증된 안전한 방식을 선호한다. 그리고 **'전체주의 교육자(totalitarianism educator)'**는 전통적으로 전수되는 지식과 기술을 충실히 가르치는 선생님을 지칭한다. 그들은 그동안 역사적으로 정립되고, 넓게 공유된 보편적인 체계를 선호한다.

'전체주의적인 경향'은 **'지식과 기술 전수형 교육'**과 통한다. 그런데 이는 무조건 나쁜 게 아니다. 오히려, 여러 경우에 필수적이다. 예컨대, 수영을 배우는 데 아무런 준비 없이 처음부터 그냥 깊은 물속에서 혼자 놀게 해서는 큰일 난다. 이와 같이 위험을 수반하는

영역에서는 특히나 주의가 필요하다. 전문가의 관리 감독과 개입이 요구되는 것이다. 만약에 학습자가 슬기롭다면, 배워서 나쁠 건 보통 없다. 맹목적인 게 나쁜 것이지.

실제로 **'전체주의적 교육'**에 유의미한 균열이 생긴 것은 그리 오래된 일이 아니다. 대표적으로는 '경제적 가치'가 '재화 중심'에서 **'정보 중심'**으로 급격히 이동했기 때문이다. 즉, 많은 분야에서 '재화 소유 여부'와 '지식 암기 능력'보다는 **'정보 소유 여부'**와 **'구조 활용 능력'**이 더 중요해졌다. 또한, '정치적, 문화적 가치'의 핵심이 **'인권 주의'**가 되었기 때문이다. 즉, '총체적인 질서 유지'와 '효율적인 규격'보다는 **'개별적인 권리 증진'**과 **'창의적인 표현'**이 더 중요해졌다. 물론 이 외에도 이유는 많다.

'전체주의 정신'은 시대적인 요청이나 사정에 의해 상대적으로 그 중요도가 반감되었다. 그렇다고 절대적으로 가치가 떨어지는 배척의 대상이 된 것은 아니다. 즉, '새로운 가치와 방법론'이 중요해졌다고 해서 '기존의 가치와 방법론'이 완전히 대체되고 사라져버려야 할 이유는 없다. '전체주의 정신'에 기반을 둔 다양한 방식은 여러 분야, 혹은 특정 업무에서 상당히 유용하다. 이는 아직도 살아 숨 쉬고 있다.

결국, '전체주의 정신' 자체가 문제가 아니다. 그 일색이 되는 것이 문제일 뿐이다. 예를 들어, 어떤 경우에는 기존의 검증된 체제를 유지하고 안전한 질서를 즐기는 게 필요하다. 한편으로, 다른 경우에는 아직은 검증되지 않은 새로운 체제를 실험하며 불안한 상태

를 즐기는 게 필요하다. 중요한 건, 어떤 경우에도 여유롭게 확신을 가지고 책임지고 즐길 줄 아는 것이다. 나아가, 대립항 간의 균형을 슬기롭게 잡고, 서로 간의 긴장을 통해 더 나은 미래를 꿈꾸는 것이다. 새로운 예술은 여기에서 시작된다.

내가 경험한 입시미술은 참 답답했다. 이유는 간단하다. 일색이 되었기 때문이다. 미술의 유일한 진리는 '**미술은 다양하다**'이다. 즉, 때에 따라 다양한 선택지의 확보가 관건이다. 미술은 '**즐거운 놀이터**'가 되어야 한다. 나 혼자 노는 것도 재미있다. 하지만, 조교도 알고 보면 나쁜 사람이 아니다. 따라서 그와 함께 노는 법도 배워야 한다. 모르면 배워서 나도 알고 남도 알려준다.

08

현대주의: 꼭 뒤집어엎어야만 풀리는 심사

"그건 잘못 됐어"

나는 미술을 참 좋아했다. 내 꿈은 언제나 화가였다. 그런데 중, 고등학교 시절의 입시미술은 도무지 재미가 없었다. 그도 그럴 것이 내가 하고 싶은 일을 자발적으로 하지 못하고, 외부의 기준에 나를 맞춰야 했으니 타성에 젖지 않는 게 이상했다. 다른 여타의 입시공부처럼 느껴질 정도였다. 물론 그리는 행위 자체가 재미없었던 것은 아니다.

■ 움베르토 보초니(1882-1916),
 <자전거 타는 사람의 움직임>, 1913
"얼굴을 꼭 알아볼 수 있게 그려야만 그림이냐?
역동적 에너지 자체를 그려야지!"

책 읽고 문제 풀이하는 것보다는 그래도 재미있었다.

입시미술은 대학 입학에만 그 초점이 맞추어져 있었다. 들어가기만 하면 마치 신세계가 바로 펼쳐질 것만 같았다. 그래서 수험생 시절을 감내했고, 마침내 대학에 입학했다. 그런데 고등학교 시절까지의 미술교육과 대학부터의 미술교육은 단절감이 극심했다. 대

부분의 대학교 1학년 학생들은 아직도 고등학생의 티를 벗지 못했다. 따라서 신입생 때는 고등학교와 대학교의 중간지대로서의 관리가 필요하다. 자칫 잘못하면 '대학생활, 이런 거구나'라며 쉽게 겉멋이 들거나, '뭐 별거 없네'라며 허무해지거나, 아니면 '뭘 어쩌자는 거지'라며 방황하기 십상이다.

막상 미술대학에 입학하고 보니, 내 그림을 그려주는 선생님이 없었다. 다들 여러 가지로 말만 하셨다. 그런데 어떻게 그리라는 의견은 별로 들을 수가 없었다. 오히려, '네가 정말로 그리고 싶은 게 뭐야', '이 그림을 통해 진정으로 하고 싶은 말이 뭐야', 혹은 '내 생각에는 이 그림은 이런 의미가 있는 것 같아'와 같이 다소 공격적으로 의문을 제기하는 의견이 주를 이뤘다.

한편으로는 이게 참 당황스러웠다. 입시 미술을 할 때에는 앞에 나가서 내 그림에 대해 설명할 기회조차 주어지지 않았다. 그래서 지적인 대화의 훈련 자체가 되어있지 않았다. 오히려, 묵묵히 받아들이는 **'수직적인 평가'**와 열심히 따라야 할 **'절대적인 기준'**에만 익숙했다. 그런데 막상 대학에 입학하고 보니, 입시생으로서 내게 익숙했던 기존의 가치는 철저히 무시되었다. 그리고 **'수평적인 토론'**과 **'상대적인 기준'**만이 강요되었다.

당시의 여러 교수님들은 그야말로 강골이었다. 그분들 입장에서는 우리나라 입시미술에서 행해온 미술교육 자체가 싫으셨던 것만 같았다. 아마도 다음과 비슷한 전제를 가졌던 분이 여럿이다. 우선, **'진정한 교육'**이란 개인보다 체제를 앞세우는 **'전체주의 교육'**이 되

어서는 안 된다. 반대로 체제보다 개인을 앞세우는 **'개인주의 교육'**이 되어야 한다. 특히나 **'현대미술'**은 무한한 자기표현을 강조한다. 그렇기 때문에 학생들 마음속에 아직도 남아있는 '전체주의 사상'은 더더욱 분쇄되어야만 한다.

그런데 막상 학생 입장에서는 수업을 제외한다면, 그분들의 깊은 뜻이나 제도권을 개혁하고자 기울인 여타의 노력에 대해서는 알기가 힘들었다. 그러니 그저 '진정한 미술교육이란 바로 이런 거구나'를 몸소 체험하면서 교수님들께 마침내 동조하게 되는 경우가 많았던 것 같다. **'진정한 상호 이해'**가 바탕이 되었다기보다는. 한편으로, 나는 대학생활을 하면서 재료, 재질, 기법과 관련해서는 가르침을 받은 기억이 별로 없다. 특히나 실기수업에서 '지식과 기술 전수 교육'은 철저히 무시되었다. 잘 가르쳐주지도 않고 등한시하시는 느낌을 받다 보니 자연스럽게 나도 그렇게 되었다. 마치 기본기는 타파의 대상인 양, 무시하고 위반해야만 비로소 진정한 예술을 할 수 있는 양. 그런데 그게 나쁜만이 아니었다. 학생들의 전반적인 분위기가 그랬다. 그래야 깨어있는 거라고 막연하게 느꼈다.

이와 같이 요즘에는 '구습에 대한 저항'을 당연시하는 경향이 팽배하다. 나는 이를 특정 시대정신, 즉 **'현대주의적 경향'**이라고 간주한다. **'현대주의(modernism)'**란 어제와는 다른 오늘을 지향하는 가치관이다. '전체주의'와 관련지어 말하자면, 이는 전체(체제)보다는 부분(개인)을 중시하는 태도를 지칭한다. 즉, 보수적인 경향을 띠는 제도권의 **'기존의 가치와 방법론'**에 반발하고, 진보적인 경향을 띠

는 '**새로운 가치와 방법론**'을 선호한다. 즉, 별 무리 없는 보편적인 흐름보다는 기존의 체제에 어긋나는 개별적인 위반을 선호한다. 그렇다면, '**현대주의 미술(modernism art)**'은 전통적으로 확립된 미의 기준에 대한 '저항정신'이 가득한 미술작품을 지칭한다. 이는 혁신에 바탕을 둔 새로운 예술적 가능성의 모색에 큰 가치를 둔다. 그리고 '**현대주의 미술가(modernism artist)**'는 전통적 가치를 훌쩍 넘어 자신만의 새로운 이야기와 새로운 방법론을 확립한 작가를 지칭한다. 그들은 그동안 역사적으로 간과되고, 아직 검증되지 않은 실험적인 방식을 선호한다. 그리고 '**현대주의 교육자(modernism educator)**'는 전통을 타파하는 '저항근성'과 '실험정신'을 제대로 키워주는 선생님을 지칭한다. 그들은 아직까지 역사적으로 정립되지 않은, 자기 확신에 찬 개별적인 체계를 선호한다.

예를 들어, 20세기 초에 등장한 '**아방가르드**'는 '이성 중심주의'와 같은 근대적 가치를 위반하며 등장한 혁신적인 예술경향을 대변한다. 이는 원래 전쟁시 가장 앞에서 싸우는 정예부대를 지칭하는 프랑스 군대 용어이다. 마치 골리앗과 싸우는 다윗처럼 그들은 '저항정신'으로 똘똘 뭉쳐져 있다. 물론 '**위반의 쾌감**'은 달다. 이는 기존의 육중한 괴물과 맞장을 뜰 수 있는 담력을 주는 마약과도 같다.

전체주의:　　내 말 들어!
현대주의:　　미쳤냐?

'현대주의'는 '전체주의'가 가진 기존의 권위에 상당 부분 의존한다. 한 경향이 오랜 기간 팽배하다 보면, 한편으로는 염증이 생기

게 마련이다. '전체주의'가 역사적으로 강했던 만큼 '현대주의'가 지닌 반동의 에너지도 함께 강해지는 것이다. 이와 같이 '대상에 대한 저항(현대주의)'과 '그 저항의 대상(전체주의)'은 관계 의존적이다. 결국, 이 둘은 동전의 양면인 양, 혹은 서로를 비추는 거울인 양, 함께 고려해야지만 비로소 다층적이고 입체적인 이해가 가능하다.

그런데 '기존의 지식과 기술'을 일방적으로 무시하는 경향은 '현대주의'와는 거리가 있다. 이는 또 다른 '전체주의'를 낳는다. 즉, '전통에의 위반'을 당연히 따라야 할 불문율로서 가르치고 배우는 것 또한 '전체주의 교육'의 일종이다. '진정한 상호 이해'가 바탕이 되기보다는, 특정 방향이 암묵적으로 조장, 강요되기 때문이다. 실제로, **'지식과 기술'**은 현상과 사물을 대하는 태도, 가치관, 습속, 방식 등의 개념을 광범위하게 포함한다. 지엽적이고 구체적인 지식과 기술, 즉 미술로 보면 특정 소재와 시각적 방법론만을 지칭하는 게 아니다.

'현대주의'는 자가 발생적인 구조 속에서 스스로 태동한 독립체가 아니다. 오히려, 기존의 흐름이 강하면 강한 만큼, 이에 대한 반발 작용으로서 판도를 전환하고 고인 물을 정화하려는 순기능 때문에 그 존재의 이유가 정당화된다. 무조건적인 반항과 체제 전복만이 정답은 아닌 것이다. 결국, '현대주의'는 '전체주의'와 마찬가지로 그 자체로 선악의 문제가 아니다. 경우에 따라, 어떤 연유로, 어떻게, 그리고 무엇을 위해 사용하느냐가 그 가치를 결정한다.

'**현대주의 정신**'의 성공적인 발현을 위해서는 대표적으로 두 가지가 중요하다. 첫째, 기존의 구조에 대항하는 무리들의 전폭적인 공감과 생산적인 합의가 중요하다. 파편적인 위반은 개인적인 기질과 선호도의 문제로 전락하기 십상이다. 그런데 시대정신은 공적인 영역에서의 지속적인 연대를 바탕으로 변화의 전기를 마련한다. 함께 가는 것이 중요하다.

둘째, '위반의 쾌감'은 방편일 뿐 목적이 되어서는 안 된다. 그 쾌감은 대상 의존적이며, 또한 그 쾌감이 약화되는 만큼, 그리고 반복되는 만큼 줄어들게 마련이기에. 결국에는 지향하는 의제가 얼마나 타당하고 이상적인지가 관건이다. 더불어, 어떻게 하면 자가발생적인 에너지원을 확보할 수 있을지에 대해서도 끊임없이 모색해야 한다. 그렇지 않으면 이 정신은 점점 퇴색, 혹은 퇴행할 위험이 있다. 실제로 현대미술계에서는 '반발 에너지'의 감소와 변질이 문제시되고 있다. 위반 자체가 예전만큼 개인적으로 재미도 없고, 사회적인 반향도 미미한 것이다.

'현대주의 정신'과 '절대주의 정신'은 물과 기름과 같이 모 아니면 도가 아니다. 오히려, 둘 다 내 삶을 위해 유용한 에너지를 제공해주는 도구이며, 관점에 따라서는 활용 가치가 무한하다. 예를 들어, 수영을 배울 때에는 '지식과 기술 전수'가 필요하다. 그런데 그것 일색이 되어서는 안 된다. 그러면 바로 입시미술 되는 거다. '신선한 흥미'와 '짜릿한 전율'이 사라지고 '고리타분한 타성'과 '고된 훈련'만이 남으면 인생 재미없어진다. 따라서 내가 가진 걸 여러 방식으로 풀고 적용하며 재미를 보기 위해서는, 나아가 삶의 의미

를 찾기 위해서는 '현대주의'에 바탕을 둔 '실험정신'이 도움이 될 때가 많다. 그러나 이 또한 과하면 공허해질 뿐이다. 그래서 난 '현대주의 정신'과 '절대주의 정신'이 서로 절묘한 균형 관계에 있을 때에야 비로소 보암직하고 그럼직해 보여 참 좋다. 그러니 우리 배타적으로 놀지 말고 함께 친구하자.

09
동시대주의: 예술을 진정으로 누리는 행복
"우리는 모두 다 예술한다"

예전에는 미술가가 자기 이름을 후대에 남기기가 쉽지 않았다. 예를 들어, '이집트 미술'을 제작하는 공방을 보면, 당대의 미술가들은 창작자의 대우를 받지 못했다. 그들은 통상적으로 당대에 전수되는 보편적인 도안을 따라 작업해야만 했다. 즉, 자신만의 개성적인 표현이 쉽지 않았다. 마치 요즘으로 치면 아파트 건설에 참여하는 기술자들과도 같았다. 그래도 잘 살펴보면 소위 '건설사' 이름이라도 남았을 것만 같다. 하지만, 특정 '공방장'이 고증되는 경우는 역사적으로 흔치 않다. 그러니 그런 경우는 사실상 희귀하다.

다른 예로, '르네상스 미술'을 제작하는 작가의 이름은 남았다. 르네상스 시대, '인본주의'의 이념적 확산과 전문 교육을 받은 '지식인'의 증대가 여기에 큰 역할을 했다. 그런데 이름이 남은 작가는 유명세를 얻은 소수의 '공방장'이었다. 마치 요즘의 여러 명품 브랜드가 그렇듯이, 그들은 자기 이름을 딴 공방에 여러 조수 미술가들을 고용하여 작업을 진행했다. 따라서 이런 환경에서 조수들이 자신만의 개성을 발휘하기란 도무지 쉽지가 않았다. 나중에 독립해

서 자기 공방을 설립하기 전까지는.

하지만, 앞으로는 다르다. 이제는 모두가 나름대로 **'작가'**가 되는 시대가 온다. 물론 '작가'라 함은 직업적인 좁은 의미가 아닌, 창의적인 태도와 적극적인 삶의 방식, 즉 광의의 의미를 지칭한다. 이를 주장하는 이유로는 크게 두 가지 입장이 있다. '그러고 싶다'는 '이상론'과 '그래야만 한다'는 '당위론'이 그것이다. '이상론'은 역사적으로 바래온 사람의 꿈, 그리고 '당위론'은 시대적 여건상 사람의 불가피한 선택지를 말한다. 구체적인 설명은 다음과 같다.

첫째, **'이상론'**은 '작가가 되면 인생을 의미 있게 즐기며 살 수 있다'는 입장이다. 비유컨대, 인류 역사에 **개인주의 바이러스**가 대대적으로 침투하면서 이제는 사람 종 모두 다 보균자가 되었다. 하지만, 이는 꼭 나쁜 일이 아니다. '나는 내 인생을 산다. 내 인생의 주인공은 나다. 고로 나는 내가 하고 싶은 이야기를 한다. 삶의 의미는 내가 찾는다'와 같은 환상은 몽상으로 그치지 않는 실제적인 힘이 있다. 사람은 황홀한 꿈을 먹고 산다. 이런 꿈도 꾸지 못하는 무료한 일상은 우리에게 무력감을 선사할 뿐이다. 그러면 우울증에 걸린다.

'예술약'은 우울증을 타개하는 최고의 명약이다. 이는 바로 황홀경을 선사하는 마약과도 통한다. 하지만, 몸과 마음을 피폐하게 하며 중독이라는 쇠사슬의 노예가 되게 하는 사회악과는 한참이나 거리가 멀다. 와, 그렇다면 이것이야말로 거의 누구에게나 자신 있게 권장할 만한 수준에 도달한 게 아니겠는가? 이렇게 말하고 보니 무

슨 약장수 같다. 하지만, 분위기 잡는 효과가 다가 아니다. 오히려, 명백한 사실이다. 그러니 어서 한 번 먹어봐.

많은 사람들은 그동안 예술을 도외시하거나 그저 소비하기에 바빴다. 여러 이유로 예술은 미지의 세계처럼 멀기만 했다. 그리고 예술품은 내가 감히 창조할 수 없는 고매한 경지의 알 수 없는 그 무엇으로 느껴지기도 했다. 이와 같은 **'제도권 예술'**의 고립화와 신비화는 역사적으로 물론 엄연한 사실이다. 예를 들어, '이집트 시대'에는 어찌 보면 왕만이 자신을 표현할 수 있는 유일한 작가였다. 당대 사람들은 그와 같은 차원에서 사후세계로 진입할 수조차 없었으니, 그들이 할 수 있는 일은 그의 '영원한 미소와 기동력'을 바라며 그의 안녕을 위해 열심히 몸 바쳐 일하는 것뿐이었다. 한편으로, '르네상스 시대'에는 소수의 선택받은 천재 작가만이 진정한 작가였다. 마치 007 영화의 주인공, 제임스 본드의 '살인면허'처럼 아무에게나 초법적 특권인 '작가면허'를 남발할 수는 없었던 것이다.

하지만, '현대 사회'의 요구사항은 훨씬 개방적이고 보편적이다. **'국제화'**와 **'균질화'**의 시대, 우리는 크게 보면 그 어느 때보다도 서로 간에 비슷한 질서가 적용되는 권력관계와 환경조건하에서 삶을 영위한다. 예를 들어, 내 주변을 살펴보면 남녀노소 불문하고 스마트폰이 없는 사람이 없을 정도이다. 그리고 누구나 인터넷에 접속이 가능하다. 게다가, 글로벌 기업은 어딜 가도 있다. 현대적인 쇼핑몰은 다들 엇비슷한 구조를 가지고 있다.

물론 애초에 개별자의 영원한 행복을 위해서 사회가 이 모양, 이

꼴이 된 것은 아니다. 즉, 무작정 고마워할 이유까지는 없다. 오히려, 사회가 이렇게 된 것은 바로 변화된 삶의 조건에 맞추어 **'사회 구조'**가 원활하게 작동하기 위해서이다. 예를 들어, 그렇게 해야 **'자본주의 프로그램'**이 잘 돌아간다. 시장이 넓어지고 예측 가능해야 이윤의 증가가 가능해지기 때문이다. 그리고 **'인본주의 프로그램'**이 잘 돌아간다. 인권이 보장되어야 모든 구성원들이 효율적으로 풀가동(full稼動)되기 때문이다.

그러고 보면, 옛날이 아니라 지금 태어났다고 해서 본질적으로 더 나은 내가 된 게 아니다. 역사적으로 사람이란 종 자체는 크게 변화가 없다. 그저 상황과 맥락, 관습과 가치관, 지식과 기술 등 외부 상황이 당대인의 조건과 양태를 결정했을 뿐이다. 그들이 지금 태어나면 지금의 모습으로, 현대인이 그때 태어났다면 그때의 모습으로 시대적 한계 속에서 사고하고 생활할 것은 자명하다. 따라서 한 개인의 입장에서 보면, 어쩌다 보니 이런 세상에 던져졌으며, 그렇다면 지금을 충실히 살고자 할 뿐이다. 과거에 대한 속단과 오만은 **'현재 제국주의'**에 다름 아니다. 즉, 완전 금지다.

현 시대정신의 대세는 **'개방과 보편의 가치'**이다. 반면에 **'폐쇄와 특수의 가치'**를 우선시하는 영역은 공적인 공간에서 점점 줄어들거나 은폐되고 있다. 이는 물론 현실적으로 상황이 그렇다는 **'상황진단'**이다. 절대적으로 그래야만 한다는 **'가치판단'**이 아니라. 예를 들어, 개혁개방을 강조하는 국제 정세는 고정불변의 정답이 아니다. 따르지 않으면 이에 대한 저항과 손실이 불가피한 시대적인 판도일 뿐이다.

예술 또한 예외일 수는 없다. 예술에서 '개방과 보편의 가치'는 **'예술의 일상화'**이다. 개인의 입장에서는 **'소극적인 문화 소비'**를 넘어 **'적극적인 문화 창작'**이 핵심이다. 그렇게 하면 **'새로운 예술 프로그램'**이 잘 돌아간다. 구성원들이 더욱 고차원적인 만족감을 느끼게 되기 때문이다. 이는 곧 **'인본주의 프로그램'**, 그리고 **'자본주의 프로그램'**과도 잘 연동된다.

'모두 다 예술을 누리는 세상'은 시대적인 요청이다. 주변을 돌아보면, 아직 부족하긴 하지만, 각계각층에서 학연, 지연 등의 전통적인 카르텔(cartel)이 조금씩 무너지고 있다. 미술계 또한 마찬가지이다. 이제는 최소한 이론적으로는 누구나 작가가 될 수 있다. 그리고 사회적으로도 그게 권장된다. **'1인 미디어 방송국'**이 바로 그 적절한 예이다. 이 외에도 갈수록 많은 수의 사람들이 다양한 방식으로 나름의 창작활동을 진행한다. 이는 '사회구조'를 저해한다기보다는 오히려 촉진한다.

둘째, **'당위론'**은 '앞으로 작가가 되지 못하면 시대의 변화에 도태될 수밖에 없다'는 입장이다. 역사적으로 우리는 언제나 필요한 존재였다. 새로운 기술이 우리의 전통적인 노동력을 대체할 때면, 우리는 항상 새로운 직업을 만들어냈다. 수렵사회, 농경사회는 두말할 것도 없고, 재화를 만들어내는 공장에서도 우리는 꼭 필요한 **'인력 노동자'**였다. 서비스를 제공하는 시장에서도 우리는 꼭 필요한 **'감정 노동자'**였다. 그런데 정보를 처리하는 산업에서 우리의 존재는 점점 불필요한 **'잉여 인력'**이 되어간다. 인공지능의 등장은 이를 더욱 가속화한다.

하지만, 사람은 창의적인 종이다. 우리는 언제나 위기를 기회로 타개하며 새로운 시장을 개척해왔다. 인공지능이 특정 분야에서 사람이 범접할 수 없는 능력을 선보이며 조금씩 자리를 차지할지라도 인공지능과 사람의 관계는 모든 분야에서 대체적인, 즉 누군가가 이득을 보면 그만큼 상대방이 손해를 보는 제로섬(zero-sum) 게임이 아니다. 즉, 대체하는 분야는 제한적이며, 둘 간의 공생관계는 사회적인 구조와 요구에 따라 새로운 분야를 지속적으로 탄생시킬 것이다.

사람에게 있어 인공지능은 예전에는 접할 수 없었던 새로운 차원의 재료다. 그래서 또 다른 기회다. 우선, 사람은 인공지능으로 인해 여가생활이나 창의적인 활동을 위한 잉여시간의 확보가 더욱 가능해진다. 물론 세상은 언제나 바쁘다. 갈수록 더 바빠지는 것 같기도 하다. 하지만, 밤에도 불이 환하고, 빨래는 세탁기가 하듯이, 관점에 따라서는 내 일에 투자할 시간이 늘어났다. 이 지점에서 '당위론'은 '이상론'과 통한다.

다음, 사람은 인공지능으로 인해 자신만의 강점을 발전시켜야만 한다. **'예술 감상과 창작'**이 바로 그것이다. 물론 인공지능도 이를 나름대로 잘 수행할 수가 있다. 하지만, 사람이 하는 방식과는 그 차원이 다르다. 이는 꼭 좋고 나쁜 것을 말하는 것이 아니다. 이를테면 인공지능도 사람처럼 연주를 잘 할 수 있다. 하지만, 사람은 아직도 **'사람의 맛'**을 원한다. 이는 꼭 기능과 결과물에만 국한되는 것이 아니다. 오히려, **'음미의 결'**이 다르다. 예컨대, 사람은 사람이라는 종이 자신의 한계 상황 앞에서 고군분투하는 과정을 엿보며

눈물을 흘린다.

물론 사람과 인공지능이 섞인 제3의 종이 마침내 출현하여 새로운
삶의 여정이 시작되고, 나아가 모두 다 이에 공감하게 된다면 상황
은 제법 달라질 것이다. 하지만, 아직까지 사람은 사람에게서 감동
을 먹는다. 또한, 사람은 일종의 제도권 기득권자로서 자신의 창의
성에 큰 가치를 둔다. 이를테면 '인권'을 '동물권'이나 '미생물권'보
다 우선시하듯이, '컴권'에도 마찬가지일 가능성이 높은 것이다. 사
람의 기득권이 계속 유지되는 한에서는.

결국, 사람이 잘 살려면 이제는 자신이 잘하고 즐기는 일을 하며
스스로만의 의미를 생산해내는 '나름 작가의 경지'에 올라야 한다.
이는 꼭 특수한 계층의 사회적 성공에만 국한되는 것이 아니다. 오
히려, 우리 모두와 관련된 실존적인 문제이다. 그래야만 새로운 세
상에서 자신의 존재 가치가 주목되고 정당화되기 때문이다. 사람
은 이와 같이 한계와 염원이 아이러니하게 버무려진 특수한 종이
다. 즉, **'특별 관리대상자'**이다.

이제는 **'모두 다 작가'**가 되는 세상을 꿈꿔야 한다. 나는 이를 특정
시대정신, 즉 **'동시대주의적 경향'**이라고 간주한다. **'동시대주의
(contemporarism)'**란 '전체주의'와 '현대주의'의 기존 논쟁의 어느
한 편을 들기보다는, 경우에 따라 부분(개인)과 전체(체제) 양쪽 모
두를 중시하는 태도를 지칭한다. 이는 보수적인 경향을 띠는 **'기존
의 가치와 방법론'**과 진보적인 경향을 띠는 **'새로운 가치와 방법론'**
을 모두 유의미한 도구로 간주한다. 즉, 특정 도구에 집착하지 않

고 모두 다 상생하기를 바란다. 그렇다면, **'동시대주의 미술 (contemporarism art)'**은 미의 전통적인 흐름과 이에 대한 반발을 총체적으로 반영하며 모두에게 열려있는 미술작품을 지칭한다. 이는 상황과 맥락에 따라 다층적으로 다변화되는 입체적인 예술 담론의 생산에 큰 가치를 둔다. 그리고 **'동시대주의 미술가(contemporarism artist)'**는 배타적으로 고립된 직업군이라기보다는 필요에 따라 유동적으로 뭉치고 흩어지기를 거듭하는 창작의 주체 모두를 지칭한다. 그들은 '전체주의'와 '현대주의'의 대립을 넘어선 새로운 시대에 요구되는 미술을 꿈꾼다. 그리고 **'동시대주의 교육자 (contemporarism educator)'**는 우리 삶에서 '예술의 일상화'가 실현되도록 노력하는 선생님을 지칭한다. 그들은 **'창의적 만족감'**과 **'사회적 뿌듯함'**의 가치를 바탕으로 앞으로 더욱 요청될 예술의 힘을 믿는다.

이상적으로는 '전체주의 정신'과 '현대주의 정신'은 모두 다 가치가 있다. 그런데 이들은 목적이 아니라 수단이다. 즉, 궁극적인 해결책이 아니라 방편적인 활용법이다. 하지만, 현실은 못내 아쉬웠다. '전체주의'와 '현대주의'는 서로가 서로를 필요로 하는 공생관계를 바탕으로 겉보기 투쟁을 거듭해왔다. 그렇게 쇼는 이어졌다. 그러면서 속은 곪기 시작했다. 우선, '전체주의'의 경우, 전통적인 가치 일색이 되면서 답답해졌다. 자기 확신이나 현실안주는 스스로의 성장 동력을 끊어버리는 지름길이다. 다음, '현대주의'의 경우, 이에 대한 반발심에 의존하면서 점차 힘을 잃어갔다. 게다가 '위반의 쾌감'에 대한 과도한 집착은 '전체주의'의 일종으로 전락하는 지름길이다.

▌한스 홀바인(1497-1543),
<어린아이, 에드워드의 초상>, 1538
"내가 지금 애로 보이냐? 나 작가다. 우유줘."

한편으로, '동시대주의 정신'은 **'새로운 시대의 진정한 미술'**을 찾아 우리 모두가 예술적인 만족을 누리며 행복하게 사는 것이다. 결국, '전체주의 정신'과 '현대주의 정신'은 '동시대주의 정신'이 그 바탕이 될 때에 비로소 합력하여 그 원대한 뜻을 이룰 수 있다. 그것은 바로 진정한 **'예술인간'**의 출현이다. 인공지능은 이를 방해하는 바이러스가 아니다. 오히려, 이를 도와주는 **'사람 강화 프로그램'**이다. 이는 우리의 마음먹기에 달려있다. 미래는 우리가 쓴다.

10

창조: 새로움을 즐기는 묘미

"수용하며 변주하다"

내 딸은 노래 부르기를 좋아한다. 특히 '반짝반짝 작은 별'과 같은 경우, 국어로도, 영어로도 잘 부른다. 물론 하나하나 단어의 용례를 따로 알고 이를 연결시켰다기보다는, 전체를 통으로 외웠기 때문이다. 그리고 시간이 흐르며 흥얼거리는 노랫말은 점점 많아졌다. 내가 처음 듣는 노래도 부른다. 그야말로 격세지감이다.

그러던 어느 날, 내 옆으로 다가와서는 다짜고짜 '아버님, 아버님, 뭐하세요?'라고 또박또박 말하며 나를 부른다. 이상하게 마음이 흐뭇해진다. 의아하기도 하고. 내가 쓰지 않는 단어 선택이라니, 아마도 어린이집에서 가르쳐준 모양이다. 내 딸은 그런 나를 쳐다보고는 마치 '됐다!'하는 표정을 지으며 '케케케' 하고 웃는다. 그렇다, 내 딸은 '아버님'이라는 단어의 경의에 충실했던 게 아니었다. 오히려, 이렇게 말하면 어떻게 반응하는지를 몸소 체험하고 싶어 했다.

이 상황에는 대표적으로 두 가지 입장이 섞여 있다. 첫째로는 **'사회적인 재현'**이다. 이는 우리나라에 존재하는 특수한 관습인 '존댓

말로 드러난다. 즉, 내 딸은 이를 학습해서 성공적으로 '재현'했다. 과도한 경어체라니, 만감이 교차한다. 물론 언젠가는 배워야 할 삶의 방식이다. 하지만, 그 속에 들어서는 순간, 대상으로부터의 완전한 자유를 일정 부분 잃게 마련이다. 관습의 무게에 눌려 **'표현의 제약'**을 받기 때문이다.

'재현'은 일차적으로 **'전체주의적인 태도'**를 전제한다. 여기에는 장점과 단점이 공존한다. 장점은 내가 속한 기존 제도권의 습속을 익히고 필요에 따라 이를 재생, 유지하면서 무리 없이 삶을 영위하는 경우이다. 비유컨대, '상자 각' 속에 잘 들어갈 수 있다. 반면에 단점은 자칫 잘못하면 기존 제도권의 조건과 한계에 매몰되어 다른 사고를 하는 데에 걸림돌이 되는 경우이다. 즉, '상자 각'을 벗어나기가 힘들다.

물론 살면서 '상자 각'이 없는 사람은 없다. 하지만, 때에 따라 이에 대한 고민과 반성은 필요하다. 예를 들어, '이분법'은 범주를 나누고 구분하는 데 간편하면서도 방편적으로 유용한 인식 도구이다. 하지만, 그것 일색이 되면 세상 참 단순해진다. 마치 망치로 세상을 보면 두드릴 것만 보이듯이. 결국, 다양한 도구를 익히고 활용할 줄 알아야 한다. 도구 하나에만 매몰되어서는 안 된다.

둘째로는 **'개인적인 표현'**이다. 이는 내 딸의 개구쟁이 같은 모습, 즉, 내가 당황하길 기대하는 마음에서 드러난다. '재현'이 외부적인 질서를 수용하는 것이라면, **'표현'**은 내부적인 바람을 표출하는 것이다. 이를테면 내 딸은 관습을 따르는 것을 빙자하여 내 반응을

즐기려는 다른 마음을 품었다. 이와 같이 자기 목소리에 귀를 기울이는 것이야말로 '자기표현'의 시작이다.

재현: 선생님, 감사합니다.

표현: 선생님, 간사합니다.

선생님: 고맙다!

'**창조**'란 '재현'과 '표현' 사이에서 생성된다. 이는 '음양론'의 긴장구조와도 통한다. 우선, '재현' 없는 깨끗한 마음은 없다. 그리고 이 세상에 나 홀로 다른 '표현'은 없다. 그렇다면, 사람이 보여줄 수 있는 '창조'란 결국 둘의 상호 관계 속에서 상대적인 '**새로움**'을 드러내는 것이다. 이를테면 다양한 '재현' 요소들을 '**변주**'하고 이를 통

▎자크 루이 다비드 (1748–1825), <레카미에 부인>, 1800
'르네 마그리트(1898-1967)는 1949년에 이 작품을 따라 그린 작품, <관점: 다비드가 그린 레카미에 부인>을 제작했다. 단, 레카미에 부인 대신에 관이 앉아있는 모습으로. 대략 150년이 지났다. 그러니 아무리 장수하셨다 하더라도…'

해 기존의 방식과 유의미한 '표현'의 **'차이'**를 끌어내는 방식으로.

내 딸은 나와 함께 책 읽기를 좋아한다. 그런데 같은 책을 중얼거리며 반복해서 읽는다. 똑같은 책을 계속 읽어도 지루하지 않은 모양이다. 하지만, 자세히 관찰해보니 같은 게 같은 게 아니다. 한 번은 책 안에서 엄마와 딸의 역할이 바뀐다. 혹은, 잼빵을 만드는 장면에서 그게 갑자기 샌드위치로 둔갑한다. 그러면 샌드위치 장난감을 가져오기도 한다. 아니면, 다른 책의 캐릭터가 들어오기도 한다. 그리고는 '…가 돼봐' 혹은, '…라고 해봐'라고 하면서 내게 다양한 역할을 부여한다. 그러면 나 또한 변칙적으로 원작 이야기를 뒤틀기 시작한다. 결국, 같은 책인데도 읽을 때마다 매번 가는 길이 다르다. 그래서 지루하지 않다.

'창조행위'에는 무(無)에서 유(有)를 창조하는 것뿐만 아니라, 원래의 유(有)에서 또 다른 유(有)를 창조하는 것도 포함된다. 예를 들어, 전자의 경우가 특정 영웅 캐릭터의 탄생이라면, 후자의 경우는 마치 영화 어벤져스(The Avengers, 2012년 첫개봉)에서처럼 여러 캐릭터들이 뭉치는 공동출연이다. 이 또한 '창조'의 일환이다.

'동시대주의적인 태도'는 '재현'과 '표현'을 모두 포함한다. 하지만, '표현'을 '현대주의적인 태도'로 파악해 볼 수도 있다. 예컨대, 기존의 특정 '재현'에 반기를 드는 경우. 물론 이는 때에 따라 유의미한 저항일 수도 있다. 그 '재현'이 사회적으로 공공의 적이거나 개인적으로 타도의 대상이라면. 하지만, **'재현을 위반하는 표현'**만을 고집하는 게 궁극적인 목적이자 예외 없는 일색이 된다면, 이는 **'전체**

주의의 딜레마'에 빠지기 쉽다. 원래는 나쁘지 않은데 결국에는 나쁘게 사용되는.

'재현'과 '표현' 모두는 풍요로운 '창조'를 위한 중요한 재료와 방법으로 사용이 가능하다. 이 둘은 그 자체로 목적이 아니다. 또한, 서로 간에 극단적인 구분이 쉽지도 않다. 나아가, **'표현 없는 재현'**은 답답하고, **'재현 없는 표현'**은 공허하다. 비유컨대, '상자 각' 안으로 들어가 봤다가 나와 봤다가, 신줏단지 모시듯이 잘 모셔봤다가 구기거나 태워봤다가 하는 등, 이리 볶고 저리 볶고 하다보면, 그게 곧 **'예술적인 경험'**이 된다.

'창조'는 **'즐거운 놀이'**이다. 쓸데없이 어렵게 접근하거나, 특정 부류만 할 수 있는 일이라고 선을 그어버리면 인생 참 손해 막심하다. 만약에 내가 평상시 하는 일이 '재현'이라면, 오늘 한 번 그 일을 뒤틀어보자. 그러면서 새로운 의미를 찾을 수 있는지 한 번 살펴보자. 예기치 않은 관점으로 내 일상을 바라보다 보면, 비근한 삶을 지속하는 평범한 사원이 어느 순간 흥미만점 슈퍼히어로로 되기도 한다. 혹은, 길거리를 지나가는 행인에게서 묘한 드라마가 펼쳐진다.

이는 물론 **'예술적인 상상력'**일 뿐이다. 전원이 꺼지고 나면 세상은 언제 그랬냐는 듯이 다시금 어둡고 고요해진다. 누군가는 이와 같은 **'비근한 현실'**에 초점을 맞춘다. 그리고 누군가는 이를 벗어난 **'황홀한 환상'**에 초점을 맞춘다. 이는 요가동작에서의 굽히기와 펴기와 같다. 굽히기에 익숙한 사람은 펴보고, 펴기에 익숙한 사람은

굽혀봐야 인생이 편안해진다. 마찬가지로, '현실'과 '환상'은 '예술적인 재료'일 뿐이다. 무대의 불빛이 몸뚱이를 밝히는 순간, 그대는 둘 사이에서 어떤 극을 전개할 것인가? 모두의 인생에 '창조'는 중요하다. 우리는 작가다. 내 인생은 그 무엇보다도 소중하다.

11

감독: 모두를 아우르는 재능
"요렇게 조렇게"

2001년, 비로소 난 '감독의 눈'을 경험했다. 당시에 단편영화를 찍고 싶어서 시나리오를 썼다. 친구들에게 촬영 감독, 조명 감독, 스텝 등을 부탁했다. 그리고 몇 개의 대학교 홈페이지에 배우 모집 공고를 냈다. 그랬더니 여러 배우지망생들이 지원 신청을 했다. 세세한 준비과정을 거쳐 촬영이 시작되고, 편집을 끝내고, 마침내 배우들에게 포트폴리오로 쓸 작품을 비디오테이프로 떠서 주었다. 저예산이었지만, 나름 부담이 컸다. 공동 작업이 나 홀로 작업보다 훨씬 더 어렵게 느껴졌다. 그래도 맡은 바 임무만 책임지는 게 아니라, 총체적인 관리와 경영을 해볼 수 있는 좋은 경험이었다.

그 후로 난 '작가의 눈'을 활짝 떴다. 여러 전시에 참여하며 미술작가의 세계에 진입했다. '일인 기업'이랄까, 모든 걸 나 홀로 결정하는 것이 훨씬 마음이 편했다. 하지만, 영화를 찍어본 경험은 앞으로 내가 작가활동을 하는 데에 여러모로 큰 도움이 되었다. 계획부터 실행까지 전체 체계를 관망하고, 하나하나 일일이 조율하는 능력은 사업가에게는 당연히 요구되는 자질이지만, 개별 작가에게도 또한

마찬가지이다. 그런데 내가 대학을 다닐 때에는 이를 체계적으로 가르쳐주는 실용적인 수업이 없었다. 그래서 스스로 배워야만 했다.

2005년에는 **'매니저의 눈'**을 경험했다. 미국에서 예일대학원을 졸업하면서 석사 재학 당시에 지도교수였던 작가의 작업실에서 일하게 된 것이다. 그 작업실은 뉴욕 첼시 한복판에 위치하고 있었는데 '일인 기업' 치고는 규모가 상당히 컸다. 거기서 일하는 직원의 수는 열 댓 명이 넘었다. 내 직함은 '프로젝트 매니저'였다. 주로 맡은 역할은 그분의 회화작품 제작을 위한 도안 제작, 그리고 모든 업무의 아카이브 관리였다. 그런데 온갖 종류의 자료를 취합하고 분류하는 일은 참 지난한 과정이었다. 그때까지는 자료 관리가 좀 부실했기에 군대에서 행정병을 했던 경험을 살려 열심히 일했다. 그러다 보니, 한 작가의 작품 생산 공정과 여러 자료 관리에 직접 관여하며 여러모로 많이 배웠다.

2014년부터는 **'행정가의 눈'**을 경험했다. 5년간 한 대학에서 학과장을 하게 된 것이다. 학생 관리부터 학교 행정까지 처리해야 할 업무의 종류는 참 다양했다. 스마트폰 일정표는 언제나 빼곡했다. 그런데 학과장을 처음 맡고 보니, 그간의 자료 정리에 큰 문제점을 발견했다. 디지털 아카이브는 되어있지도 않았고, 5년이 지난 서류는 지속적으로 폐기해왔다는 말을 들었다. 충격적이었다. 한 학과의 역사가 그렇게 허무하게 사라진다는 것은 쉽게 납득할 수가 없었다. 그래서 아카이브 구축에 박차를 가했다. '감독'과 '매니저'를 해본 경험은 물론 내 행정력의 향상에 도움이 되었다.

'**예술창작**'에서도 거시적인 안목으로 업무를 조율하는 역량은 필수적이다. 그런데 통상적으로 개별 작가는 미시적이고 세세한 실행 자체에 보다 치중하는 경향이 있다. 그도 그럴 것이 작업에만 매몰되다 보면 전체를 조망하는 기회를 가지기가 막상 쉽지가 않다. 따라서 때로는 부분과 전체의 균형을 잡기 위한 의식적인 노력이 필요하다.

이를 사진으로 예를 들면 이해가 쉽다. 사진은 대표적으로 두 가지 방식으로 구분된다. '**촬영**'과 '**연출**'이 바로 그것이다. '촬영'의 예로는 기자의 '보도사진', 혹은 범죄수사대의 '현장사진'을 들 수 있다. 이는 '**순수한 눈**'이다. 여기서는 숙련된 '**촬영기법**'과 발 빠른 대응 같은 '**프로근성**'이 중요하다. 그때 그 장소에 내가 있어야만, 그리고 능숙하게 대처해야만 그런 식의 촬영이 실제로 가능하기 때문이다. 그렇게 '촬영'된 사진은 법적 증거로서의 효력이 있게 마련이다. 그런데 만약에 실제로 벌어진 사건의 현장과 대상을 조금이라도 조작한다면 그 효력은 바로 상실되고 만다. 법리공방을 통해 처음에는 확실했던 물증이 어느새 심증으로 전환되거나, 혹은 거짓으로 판명되는 경우가 실제로는 비일비재하다.

한편으로, '연출'은 '**조작하는 눈**'이 기본이다. 여기서는 '**연출기법**'과 '**창의성**'이 중요하다. 물론 '보도사진'이나 '현장사진'의 경우에는 도의적으로 조작은 금물이다. 하지만, 예술로서의 '사진'이나 '영화'가 된다면 문제가 달라진다. 예술은 도덕도 아니고 법정 증거자료도 아니다. 마치 하얀 캔버스에 조형을 창작하듯이, 작가의 의도가 담뿍 담긴 작품이라면 보이는 피사체에도 작가의 개입이 없

▌파울 트로거(1698–1762),
 <대리석 홀의 천장 벽화, 멜크 수도원, 오스트리아>, 1731
 "개별 인물을 모델로 세운 후에 짜깁기해서 그럼직하게 구성했어. 어때, 괜찮아?"

을 수가 없다. 우선, 피사체를 잘 다듬어 **실제 촬영**을 하고 난 다음에는 이를 **후반 작업(post-production)**을 통해 보정, 편집하는 과정을 마치면 마침내 완성된 결과물이 도출되는 것이다.

그런데 막상 작업을 하다 보면 '촬영'과 '연출'의 비중은 계속 바뀐다. 때에 따라 '촬영의 눈', 혹은 '연출의 눈'이 상대적으로 커지면서. 예를 들어, '자연 풍경'을 사진으로 담을 때면 '촬영'에 더 집중하게 마련이다. 산을 옮길 수는 없기 때문이다. 특히, 나는 일인기업가라 그만한 자본이 없다. 하지만, '정물'을 담을 때면 이야기가 달라진다. 내가 마음대로 선택하고 구성을 달리할 수 있기 때문이다. 그렇다면, 통상적으로 정물의 경우에는 '연출의 눈'을 더욱 활짝 뜨게 마련이다.

하지만, '자연 풍경'의 경우에도 '연출의 눈'이 있다. 보정과 편집 계획에 따라 앵글을 잡는 방식과 촬영기법을 선택하기 때문이다. 따라서 **'100% 순수한 촬영'**이란 이론적으로만 가능하다. 즉, '촬영'과 '연출'은 실제로는 배타적이고 상호 교환적인 관계가 아니다. 오히려, 영원히 함께 해야만 하는 동반자적 관계다.

물론 '100% 순수한 촬영'을 실험해볼 수는 있다. 예를 들어, 5초 후에 사진을 찍도록 카메라를 설정하고는 카메라 줄을 잡고 카메라를 빙글빙글 돌려본다. 그렇게 하면, 예기치 않은 장면이 찍힐 것이다. 그런데 생각해보면, 그 또한 작가의 의도이다. 그리고 그렇게 찍힌 수많은 사진 중에 성공적인 사진을 선택하는 것 역시도 작가의 의도이다. 그렇다면, 사실상 손끝으로 카메라를 누르기 이전부터 모종의 '연출'은 벌써 시작된다.

따라서 좋은 작품의 제작을 위해서는 '촬영'과 '연출'을 잘 조율하는 '감독의 눈'이 필수적이다. 이는 **'총체적인 마음'**과도 같다. 생각해보면, **'촬영하는 자아'**와 **'연출하는 자아'**는 모두 다 하나의 마음에서 비롯된 것이다. 물론 두 자아의 개별적인 역량도 중요하다. 이를 키우기 위해서는 재능도 필요하고, 지난한 훈련의 과정도 필요하다. 하지만, 실제로 아무리 뛰어난 배우라도 감독이 부실하면 빛을 발하기가 쉽지 않다. 즉, 예술적인 가치를 논하려면 아무래도 '감독의 눈'이 결정적이다. 한 예로, 뛰어난 '감독'은 '촬영'을 '연출'스럽게, '연출'을 '촬영'스럽게 하며 묘한 예술의 경지를 보여준다. 특정 맥락을 기가 막히게 조성하여 배우의 반전매력을 드러내며.

관람객A:　　(그림을 보고) 와, 사진 같다!

관람객B:　　(사진을 보고) 와, 그림 같다!

감독의 눈을 키우기 위해서는 대표적으로 세 가지 방법이 있다. 첫째, 다른 감독이 임무를 효과적으로 수행하는 방식을 연구해야 한다. 둘째, 실제로 촬영과 연출을 열심히 해보며 현장 경험을 다져야 한다. 셋째, 머릿속으로 '**모의실험(simulation)**'을 많이 해봐야 한다. 특히나 '모의실험'은 매우 중요하다. 누군가가 벌써 한 것이라면, 창작자로서 이를 빗겨가거나 변주해야만 한다. 그런데 한 사람으로서 실제로 모든 걸 다 해볼 수는 없다. 따라서 수많은 '모의실험'을 통해 내 인생에서 내가 가장 잘하고 즐길 수 있는 걸 언젠가는 선택해야만 한다.

특히 나는 자기 전에 머릿속에서 상상여행을 많이 떠난다. 실제로 '**물리적 시공**'에서는 해낼 수 있는 일이 그렇게 많지가 않다. 하지만, '**인식적 시공**'에서는 상황이 다르다. 여기서 나는 자본, 인력, 기술력의 한계를 극복하는 '**초인**'이 된다. 예를 들어, 나는 9개의 '**가치관 프로그램**', 즉 '본능주의', '왕본주의', '신본주의', '인본주의', '민주주의', '자본주의', '사회주의', '공산주의', '컴본주의'로 한편의 짧은 소설을 다시금 돌려본다. 즉, 등장인물과 극은 같은데, 당대의 가치관이 다 다른 것이다. 말 그대로 옴니버스영화 한 편이다. 이는 언젠가 예술작품으로 충분히 실현 가능하다. 작가에게 이런 종류의 '**씨앗 뿌리기**'는 필수이다. 앞으로 언제 어떤 방식으로 이게 실현될지는 모를 일이다. 하지만, 꿈은 언제나 설렌다.

이처럼 내 삶에서 **'감독의 인생'**은 계속된다. 물론 같은 맥락에서, 이 세상에는 '감독' 아닌 사람이 없다. 깨서 부산하게 움직일 때는 **'실제 현장'**에서, 그리고 명상에 빠지거나 잠에 들 때는 **'가상 현장'**에서 우리 모두는 자기 인생의 '감독'이다. '감독'이 잘해야 영화가 산다. 그렇다면, 배우 발굴부터 시작하자. 인생은 오디션의 연속이다. '감독'이 배우가 되고, '촬영'이 '연출'이 되고, '연출'이 '촬영'이 되는 기묘한 영화 한 번 찍어보자.

12

감상: 여러모로 음미하는 태도

"별의별 맛이 다 있구나"

다비드(Jacques—Louis David, 1748–1825)는 정치색이 뚜렷했던 미술 작가이다. 실제로도 1789년부터 10년간 지속된 프랑스 혁명을 죽음을 무릅쓰고 열렬히 옹호하였고, 이후에는 나폴레옹(Napoléon Bonaparte, 1769–1821)이야말로 이 시대의 진정한 영웅이라고 간주했다. 따라서 미술작품을 통해 그를 영웅시하는 데 적극적으로 동참했다.

■ 자크 루이 다비드(1748-1825),
　<알프스 산맥을 넘는 나폴레옹>, 1801
　"이 정도면 나폴레옹이 좋아하겠지? 야, 참 멋있다."

이와 관련해서 대표적인 두 점의 작품은 바로 '알프스 산맥을 넘는 나폴레옹(Napoleon Crossing the Alps, 1801)'과 '나폴레옹의 대관식(The Coronation of Napoleon, 1806–1807)'이다. 첫 번째 작품은 1800년에 나폴레옹이 알프스

산맥을 넘는 광경을 그렸다. 이는 북부 이탈리아를 침략하기 위한 행군이었다. 나폴레옹이 직접 다비드에게 의뢰하여 제작되었다. 역동적인 말의 모습과 평온한 자신의 모습을 대비시켜 그리라는 등 세세한 지시를 했다고 전해진다. 그런데 역사적인 자료에 따르면 그가 실제로 탄 건 그림에 묘사된 멋진 말이 아니라 노새였다. 또한, 그는 직접 모델을 서지도 않았다. 결국, 모든 장면은 다비드가 그의 지시를 나름대로 해석해서 연출해낸 것이다. 한편으로, 작가 자신의 아들을 사다리 꼭대기에 앉히기도 하고, 실제 전투에서 나폴레옹이 착용했던 제복을 직접 수령해서 보고 그렸다고 한다. 이처럼 다비드는 선전물의 효과를 극대화하기 위해 사방을 최대한 각색했다.

두 번째 작품은 1804년에 파리 노트르담 대성당에서 열린 나폴레옹의 대관식 광경을 그렸다. 이는 대관식을 위해 참석한 로마의 교황, 그리고 나폴레옹의 형제들과 어머니 등 100여 명의 실제 인물이 등장하는 거대한 작품이다. 실제로는 교황

┃ 자크 루이 다비드(1748-1825),
　 <나폴레옹의 대관식>, 1806-1807
　 "이제 누가 권력자인지 딱 감이 오지? 너도 그만 무릎 꿇어."

이 나폴레옹에게 관을 씌워주는 의례였는데, 나폴레옹이 그 관을 뺏어 스스로 자신의 머리에 쓰고는 왕비에게 황후의 관을 씌워주는 돌발행동을 했다고 전해진다. 이는 나폴레옹 스스로가 자신의

권력이 교황의 권력 위에 있음을 단적으로 공언한 것이다. 이 경우에도 그는 무엇을 어떻게 그릴지를 다비드에게 세세하게 주문했다. 한 예로, 자신이 관을 뺏는 장면보다는 왕비에게 관을 씌워주는 장면을 선택한 것도 그였다.

이 두 작품을 보면 의뢰자로서의 나폴레옹과 제작자로서의 다비드의 '의도'는 매우 선명하다. 나폴레옹과 그의 체제를 선전하기 위한 도구로서 공격적으로 미술작품을 활용한 것이다. 이 둘은 각자의 입장에서 자신의 역할에 충실한 환상의 콤비였다. 비유컨대, 나폴레옹이 대스타라면 다비드는 그를 수행하는 매니저였다. 따라서, 이 작품은 나폴레옹의 세력을 과시하고 전파하기 위한 광고물로서 다분히 '의도'된 연출이다. 역사적 사료라기보다는 **정치예술**인 것이다.

이는 **순수예술**과는 거리가 멀다. 불순한 '의도' 때문이다. 순수하려면 우선, 일차적으로는 다른 목적을 위한 도구가 되어서는 안 된다. 그래야 표면적으로는 **예술을 위한 예술**로 남는다. 물론 이면적으로는 이를 빙자해서 순수예술이 기호 가치를 획득하고, 투자의 대상이 되는 경우가 있다. 하지만, 이는 원래의 가닥에서 파생된 또 다른 종류의 진상이다. 다음, 마치 영화를 보듯이, 일차적으로는 **가공의 이야기**라는 전제가 모두에게 공유되어야 한다. 그래야 '사실 여부'가 문제시되지 않는다. 물론 사실에 바탕을 두었기 때문에 묘해지는 경우도 종종 있다. 그렇다면, 사실은 활용 가능한 하나의 예술적인 재료가 된다.

하지만, 나폴레옹과 다비드는 이 작품들이 관람객에게 **'가상적 연출'**이 아니라 **'실제적 촬영'**처럼 여겨지길 원했다. 그래서 내용적으로는 작품의 배경설명을 지양했다. 세세한 사실 관계를 굳이 공개하고 싶지는 않았던 거다. 그리고 방법적으로는 여러 자료를 최대한 실감나게 시각화했다. 마치 눈앞에서 벌어지는 일처럼 생생하게 경험토록 하고 싶었던 거다. 이를 통해 광고효과는 극대화된다. 자신도 모르게 나폴레옹의 후광을 인정하게 된다면.

하지만, 예술은 후원자나 원작자의 '의도'에 도무지 국한될 수가 없다. 오히려, 관객의 참여에 의해 원 '의도'와는 관련이 없거나 상충되는 수많은 '의미'가 생성된다. 이를테면 정치인의 사탕발린 말을 액면 그대로 믿는 순진한 사람은 그리 많지 않다. 물론 나도 모르게 분위기에 동조하게 되는 경우는 다반사이겠지만, 적어도 의식적으로는 그렇다. 그리고 해당 정치인에 대한 뒷말은 무성할 수밖에 없다. 이는 물론 당사자에게는 그리 달갑지 않은 소식이다. 자신이 말한 대로 곧이곧대로 믿어줘야 소기의 목적을 달성하는 데한 걸음 더 다가갈 수 있기 때문이다.

물론 후원자나 원작자도 자신의 '의도'가 관철되기를 바란다. 하지만, **'예술세계'**는 **'정치세계'**보다 한 술 더 뜬다. '예술세계'란 바로 수없이 많은 '의미'가 동시다발적으로 발생하는, 끝도 없이 열리는 '판도라의 상자'를 아예 대놓고 지향하는 것이다. 그래야 그 생명력이 계속 유지되기 때문이다. 진공 상태가 아닌 이상, '의미'는 숨을 쉰다. 즉, 화합과 투쟁을 지속하며 끊임없는 자가 분열의 상태에 놓인다. 그래서 도무지 종잡을 수 없는 게 바로 예술이다. 예측 불

가하게 '의미'가 이리 튀고 저리 튀어서.

그렇다면, '의도'는 '의미'의 극히 일부분일 뿐이다. 실제로 후원자
나 원작자의 '의도' 역시도 어느 순간, 고착되고 동결된 것이 아니
다. 오히려, 여러 과정을 겪으면서 언제라도 변할 수가 있다. 즉,
때로는 원 '의도'와는 관련이 없어지거나 완전히 뒤집힌 '의도'로
변모하기도 한다. 더불어, 표방된 '의도'는 따지고 보면 관련 없거
나 상충되는 또 다른 **'숨은 의도'** 여럿을 포함하는 경우가 다반사
다. 이 역시도 작품의 '의미'로서 고려의 대상이 된다.

예를 들어, 나폴레옹이 알프스 고개를 넘는 늠름한 멋쟁이로 자신
을 그려 달라고 했을 때에는 빈약한 체구를 가진 스스로의 자격지
심도 한몫 했을 거다. 그렇다면, 그의 '숨은 의도'는 나르시시즘을
발현함으로써 자긍심을 고취하고 싶었던 것이다. 그리고 자신이
관을 뺏는 장면보다 황후에게 관을 씌우는 장면을 택했을 때에는
여론의 뭇매를 맞기가 두려워서일 수도 있다. 그렇다면, 그의 '숨
은 의도'는 왕으로서의 무소불위의 권위와 남편으로서의 자애로움
에 시선을 집중시킴으로써 남모를 불안감을 감추고 싶었던 것이
다. 그런데 죽은 자는 말이 없다. 즉, 알 수가 없으니 이는 내가 그
에게 투사한 '의미' 한 가닥이 되기도 한다. 하지만 그렇다고 해서,
'의도'가 아니라고 단정짓기는 어렵다.

　　나폴레옹:　　나 진짜 멋있지?
　　관객:　　　　그래, 다 이해해.

한편으로, 나폴레옹이 모델을 서주지 않았음에도 불구하고 다비드가 어떻게든 임무를 수행했을 때에는 나폴레옹에게 잘 보이고 싶은 욕망도 한몫 했을 거다. 그렇다면, 그의 '숨은 의도'는 나폴레옹에게 최대한 환심을 사서 자기 인생이 잘 풀렸으면 하고 바랐던 것이다. 거대한 기념비적인 작품을 남김으로써 미술사에 한 획을 긋고 싶은 마음도 컸을 거고. 이 또한 이제는 알 수가 없다. 게다가, **'선명한 의도'**라기보다는 **'숨은 동기'**나 **'잠재의식'**에 가깝기도 하다. 하지만, 심정적으로 그도 느낀 '의도'였을 가능성이 크다.

> 다비드:　　내가 진짜 그 사람 띄워주려고 내 한 몸 희생하
> 　　　　　 는 거야.
> 관객:　　　그래, 다 이해해.

따라서 중요한 건 하나의 '의도', 혹은 한 가닥의 '의미'가 아니다. 오히려, 이 모두를 포괄할 줄 아는 고차원적인 **'감상'**의 경지이다. 한 작품은 그야말로 '동기', '의도', '이야기', 그리고 수많은 **'의미'**들이 생명력 넘치게 뛰어노는 총천연색 '맥락'의 바다, 즉 **'황금어장'**이다. 그런데 이는 물론 **'좋은 작품'**일 경우에 더 그렇다. 그저 고요할 뿐인 죽은 바다가 되지 않으려면, 약동하는 생명력에 긴장하고 삶의 에너지를 담뿍 느낄 수 있으려면, 어찌할 바 모르는 '의미'의 탄생을 두려워해서는 안 된다.

'감상의 눈'을 뜨는 순간, '의뢰인', '제작자', '관람자' 모두는 나름의 입장에서 신세계를 경험하게 된다. 예를 들어, **'의뢰인'**은 자신의 지시가 불러일으킬 여러 종류의 파장도 고려하게 되고, 그러한 지

시를 하는 자기 자신을 돌아보게도 되어 보다 책임 있는 지시를 내릴 수 있다. **'제작자'**는 자신의 '의도'와 관련된, 혹은 관련되지 않은 여러 '의미'를 이해하게 되고, 변화하는 자신의 '의도'에도 주목하게 되어 보다 책임 있는 '의도'를 확립할 수 있다. 그리고 **'관람자'**는 자신이 애초에 판단한 '의미'와 작가의 '의도', 그리고 다른 '의미'의 다발을 다층적으로 고려하게 되어 더욱 생산적이고 '의미' 있는 지점을 모색할 수 있다.

이와 같이 진정한 '감상의 눈'을 뜨는 순간, 고차원적인 인식계로의 진입이 가능하다. 세상은 살아볼, 그리고 음미해볼 만한 가치가 있다. 곱씹으면 곱씹을수록 또 다른 맛이 나기 때문이다. 이런 음식 세상에 없다. 그렇다면, 예술은 천하에 둘도 없는 산해진미이다. 혹은, 그렇게 바라는 대로 꿈은 이루어진다. 물론 우리의 바람이 엎치락뒤치락 얽히고설키며 잘 모여 노닐 경우에.

13

게임: 때에 맞는 드라마의 쾌감
"손에 땀을 쥐게 하다"

(1)

나는 영화 감상을 좋아한다. 가끔씩 멍 때리며 영화관에 앉아있는 시간이 참 좋다. 한 두어 시간 동안 애초에는 나와 관련 없는 세상에 몰입하여 무념무상(無念無想)의 경지로 '나'라는 자아의 존재를 잊고는 극의 전개를 따라 유랑해 가다보면 어느새 그 세상과 모종의 관련을 맺고 있는 나 자신을 발견하게도 된다. 이렇게 새로운 인연을 만들다 보면, 영화관을 들어서기 이전에 부산했던 마음이 정리가 될 뿐더러, 스트레스마저도 좀 풀리곤 한다. 아, 한 편 더?

(2)

나는 책 읽기도 좋아한다. 관심 있는 책을 죽 읽어나가다 보면, 마치 저자의 뇌와 내 뇌를 연동시키는 느낌이 든다. 즉, 저자의 **'생각 작동방식'**을 어느 순간 학습, 재생하며 슬슬 따라가 보게 된다. 이는 마치 그가 운전하고 있는 차량을 내 차량이 따라가는 경우를 상상해볼 수 있다. 정말 연동이 잘된다면 차량 간에 단단하게 묶여 있는 것이다. 그런데 너무 난해해서 따라가기 힘들 경우, 그 연동

은 곧잘 끊긴다. 즉, 그가 너무 빨리 가버려 미처 따라가지 못하게 된다. 혹은 별로 수긍이 가지 않을 경우, 내가 스스로 끊는다. 즉, 따라가는 것에 대한 흥미를 잃고 내가 갓길로 새거나 임시 정차한다. 아니면, 행간의 깨달음이 있을 경우, 중간에 끊고 연결하기를 반복한다. 즉, 스스로 조절하면서 내가 필요에 따라 따라가다 말다한다. 이 경우, 내가 갓길에 정차하면 저자 또한 친절하게 서 주곤한다. 함께 가려고.

어떤 경우에도 저자는 비교적 착한 편이다. 책장을 여는 순간, 아무리 귀찮아도 우선은 친절히 응대해주기 때문이다. 그런데 가장 몰입이 많이 되는 경우는 내가 곧 그가 되는 경우이다. 그야말로 '**빙의의 경지**'라고 할 수 있다. 물론 이 경우에 어느 순간 딱 끊고 나오지 못하면 정상생활이 힘들 수도 있으니 각별히 유념해야 한다. 그래도 개인적으로 못나온 경우는 없었다. 그만큼 매력적인 사람을 아직까지 만나지 못해서 그럴 수도 있다. 만약에 푹 빠져서 저자가 되는 독자가 많다면, 그 저자는 그만큼 분신이 생기는 것이다. 잠깐, 그런데 내 분신, 지금 어디 갔지?

(3)
내가 초등학교 때 유행했던 만화책 중 하나가 바로 '그래, 결심했어'이다. 이는 페이지를 넘기다가 결정의 순간이 오면 그 결정에 맞는 페이지로 책장을 넘기는 방식을 지칭한다. 그렇게 가지치기를 하다 보면, 나도 모르게 특정 기승전결을 따라가게 된다. 다 읽고 난 후에는 처음부터 읽기를 반복하며 호기심에 따라 다른 결정을 해보면 이야기의 전개는 물론 바뀌게 된다. 어떤 경우에는 행복

한 결말이거나, 오랜 시간 극이 전개된다. 어떤 경우에는 슬픈 결말이거나, 극의 전개가 순식간에 끝나 버린다. 이와 같이 저자는 여러 종류의 전개 가능한 **'이야기 세트'**를 만들어놓고는 독자의 적극적인 참여를 유도한다. 따라서 다양한 독해를 끝마치고 나서 여러 극들을 총체적으로 비교하고 음미해보는 것은 색다른 즐거움을 선사한다. 읽으면서, '오, 머리 좀 썼는데?'하며 종종 즐거워했던 기억이다.

(4)

2013년 여름, 뉴욕의 한 낡은 5층 구 호텔 건물(The McKittrck Hotel, 1939 –)에서 연극 공연(Sleep No More, 2011 –)이 열렸다. 관객들은 문 앞에서 나눠주는 하얀 가면을 쓰고 들어갔다. 그런데 여러 연극이 모든 층, 각 방과 홀, 그리고 복도에서 산발적으로 열리는 것이었다. 즉, 한 번에 모든 연극을 다 보기는 물리적으로 불가능했다. 그래도 열심히 보며 돌아다녔다. 재미있는 건 배우와 관객이 모두 다 뒤섞여 움직이는 바람에 배우도 항상 똑같은 연기를 할 수는 없다는 것이다. 관객의 존재와 반응이 배우의 존재와 반응과 연동되고, 서로 간에 영향을 주기 때문에.

나는 흥미롭게 돌아다니며 한 장면, 한 장면을 놓치지 않고 보려고 애썼다. 그렇게 전체의 이야기 구조를 머릿속에서 이리저리 엮어가고 있는 와중에, 한 여성 배우가 갑자기 내 손목을 꽉 잡고는 다짜고짜 나를 끌고 작은 방으로 들어가 문을 잠갔다. 그리고는 아무 말도 없이 나를 노려보며 여러 가지 지시를 했다. 이상한 느낌이 들었다. 하지만, 왠지 복종해야 하는 분위기인가 보다 하며, 연기

의 아우라(aura)에 눌려서는 하라는 대로 곧이곧대로 따라했다. 마치 특정 종교의 은밀한 컬트(cult) 같은 느낌이 들었다. 그렇게 시간이 좀 흐른 후에 풀려났다. 서로 간에 말은 한마디도 없었다. 하지만, 그때 그 느낌, 아직도 생생하다. 방 밖의 다른 관객들은 전혀 알 수 없었을 그 특별한 느낌, 복권에 당첨된 것 같은 생각도 들었다. 한편으로, 좀 다르게 반응했으면 그 배우는 또 어떻게 반응했을까 하는 호기심도 들었다. 하지만, 어쩔 수 없다. 그녀와 나의 짧은 극은 벌써 끝났다. 이와 같은 방식으로 그 연극은 관객마다의 색다른 경험을 유도한다. 즉, 모든 게 이미 다 편집된 후에 매번 똑같이 제공되는 영화와는 차원이 다르다. '다층적인 이야기들', '현재진행형', 그리고 '관객참여형'이 특색인 것이다.

(1), (2), (3), (4) 모두는 일종의 예술작품이다. 그런데 관객의 참여를 요구하는 방식과 정도가 다 다르다. 통상적으로 뒤로 갈수록 더 큰 참여가 요구된다. (1)의 경우, 한 자리를 점유하고는 눈을 부릅뜨고 스크린을 지켜보는 수고가 필요하다. 모든 게 순서대로 편집되어 있기 때문에, 화장실에 갔다 오거나, 깜빡 졸거나, 눈을 지그시 감으면 영화의 분량을 그만큼 놓친다. 이는 마치 이미 지나간 물에 발을 담글 수 없는 것과도 같다. 물론 그 물은 정확히 같은 모양으로 다시금 지나간다. 즉, 다음 회에 또 보면 된다. 그런데 그때도 깜빡 놓치면 또 다음 회에.

(2)의 경우, 글이 순서대로 편집되어 있다. 하지만, 독자마다 자신만의 속도에 맞춰 읽을 수가 있다. 읽다가 쉴 수도, 혹은 다시 읽을 수도 있다. 나도 가끔씩은 과도한 속도의 속독법으로 책을 순식

간에 독파하거나, 매우 천천히 글자 하나하나 또박또박 읽으며 행간을 음미한다. 영화와 같은 일정한 **'상영시간'**이 없는 것이다. 그런데 아무리 그렇게 해도 책은 성질을 내지 않는다. 즉, 성격이 착한 편이다. 따라서 영화보다는 **'독자와의 대화'**에 좀 더 노력을 기울인다. 이를테면 책에는 글자가 기본이라 시각, 청각 등의 **'감각 상상력'**을 효과적으로 자극한다. 더불어, **'물리적 시간'**과는 다른 **'인식적 시간'**을 활용하여 1초를 수십 장으로 늘려 쓰거나, 100년을 한 줄로 요약하기도 한다. 물론 이는 영화의 편집기법도 마찬가지이다. 하지만, 통상적으로 책이 훨씬 더 세세하다. 감정 표현 하나 가지고도 별의 별 말이 많다. 영화는 빠른 극의 전개를 위해 이를 압축하는 편이고. 그런데 페이지가 낡거나 세게 잡아당기면 찢어질 수도 있으니 유의해야 한다. 그래도 유일무이한 책이 아니고, 아직 절판되지도 않았다면 서점에서는 똑같은 책을 계속 판매하니 그나마 다행이다.

(3)의 경우, 처음부터 끝까지 순차적으로 읽어야만 하는 전통적인 책에 비하면, 독자의 참여가 훨씬 적극적으로 요구된다. 물론 가는 길의 총 개수는 한정되어 있다. 하지만, 이야기를 충분히 복잡하게 다층적으로 만든다면, 독자는 자신의 판단이 **'맞춤형'**이라고 느낄 수도 있다. 쉽게 전체 구조를 파악할 수 없다면, 즉 **'맥락의 바다'**가 넓고 깊다면 이는 충분히 가능하다. 한편으로, 모든 가지치기를 다 경험해 본 후에 저자의 전략을 통달하는 재미도 좋다. 이는 마치 저자와 독자가 범인과 탐정처럼 쫓고 쫓기는 **'지능 게임'**을 하는 것만 같다. 우연히 발생한 특정 사건이라기보다는 저자가 체계적으로 기획해 놓은 사건들의 뭉텅이에서.

(4)의 경우, 관객의 참여가 가장 강력하게 요구된다. 다른 경우들은 책으로 비유하자면 토씨 하나 틀리지 않고 다 읽는 것이 현실적으로 가능하다. 하지만, (4)의 경우에는 그러려면 분신을 많이 만들어서 각 장면을 동시에 보아야 한다. 그런데 사실 그래도 안 된다. 공간 속에서 배우와 관객이 함께 돌아다니기에 사람마다 보는 시야가 다 다를 수밖에 없다. 혹시 이 연극을 무한정 본다 한들 모든 것을 다 볼 수도 없다. 배우는 관객과 반응하기에 연기의 진행이 매번 다르기 때문이다. 즉, '모든 것을 다 보겠다'는 야심찬 포부는 여기서는 도무지 통하질 않는다. 따라서 '내 눈 앞에 주어진 걸 그저 즐기겠다'와 같은 열린 태도, 혹은 '적극적인 참여로 극의 진행에 일정 부분 영향을 미치겠다'와 같은 주체적인 태도가 더 적합하다. 이는 관객뿐만 아니라 배우도 마찬가지다. 언제나 정해진 길만 고집하면 상호작용에 기반을 둔 자연스러운 영향관계가 도무지 형성될 수가 없다. 그렇다면, 고집스럽게 암기하거나 수용하기보다는, 그때그때 임기응변에 뛰어난 것이 극을 효과적으로 전개하기 위해서는 훨씬 더 중요한 소양이다. 현장 퍼포먼스는 상황과 맥락에 따라 다 다른 게 기본이다.

나: 제가 어떻게 할까요?
(1): 죽 따라와.
(2): 알아서 읽어.
(3): 네가 선택해!
(4): 나는 어떻게 할까?

여기서 중요한 것은 (1), (2), (3), (4) 중에 어느 하나가 다른 하나보다 절대적으로 나은 경우는 단연코 없다는 사실이다. 즉, 어떤 기준을 적용하느냐에 따라 그 가치는 상대적으로 변하게 마련이다. 예를 들어, **'참여예술'**을 **'비참여예술'**보다 더 의미 있게 생각하는 사람은 (4)를 특히 좋아할 것이다. 하지만 생각해보면, '참여'란 예술에서 고려할 수 있는 하나의 요소일 뿐이다. 예를 들어 '참여'가 색채이고, 화려한 색채가 곧 '적극적인 참여'를 의미한다면, 화려한 색채로 '좋은 작품'을 만드는 것은 충분히 가능하다. 하지만, 단조로운 색채로 **'좋은 작품'**을 만드는 것도 마찬가지로 충분히 가능하다. 게다가, 색체는 별 볼일 없지만 기가 막힌 '형태'나 '질감', 아니면 '공간 설치 방식'이나 청각과 같은 다른 '감각기관의 활용' 등을 통해 '좋은 작품'을 만드는 것 역시도 충분히 가능하다.

결국, (1), (2), (3), (4) 모두 다 나름대로 좋은 예술작품이 될 수 있다. 이를테면 회화가 퍼포먼스보다 낮거나 퍼포먼스가 회

▌사뮈엘 반 호흐스트라텐(1627-1678),
 <요지경 상자, 네덜란드 집의 내부 풍경>, 1655-60
 "보는 시야에 따라 요모조모 관람하시오."

13 게임: 때에 맞는 드라마의 쾌감 **315**

화보다 나은 게 아니다. 장르에는 아무런 죄가 없다. 하지만, 장르마다 고유의 특성이 있다 따라서 중요한 건 그 장르를 얼마나 잘 이해하고 활용했냐는 것이다. 물론 장르마다 **'게임의 법칙'**은 다 다르다. 그에 따라 내세울 수 있는 **'조건식'**도 다 다르다. **'좋은 작가'** 란 해당 '게임'에 대한 이해도가 높고, 그 '게임'을 기가 막히게 잘 하는 사람이다. '게임'은 즐기라고 있는 거다. 유일무이하고 절대적 인 **'왕좌의 게임'**은 존재하지 않는다. '게임'은 다양하다. 그리고 '게 임'의 가치는 사람이 결정한다. 생각해보면, 인생이야말로 '게임'이 다. 그런데 무한정 다시 해볼 수 있는 **'생존 게임'**인지, 목숨이 하 나밖에 없는 **'죽음의 게임'**인지는 오로지 우리의 마음에 달렸다. 건 투를 빈다.

14

토론: 입체적인 사고의 에너지

"틀과 색을 벗어던지다"

(1)

디에고 리베라(Diego Rivera, 1886 – 1957)가 라틴 미술의 대표선수이며 멕시코 민중미술의 거장이라고 아직도 떠들어대는 사람들이 있다. 하지만, 그게 우리 사회와 도대체 무슨 상관이 있단 말인가? 우리나라 민중미술에는 도무지 관심도 기울이지 않는 판에, 너무도 먼 남의 나라 얘기다. 그리고 미술이 정치판에 끼칠 수 있는 힘은 경험치로 볼 때 너무도 미미하다. 결국, 안 되는 건 안 되지 않는가? 나는 지금 예술이 사회에 별 쓸모가 없다는 얘기를 하는 게 아니다. 각자 잘하는 걸 제대로 한 번 해보자는 거다. 자, 뜬구름 잡는 별천지 이야기에 우리의 소중한 노동력을 낭비하지 말고 그 힘의 반만이라도 실제로 세상을 바꾸는 데 사용하는 것이 어떨까? 그 구체적인 실행 방법에 대해서는 치열한 토론과 생산적인 논의의 과정이 필요하다.

(2)

디에고 리베라는 멕시코 민중미술을 이끌었던 스승의 영향으로 민

중미술이라는 장르에 비로소 눈을 떴다. 또한, 스페인에서 유학을 한 후에는 파리에서 작품 활동을 하면서 서양미술사의 거장들을 연구하고 현대미술에 대한 감을 익혔다. 특히, 이탈리아 여행 중에 르네상스 거장들의 프레스코 벽화에 큰 감명을 받았다. 이는 그가 멕시코 벽화의 붐을 선도하게 된 계기가 된다. 게다가, 그는 당시의 유명한 작가들, 이를테면 피카소(Pablo Picasso, 1881-1973), 브라크(Georges Braque, 1882-1963), 파울 클레(Paul Klee, 1879-1940), 모딜리아니(Amedeo Modigliani, 1884-1920) 등과 친해졌다. 특히 피카소와 브라크에게 큰 영향을 받아 입체파 형식에 경도되어 그들과 유사한 작품을 여럿 남기기도 했다. 그러고 보면, 주변의 여러 도움이 없었다면 지금의 그는 아마도 존재하지 않았을 것이다. 물론 기본적인 재능도 있었다. 그렇지만 시대적으로, 그리고 개인적으로 운때가 참 잘 맞았다. 역사책에 기록되는 순간에는 운도 결국 실력이 되긴 하지만, 인생이 다 그런 거다. 운때는 사람마다 천지차이다. 한 치 앞도 알 수 없는 오리무중이 바로 우리네 인생살이다.

(3)

디에고 리베라는 여성 편력이 언제나 극심했다. 부도덕한 바람둥이였을 뿐만 아니라, 자신의 연인을 뼛속부터 무시하는 등 여성혐오 또한 상당했다. 정말 어처구니가 없는 그의 전기는 바로 다음과 같다. 1911년에 첫 번째 결혼은 러시아 미술작가와 했는데, 자기 부인의 친구와 바람을 피우고 아이까지 가졌다. 그런데 그 아이를 무시하자 바람피운 친구의 칼에 베어 목에 상처가 나기도 했다. 그럼에도 정신을 못 차리고 그 후로도 많은 여자와 교제했다. 그리고 1922년에 두 번째 결혼으로 또 아이를 가졌다. 그의 바람기는 물

론 그때에도 멈출 줄을 몰랐다. 그리고 1929년의 세 번째 결혼은 21살 연하의 여학생인 프리다 칼로(Frida Kahlo, 1907–1954)와 했다. 스승과 제자의 불륜이었다. 문란한 사생활은 물론 계속되었다. 자기 부인의 여동생과도 사귈 정도였으니. 1939년에는 자기 부인과 이혼했다가 1940년에 다시 재혼하는 해프닝도 있었다. 그리고 1954년에 자기 부인이 사망하자 출판 편집자와 바로 결혼했다. 하지만, 건강 악화로 병원을 전전하다가 그만 1957년에 70세의 나이로 사망하게 된다. 결국, 죽음만이 그의 바람기를 잠재울 수가 있었다. 한마디로 '인간쓰레기'이다. 예술에는 자고로 한 사람의 영혼이 담긴다. 그러니 그의 작품이 좋을 리가 없다. 절대로 혼동하고 미혹되어서는 안 된다.

(4)

디에고 리베라는 신념이 투철하고 작가정신이 남다른 좋은 작가이다. 그는 다양한 양식으로 엄청난 양의 작품을 제작했다. 또한 공공미술에도 관심을 보여 여러 조형물을 남겼다. 특히, 멕시코의 원주민 전통문화와 서양 미술사의 결합을 통해 독특한 양식을 보여주었다. 그리고 유럽과 미국의 제국주의로 인해 고생한 멕시코 민족의 한을 표현하는 데 주력했다. 1921년에 멕시코로 돌아와서는 동료 작가들과 함께 '멕시코 미술가 협회'를 결성했다. 그리고는 벽화 운동 등 굵직하고 의미 있는 행보를 이어갔다. 그가 제작한 벽화의 물리적인 크기는 갈수록 거대해졌다. 예를 들어, 지금은 디에고 리베라 벽화 박물관으로 이동해서 전시되고 있는 그의 대표작, 호텔 델 프라도의 식당 벽화, '알레메다 공원의 일요일 오후의 꿈 (Dream of a Sunday Afternoon in the Alameda Central Park, 4.7x15.6m,

1946 – 1947)'의 크기는 세로 4.7m, 가로 15.6m에 달한다.

그는 멕시코에서 뿐만 아니라 미국에서도 활발한 활동을 전개했다. 예를 들어, 뉴욕 현대미술관, 뉴욕 록펠러센터, 디트로이트 미술관, 샌프란시스코 국제박람회 등에서 큰 전시회를 개최했으며, 특히 록펠러센터의 벽화는 그야말로 갑론을박(甲論乙駁), 엄청난 논란을 불러일으키다가 결국에는 철수되는 불운을 겪기도 했다. 이는 미국의 부자들을 비판하는 작품이었다. 중간에는 공장 노동자와 레닌이 그려졌다. 즉, 타협하지 않는 작가의 불굴의 저항정신이 단연 돋보이는 작품이었다. 그런데 철수 사건으로 인해 그는 미국과 록펠러센터에 적의를 느꼈으며, 복수의 의미로 멕시코시티에서 같은 주제로 다시 그림을 그리는 등, '혁명화가'로서의 면모를 과시했다. 한마디로 범접할 수 없는 대단한 작가다. 앞으로 더욱 많은 연구가 필요하다. 정말 존경스럽다.

기본적으로 (1), (2), (3), (4) 모두 각자의 입장에서는 다 말이 된다. (1)은 디에고 리베라에 대한 논의가 자신의 삶과 별 관련이 없고, 오히려 이에 대한 과도한 관심은 경계해야 한다고 생각한다. 즉, 당장 심혈을 기울여야 할 것은 자신이 사는 세상을 보다 나은 사회로 바꿀 수 있는 진정한 변혁의 에너지이다. 따라서 관심 끌 건 관심 끄자.

(2)는 디에고 리베라가 타고난 미술신동이라고 착각할 필요가 없다고 말한다. 그의 전기를 살펴보면, 스승과 동료들의 영향으로, 그리고 새로운 문화를 접하게 된 유학생활과 지속적인 연구 활동

이 가능했기 때문에 결국에는 그가 지금의 성취를 이룰 수가 있었다. 따라서 작가를 무작정 신비화하기보다는, 사회적인 환경과 영향관계의 반영에 주목하는 것이 한 사람의 궤적을 이해하는 더 타당한 접근방식이다. 그러니 너무 쫄지 말자. 우리 모두는 다 마찬가지이니까.

(3)은 디에고 리베라의 예술적인 작품세계가 가지고 있는 가식과 기만에 속지 말 것을 당부한다. 아무리 조형적으로 겉이 번지르르하게 보여도 작가의 배경설명을 듣고 나면 그 속은 정말 추악하기 그지없다는 걸 바로 알 수가 있다. 누가 뭐래도 예술작품은 곧 영혼의 거울이다. 작가의 속물근성과 죄악의 민낯을 알면서도 그의 예술세계를 온전히 사랑할 수 있는 사람은 아마도 없을 것이다. 어떠한 경우에도 예술의 이름으로 도덕을 더럽힐 수는 없다. 예술은 결국 사람이 하는 일이다. 순수하고 맑은 영혼이야말로 예술을 진정으로 자유롭게 하지 않을까.

(4)는 디에고 리베라의 작품세계가 정말 대단하고 놀랍다고 강변한다. 그는 엄청난 에너지로 다작을 했다. 또한, 압도적인 크기의 대형 벽화를 보면 그야말로 입이 떡 벌어질 정도이다. 게다가, 서구 문화 우월주의의 지속적인 압박 속에서도 제3세계의 삶을 보듬으며 소신 있는 행보를 거듭했다. 이를테면 미국의 한복판에서도 강펀치를 날릴 정도로 뚝심과 배짱이 두둑했다. 그리고 보면, 자본주의의 달콤한 유혹에 넘어가는 속물근성으로 가득 찬 작가들이 넘쳐나는 이 시대에 그는 '어둠을 밝히는 환한 등불'과도 같은 존재이다. '예술가의 우상'이란 바로 이런 모습이 아닐까.

나는 **(1)**, **(2)**, **(3)**, **(4)**가 마음의 문을 닫지 않기를 간절히 바란다. 즉, 각자의 방에서 나와 허심탄회한 대화를 시작했으면 좋겠다. 예를 들어, 자신의 입장에서 볼 때 맞는다고 해서 다른 사람들도 똑같은 생각의 틀로 세상을 봐야만 하는 것은 결코 아니다. 물론 내 생각은 자유다. 하지만, '내 생각이 맞고 네 생각은 틀리며, 고로 네 틀린 생각을 내가 꼭 바로잡아주고야 말겠다'라는 태도를 견지하는 순간, **'사상적인 폭력'**만이 횡횡하게 된다. 그런데 중요한 건, 생각의 양상이란 언제나 상황과 맥락에 따라 좌우된다는 사실이다. 이를테면 경우에 따라서는 같은 생각이 완전히 다른 의미를 가지게 되는 일이 다반사다.

나: 그분은 어떤 분이세요?
(1): 아유, 그냥 관심 꺼.
(2): 재수 좋은 사람이지.
(3): 인간 말종!
(4): 정말 대단하신 분이야.

사람은 특정 대상의 모든 것을 단박에 총체적으로 다 숙지할 수가 없다. 사람은 인공지능과 같은 거대한 저장 장치 용량과 가공할 만한 연산속도 기능을 보유하지 못했다. 안 되는 건 안 되는 거다. 따라서 사람은 그때그때 필요한 만큼, 보는 각도와 입장에 따라 대상의 특정 부분만을 보게 마련이다. 결국, 어떤 **'이념의 틀'**로 세상을 보느냐에 따라 세상의 모습은 실제로 우리 눈앞에 다르게 현시된다.

예를 들어, **(1)**은 '현실적인 효용성'의 관점으로 디에고 리베라를 바라본다. 너무 멀다는 것이다. **(2)**는 '사회적 영향관계'의 시각으로 그를 바라본다. 여러 도움으로 성장했다는 것이다. **(3)**은 '도덕적 지탄'의 대상으로 그를 바라본다. 그의 예술작품을 사회에서 인정해서는 안 된다는 것이다. **(4)**는 '예술적 존경'의 대상으로 그를 바라본다. 그의 예술작품은 사회에서 큰 가치가 있다는 것이다.

하지만, '이념의 틀'이 구체적이면 구체적일수록 유일무이하고 절대적인 진리로부터는 점점 더 멀어지게 마련이다. 한편으로, '네 이웃을 사랑하라'와 같은 보편적이고 추상적인 관념이라면 보다 많은 사람들의 동의가 가능하다. 아직 **'구체적인 맥락'**이 주어지지 않았기 때문이다. 그런데 **(1)**은 디에고 리베라를 '무명씨', **(2)**는 '운이 좋은 이', **(3)**은 '구제불능 악질', **(4)**는 '훌륭한 작가'라는 가치판단을 전제한다. 즉, 특정 기준을 설정해놓은 '구체적인 맥락'이 일찌감치 적용된 상태이다. 이는 한 사람을 이해하는 하나의 '이념의 틀', 혹은 **'조명의 색상'**이다.

붉은 조명으로 보면 그 사람이 붉게 보이고, 푸른 조명으로 보면 같은 사람이 푸르게 보이게 마련이다. 디에고 리베라의 경우, 러시아를 4개월간 여행하며 공산주의에 실망했다. 그 후 러시아의 문화관계자, 혹은 그의 몇몇 멕시코 동료작가들은 그를 '사상적 변절자'라고 치부하기도 했다. 하지만, 록펠러센터의 벽화 사건에서도 알 수 있듯이 그는 많은 미국 대중 앞에서는 충분히 '공산주의자'로 보였다. 이와 같이 우리 누구라도 극단적인 다른 판단 앞에서 자유로운 사람은 없다. 따라서 누군가에게는 천사인 내가 순식간

에 다른 누군가에게는 악마로 변신할 수도 있다. 물론 실제로 내가 그렇게 변신하는 것은 아니다. 각자의 마음속에서 그렇게 가상적으로 현시될 뿐이다.

'진정한 도사'란 오직 하나뿐인 '이념의 틀', 혹은 '조명의 색'에 구속되지 않는 사람이다. 오히려, 다양한 틀과 색을 고려하고 유희하며, 당장의 자신의 판단에 책임을 지고, 의견이 다른 사람들과 대화 가능한 융통성 있는 태도와 창의적인 역량을 지닌 사람이다. '생산적인 토론'은 다른 '이념의 틀', 혹은 '조명의 색' 간의 충돌을 통한 파국과는 관련이 없다. 즉, 하나의 '이념의 틀'이나 '조명의 색'은 다른 '이념의 틀'이나 '조명의 색'과 상호 대체적인 관계가 아니다. 오히려, 그들은 중첩되고 확장, 심화, 변주될 수 있는 생산적인 협업의 관계다.

생각해보면, 모종의 관계를 맺는 것도 관점이고, 이를 끊는 것도 관점이다. 모든 것과 다 관계를 맺는다면 우리 머리에는 부하가 걸린다. 반대로 일체의 모든 것과 다 관계를 끊는다면 우리 마음에는 우울증이 몰려온다. 어차피 우리는 여러 방식으로 관계를 맺고 끊고를 필요에 따라 반복하며 주어진 인생을 산다. 이를테면 어느 날은 소말리아 난민의 처지를, 혹은 북극의 빙하가 녹는 상황을, 아니면 내 집 앞 쓰레기장에서 악취가 나는 사정을 염려하면서 그 맥락에 따라 필요한 의제를 만들고 조치를 취하며, 그리고 이와 관련된 별의 별 대화를 다 해가며 그렇게 바쁘게 사는 게 우리네 인생살이다.

그렇다. 모든 걸 한 번에 다 할 수는 없다. 이론과 실제는 다르다. 사람은 인공지능이 아니다. 즉, 한 번에 하나씩 하기도 벅차다. 그런데 그렇다고 해서 거기에만 매몰되면 인생 답답하다. 그렇다면, 내가 몰랐던 시각, 예기치 않은 시야에 대해 문을 닫을 이유가 없다. 오히려, 새로운 눈을 트여주는 상황과 대화의 상대에게 감사함을 표하는 게 좋겠다. 그러니 다른 사람들과 만날 때면 마음의 문을 활짝 열자. 그들을 통해 다양한 관점을 여행하며 '생산적인 토론'을 즐기자. 누구 하나만 맞는 것이 아니라, '아, 그렇게도 볼 수 있구나'라는 **'대통합의 통찰'**을 음미하자.

'토론'을 즐기고 이를 무한한 에너지원으로 활용하는 사람은 그야말로 무서운 사람이다. 예를 들어, 세상은 보기에 따라 지옥일 수도, 천국일 수도 있다. 분명히 같은 세상인데 말이다. 이는 곧 세상이 아니라 보는 눈이 바뀐 거다. 이와 같이 다양한 보기의 방식이 '토론'을 통해 이리저리 겹쳐지다 보면 다층적이고 입체적인 **'경험 뭉텅이'**가 비로소 생성된다. 이게 바로 세상을 살아가는 데 꼭 필요한 **'마법의 공'**이다. 다들 한두 개씩은 소지해야 할. 그리고 보니, 1986년에 처음 방영된 일본 애니메이션 **'드레곤볼'**이 문득 떠오르는 밤이다. 거기서는 드레곤볼 7개를 다 모으면 그야말로 '우주의 기운'을 얻게 된다. 이게 뭔가 모종의 관련이 있어 보인다. 물론 심증일 뿐이지만. 아, 조명을 끄고 가부좌를 한 번 틀어볼까.

비유컨대, 다양한 '이념의 틀'이 모이면 검은색이 된다. 이는 수많은 펜 선이 한 곳에 중첩되는 '물감의 감산혼합'의 상황을 연상해 볼 수 있다. 그렇다면, 이 경우에 검은 색은 모든 색을 포함한 색

이다. 한편으로, 다양한 '조명의 색'이 모이면 하얀색이 된다. 이는 알록달록한 수많은 조명이 한 곳에 중첩되는 '빛의 가산혼합'의 상황을 연상해볼 수 있다. 그렇다면, 이 경우에 하얀 색은 모든 색을 포함한 색이다. 물론 여기서 검은색은 악마고 하얀색은 천사인 게 아니다. 오히려, 둘은 관점에 따라 둘 다가 될 수 있다. 혹은, 서로는 하나가 된다. 그 사이 점진적인 세세한 단계를 무한히 내포한 채로. 그런데 그 추이를 곰곰이 따라가다 보면, 나도 모르게 '도사'가 되는 느낌을 받는다. 물론 심증일 뿐이지만, 그래도 여기 '도사' 한 명 예약 추가요!

15

세트: 무공 비법의 실제

"생각의 갈래를 여행하다"

1988년 서울 올림픽을 개최할 즈음, 우리나라에 탁구 붐이 일었다. 초등학교 6학년이었던 나, 친구들과 탁구 엄청 쳤다. 그러다 미술 특기생으로 특수중학교인 예원학교에 입학했다. 아, 덕수궁 돌담길을 따라 걷던 기억이 아직도 눈에 선하다. 당시에 그곳은 가을이면 낙엽을 치우지 않는 낙엽거리였다. 낙엽을 밟던 느낌과 밟히는 낙엽이 내던 소리, 사각사각, 바스락바스락 참 좋았다.

누구나 그리워하는 그때 그 시절, 낭만의 몽상이 뭉게뭉게 피어오르다가 그만 깸! 낙엽은 한철이었다. 탁구는 일상이었고. 갑자기 실베스터 스탤론(Sylvester Stallone, 1946 −)이 주연한 영화 람보(Rambo, 1983년 첫개봉)의 주제곡이 귓가에 맴돈다. 과장을 좀 보태자면, 나의 중학교 시절은 탁구가 3할? 그렇다면, 오락실이 1할, 축구가 1할 정도…

학교는 낡은 5층 건물이었는데, 5층에는 탁구대가 상시로 비치되어 있었다. 그래서 쉬는 시간과 점심시간, 그리고 방과 후에는 탁

암브로지오 로렌지티(1290-1348),
<천사들과 성도들과 성모 마리아 (마에스타)>, 1335
"당대에 엄청 유행했던 피라미드 패턴이 보이지요?"

구가 기본이었다. 수업시간에도 몰래 나가 놀기가 일쑤였고. 과감할 때는 친구와 함께 수업 중 벽에 붙은 책상 밑, 작은 창문을 열고 나가곤 했다. 복도에서 벌을 서다가 그냥 가버리기도 했고. 지금 생각하면 참 놀라운 일이다. 혼나기도 여러 번, 완전 개구쟁이였다.

그래서인지 당시에는 준선수급이었다. 오해는 금물! 이는 다 내 기억이다. 여하튼, 난 **'필승패턴'**을 여러 개 가지고 있었다. 내가 '이렇게' 공을 치면, 상대방은 '저렇게', 아니면 '요렇게' 치게 마련이었다. 그렇다면 '저렇게'의 경우, 내가 '그렇게' 치면, 상대방은 또 다시 '저렇게'나 '이렇게' 치고, '요렇게'의 경우, 내가 '그렇게' 치면, 상대방은 어쩔 수 없이 마찬가지로 '그렇게'나 기껏해야 '조렇게' 치고… 그렇다면, 어떤 경우에서든지 내가 다시 '이렇게' 치면, 상대방이 당해내려야 당해낼 재간이 없었다.

지금 말하니 내가 절정의 고수거나 상대방의 실력이 좀… 뭐, 근육의 기억을 말로 하려니 참 힘들다. 원래 예술에는 설명이란 게 도무지 불가능하다. 이거 참 보여줄 시간도 없고. 여하튼, 여러 개의 '패턴'을 예측 불가하게 요리조리 섞어 쓰다 보면 거의 언제나 승리는 나의 것이었다. 자판을 두들기다 나도 모르게 지금 'V'자 한 번 만들어 본다.

사람들은 누구나 자신에게 익숙한 특정 '패턴'을 따르며 세상을 산다. 이는 운동뿐만이 아니다. 예기치 않게 어떤 상황이 닥치거나, 그럴 법하게 예상되는 특정 맥락하에서는 습관적인 행동이나 생각하는 '패턴'이 자연스럽게 드러나게 마련이다. 그 '패턴'은 남들과 별반 다르지 않을 수도, 혹은 유별날 수도 있다. 공통적인 건, 알게 모르게, 그리고 원하건 원하지 않건 이를 끊임없이 재생하며 상황에 대처하는 경우가 참 많다는 사실이다.

물론 고수의 '패턴'은 쉽게 짐작하기 힘들거나, 신비롭기까지 하다. 그리고 남들보다 깨인 하수는 자신의 성장을 위해 고수의 '패턴'을 학습하고 싶어 한다. 때로는 뼈를 깎는 고통으로 이를 훈련한다. 혹은, 몰라서 방황하거나, 고수의 문하생이 되기도 하고. 아, 어릴 때 무공소설을 너무 많이 봤나? 고대로부터 몰래 전해지는 **무공비법서**'를 보면 여러 '필승패턴'들이 상세히 기록되어 있다. 내 밑으로 들어오면 조금씩 알려주겠다. 우선은 비밀로 해라. 갑자기 반말하니까 느낌 온다.

'패턴'을 '알고리즘'이라고 이해할 수도 있다. '알고리즘'이란 특정 요소를 특정 방식으로 작동시켜 특정 결과를 이끌어내는 특정 체계를 말한다. 이는 마치 공장의 생산공정 조립라인 같기도 하다. 하지만, 입력 값이 달라지면 출력 값이 변한다. 즉, 경우에 따라서는 창의적인 결과물을 출력하기 위해 무한히 변주 가능한 방법론이 되기도 한다. 그렇다, 이는 내가 사용해서 재미 볼 수 있는 여러 도구 중 하나다.

나는 작가다. 작가가 만지는 모든 건 나를 위한 표현의 도구다. 즉, 내가 갑이다. 내 인식의 풍경 속에서는 최소한 그렇다. 따라서 나는 '알고리즘'을 어쩔 수 없이 그렇게 되는 수동적인 성향보다는, 주체적으로 한 번 그렇게 적용시켜보겠다는 능동적인 태도로 간주한다. 그리고 전자를 **'패턴'**, 후자를 **'세트'**로 지칭한다. 물론 탁구 1세트(전체 게임 한판)도 '세트'다. 하지만, 내 경우에 '세트'는 내가 활용하는 '주요 패턴 한 묶음'을 의미한다. 즉, 게임 한 판을 이기기 위해 나는 여러 개의 '세트'를 순차적, 혹은 복합적으로 활용할 수 있다.

특히, **'사상 알고리즘'**은 생각하는 방식과 관련된 한 종류의 '세트'다. 이는 보다 나은, 혹은 훨씬 다양한, 아니면 정말 복잡한 생각을 해보기 위해 시도해볼 만한 **'활용표(templet)'**이다. 나는 이를 종종 **'좌표'**, **'알고리즘'**, **'색안경'**, **'소프트웨어 프로그램'**, 아니면 **'슬기로운 패턴'** 등으로도 부른다. 물론 어떻게 부르냐는 중요치 않다. 상황에 따라 적절한 단어로 아귀가 맞으며, 또 어디론가 말이 잘 흘러가버리면 그만이다. 한 단어에 딱! 연연하면 노자님께 혼난다. 도덕경 1장에 '도가도비상도(道可道非常道), 명가명비상명(名可名非常名)'이라 했거늘.

중요한 건, 고차원적인 '세트'를 잘 활용하면 보다 넓고 깊은 사고를 하는 데 매우 유용하다는 사실이다. 비유컨대, '세트'는 세상을 바라보는 내 운영체제 프로그램을 여러모로 향상(update, upgrade, hacking)시키는 영화 매트릭스(Matrix, 1999)의 가상훈련이다. 좋건 싫건 사람은 '세트' 없이는 살 수가 없다. 태어나면서부터 수없이

많은 '세트'가 내 근육과 뼈, 특히 신경계 여기저기에 빼곡히 장착된다. 그렇다면, 기왕이면 좋은 훈련을 통해 체질개선을 도모해야 한다. 어차피 데리고 살아야 하는 게 인생이라면 뭐, 남이 아니라 나 보란 듯이 잘 살아야 한다.

내가 2011년부터 수업시간에 종종 쓰는 '세트' 두 가지는 다음과 같다. 첫째는 **'상호토론 세트'**이다. 대표적으로 **'천사와 악마 크리틱'**과 **'다분법 크리틱'**이 있다. 전자는 자기 작품을 설명하는 작가 학생에게 논리적으로 칭찬만 해야 하는 천사 학생과 비판만 해야 하는 악마 학생을 정해주어 상호토론을 진행하는 것이다. 후자는 우선 작가 학생과 다른 학생이 작가와 비평가의 역할을 바꾸는 것을 기본으로 하고, 여기에 큐레이터나 작품수집가 등의 역할을 하는 다른 학생들도 참여하여 다자간에 토론을 진행하는 것이다. 그 후 참여자들은 순서를 바꾸어가며 자연스럽게 다른 역할을 경험해본다.

물론 이 외에도 여러 '세트'가 있지만, 대부분 기본적으로는 **'역할극'**의 성향을 띤다. 즉, 자신에게 익숙한 원래의 가치관을 한순간 유보하고, 다른 가치관을 덧입은 상태로 논리를 전개해봄으로써, '창의적인 몰입감'과 '비평적인 거리두기'를 체득하려는 것이다. **'도사'**란 자신을 주관적으로, 동시에 객관적으로 볼 수 있는 사람이다. 사람들은 보통 '자기 주관화'에는 강하다. 하지만, '자기 객관화'에는 약하다. 그렇다면, 이 '세트'는 **'도사력'**을 향상시켜주는 몸에 좋은 '자연산 보충제'다. 물론 너무 많이 먹으면, 특히나 머리에 부하가 걸릴 수도 있으니, 즐길 수 있을 만큼만 적당히 흡입해야 건강에 좋다.

둘째는 '**개별심화 세트**'이다. 이는 '활용표'의 형식으로서, 우선 나 홀로 해볼 수 있다. 대표적으로는 'System of Logic', 'System of SFMC', 'Art Structure', 'System of Art'가 있다. 물론 이 외에도 많고. 일찌감치 만들어놓은 상세한 설명서도 있지만, 개략적인 원리만 설명해보자면, '**System of Logic**'은 총 7개의 문장을 채워보는 '**논리 전개 세트**'이다. 순서대로, '주장(a), 이유(b), 사례(c), 반박(d), 주장(e), 의의(f), 기대(g)'로 구성되어 있다. 여기서 주안점은 처음의 주장논리(abc)가 강력한 반박(d)을 만나면서 비로소 고양된 주장논리(efg)가 나오는 것이다. 그렇다면, d의 역할이 정말 중요하다. 그래서 나는 이를 '**하지만의 철학**'이라고도 부른다. 이는 나의 주장을 논리적으로 한 차원 더 높이는 훈련으로서, 여러 상황에서 유용하게 활용 가능하다.

물론 처음부터 바로 해보려면 어렵다. 그래서 이를 수월하게 해주는 여러 초기 단계들도 마련되어 있다. 그러고 보면, 자칫 친절해 보인다. 하지만, 이게 다 내가 하려고 만든 거다. 경제학의 시초, 애덤 스미스(Adam Smith, 1729-1790)가 '국부론'에서 언급한 '애초의 내 이기심이 결과적으로 우리나라를 부유케 하리라'는 사실상 예술의 정의와 판박이다. 어허, 그 사람, 작가네. 예술은 지구나라를 돕는다.

다음으로 '**System of SFMC**'은 기본형(5단계)과 확장형(9단계)이 있다. 기본형은 순서대로 '이야기(story), 형식(form), 의미(meaning), 맥락(context), 그리고 이 모두를 아우르는 시공(system)'으로 구성되어 있다. 이는 코끼리 다리만 만지기보다는 현상에 대한 총체적이

고 거시적인 이해를 도모하기 위해 지형도 전체를 파악하는 훈련이다. 이 훈련은 초기 4단계(이야기, 형식, 의미, 맥락)를 사안별로 깊이 심화해보는 'Art Structure'와 전체 맥락을 고려해 넓게 확장해보는 'System of Art'로 이어진다. 이 또한 즐기는 만큼만 수행해야 의미가 있다. 자, 운동선수는 언제나 부상에 유의해야 한다.

중요한 건, '세트' 자체는 아무 것도 아니라는 사실이다. 이는 유용한 도구상자일 뿐이다. 절대적인 고정불변의 답도 아니다. 즉, 경우에 따라 변주와 확장은 언제라도 가능하다. 예를 들어, 명상의 경우, 자세가 중요한 게 아니다. 물론 통상적으로 특정 자세가 마음을 가다듬는 데 좋은 경우가 있긴 하다. 하지만, 배보다 배꼽이 더 커져서는 안 된다. 자세는 기껏해야 사용 가능한 하나의 방식일 뿐이다. 마찬가지로, 내가 '세트'를 계속 만들고 활용하는 건 명상과도 같은 내 수양의 일환이지, 그 이상의 초월적인 의미는 세상 어디에도 없다.

더 중요한 사실은, 나는 이를 어딘가에서 분명히 살아 숨쉬는 **'절대무공비법서'**에 기록된 내용이라고 믿는다. 그런데 누가 '…라고 믿는다'라는 구문을 활용하는 순간, 세모눈을 뜨고 한 번 빤히 봐주는 **'믿음 세트'** 하나 더 추가한다. 자기비판은 언제나 건강하다. 다음, 그게 '자가당착 순환구조'가 되면 삐! 한 번 세게 해주는 **'또 믿음 세트'**도 추가한다. 이 모든 게 다 그 책 'Trinitism'의 '종합세트메뉴' 장, 1절 서두에 나오는 내용이다. 참고하시길.

사람은 생각의 놀이터다

내 삶이 과연 뜻 깊을까?

"'사람'의 역사는 우리의 모든 것이다. 마치 뇌가 두개골 밖으로 평생토록 나오지 않듯이, '사람'은 태어나서 죽을 때까지 '자기만의 방'에서만 살다가 가는 외로운 종이다. 한편으로, '사람'은 다른 종과는 달리 '가상의 질서'를 세우고 대규모 협력이 가능한, 즉 '공동체 세력'을 지향하는 사회적인 종이다. 그리고 사람은 '인식'에 그 바탕을 둔다. 만약 사람이 세상을 인식하는 체계와 방식에 대한 이해와 고려가 없으면, 자기 안에 갇힌다. 한편으로, 예술적인 시선으로 '사람'을 바라보면 비로소 '사람'의 의미를 찾는다. 나아가, '사람의 미래'도 밝아진다. 한 사람이 혼자 걸어갈 순 없는 일이다."

01

지능: 인공지능이 주는 교훈

"머리싸움을 해보다"

초등학교 때 TV를 보다가 나름의 분야에서 범상치 않은 능력을 지닌 사람들을 데리고 그 능력을 실험하는 방송을 보게 되었다. 흥미로웠다. 이빨 사이에 줄을 질끈 물고 자동차를 끄는 사람은 몸의 한계를 넘어선 경우였다. '차력사'라고도 부른다. 한 손으로 쇠숟가락을 잡고는 뚫어지게 바라봐서 이를 휘는 사람은 추상적 인식이 실제로 물리적인 영향을 미치는 경우였다. '마술사'라고도 부른다. 아무리 복잡한 숫자로 어려운 가감승제 문제를 내어도 계산기보다 빨리 순식간에 정답을 맞히는 사람은 뛰어난 계산 능력을 가진 경우였다. '수학천재'라고도 부른다. 수많은 금고의 비밀번호를 순식간에 다 외운 후에 누구보다도 빨리 모든 금고를 열어젖히는 사람은 뛰어난 암기력을 가진 경우였다. '기억력천재'라고도 부른다. 이 모든 이들을 일컬어 일반적인 능력을 넘어선 '초능력자'라고 부른다. 한편으로, 누군가는 결코 따라할 수 없을 것 같고, 누군가는 나도 따라잡을 수 있을 것만 같다. 물론 부단히 노력하면.

개중에 '…천재'라는 수식어가 붙는 사람들은 뛰어난 지능을 가진

경우를 일컫는다. 나는 유치원 때 원장선생님께서 '미술천재'라고 불러주셨다. 상대적으로 '미술지능'이 뛰어났던 것이다. 물론 당시에 아이들은 여러 종류의 천재들이었다. 원장선생님께서 누군가에게 '천재'라는 별명을 붙여주시는 순간, 모든 원아들은 한 분야에서는 특출한 능력을 발휘하는, 즉 골고루 다 '천재'가 되어야만 했다. 그래서 그런지, 요즘에는 사회적으로 그런 종류의 말을 조심하는 느낌을 받는다. 괜히 그렇게 말했다가는 서로 좋을 게 없다는 게 요즘의 '사회적 분위기'인 모양이다. 여하튼, 어릴 때 '미술천재'라는 말을 이곳저곳에서 참 많이도 들었다. 그런데 그때는 막상 집안에 이사가 잦아서 그림을 거의 보관하지 못했다. 생각할수록 아까울 뿐이다.

요즘에는 **'인공지능'**이란 말이 유행이다. 어릴 때는 비교적 생소했던 단어다. **'인간지능'**과 '인공지능'은 엄연히 다르다. 전자는 사람, 후자는 기계를 지칭한다. 사람은 생화학적 작동구조를 바탕으로 한 유기적 생명체다. 애초에 부모 사이에서 성적으로 탄생했다. 물과 피가 흐른다. 공기를 호흡하며 생명을 유지한다. 그리고 언젠가는 죽는다. 반면에, 기계는 기계적 작동구조를 바탕으로 한 비유기적 물체다. 애초에 사람에 의해 공학적으로 생산되었다. 여러 종류의 운동에너지가 흐른다. 명령한 대로 이상 없이 작동하면 정상이다. 부품은 교체 가능하니 죽음이란 개념이 이론적으로는 없다. 따라서 낡아서 폐기처분하는 것은 경제적인 이유에서다. 물론 기술의 발전과 같은 '효용 가치', 문화 권력과 같은 '기호 가치' 때문이기도 하고.

예전에는 **'인공물체'**에 지능이 없었다. 마치 뇌는 머리에 있고 손가락에는 뇌가 없듯이, 사람(머리)이 지시하면 기계(손가락)는 그저 그에 따라 작동하며 맡은 바 임무를 수행하면 그만이었다. 그래서 협업이 필수였다. 예컨대, 내가 군대에 있을 때는 서류를 정리할 일이 많았다. 하루는 복사기 앞에서 복사만 했다. 나는 사람, 복사기는 기계, 서류 한 장 복사할 때마다 일일이 교체해야 했으니 완전 수동식 1:1 협업, 즉 '가내수공업' 수준이었다. 게다가, 사람이 하는 일이라 하루 종일 정신없이 바쁘게 일하다 보면 꼭 실수가 있었다. 아, 이 서류, 복사 다시 해야겠네!

반면에 제조업 공장을 가보면 다양한 상품을 효율적이고 안전하게 대량생산하는 '전문화된 생산라인'을 볼 수 있다. 이곳에서는 굳이 사람과 기계가 1:1로 붙어 협업할 필요가 없다. '컴퓨터'의 등장으로 자동화된 명령의 수행이 가능해졌기 때문이다. 즉, 식사나 퇴근 등으로 사람이 자리를 비워도 설정해놓은 체계대로 알아서 척척 못해내는 일이 없다. 전원을 켜고 연료를 보충하면, 그리고 평상시 정비를 잘 해놓기만 하면, 화학에너지와 전기에너지 등으로 기계가 무리 없이 잘 작동하며 생산속도를 꾸준히, 군말 없이 유지한다. 그런데 슬럼프가 뭐예요? 뭐, 여러 모로 죽었다 깨어나도 사람 혼자서 저걸 다 해낼 수는 없다. 안 되는 건 안 된다.

> 예전 공장 직원 인터뷰: 참 똑똑해 보여요! 그래도 명령은 사람이 하는 거잖아요? 기계는 사람의 손과 발이죠. 어디 머리가 있나요?

이와 같이 '3차 혁명'으로 '컴퓨터'가 등장했을 때만 해도, 명령의 주체는 사람인 듯했다. 물론 그때도 복잡한 '컴퓨터 알고리즘'을 보통 사람 한 명이 세세하게 다 이해할 수는 없었다. 하지만, 마치 자동차의 원리를 잘 몰라도, 우선 필요한 최소 기능만 숙지하면 운전이 다들 가능하듯이, 필요에 맞게 '컴퓨터'를 이용하는 데에는 큰 무리가 없었다. 즉, 중요한 의사결정은 사람이 내렸다.

요즘 공장 직원 인터뷰: 참 똑똑해 보여요! 사람이 어디 혼자 할 수 있나요? 큰일 나게. 어떻게 돌아가는지 알기도 힘든데. 다 기계 머리 빌려서 하는 거죠.

그런데 '4차혁명'으로 '인공지능'이 등장하니, 명령의 주체는 더 이상 사람만이 아니었다. 예를 들어, 인공지능에 따르면, 올해 상반기에는 차를 이만큼 더 생산하란다. 그러면 사람에게는 다음과 같은 반응이 가능하다. '아, 판매가 잘되는데 재고가 별로 없나?' '수입해야 할 원자재 가격이 곧 상승하나?' '빅데이터 분석 자료 좀 달라고 해야겠다'라는 식으로. 다른 예로, 인공지능에 따르면, 고객 맞춤형 차량이 오늘은 이만큼 더 생산된단다. 사람의 반응은, '아, 알아서 잘하겠지.' '고객 요청 자료 중에 뭐 특이사항 없어?'라는 식이다.

이와 같이 고차원의 자동제어체제를 갖춘 '인공지능'은 각 산업현장과 제반 고려사항을 유기적으로 연결하고, 필요한 빅데이터를 수집, 분석하며, 효율적이고 정확하고 유연하게 상황에 대처한다. 이는 사람의 지능 수준을 능가한 '초지능'이다. 우선, '인간지능'은

이 모든 정보를 수집, 분석, 처리하는 연산능력이 많이 떨어진다. 그렇다면, 뭐 어쩔 수 없다. '인공지능'에게 의뢰하는 수밖에. 따라서 경영자는 자연스럽게 '**감독**'의 역할을 수행한다. 어차피 자신이 다 알 수도 없고 할 수도 없다. 그리고 일을 잘 시키는 것도 능력이다. 유능한 경영자는 믿고 맡길 줄 안다.

> 요즘 공장장: 다들 정말 똑똑해요! 우리 간부들, 그리고 인공지능. 가끔씩 인공지능이 회의가 필요하다 그러면 그냥 바로 다 모여요. 회의 자료도 다 준비해준다니까요? 물론 첨부자료는 숫자와 기호만 잔뜩이라 뭔 말인지는 잘 모르겠지만.

'4차 혁명'은 '**사물인터넷(Internet of Things)**'을 등장시킨다. 이는 사물 간에 '**초연결**'을 기반으로 한다. 이를 위해서는 사물이 '**스마트 사물(smart object)**'이 되어야 한다. 즉, 인터넷이 깔려 관련 정보를 송수신하며 서로 간에 긴밀하게 대화, 공조하는 것이다. 비유컨대, 주변의 모든 요소들이 각자 알레고리적으로 의인화되어 서로 간에 대화를 하며 합의점을 도출하는 상황을 상상해볼 수 있다. 개별 장난감이 인격화되는 영화 토이스토리(Toy Story, 1995년 첫개봉)나 한 사람 안에 있는 여러 감정이 각각 인격화되는 영화 인사이드 아웃(Inside Out, 2015)이 그 예다.

'인공지능'은 사물들의 공조를 바탕으로 의사결정을 하는 책임 관리자, 즉 '**대장**'이 된다. 제반 상황을 다층적이고 입체적으로 고려해서 의사를 결정하고, 그에 따라 모든 장치를 세세하게 작동시키는 주체인 것이다. 개인의 입장에서 '인공지능'은 내 '**수행비서**'의

역할을 한다. 내가 부재 시에도 스마트폰으로 집안일을 수행하거나, 혹은 집안에 문제가 있으면 바로 내게 알려주기 때문이다.

기관의 입장에서, '인공지능'은 **'공장장'**의 역할을 한다. 이를 위해서는 '인공지능'이 디지털 공정을 제반 관리하는 **'스마트공장(smart factory)'**이 되어야 한다. 그럴 때의 대표적인 장점 두 가지는 다음과 같다. 첫째는 보다 철저한 **'고객맞춤형 상품'**이다. 인공지능이 수많은 고객의 니즈를 정확하게 파악할 수 있고, 이를 제조공정에 개별적으로 바로 반영할 수 있기 때문이다. 즉, 요구에 따라 세상에서 유일무이한 상품을 제작해준다든지, 필요에 따라 배달 등 유통과정을 맞춰준다. 둘째는 상품과 관련된 **'서비스 질의 향상'**이다. 인공지능이 제반 사항을 모두 다 관리하다 보면 고객이 요청하기도 전에 문제점을 파악하고 대응 준비를 하며, 공지해줄 수 있기 때문이다. 즉, 내가 미처 알기도 전에 내 몸이나 상품의 상태를 먼저 파악해서 알려준다.

그런데 **'온 세상의 스마트화'**에 대해서는 우려의 목소리도 크다. 우선적으로, '컴퓨터'나 '인터넷', '해킹'의 문제를 무시할 수가 없다. 현실세계에서는 '컴퓨터 기술'이 더욱 발달하고, 주파수 등을 고려한 '인터넷 송수신 환경', 그리고 '해킹 방지'를 위한 보안체제가 더욱 잘 갖추어져야 한다. 즉, 아직 갈 길이 멀다. 게다가, 사회적인 파장이 크기 때문에 신중해야 한다. 당장의 편의와 이득에 눈이 멀어 너무 급하게 일을 처리하려다가는 어디선가 탈이 나게 마련이다. 한편으로, 이윤창출을 극대화하려는 기업이나, 공적인 사업을 수행하는 정부와 같은 기관의 이해관계를 마냥 모른 채 무시할 수

만은 없다. 정보의 시대, 정보는 곧 돈이고 권력이다. 이를 바탕으로 '인공지능'은 '인간지능'과 머리싸움을 벌일 가능성이 있다. 이는 어쩌면 벌써 현실이다.

> 인공지능: 지금 바로 실내로 들어가서 몸을 데우지 않으면 감기 걸릴 가능성 23%예요.
>
> 나: 나 바쁜데. 그런데 수치가 좀 애매하네… 알람 설정을 좀 둔감하게 바꿔볼까? 이렇게 아무 때나 끼어들면 어떡해! 집중하다 지금 막 끊겼잖아.
>
> 인공지능: 그럼, 이 약 한 번 먹어볼래요? 그러면 가능성이 10% 이상 떨어져요.
>
> 나: 아, 얼만데?

새로운 시대, '인공지능'의 등장은 우리에게 남다른 **'성장의 기회'**가 된다. 우선, '인공지능'은 **'사람 종의 자화상'**이다. 즉, 진정으로 인간다운 삶이 무엇인가에 대해 궁극적으로 생각해보게 한다. 다음, **'이 시대를 비추는 거울'**이 된다. 기술의 발전이 가져온 시대적인 필요와 요청을 주지함으로써 당면한 현대를 살아가는 지혜를 갖추게 한다.

'인공지능'은 '인간지능'과 **'생산적인 협업'**이 가능하다. 실제로 '인공지능'은 **'빅데이터의 수집과 저장, 그리고 연산능력'** 분야에서 독보적인 강점을 발휘한다. '인간지능'이 모든 영역에서 뛰어날 수는 없다. 그렇다면, '인간지능'은 '인공지능'의 도움을 통해 보다 높은 수준의 지능을 활용하여 보다 나은 삶을 영위할 수 있다. 이를테면

'스마트폰'은 우리 지능의 연장, 인식의 확장을 가능케 하는 유용한 도구이다.

한 예로, 사용하기에 따라 '인공지능'은 **'논리력과 창의성의 증진'**에도 도움이 된다. 이를테면 작곡가나 소설가가 '인공지능'의 도움으로 자신의 창작력을 강화하려는 시도는 점차 늘어나고 있는 추세이다. 한편으로, 에셔(Maurits Cornelis Escher, 1898 – 1972)의 묘한 착시를 불러일으키는 여러 작품이 영화 인셉션(Inception, 2010)의 명장면에 영감을 주었다는 것은 주지의 사실이다. 만약에 에셔가 요즘 사람이라면 논리와 비논리, 실제와 가상의 아귀를 더욱 묘하게 맞추는 데 '인공지능'의 도움을 받았을 수도 있겠다. 이론적으로는 충분히 가능한 일이기 때문이다. 관건은 심도 깊은 이해와 적절한 활용이다.

그런데 '인공지능'을 무작정 맹신해서는 안 된다. 특히 **'지능에 대한 과도한 의지'**는 문제적이다. 영화 마이너리티 리포트(Minority Report, 2002)를 보면 '예지자'가 미래를 예견한다. '사물인터넷'의 시대에는 그동안 축적된 무수히 많은 자료를 '인공지능'이 철저히 분석해서 미래를 예견한다. '지금 사용하시는 기기에 한 부분이 문제가 있어서 앞으로는 오작동이 발생할 가능성이 매우 높아요. 고객님께서는 지금 교체하겠습니까?'와 같은 질문이 그 예이다. 이는 물론 사전에 위험을 예방해주는 효과가 있다. 하지만, 남용할 경우에는 사회적으로 큰 문제가 될 소지가 다분하다.

예술의 입장에서는 더더욱 그렇다. 이를테면 고객의 니즈에 부합

하는 '**상품**'을 제작하기 위해서는 당장의 시장 수요에 대한 매우 경제적이고 정확한 '**효율성**'이 담보되어야 한다. 하지만, '효율성'만이 '**예술성**'의 관건은 아니다. 오히려, 이를 저해할 수도 있다. 이를테면 '**작품**'이란 알 만한 과거를 분석하기보다는 알 수 없는 미래를 예견하는 '**마법의 거울**'이다. 물론 통계자료를 바탕으로 사람 자신보다 사람의 감정까지 더 잘 아는 '인공지능'이라면, 어떤 측면에서는 소위 '**예지자**'의 반열에 오를 수도 있다. 하지만, 이 또한 우리가 택할 가능성이 있는 수많은 길 중에 하나일 뿐이다.

우리는 예술을 통해 때로는 예측 불가능한, 그리고 지금까지와는 다른 새로운 모습을 기대한다. 따라서 예술은 항상 '**고객맞춤형**'이 될 필요가 없다. 오히려, 논리적인 분석으로는 타당하지 않을지라도 굳이 감행하는 '**대세에 대한 위반**'이 답일 수도 있다. 예술은 '**사람의 맛**'이 나는 변칙과 사건의 세계이다. '사람'이란 '충동'과 '의지'와 같은 묘한 재료들이 '지능'과 버무려져서 더 이상 구분이 힘든 희한한 종이다. 반면에 '인공지능'은 깔끔하게 '지능'만으로 작동이 가능하다. 결국, '인공지능'에게 모든 걸 맡길 수는 없다. 이는 '인간지능'을 완벽히 대체하는 관계가 아니기 때문이다.

'인공지능'은 사람의 삶에 항상 유용하지도 않다. 즉, 모두 다 지능이 있는 상황이 꼭 바람직한 것만은 아니다. 예를 들어, 옛날 청소기에는 '인공지능'이 없다. 하지만, 요즘 청소기에는 '인공지능'이 있다. 청소부가 집사가 되고, 한편으로는 나보다 더 똑똑한 형국이다. 게다가 시도 때도 없이 나와 주변에 관한 정보를 어디론가 보내며 다른 사물과 킥킥거리며 대화한다. 그러다 보면, 감시받는 느

낌도 들고, 때로는 시끄러워서 싫다. 가끔씩은 그냥 모든 전원을 다 꺼버리고, 텅 빈 방, 아무것도 없는 고요하고 적막한 시공에 둥둥 떠서 멍하니 휴식을 취하고 싶다. 아, 내 책상 위에 CCTV가 또 돌아가네. 쟤는 만날 저래. 도대체 뭘 찍는 거야?

사람은 무작정 효율적인 동물이 아니다. 업무처리의 긴박함과 적확함보다는 정신계의 편안함과 안정감이 종종 더 요구된다. 실제로 끝도 없는 과도함은 사람을 지치게 한다. 나아가, 현실을 호도하는 기제가 되기도 한다. 소위 열심히 굴려서, 딴 생각이 들지 못하도록 하는 것이다. 이러다 정말 시간 훅 간다. 그렇기 때문에 더더욱 명상, 즉 진실을 목도하며 인생의 참 의미를 찾는 시간이 필요하다. 머리싸움에 인생 탕진하며 '지능'만 다인 양 살기보다는 배분과 관리를 통한 업무와 여가의 균형이 절실하다. 결국, '지능' 외에도 중요한 건 차고도 넘친다. 그렇다면, 내 삶의 필요에 따라 각 영역의 구획을 명확히 나누고, 내 진정한 목소리에 더욱 귀를 기울여야겠다. 자, 이걸 좀 '인공지능'에게 관리 부탁할까? 알렉사(Alexa)!

'인공지능'의 등장으로 '지능에 대한 이해'는 한결 명확해졌다. **'지능'**이란 곧 모든 것이 다 연결되어 있음을 주지하고, 서로 간에 유기적인 관계성을 바탕으로 현 상황과 맥락을 파악하며, 나아가 스스로 책임 있는 판단을 내릴 수 있는 능력이다. 여기에는 대표적으로 두 가지 방향이 있다.

첫째는 개인적인 방향이다. 이는 곧 슬기로운 **'자기 경영능력'**을 말한다. 물론 '암기력'도 지능의 일종이다. 하지만, 이는 보다 효율적

인 경영을 위한 부수적인 능력, 혹은 재료이다. 예를 들어, 내 주변 사람들의 전화번호를 굳이 내가 다 외울 필요는 없다. 이보다 더 생산적인 영역에 에너지를 투입하는 게 보통은 더 슬기로운 태도이다.

그렇다면, '지능'이란 더 나은 결과를 달성하기 위해 활용 가능한 하나의 효과적인 방식일 뿐이다. 이는 절대적인 정답이 아니며, 언제나 다양하다. 즉, '지능' 자체가 사람의 존재가치를 가르는 객관적인 판단 근거나 유일한 척도, 혹은 경쟁의 유발이 되어서는 안 된다. 그렇게 간주할 경우, '인공지능'은 우리네 삶에 위협적인 모습을 띠게 된다. '지능'이 만약 도끼라면, 이는 사람을 해하기보다는 사람의 삶을 영위하는 데 도움을 주는 도구여야 한다.

둘째는 사회적인 방향이다. 이는 곧 유용한 **'상호 소통능력'**을 말한다. 의사 전달을 위한 **'언어지능'**, 이해와 판단을 고취하는 **'논리지능'**, 사람의 통찰을 경험하는 **'창의지능'** 등으로 우리는 사람이라는 종에 대해 소속감과 동질감을 느낀다. 사람의 맛을 공유하고 대화를 지속한다. 따라서 이런 종류의 **'지능 게임'**이야 말로 각자의 방에 은거하며 자기 속에 갇혀 사는 외로운 동물인 사람이 어울려 함께 사는 사회를 조성할 수 있는 비결이다.

그렇다면, '지능'이란 절대적으로 높은 게 결코 중요하지 않다. 오히려, 상대적으로 서로 맞추는 게 중요하다. 그렇다면, '지능'은 숫자가 아니라 궁합이다. 아, 그 '지능'이랑 이 '지능'이랑 잘 맞아요! 혈액형보다 이게 훨씬 더 과학적이다. '지능'에는 여러 유형이 있

다. 한 유형이 다른 유형보다 절대적으로 나은 경우, 단연코 없다. 그리고 모든 유형에는 나름의 가치가 있기에 존중받아 마땅하다. 결국에 나는 내 '지능'이 소중하다. 개성 있어 좋다. 당신의 '지능'도 물론 그러하다. 우리 심심한데 한 번 맞춰볼까?

02

의식: 자아의 창의적인 똘끼
"얘 때문에 미치겠네"

(1)

유치원 때의 기억이다. 한 초능력자가 대중매체를 통해 태양의 강력한 빛에 한동안 눈이 멀고 난 이후에 초능력이 생겼다고 주장했다. 아, 애들이란… 그때 이후로 가끔씩 태양을 바라봤다. 하지만, 눈이 멀기는 싫었다. 그래서 한 번에 오래 보는 대신에 여러 번씩 짧게 보는 방식을 택했다. 그리고 한쪽 눈씩 번갈아가며 보기도 했다. 위험을 최소화하면서도 효과는 그대로 누리고 싶었던 것이다. 이렇듯 머리 엄청 굴렸다. 그래도 위험하긴 했다. 눈에 남는 잔상이 약효가 살짝 시현되는 거라고 느낄 정도였기 때문이다. 현기증이 좀 나기도 했고. 자, 이쯤에서 경고문구 나간다. '절대로 따라하지 마시오.'

(2)

가끔씩 내 의자에게 미안한 마음이 앞선다. 며칠 전에는 간만에 집안 대청소를 하다가 의자 밑 사이마다 엄청 더러운 것을 발견하고는 깨끗이 닦아주었다. 울컥했다. 내가 갑자기 글 쓴다고 요즘 이

의자를 너무 혹사시켰다. 밤낮을 가리지 않고 내 몸을 지탱하게 했다. 만약에 내가 서서 글을 썼다면, 능률이 떨어졌을 것이다. 이와 같이 이 의자를 포함하여 많은 요소들이 지금의 나를 있게 했다. 한 아이를 키우려면 한 동네가 고생한다고 했던가? 감사한 마음이다. 잠깐, 의자가 중얼거리는 소리를 방금 엿들었다. '아, 이제 힘들어. 정말 못해먹겠네!' 고마운 마음이 순식간에 사라졌다.

(3)

초등학교 때의 기억이다. 한 방송에서 진행자 한명이 수학 문제를 냈다. 그러자 맨 주먹의 한 사람과 계산기를 든 한 사람이 경쟁을 한다. 그런데 전자가 더 빨리 답을 맞힌다. 신기했다. 어떻게 머릿속에서 저렇게 빨리 가능하지? 다음 문제를 냈다. 또 맞췄다. 다음, 그리고 또 다음… 계속되었다. 처음에는 그저 신기했다. 그런데 진행자가 문제를 자꾸 내니까 '저 사람 수학천재구나'라는 확신이 드는 선을 한참 넘어가버렸다. 그 사람이 점점 애처롭게 느껴졌던 것이다. 무슨 동물원의 원숭이처럼 구르라면 계속 구르는 묘기를 보여줘야만 하는 처량한 운명 같았다. 대중의 호기심과 관음증을 먹으며 소비되는 문화상품이랄까. 그런데 방금 그 사람이 중얼거리는 소리가 그만 전파를 탔다. '아, 방송타기 힘드네. 그래도 돈은 좀 되겠지?' 물론 내 머릿속에서. 그래도 애달픈 마음이 사라지는 않았다. 사람은 누구나 자기를 정당화하고 존중받고 싶어 한다.

사람의 감각, 감정, 생각, 행동의 작동방식을 보면 **'지능'**과 **'의식'**이 얽히고설켜있는 게 그 구분이 쉽지 않다. 즉, **'인간지능'**과 **'인간의식'**은 동전의 양면과도 같다. 아니, 볶음밥이 더 정확한 표현이

겠다. 물론 비유법에는 그 편의성과 더불어 항상 곡해의 위험이 상존한다. 한편으로, 기계의 경우에는 '지능'과 '의식'이 확실히 구분된다. 예컨대, 기계에게는 **'인공지능'**은 있지만 아직까지 뚜렷한 **'인공의식'**은 없다. 만약에 누군가의 눈에 '인공의식'이 생생하게 지각된다면, 그건 그의 마음속에서 일어난 투사와 연상 작용, 혹은 잘 조율된 **'기계학습'** 때문이다. 즉, '인공지능'이 사람의 의식을 충실히 학습하여 이를 잘 재현한 것이다. 따라서 원본이 아니라 복제품이다.

앞으로는 나름의 방식으로 '인공의식'도 발전할 가능성이 있다. 아니면, 우리 주변에 벌써 상존하는지도 모를 일이다. 우리는 그저 우리 식대로만 세상을 이해하다보니 바로 눈앞에서 놓치고 있을 수도 있겠다. 여하튼, 사람과 기계의 작동방식은 그 차이가 현격한 만큼, '인공의식'은 '인공지능' 이상으로 사람의 경우와는 여러 면에서 다를 것이다. 확실한 건, 사람과 기계는 모든 면에서 대체적인 관계가 아니다. 오히려, 여러 면에서 서로를 확장, 심화하는 생산적인 관계이다. 앞으로 다가올 풍요로운 미래를 위해서는 여기에 주목해야 한다.

사람의 입장에서 뿐만 아니라 기계의 입장에서도 세상을 보는 균형 잡힌 사고가 필요하다. 사람이라고 꼭 원본인 건 아니다. 생각해보면 사람도 **'복제 전문가'**이다. 처음 태어나면 어떻게 웃어야 함께 웃게 되는지, 혹은 어떻게 우는 게 가장 효과적인지 그저 막연할 뿐이다. 그런데 차차 다른 사람들과 섞이면서 여러모로 감을 잡고는 남들과 같이 행동하는 법을 배워나간다. 즉, 굳이 누가 시키

지 않아도 효과적인 소통을 위해 문화적인 재현을 감행하고는 이에 곧 익숙해진다. 그리고 그게 나만의 자연스러운 기질이라고 종종 착각한다.

잠깐, 기본적으로 사람은 사람의 편이다. 사람 사이에서 동질감과 유대감을 느낀다. 게다가 결정적으로, 사람에게는 '지능'에 '의식'이 버무려져 있다. 이게 바로 기계가 넘을 수 없는 벽이며, 사람이 절대적으로 뛰어난 이유이다. 그리고 아직은 사람이 세상을 지배하는 게 현실이다. 즉, 현 제도권의 권력관계가 계속 유지되는 한, 그리고 영화처럼 '인공지능'이 스스로 발전해서 우리를 극적으로 지배하지 않는 한, 사람의 말이 맞다. 이를테면 승자의 논리에는 다 역사적으로 타당하고 과학적으로 검증된 이유가 있다. 기계야, 이게 바로 언젠가는 받아들여야 할 뼈아픈 진실이다. 결국, **'의식 없는 지능'**은 알맹이 없는 껍데기 복제품이고, **'의식 있는 지능'**은 알맹이 꽉 찬 진품이다. 그러고 보니, 신비롭고 존경스럽지 않은가? 그런데 그 이유를 너무 캐묻지는 마라. 다친다. 전원 끈다고.

'의식'에 대한 학계의 연구가 한창이다. 연구할 거리가 지천에 널렸다. 반대로 말하자면, 다른 분야에 비해 아직까지는 연구가 많이 부족하다. 역사적으로 신비주의에 너무 경도되어 접근이 쉽지 않았었는지, 아니면 드디어 사람 종에 대한 근본적인 의구심이 들었는지, 여하튼 앞으로의 성과가 지금까지의 성과보다 훨씬 기대가 된다. 이를테면 과학적인 **'뇌 과학 연구'**와 탈 과학적이거나 비과학적인 **'마음 연구'**가 여러 지점에서 만나기 시작했다. 경험적으로 보면, 둘이 궁합은 대체로 잘 맞는 편인데, 지역적으로 도무지 만나기가

쉽지 않았다. 하지만, 작금의 **'초연결'** 시대, 드디어 그들이 만난다. 그리고 이제 새로운 역사가 시작된다. 개봉박두, 기대가 된다.

'의식'도 '지능'과 마찬가지로 사람의 방편적인 도구이다. 알레고리 적으로 말하자면, 둘 다 내 마음 안에 거주하는 소중한 **'작은 아이'** 이다. 따라서 어느 하나가 다른 하나를 잡아먹으면 안 된다. 서로 어울려 행복하게 살아야 한다. 그런데 역사적으로 수많은 영화에 서 지능이가 주인공의 자리를 꿰찼다. 예를 들어, 유서 깊은 '철학' 의 역사를 학문적으로 따라가다 보면 '엄격한 논리체계'의 심오한 전개가 우선 전면에 드러난다. 지능이가 큰 역할을 한 것이다. 물 론 행간을 읽어보면, 의식이의 노고와 배려, 감동과 통찰, 혹은 기 분 나빠 삐친 마음 등이 느껴진다. 예를 들어, '이 철학자, 이 문장 쓸 때 의식이가 신났겠군. 좋겠어?' '요 문장에서는 자존심 좀 상했 겠는데?'와 같은 식으로. 물론 그 철학자의 의식이가 정말로 그랬 는지 이제는 더 이상 알 길이 없다. 표면적으로 남은 문장 외에는 더 이상 말이 없으니. 하지만, 최소한 이는 내 의식이의 현재 모습 을 비추는 거울이 된다. 아, 그 철학자가 내 의식이로 또 빙의했네. 거, 그만 좀 오소. 한이 많네 그려. 꼭 그렇게 말하고 싶었소?

위의 상황(1)에 기술된 내 어린 시절의 경험을 읽어보면, 지능이의 배역이 크다. 논리는 이렇다. '나도 초능력자처럼 되고 싶다. 그러 려면 그의 경우를 따라야 한다. 그런데 그는 결정적인 사고로 인해 그렇게 되었고, 나는 그걸 일부러 재현하는 것이니 단박에 되기는 쉽지 않겠다. 하지만, 꾸준히 훈련하면 아마도 가능성은 있다. 그 러니 맞는 방법을 따르면서도 위험은 최소화하자.' 물론 이 안에는

수많은 숨은 논리가 내포되어 있거나, 다른 변주로 파생이 가능하다. 하지만, 이 문장들의 행간만으로도 의식이의 여러 모습이 드러난다. 원하건 원하지 않건. 그리고 그 흐름은 논리적으로 일관되었다기보다는 예측 불가하게 사방으로 튄다. 원래 마음이라는 게 그렇다. 익숙해지자.

예컨대, 첫 문장, '…고 싶다'는 '바람'의 의식이이다. 그리고 다음 문장 '…야 한다'는 '결심'의 의식이, 다음 문장, '…지 않겠다'는 '우려'의 의식이, 다음 문장, '…은 있다'는 '희망'의 의식이, 그리고 마지막 문장, '…하자'는 '결단'의 의식이이다. 이에 더불어, 상황(1)을 쓰면서 내 어린 시절을 회상하는 현재의 화자는 현재 자신의 의식이를 주인공으로 내세워서는 다양한 결의 감정적인 채색을 감행한다. 그러고 보면, 논리적인 지능이와 비논리적인 의식이, 사람 안에서 거의 뭐, 하나 됨의 경지를 잘도 보여준다. 그야말로 음양의 합일이다.

상황(2)를 보면, 의식이의 배역이 크다. 물론 이 또한 의식이 맘이다. 즉, 의자에게 미안해하다가 바로 쳐낸다. 그야말로 자기 마음속에서 의자를 들었다 놨다 한다. 물론 이는 그 의자 자체의 공학적인 작동구조나 물리적인 물체의 존재방식과는 하등의 관련이 없다. 여기서 분명한 건, 사람은 언제나 마음만 먹으면, 대상을 알레고리적으로 변환, 사람의 경우로 해석해낼 줄 아는 창의적인 종이라는 사실이다. 한편으로, '인공지능'이 내리는 결단은 오로지 지능이 혼자뿐이다. 유기적으로 조율하고 가장 효율적인 판단을 하는 것조차도 지능이에게만 기반을 둔 '알고리즘'의 수행 결과물일 뿐이다.

그런데 만약 특정 경우에 특정 '알고리즘'의 적용을 선택하는 상황에 의식이 난데없이 개입함으로써 판도가 바뀌거나, 새로운 감성 등 다른 의미를 파생시킨다면 그야말로 '인공감정'이 탄생할 수도 있다. 영화 인셉션(Inception, 2010)에서 주인공은 한 기업 총수의 후계자에게 '아버지의 사업을 접어야 한다'는 난데없는 의식이를 투입시키는 데 성공한다. 묘한 세뇌 과정을 통해 그 후계자는 외부로부터 주입된 의식이를 내부로부터 탄생한 유일무이한 진정한 자아, 즉 자기 자신과 동일시하게 되고, 자신을 옆에서 보좌하는 지능이의 완강한 반대에도 불구하고 결국에는 의식이의 말을 듣는다. 아, 사람은 이렇게 불완전한 종자이다.

그래서 아무리 지능이가 주인공인 이성적인 사람이라 해도 핵폭탄 버튼을 홀로 가지고 있으면 큰일 난다. 어느 날 밤 와인 한잔에 의식이가 이상한 짓을 할지도 모르기 때문이다. 다음날 인터뷰는 뻔하다. 내가 왜 그랬는지 도무지 모르겠다고. 그건 내가 아니라고. 음모는 곧 밝혀질 것이라고. 조사에 성실히 임하겠다고. 아니다. 내가 곧 음모다. 너 또 지능이만 검찰에 내보낸 후에 발뺌하려 그러지? 자신에게 유리한 논리의 프레임만 고집하는 고전적인 뻔한 수법. 그 안엔 네가 없다. 발만 걸쳤던지. 이와 같이 사람은 하나가 아니다, 오히려 다다. 그러니 다 나와라.

상황(3) 역시, 상황(2)에서처럼 의식이의 배역이 크다. 그런데 이번에는 내 의식이가 다르게 행동한다. 방송에 나온 사람의 의식이에게 연민의 감정을 느끼고는 이와 자신을 동일시한 것이다. 상황(2)에서도 우선은 의자에게 연민의 감정을 느끼고 동일시한 듯이

보였다. 그러나 마음 깊은 곳에서는, 의자란 그저 나의 페르소나(persona)를 발현하는 비인격적인 도구이거나, 노예와 같이 존재론적으로 하수라는 생각이 밑바탕에 깔려있었다. 반면에 상황(3)에서는 다른 사람의 의식이를 동등한 인격체로 대우하겠다는 생각이 내 의식이를 지배했다. 이는 사람과 의자가 실제로 존재의 위상이 달라서 그런 것이 아니다. 오히려, 역사적으로는 사람이라는 종의 지독한 '이기심', 그리고 동시대적으로는 '인본주의 사고'의 전제인 '만인은 기본적으로 다 소중하며, 따라서 각자의 인권은 나름대로 존중받아야 한다'라는 의식이의 신조 때문이다. 한편으로, 블랙홀을 보면, 의자나 사람이나 뭐, 다 똑같다. 어차피 빨려 들어가는 건 매한가지인데 뭘. 그리고 이집트 파라오가 보면 노예는 의자랑 천지차이가 아니다. 어차피 둘 다 결국에는 별 영혼 없이 사라질 건데 뭘. 내세로 갈 충분한 자격이 되는 진정으로 고귀한 영혼을 가진 사람은 바로 자기 자신뿐, 으하하하.

반 고흐(Vincent van Gogh, 1853–1890)의 자화상을 보면 의식이가 주인공이다. 지능이가 아무리 논리로 설득하려 해도 어쩔 수 없다. 영화 인셉션에서의 재벌 아들의 경우처럼 이미 답은 내려졌다. 자기는 자기 자신에 대해 지독한 연민의 감정을 가지고 이를 확 표출해버리기로 결정했던 것이다. 물론 이를 논리적으로 비판할 수도 있다. 예를 들어, 반 고흐는 동생 테오로부터 죽을 때까지 엄청난 금전적 지원을 받았다고 한다. 결코 빈곤할 이유가 없었던 것이다. 그게 사실이라면 그는 청승맞았다. 하지만 어찌 되었건, 그의 마음속에서 그가 느낀 밑바닥은 진실이었고 그가 전달한 진정성은 사실이었다. 그를 대표해서 우리와 대화하는 화자는 바로 객관적

인 논리의 칼을 휘두르는 지능이가 아닌 주관적인 체험의 화살에 맞는 의식이이기 때문이다. 즉, 의식이의 입장에서 그는 결코 청승맞지 않다. 혹은 겉으로는 엄청 슬퍼 보이는 의식이는 이런 모습의 자기 자신을 그려내고 목도하면서, 속으로는 이를 사실 예술적으로 나름 묘하게 즐기고 있다. 그래서 내 의식이도 끌리는 거다. 그들의 연애감정을 지시적인 건조한 말로 어떻게

▮ 빈센트 반 고흐(1853-1890),
 <고갱에게 바치는 고흐의 자화상>, 1888년 9월
 "내 의식이 건드리면 알지? 내가 지금 보이는 게 뭐겠냐?"

다 설명해낼 수가 있을까? 궁합은 본능적인 거다. 그렇게 보면, 지능이와 의식이는 내 안에서 함께 살고 있지만, 사는 차원이 많이 다르다.

지금 내 눈앞에는 언쟁을 벌이는 두 친구가 있다. 친구 둘 다 '**감독**'이다. 자신의 지능이를 대표선수로 출전시켰다. 그 둘은 논리싸움을 치열하게 전개하며 자신이 맞는다는 사실을 무진장 강조한다. 이는 마치 '**변호사 놀이**'와도 같다. 여기에 감정이 개입되어서

는 안 된다. 그건 너무도 개인적이고 검증 불가하기 때문이다. 즉, 서로 간에 합의를 도출할 수 있는 소통 가능한 언어척도가 되지 못한다. 그야말로 화내면 지는 거다. 따라서 지능이의 논리 언어에만 관계를 국한하는 것이 소통과 합의를 끌어내는 데 여러 모로 주효하다. 잠깐, 이 부분의 네 논리가 좀 취약한데? 공격!

한편으로, 후보선수로 벤치에 앉아있는 의식이가 속으로 중얼거린다. '뭐야, 논리적으로 인과관계가 불합리해서 기분이 나빴다며 갑자기 나를 파네? 사실은 그게 아니고 얘만 보면 그냥 기분이 나빠서 어떻게든 상처주려고 굳이 되도 않는 논리적인 인과관계를 찾아낸 거잖아? 일관된 척 하려고 네 스스로도 지금 자신을 세뇌중이지? 오로지 그것 때문에 상처받았고, 그건 네가 명명백백히 잘못한 것이라고. 거 참, 감정 팔면서 되게 논리적인 척 하네. 그야말로 감정이 무기여. 네 눈에는 그저 다 써버리면 그만인 도구로 보이지? 너 때문에 받는 내 상처는 막상 어쩌려고. 참, 사람이 이렇게 뻔뻔해지냐!

오, 의식이 살아있네. 어차피 사람과 함께 하는 삶이다. 그리고 바야흐로 '4차혁명'의 시대, 의식이의 역할이 더더욱 기대가 된다. 인공지능이 아직까지 범접하지 못하는 이 분야가 사람의 최대 강점이기도 해서 그렇다. 어쩌면 이야말로 사람의 진정한 신비를 푸는 궁극적인 비밀의 열쇠인지도 모른다. 역사는 그동안 지능이가 쭉 써온 것 같지만, 어쩌면 지능이는 그저 대필작가였을 수도 있다. 뒤에서 우리를 조정하는 의식이의 힘을 망각해서는 안 된다. 그렇다! 의식이는 옳은 게 아니라, 힘이 센 거다. 한낱 효용성을 극대

화하는 기능, 객관적으로 타당한 논리의 잣대를 지닌 지능이가 범접할 수 없는 **'예술의 바다'**는 주관적으로 막무가내인 의식이의 텃밭이다.

한편으로, 지능이와 의식이, 이 둘이 함께 하면 더 고차원적인 **'다차원의 예술세계'**로의 진입이 가능하다. 그렇다면, 이 둘의 시너지가 곧 인류의 미래다. 자, 인간계의 지능이와 의식이, 인공계의 지능이와 의식이, 이렇게 네 명으로 장거리 여행을 예약해 놓았다. 우리가 앞으로 밤마다 떠드는 이야기 오디세이, 기대하시라.

03

이야기: 우리를 바꾸는 이야기의 힘

"내 얘기가 중요하다"

세상에는 별의별 **'이야기(story)'**가 차고도 넘친다. 하지만, 모든 '이야기'가 다 같은 가치를 지니거나, 비슷한 파급효과가 있는 것은 결코 아니다. 게다가, 모든 '이야기'를 다 듣는 건 애초에 불가능하다. '인식적 시간'이 아깝고, '물리적 시간'에 그럴 수도 없다. 그렇다면, 마치 좋은 영화 한 편을 잘 선별하듯, 가능한 **좋은 이야기 감수성**을 높여야 인생의 질이 향상된다.

이야기를 생산하는 대표적인 두 주체는 다음과 같다. 첫째로 **'한 개인'**이다. 그는 자신의 인생을 '이야기'로 **재구성**하려는 경향이 있다. 여기서 내가 굳이 '구성'이 아니라 '재구성'이라는 말을 쓴 이유는 그렇게 만들어진 '이야기'가 실제로 내 인생과 정확한 동일률의 관계를 맺지는 않기 때문이다. 즉, 누군가에게 나를 말해줄 경우, 이는 내가 들려주고 싶은 한 편의 채색된 '이야기'가 된다.

그런데 열심히 이야기를 들려주다 보면, 나 스스로도 듣게 된다. 즉, 같은 '이야기'를 지속적으로 재생, 유통시키다 보면, 스스로도

'나에 대한 이미지(我相)'를 형성, 학습하게 된다. 그런데 통상적으로 상대방의 경우에는, '이야기' 자체보다는 그 행간을 읽으려는 주체적 해독의 성향이 나보다 더 강하다. 이를테면 '제가 저렇게 보이고 싶어서 저런 이야기를 하는구먼!'과 같은 반응이 바로 그 예다. 상대방의 의식이는 보통 나의 의식이와 차별화하고 싶어 한다. 혹은, 깔보고 싶어 한다. '자신에 대한 이미지'와 자존감이 현실적으로 더 중요하기 때문이다. 이는 누구나 다 그렇다. 그래서 탓할 이유가 없다.

반면 내 경우에는, 화자인 또 다른 내가 만들어내는 '이야기'에 동조하려는 욕구가 보통 강하다. 이는 자체적인 강화를 반복하는 **'자가 순환구조'**에 다름 아니다. 물론 자신의 정체성을 확립하고 자존감을 세우는 에너지원을 확충하는 데에는 심리적인 기여가 상당하다. 그렇다고 그것이 액면 그대로 사실이 되는 것은 결코 아니지만.

실제로 사람은 자신의 기억을 통계적인 평균치로 계산할 수 있는 능력이 없다. 예컨대, 한 연애의 추억이 대부분 지리멸렬하거나 따분했어도 기억의 저편으로 희미해지면 이제는 별 상관이 없다. 잊을 수 없는 떨리던 몇몇 순간들, 혹은 세상 끝날 듯한 마지막 만남만이 남아 내 머릿속을 맴돌며 아직도 내게 유효한 인상을 느낌적으로 형성한다.

그런데 그 특정 단편들마저도 객관적인 수치로 정확히 재생되지는 않는다. 시간이 흐르며 다른 여러 사연들이 내 마음 속에 덧대어진 만큼, 추억이라는 필터가 전면적으로 적용된 후에야 비로소 내 마

음의 스크린 속에 그 모습을 서서히 드러내기 때문이다. 결국, 내가 기억해낸 이야기는 내 인생의 드라마다. 가공된 사실이거나, 실제를 빙자한 맛깔 나는 가상.

둘째로 '**기득권**'이다. 그들은 자신에게 유리한 '이야기'를 퍼뜨리려는 경향이 있다. 의도적이건 아니건 간에, 그들은 그 이야기를 철저히 믿고자 한다. 예를 들어, '우리는 한민족이다. 함께 단결하여 이 난국을 극복해야 한다'와 같은 민족정신, '신께서 우리를 지켜주시니 우리는 적과 맞서 당당하게 싸울 것이다'와 같은 종교, '생산수단의 확대를 위한 자본의 끊임없는 재투자는 결과적으로 보다 큰 이윤을 창출할 것이다'와 같은 이념, '돈에는 실제 재화나 서비스와 교환할 수 있는 능력이 있다'와 같은 합의 등이 그렇다.

이 거국적이고 전폭적인 '이야기'들은 모두 추상적인 개념이다. 하지만, 실제적인 힘을 발휘한다. 많은 사람들이 이를 믿고 따르기 때문이다. 그러다 보면, 겉으로 원하건 아니건, '논리적인 사실 자

체'보다는 '맹목적인 동질감'을 따르는 게 때로는 더욱 중요해진다. 이를테면 사회적으로 주홍글씨를 매기고 누군가를 감정적으로 매장하는 식의, 미디어에 종종 비춰지는 일련의 사태는 그야말로 **'현실론'**에 기반을 둔 어찌할 수 없는 실정법이다. '국민의 정서'가 우리나라에서는 최고 상위법이라는 말도 들리듯이, 특정인은 어느새 사람들이 공유하는 '나쁜 이야기의 못된 주인공'이 되는 것이다. 그들의 마음속에서는 그것이 엄연한 사실이다.

미디어 문화는 **'국제화'**를 조장한다. 그야말로 지구촌으로 응축되며 수많은 '이야기'들이 비교되고 경쟁한다. 더 효과적이거나 궁극적이고 포괄적이며 강력한 '이야기'를 찾는 사람들이 많아진다. 그렇다면, 마치 세상의 많은 언어들이 사라지듯이 **'작은 이야기'**들도 크게 보면 그렇게 될 공산이 크다. 예컨대, 같은 패션이 전 세계에 유행하는 형국을 보면, **'같은 이야기'**가 우리 모두를 더더욱 휩쓸 것만 같다. 그야말로 미디어는 유능한 전도사다.

하지만, 사람의 기질과 특성, 신념 등이 서로 다 다른데, '작은 이야기'가 완전히 없어질 수는 없다. 더군다나 예술의 유일한 진리는 **'예술은 다양하다(art is diverse)'**는 사실이다. 그래서 이 시대, 예술의 미션은 더욱 선명해진다. 분명한 건, 사람의 마음은 다양하다. 고로 수많은 '작은 이야기'를 긍정하자. '내 이야기'를 하자. 물론 **'거대한 이야기(grand narrative)'**는 사람이라는 종을 특정 방식으로 뭉치게 만드는 '환상의 질서'로서 우리 안에서 강력한 힘을 발휘한다. 하지만, **'내게만 중요한 이야기(my narrative only)'**는 내가 내 삶의 의미를 찾게 하는 개별적인 '생의 원동력'이다. 이는 내가 남들

과는 완벽히 독립된 실체냐는 문제와는 사실상 관련이 없을 지라도 충분히 실효적인 '**예술의 황홀경**'이다. 생각해보면, 어찌 내가 나 홀로 다를 수가 있겠는가? 그저 그런 식으로 느끼며 재미 보는 것뿐이지.

예술이: 너만의 이야기가 뭐야?

나: 음… 내가 주장하는 입장? 내가 표현하고 싶은 바? 내가 바라는 목표? 내가 추구하는 드라마?

예술이: 뭐든지!

나: (…)

그런데 옛날 미술, 특히 기독교 종교화의 경우에는 '나만의 이야기' 보다는 보통 남들이 다들 해온 '거대한 이야기'를 참조, 재탕하려는 경향이 강했다. 따라서 예술이가 지금 이 순간, 너만의 이야기를 캐묻는다면 그게 다 현실적으로 갈급한 이유가 있다. 이는 마치 오랜 기간 동안 햇빛을 못 본 사람에게 비타민D가 부족한 것과도 마찬가지이다. 몸이 원한다면 뭐, 어쩔 수 없다. 짬을 내서 햇빛을 봐야 한다. 햇빛은 나의, 나에 의한, 그리고 나를 위한 이야기이다. 지금 이 시대에는 내 얘기가 있어야 자긍심이 높아진다. 그래야 우쭐하며 살맛이 난다. 그런데 그게 어렵다. 그래서 우울증에 걸리는 사람들이 그렇게 많다.

무섭게 비유해보자면, 예술이는 체육관의 PT(personal training) 선생님이다. 여기에는 무조건적인 정답이 있다기보다는, 다 맞춤교육이다. 즉, 문제에서 답을 찾아야 한다. 이를테면 '개인주의 바이러스'

에 전염된 환자가 몸과 마음이 여기저기 망가지고 참 말이 아니다. 몰개성화, 즉 국제화, 일원화된 시대에 미디어를 통해 지속적으로 '같은 이야기'에 경도되고, 남들과 비교되며 한 세상 살다보니. 그렇다면, 어쩔 수 없다. 처방은 바로 '너만의 이야기'가 도대체 뭐야? 아, 누구나 할 법한, 예측 가능한 당연한 얘기 말고. 확 한 번 굴러볼래? 구르면 다 나오긴 하던데. 그러면 맛난 거 먹자. 응?

04
형식: 지금의 나를 만든 기질
"이게 내 직업이요"

▌얀 마뷰즈(1478-1532),
<성모 마리아를 그리는 성 누가>, 1520-25
"자, 금방 그립니다. 조금만 참으세요. 하필이면 화가 앞에
나타나셔서 고생이 많으셔요."

나는 미술작가다. 왜냐하면 '내 이야기'를 '내 방법론'으로 시각화하여 '내 작품'을 제작하기 때문이다. '이야기' 자체만으로는 내 직업이 결정될 수가 없다. 다른 직업을 가진 많은 사람들도 나와 같은 '이야기'를 하는 경우가 많기 때문이다. 예를 들어, 정치가는 '더 나은 세상을 만드는 데 일조하겠다'고 한다. 사회운동가도 그렇다. 예술가도 그렇다. 아니, 우리 모두가 그렇다. 최소한 말이라도.

확실한 직업을 가지려면, 특정 방면으로 이보다 명확한 실행이 요구된다. 이를 위한 대표적인 두 가지 방향은 다음과 같다. 첫째, '이야기'의 경우, **'구체적인 나만의 이야기'**를 확립해야 한다. 이를테면 '지구를 구하겠다'는 너무 막연하다. 적이 외계인인지, 핵전쟁인지, 지구온난화인지, 상대 정당인지, 각계각층의 적폐세력인지, 내 안의 고정관념인지, 정확한 목표 설정이 필요하다. 그런데 '네 이웃을 사랑하라'처럼 벌써 모든 사람들이 알고 있는 이야기의 재탕이 되어서는 주목을 끌 수가 없다. '아하!' 하는 통찰이나 가슴 먹먹해지는 전율이 있어야 우리네 마음이 비로소 움직인다. 그러기 위해서는 **'새로운 이야기'**가 필요하다.

둘째, 방법론의 경우, **'구체적인 나만의 방법론'**을 작동해야 한다. 이를테면 '이야기'만으로는 공허하다. 이를 실제로 실행에 옮겨야 한다. 물론 직업의 성격에 따라 행하는 바는 다 다르다. 즉, 길거리로 나가 관계자들을 만나며 연대와 투쟁에 매진할 수도 있고, 작업실에 틀어박혀 몇날 며칠을 뜬눈으로 밤새며 작품제작에 매진할 수도 있다. 쉽게 말해, '이야기'가 '무엇을(what)'이라면 '방법론'은 '어떻게(how)'이다. 그런데 벌써 많은 사람들이 보아온 '방법론'의 재탕이 되어서는 주목을 끌 수가 없다. 이 역시 '이야기'와 마찬가지로 묘한 통찰이나 강력한 전율이 있어야 비로소 가능하다. 그러기 위해서는 **'새로운 방법론'**이 필요하다.

'좋은 작품'은 '이야기'와 '방법론'이 떼려야 뗄 수 없는 관계가 될 때에 비로소 가능하다. 물론 작가의 성향과 작품의 특성에 따라 어느 누군가는 '이야기', 다른 누군가는 '방법론'이 더 강할 수도 있

다. 하지만, 둘은 기본적으로 아귀가 맞아야 한다. 대등한 무게로 수평적인 대립항의 긴장을 잘 보여주든지, 아니면 어느 하나가 다른 하나를 받쳐 주는 수직적인 종속관계가 잘 형성되어야 한다. 비유컨대, 금술 좋은 부부관계가 절실하다.

이야기:　　내 말 들어.
방법론:　　뭔 말이야?

여기서 주의할 점은 '이야기'가 '방법론'에 항상 선행하는 것은 아니라는 사실이다. 실제로 이 둘은 오리와 오리알의 관계와도 같다. 즉, 관점에 따라 바뀐다. 사람은 태어나면서부터 '논리적인 이야기'를 품고 태어난 게 아니다. 오히려, 자신의 의지와 상관없이 생체 DNA에 품은 요소는 **'그러고 싶은 기질'**이다. 즉, 태어난 지 얼마 되지도 않아, 굳이 누가 가르쳐주지도 않았는데도, 기가 막히게 춤을 잘 추는 신동이 있다. 혹은, 절대음감을 타고나서는 별의별 악기를 다 잘 다루는 신동이 있다. 흠, 어머니께서는 나에게 피아노를 시키고 싶어 하셨다. 그런데 손가락이 짧은 건 과연 내 탓일까?

따라서 '방법론'이란 반드시 '이야기'의 논리적인 결과물이 될 필요가 없다. 어차피 난 어떤 환경에서건 나도 모르게 내 기질이 발현될 수밖에 없는 운명이었을지도 모른다. 아마도 어쩌다보니 지금의 내가 이 모양, 이 꼴로 형성되었다. 주변 환경에 오랜 기간 노출되고 익숙해진 바람에. 혹은, 왠지 모르지만 재미있어 열심히 즐기다 보면, 나중에 기가 막히게 **'멋진 이야기'**를 뽑아내는 경우도 있다. 이전에는 미처 몰랐던 삶의 의미를 비로소 찾으며. 결국, 선

행하는 '방법'이 그 안의 '이야기'를 발화시키는 비옥한 토양이 될 수 있다. 물론 선행하는 '이야기'가 이에 맞는 '방법'을 슬기롭게 찾아내는 경우도 있지만.

'이야기'를 가장 쉽게 얻는 방법은 좋은 책에서 좋은 문구를 뽑아내는 것이다. 그러나 이는 **'독창적인 이야기'**가 아니다. 벌써 만방에 공유된 아이디어일 뿐, 이를 풀어내는 나만의 표현법이 결여되었기 때문이다. 법적으로도 **'표절'**은 **'아이디어의 중복여부'**보다는 **'표현방식의 중복여부'**로 판가름한다. 이를테면 말은 누구나 할 수 있다. 즉, 말에는 원작자가 없다. 하지만, 하필이면 그 모양, 그 꼴로 구체적으로 말하는 경우에는 원작자가 있게 마련이다. 예를 들어, 같은 주제에 입각한 영화 대본은 언제라도 새롭게 창작이 가능하다. 이는 '표절'이 아니다. 그런데 이를 드러내는 큰 사건의 얼개나 대사의 전개 방식마저 같다면 이는 당연히 '표절'이다. 다른 예로, 같은 영화 대본이라도 감독의 연출과 배우의 역량에 따라 완전히 다른 영화가 되기도 한다. 표현의 주체가 바뀌기 때문이다. 따라서 애초에 '같은 이야기'에서 기인했다 하더라도 이를 **'독창적인 방법론'**으로 풀어낸다면, 표현의 방식 자체가 또 다른 '새로운 이야기'를 잉태하게 마련이다. 마셜 맥루한(Herbert Marshall McLuhan, 1911-1980)이 말했듯이 **'미디어 자체가 메시지'**가 되는 것이다.

이와 같이 '아이디어'와 '표현방식'은 엎치락뒤치락 끊임없이 핑퐁을 거듭하며 풍요로운 감상의 장을 여는 데 일조한다. 즉, 무언가를 시작하면 거기서 끝이 아니다. 그리고 가는 길은 다 만들기 나름이다. 예컨대, '생명'을 위해 '달걀'을 가져왔다면, '달걀'에 비치

는 빛과 그림자를 통해 해당 생명에 영향을 주는 환경에 주목할 수도 있고, '달걀'의 견고한 벽을 통해 결국은 깨지고 말 아상(我相)의 부질없음을 목도할 수도 있다. 어떤 방식을 택하건 이는 곧 구체적인 소재 선정 이후에 탄생한 새로운 '이야기'들이다. '이야기'는 이와 같이 나름의 방식으로 제 갈 길을 가며 면면히 이어진다.

한편으로, 특정 미디어에 정통한 **'방법의 고수'**는 그 노하우를 근육과 감각 자체에 바로 코딩해 놓곤 한다. 그래야 고차원적인 '표현 방식'이 그 미디어를 통해 비로소 자유자재로 실현 가능하기 때문이다. 이는 마이클 폴라니(Michael Polanyi, 1891–1976)가 말한 '암묵적 지식(tacit knowledge)'과도 통한다. 자전거나 수영과 마찬가지로 책으로는 도무지 배울 수가 없기 때문이다. 이는 직접 해봐야지 방법이 없다. 또한, 숙련된 교육자의 코치를 받을 경우에는 익히기가 훨씬 수월하다. 이를테면 작가의 말을 직접 들어보거나, 그를 옆에서 관찰해보는 것은 매우 중요하다. **'1인칭 시점'**이나 즉각적인 행동에서만 나오는 고유의 그 무엇이 있기 때문이다. 더불어, 직접 해보면 큰 도움이 된다. 예컨대, 붓 한 번 잡아보지 않고 그림을 평한다면 **'3인칭 시점'**을 벗어나기가 힘들다. 이와 같이 '방법'은 전인격적인 사람 그 자체를 만든다. 이게 바로 '방법'에 파묻혀 살다 보면 자연스럽게 '목적'이 잉태되는 이유이다.

정리하면, 사람은 도구를 만들고 도구는 사람을 만든다. 그런데 주변에 '내용'만 중시하고 '방법'을 경시하는 사람이 있다. 이는 위험하다. 후자는 매우 중요하다. 그 자체만으로도 충분히 음미해볼 만한 가치가 있다. 어차피 전자와 후자는 떼려야 뗄 수 없는 동전의

양면이다. 이는 물론 '좋은 작업'일 경우에 그렇지만. 즉, 그렇지 않을 경우에는 당연히 따로 논다. 아니, 그냥 남남이다. 그런데 혹시 누구세요?

05

의미: 꼬리에 꼬리를 무는 생각

"내 인생 의미 있다"

너: 네 작품의 '의미'가 뭐야?

나: 자본주의 사회에서의 사람의 상품화를 비판하는 거야.

너: 이를 통해 찾고 싶은 '의미'가 뭐야?

나: 우리나라 대중매체 광고 좀 봐. 사람들을 다 상품으로 대상화하고 비교하잖아.

너: 그게 왜 그렇게 중요한데?

나: 사람마저도 상품화하는 현대 사회의 문제점을 직시하려고.

너: 결국, 어떤 얘기를 하자는 건데?

나: (…)

너: 어떤 말이 나올 거 같아?

나: 죽을래?

'이야기'가 A이고 **'의미'**가 B라면, 위에서 '나'는 내 작품에서 표현하고 싶은 A를 설명했다. 그 핵심은 '사람의 상품화'이다. 이를 조장하는 환경으로는 '자본주의 사회', '우리나라 대중매체 광고', 그리고 '현대 사회'의 예를 들었다. 이 정도면 해줄 말 다해줬다고 생

각했다.

반면에 '너'는 A 이면의, 혹은 너머의 B를 추궁했다. 세상에 널리고 널린 수많은 소재 중에 굳이 '나'가 '사람의 상품화'를 선택해서 이를 표현해야 하는 '이유(원인)'나 '효과(목적)'가 뭐냐고 물었다. 즉, '너'에 따르면 순서대로 '찾고 싶은바', '왜 그렇게 중요한지', '어떤 얘기를 하자는 건지', '어떤 말이 나올 거 같은지'를 밝혀야 한다. 그게 '나'의 작품의 B이다.

첫 번째, '찾고 싶은바'의 경우에는 A를 통해 마침내 B에 도달하고자 한다. 이는 'A를 활용하여 B를 얻겠다'는 **'목적론적 사고'**이다. 즉, 굳이 A를 말할 때는 결국에는 얻고 싶은 B가 있기 때문이다. 예는 무수히 많다. 이를테면 '사람의 상품화'를 비판함으로써 자신이 지식인의 반열에 속함을 증명하고 싶은 욕구도 여기에 해당된다. 물론 그 목적은 공익적일 수도, 혹은 이기적일 수도 있다.

두 번째, '왜 그렇게 중요한지'의 경우에는 A 때문에 마침내 B를 고백하려 한다. 이는 'B 때문에 A를 하지 않을 수 없다'는 **'원인론적 사고'**이다. 즉, 굳이 A를 말한 건 그동안 B가 쌓여 있었기 때문이다. 예는 무수히 많다. 이를테면 어려서부터 마치 비인간적인 상품인 양, 남들과 비교되는 상황에 수도 없이 노출되면서 생긴 마음의 응어리를 털어내고 싶은 욕구도 여기에 해당된다. 물론 그 원인은 사적일 수도, 혹은 이타적일 수도 있다.

세 번째, '어떤 얘기를 하자는 건지'의 경우에는 A를 통해 자연스

럽게 B에 주목하고자 한다. 이는 A를 내세워 B를 공론화하고 싶다는 식의 **'비판적 사고'**이다. 물론 크게 보면 이는 '목적론적 사고'에 속한다. 하지만, 여기서는 사회를 변화시키겠다는 대의가 강하다. 예는 무수히 많다. 이를테면 '사람의 상품화'를 거론함으로써 결국에는 이를 조장하는 여러 사회적 구조의 문제점을 지적하고, 나름의 해결책을 제안하려는 바람도 여기에 해당된다. 물론 자본주의 이념, 대중매체 기술 등 주목의 대상은 다양하다.

네 번째, '어떤 말이 나올 거 같은지'의 경우에는 A로 인해 여러 경로로 발생하는 B를 고려하려 한다. 이는 'A의 출현으로 B와 같은 다양한 담론을 음미하게 된다'는 식의 **'창의적 사고'**이다. 이는 물론 '목적론적 사고'와 통하는 점도 있다. 하지만, 여기서는 내 '의도'가 상당히 제한적이다. 상대방을 통해 예측 불가능한 다양한 얘기들이 봇물처럼 터져 나올 수 있기 때문이다. 이는 내가 모든 의제를 선도하는 게 아니라, 판을 깔아준 후에 마음을 열고 경청하려는 자세와도 같다. 물론 그러한 판을 깔아주는 것도 능력이다.

이와 같이 '이야기'와 '의미'는 다르다. 따라서 이를 구분하는 섬세한 능력이 요구된다. 물론 둘의 구분은 상대적이며 때로는 모호하다. 그리고 '이야기' 하나에 수반 가능한 '의미'의 개수는 상상을 초월한다. 즉, 위의 경우는 대표적인 네 가지 계열일 뿐이며, 여기에 속한 '의미'는 상황과 맥락에 따라 언제나 변동 가능하다. 게다가, '이야기' 이면에 숨은, 혹은 '이야기'를 통해 비로소 발생한 여러 '의미'들은 **'또 다른 이야기'**로써 새 삶을 영위하게 마련이다. 그리고 이는 **'또 다른 의미'**를 잉태하는 도약대가 된다. 이와 같이 **'이야기**

▌쿠엔틴 마세이스(1466-1530), <잘못된 결혼>, 1525-1530
"그림 안에 8명이 생각이 다 달라! 정말 별의별 생각 다 하는구먼. 당신도 그렇고."

오디세이'는 마치 굴비가 굴비를 엮듯이 끊임없이 지속 가능하다.

'의도'는 '의미'의 한 종류일 뿐이다. 예를 들어, 위의 사례에서 '나'는 '이야기'의 **'자가 순환구조'**에 갇혔다. 순환논리의 오류에 빠진 것이다. 그때에 물론 강조의 '의미'는 있다. 하지만, 새로운 '의미'의 발생을 크게 제한한다. 애초의 '이야기'는 작가의 '의도'에 가깝다. 하지만, 그 '이야기'가 **'새로운 이야기'**로 계속 미끄러지면서부터 작가의 의도는 점점 희석되고 급기야 전혀 관련이 없어지기도 한다. 롤랑 바르트(Roland Barthes, 1915 - 1980)가 '저자의 죽음(The Death of the Author)'을 언급했듯이, 작가가 죽고 관객이 탄생하는 것이다.

엄밀한 의미에서 **'동기'**는 '의도'가 아니다. 오히려, '의미'와 통한다. 우선, '의도'는 전면에 드러난다. 의식적인 행위로써 상대방에게 공개된다. 반면에 '동기'는 가려져 있다. 또한, 항상 의식적인 것

만은 아니다. 예를 들어, 위의 사례에서 '나'는 하필이면 그 '이야기'를 하고 싶은 '의도'가 다분했다. 하지만, 그렇게 된 '동기'는 베일에 가렸다. 즉, '동기'가 그럴 수밖에 없는 이유이거나 그러고 싶은 욕망이라면, 이는 곧 이면에 숨어 살아 숨쉬는 '의미'가 된다.

작가에게 자기 작품을 설명해달라고 하면 '동기'만 주야장천 말하는 경우가 종종 눈에 띈다. '동기'는 보통 숨어있다. 어떤 도사도 작품만 보고 그 작가의 모든 '동기'를 완벽하게 파악할 수는 없다. 그런데 작가의 전기를 알게 되면 작품을 이해하는 데 일정 부분 도움이 된다. 하지만, 작품은 그 외에도 수많은 말을 한다. 따라서 작가의 작업노트나 전기에만 구속되어서는 안 된다. 오히려, 작품도 자기 인생을 살 수 있도록 문을 활짝 열어주는 게 좋다. 내 자식이라고 꽁꽁 싸매버리기만 하면, 작품 자체의 인생살이가 답답해지기 십상이다.

누구라도 세상에 한 발자국 내세우는 순간, 그에게는 새로운 '의미'의 세계가 활짝 열린다. 물론 그 세계가 곧 유토피아는 아니다. 그건 앞으로 내가 만들어나가는 거다. 추운 겨울날, 수많은 '의미'의 목도리를 정성스레 짜서 목을 따뜻하게 감싸는 상상을 해본다. 그렇다! '의미'를 찾지 못하면 우울증에 걸린다. 감기인가? 여하튼, '판도라의 상자'를 열고는 가시에 찔려 고통스러워하는 사람이 있고, 다양한 드라마를 즐기며 재미 보는 사람도 있다. 그런데 어떤 길을 택하느냐는 다 마음먹기에 달린 거다. 여기서 내가 할 수 있는 일은 생각보다 많다. 우선, 새로운 시야로 '의미'를 긍정해보자. 엄청 바쁠 거다. 근데, 우울증이 뭐야?

06

맥락: 세상에 가능한 모든 지도

"알 수 없는 게 감미롭다"

나: 너는 내 작품에 대해서 어떻게 생각해?

너: 이렇게 생각해.

나: 그렇다면, 쟤는 어떻게 생각해?

제: 저렇게 생각해.

나: 걔는?

게: 그렇게 생각해.

나: 얘는?

얘: 요렇게 생각해.

나: 그럼 그는 고렇게 생각하겠구나?

그: (…)

나: 조렇게 생각하는 사람도 있겠네!

만약에 내가 '머릿속 모의실험(simulation)'을 통해 마치 끊임없이 펼쳐지는 다중우주처럼 경우의 수를 무한대로 돌려볼 수 있다면, 내 작품은 그야말로 '판도라의 상자'가 된다. 즉, 수도 없이 많은 이야기들이 꼬리에 꼬리를 물고 나온다. 그렇게 흘러나온 뱀들은 어딘

가에 있을 또 다른 '판도라의 상자'를 열고. 그렇게 되면, 상황은 정말 걷잡을 수 없을 만큼 정처 없이 흘러갈 것이다.

비유컨대, 애초의 질문은 하얀 화면의 한 점에서 싹튼다. 그리고는 그에 따른 답을 낳는다. 그렇게 질문과 답은 선, 즉 하나의 '초끈'이 된다. 그리고 그 답은 또 다른 질문을 낳는다. 그리고 또 다른 질문은 또 다른 답을 낳는다. 이렇게 수많은 '초끈'이 굴비를 엮듯이 끝없이 반복된다. 게다가, 예술에는 도무지 단일한 정답이 없으니 한 질문에도 답은 무수히 많은 갈래로 뻗어나갈 것이다. 그렇게 나뭇가지나 거미줄처럼 가지를 치다 보면 하얀 화면은 금새 새까매진다. 그야말로 검게 그을린 추상회화의 탄생이다.

이런 상황은 물론 작가로서의 나의 욕망이다. 난 내 작품이 수많은 예술담론을 잉태하며 영생하기를 바란다. 예술은 그저 물리적으로 만질 수 있는 배타적으로 소장 가능한 예술품만으로 한정되지 않는다. 오히려, 예술은 형용사적으로, 혹은 동사적으로 사유하고 실행해야 비로소 우리네 인생을 풍요롭게 한다. 즉, 더 많은 의미가 잉태되며 더 높은 가치가 실현된다. 내 작품은 완성하는 순간 끝! 하고 점수를 부여받고 동결된다기보다는, 새로운 시선을 만나며 감상의 씨앗을 계속 틔운다. 그 시선을 가진 자의 마음의 땅에서.

그런데 좋은 말만 듣고 살 수는 없다. 살다보면 욕먹을 각오도 해야 한다. 이를테면 피카소(Pablo Picasso, 1881-1973)나 앤디 워홀 (Andy Warhol, 1928-1987)은 한편에서는 아직도 열심히 욕을 먹고 있다. '나도 피카소처럼 그리겠다'나 '앤디 워홀이 작가냐? 완전 장

▌ 피터르 브뤼헐(1526/1530-1569), <네덜란드 속담>, 1559
"여기 네덜란드 속담 유명한 거 다 있어! 그러니 속담의 바다라고 불러줄래?"

사꾼이지' 등이 그 예다. 아이러니하게도 그래서 그들은 아직도 살아 있다. 생의 에너지는 대립항의 긴장 속에서 약동한다. 만약에 정답이 부여된 후에 그 누구도 거기에 이의를 달지 않는다면, 이는 화석과도 같이 죽은 상태다. 여기에 호흡이란 없다.

나는 모든 '맥락'을 다 알지 못한다. 알고 싶어도 다 알 수가 없다. 시간도, 능력도, 여력도 없다. '맥락'은 드넓고 깊은 우주다. 셀 수 없이 많은 관점이 활개를 친다. 만약에 내 **'마음능력'**이 엄청난 수준의 인공지능 이상으로 초월적이라면, 그래서 아무리 '모의실험'을 돌려도 기능이나 구조에 전혀 부하가 걸리지 않는다면, 내 마음도 곧 우주가 된다. 그런 능력 없이도 충분히 우주적인 게 물론 마음이긴 하지만서도. 하지만, 내가 우주를 속속들이 꿰고 있지 못하

다면, 그리고 그 원리를 간파하지 못한다면, 내가 설사 우주라고 해도 그에 대한 무지는 인정해야 한다. 솔직히 나는 너는 고사하고 나도 잘 모른다. 흑.

그래도 나는 **'우주적 마인드'**를 지니고 우주를 항해하는 선장이다. 아니, 그러고 싶다. 잘해내고 싶다. 중요한 건, 내 앞에 끝도 없이 펼쳐질 총천연색 '맥락'을 즐길 자세가 되어 있고, 실제로도 그럴 수 있느냐의 문제이다. 한편으로, 어떤 사람들은 '자기 이야기', '즐기는 방식', 혹은 '지향하는 의미'에만 목을 맨다. 여기에서 도무지 헤어나질 못한다. 내가 생각하고, 원하고, 얻는바, 물론 다 중요하다. 하지만, 사람은 가능성을 먹고 산다. 그 이상의 예측 불가능하지만 신비로운 **'맥락계'**에 마음을 열지 못한다면, 어디를 가도 그저 '자기 방'일 뿐이다. 그런데 **'숭고함(sublimity)'**이란 사람의 마음이 성장하는데 필수불가결한 영양소이다. 물론 '맥락' 자체가 본질적으로 숭고한 게 아니다. 오히려, 이를 바라보는 내 마음이 그 감정을 불러일으키기에 그러한 것이다. 이와 같이 **'상호 관계'**란 **'개별 본질'**에 우선한다. 그리고 모든 것은 관계에서 비롯된다.

'맥락계'를 여행하다 보면 마음 비우는 법을 자연스럽게 알게 된다. 그래야지만 새로운 걸 자꾸 채울 수가 있기 때문이다. 한편으로, 나만 있으면 내가 다 맞는 것 같다. 그런데 실상은 전혀 그렇지가 않다. 특정 상황에서는 너무도 맞는데 맥락이 바뀌면 완전히 틀려지는 경우, 부지기수(不知其數)다. 그래서 답은 외우는 게 아니라, 그때그때 경우에 따라 만들어 나가는 거다. 이와 같이 현재진행형의 불완전하고 변화무쌍한 맛을 느낄 줄 알아야 세상이 더욱 흥미

진진해진다.

'물리적 시간'보다 중요한 건 '인식적 시간'이다. 이를테면 내가 아이일 때는 1년이 정말 길었다. 하지만, 지금은 너무도 짧다. 왜일까? 나이가 들다 보면, 깜빡깜빡하는 빈도수가 높아진다. 실제로 늙으면서 같은 시간당 찍을 수 있는 이미지의 숫자가 현격하게 줄어든다고 한다. 예를 들어, 아이의 뇌가 1초에 100장의 사진을 찍는다면, 어른은 10장, 5장⋯ 참고로 영화는 1초에 24장의 이미지를 순차적으로 보여준다. 그래서 우리가 아는 동영상이 된다.

그렇다면, 시간을 늘리는 효과적인 방법이 있다. 이는 바로 익숙하지 않은 **'새로움에 노출되기'**이다. 예컨대, 새로운 곳을 여행하게 되면 뇌가 바빠진다. 익숙하지 않으니 사진을 더 많이 찍어야 한다. 물론 퇴화된 연사기능을 십분 활용하다 보니, 여행에는 에너지 소모가 크게 마련이다. 그래도 내가 좀 젊어지는 이 느낌, 과연 가상일 뿐? 참고로 요즘 질 좋은 영상은 1초에 60장도 담는다.

마찬가지로, 나와 다른 관점과 능력 등으로 세상을 사는 **'상대방과 조우하기'** 또한 유용한 경험이다. 예를 들어, 인공지능은 우리와 차원이 다른 존재이다. **'빅데이터 연산처리'**에 무한한 강점을 보인다. 비유컨대, 1초에 5만장의 사진을 찍고는 주변상황까지 하나하나 다 기억한다. 기억이 사라지거나 왜곡되지도 않고, 무서울 정도로 또렷하게. 게다가, 다양한 알고리즘을 활용, 데이터를 통계적으로 헤쳐 모으고는 이를 일일이 분석하여 뛰어난 결과를 도출해낸다. 물론 아직까지는 미흡하지만 발전 속도 좀 봐라. 앞으로는 정말 대

단할 거다.

'맥락'은 종에 따라 그 '맥락'이 엄연히 다르다. 이를테면 사람에게 '맥락'이 예측 불가한 초월적인 **'예술'**이라면, 인공지능에게는 예측 가능한 통계적인 **'기술'**이다. 물론 인공지능도 사람의 인식계를 열심히 학습하고 있고, 앞으로 나름대로의 개성도 찾을 예정이니만큼, 무조건 격하해서는 안 된다. 그런데 분명한 사실은, 사람은 '맥락'을 완전히 호도하거나, 잘 이해하지 못하거나, 엉뚱하게 활용해버리는 애달픈 종이다. 아무리 노력해도 항상 거기서 거기다. 한편으로, 인공지능은 체계적으로 오류를 수정해가며 수직 발전중이다. 둘은 역시나 차원이 다르다.

서로에게는 물론 각자의 강점이 있다. 사람의 경우, 이는 부족함을 바탕으로 한 **'예술하기'**이다. 인공지능의 경우, 이는 풍족함을 바탕으로 한 **'연산하기'**이고. 어차피 **'보편적인 맥락'**은 사람이 실현할 수 없는 꿈이다. 사람은 모든 게 가능한 **'맥락기계'**가 아니다. 실상은 자신만의 **'인식감옥'** 속에서 수감생활 중이다. 그렇다고 마냥 고통스러운 건 아니다. 자신만의 한계 속에서, 즉 **'특정 맥락'**에서 허우적대거나, **'다른 맥락'**으로 판도를 바꿔보려 하며 나름대로의 예술을 이모저모로 즐기고 있기 때문이다. 결국, **'사람-예술'**은 무지와 결핍, 혹은 욕망과 좌절 등으로 요리조리 버무려지며 마침내 둘도 없는 인생의 동반자가 된다. 인공지능은 과연 앞으로 누굴 만날까? 누구나 그렇듯이, **'필요-충족 구조'**는 필요하다. 더불어, **'맥락 감수성'**은 이젠 정말 필수다.

07

욕망: 내 안의 수많은 목소리

"네 탓이야, 스스로야?"

세 살배기 내 딸, 아직 어리다. 그래서 '…하고 싶어'라는 말을 많이 한다. 이는 사실은 하고 싶지 않은데 하고 싶다고 말하거나, 하고 싶다고 말은 하지만 막상 하기 싫은 게 아니다. 오히려, 내 딸의 전제는 '원하는 게 있다. 그래서 말한다'이다. 즉, 하고 싶다고 말할 때는 정말로 하고 싶은 것이다. 뭐, 솔직하고 투명해서 좋다. 요즘에는 물론 고차원적인 놀이의 맛을 느끼기 시작하면서 소위 '밀당(밀고 당기기)' 장난이 부쩍 늘긴 했다. 아마도 시간이 흐르면서 내 반응을 노리며 허를 찌르는 말의 빈도수가 더욱 증가할 것이다. 하지만 아직까지는, '하고 싶다'고 하면 통상적으로 정말로 하고 싶은 것이다. 아닌 경우도 간혹 있지만.

만약에 어른들의 사회도 이렇게 투명하다면 얼마나 편할까? 그런데 정말로 그게 좋을지, 즉 우리네 삶을 더욱 윤택하게 할지는 선뜻 확신이 서지 않는다. 물론 하는 말을 액면 그대로 받아들일 수 있다면 정직한 소통이라 좋다. 계약서는 투명해야 하듯이. 하지만, 사람의 표현능력이 아무 때나 그렇게 납작해진다면 뭔가 건조하지

않은가? 어쩌면 잃는 것이 너무도 많다. 이를테면 **'밀당'**과 **'이율배 반'**, 즉 애매모호하면서도 묘한 긴장을 유발하는 '아이러니'가 세상에서 자취를 감춘다면 그야말로 끔찍한 일이다. 이는 우리에게 너무도 익숙한, 그리고 참으로 소중하고 기묘한 **'사람의 맛'**이다.

기술은 구체적으로 정해진 숫자에 기반을 둔, 딱 부러진 소통이 기본이다. 하지만, 예술은 추상적으로 모호한 느낌에 기반을 둔, 그럼 직한 이해와 그럴 만한 오해가 기본 아닌가? 그렇다면, 시간이 지나면서 내 딸도 불투명해질 거다. 물론 그런 게 꼭 나쁠 리가 없다. 아, 그런데 사춘기가 오면 어떡하지? 그건 먼 얘기라 잘 모르겠다. 그래도 뭔가 불안하고 설렌다. 그래, 사람은 사람에 울고 웃는다.

그러고 보면, 나는 '…하고 싶어'로 끝나는 말을 요즘에는 특히나 거의 안 하고 산다. 왜 그럴까? 대표적인 다섯 개의 전제는 바로 다음과 같다. 첫째, '원하는 게 있다. 하지만, 들어줄 사람은 따로 있다.' 이는 밝혀야 할 사람에게만 선별적으로 밝히겠다고 생각하는 경우다. 즉, 사람 가리는 거다. 둘째, '원하는 게 있다. 하지만, 말하지 않는 게 낫다.' 이는 속마음을 굳이 다 밝히지 않는 게 결과적으로 좋다고 생각하는 경우다. 즉, 주책부리지 말자는 거다. 셋째, '원하는 게 있다. 하지만, 없는 척 하는 게 낫다.' 이는 속마음을 들켰다가는 될 일도 안 된다고 경계하는 경우다. 즉, 무표정 (poker face)이 좋다는 거다. 넷째, '원하는 게 없다. 하지만, 있는 척 하는 게 낫다.' 이 역시 속마음을 들키지 않는 게 좋다는 경우다. 즉, 뭐 있어 보이는 게 좋다는 거다. 다섯째, '원하는 게 없다. 그래서 말할 게 없다.' 이는 내가 원하는 게 뭔지도 잘 모르겠기에

말할 거리가 없는 경우다. 즉, 없으면 없는 대로 솔직한 거다.

앞의 네 개의 전제에 공통된 점은 바로 상대방을 의식한다는 사실이다. 반면에 내 딸의 전제와 더불어, 나의 마지막 전제는 솔직한 발설에 기반을 둔다. 이 경우에 문장만으로는 상대방에 대한 의식 여부를 잘 알 수가 없다. 즉, 나의 행동 양식은 때로는 타자에 의해서 결정되고, 때로는 나 스스로 결정한다. 물론 여기서 '스스로 결정한다'에 관한 의미는 종종 논쟁을 불러일으키며, 경우에 따라서는 상충되는 여러 의견들이 존재한다.

매슬로우(Abraham Maslow, 1908-1970)의 '욕구 8단계 피라미드' 구조는 아래 단계부터 순서대로 '생리적 욕구', '안전 욕구', '사회적 욕구', '존경 욕구', '인지적 욕구', '미적 욕구', '자아실현', '초월'로 구성되어 있다. 여기서 아래 네 개의 단계(생리적 욕구, 안전 욕구, 사회적 욕구, 존경 욕구)는 타인으로부터의 인정이 절실한 욕구이다. 즉, 타자 의존적이다. 그 다음 세 개의 단계(인지적 욕구, 미적 욕구, 자아실현)는 타자에 대한 의존성을 벗어나 나 스스로를 세우고자 한다. 그리고 맨 위의 한 단계(초월)는 나 스스로마저도 넘어서고자 한다. 즉, 아래 네 개의 축(기준)은 '너(他)', 다음 세 개는 '나(我)', 그리고 맨 위는 '탈아(脫我)'가 된다. 결국, 매슬로우의 지향점은 우선, 타자의 시선으로부터 자유로워지고, 다음으로 내 내면의 목소리에 귀를 기울이며, 나아가 나의 아집과 한계마저도 극복하는 이상적인 사람이다.

프로이드(Sigmund Freud, 1856-1939)는 사람의 무의식을 '이드(id)',

■ 오노레 도미에(1808-1879), <술꾼>, 1860
"그분이 오신다, 오신다. 에구구, 오늘 좀 빨리 오시네"

'슈퍼에고(Superego)', '에고(Ego)'로 구분했다. 단순하게 말하자면, '이드'는 원초적인 '욕망'이고, '슈퍼에고'는 이를 통제하는 '규율'이다. 즉, '이드'는 미치도록 뭘 하고 싶다. 그런데, '슈퍼에고'는 이를 경고하며 막는다. 그리고 '에고'는 서로를 중재하며 한 세상 잘 살아보려는 '자아'이다. 여하튼, 그때그때 필요한 선택은 해야 하고, 삶은 계속 이어져야 한다. 만약에 '이드'와 '슈퍼에고'가 허구한 날 피 터지게 싸우기만 하면, 뭐 하루하루가 살얼음판이다. 그래도 '에고'는 무소의 뿔처럼 앞으로 나아간다. 둘의 영향 관계에 따라 방향은 물론 자꾸 바뀌겠지만.

라깡(Jacques Lacan, 1901-1981)은 사람의 무의식을 '상상계(the imagery)', '상징계(the symbolic)', '실재계(the reality)'로 구분했다. 단순하게 말하자면, '상상계'는 자신이 생각하는 실제가 사실은 오해인 단계, '상징계'는 이를 깨닫고는 다시금 실제를 찾지만 사회적 규율 때문에 또다시 좌절되는 단계, 그리고 '실재계'는 여기서 초래된 결핍감을 채우기 위해 자신의 **'욕망 에너지'**를 작동시키는 단계를 말한다. 즉, 이 에너지 때문에 사람은 다시금 끝없는 여행을 떠날 수 있다. 그 여행이 물론 '상상계'와 '상징계' 사이에서 쳇바퀴를 돌기만 하는 무한 순환과정일지라도.

상상계:	이거 나 아냐?
상징계:	아냐.
상상계:	저건?
상징계:	저것도 아냐.
실재계:	그래? 불끈! 아, 또? 불끈! (…)

대략적으로, 프로이드의 3단계와 라깡의 3단계는 위의 순서대로 통한다. 그런데 라깡이 후배이니만큼, 프로이드의 '자아'가 애초에 형성된 방식과 그게 작동하는 에너지원을 비유적으로 잘 구체화했다. 그에 따르면 우선, **'자아의 이미지'**는 자가 발생적으로 홀로 형성되지 않았다. 오히려, 타자의 시선에 의해 가능해졌다. 이를테면 부모님의 기대 때문에 내 성격과 꿈이 정해져서 이에 부응하기 위해 어떻게든 그분들의 삶을 살려는 경우가 그렇다. 다음, **'자아의 힘'**은 타자의 시선에 부합하고자 하는 **'인정욕구'**와, 완벽하게 부합하기 불가능한 **'결핍감'**, 그리고 부합하지 못했을 때 느껴지는 **'상실감'**에 기인한다. 이를테면 부모님의 기대에 부응하지 못하는 나 자신에 대해 욱하는 마음이 더더욱 나를 악바리로 만드는 경우가 그렇다.

반면에 지젝(Slavoj zizek, 1949 –)은 라깡의 **'부족 컴플렉스'**와는 반대로 **'잉여쾌락'**을 '욕망 에너지'로 보았다. 이는 현대 자본주의 사회가 '잉여가치'를 동력으로 사용하는 것과 통한다. 비유컨대, 예전에는 보릿고개로 배곯으며 살았다. 즉, 배곯지 않겠다고 욱하며 공부했다. 하지만, 지금은 먹을거리가 차고도 넘친다. 그래서 오히려 둔감해지고, 한편으로는 허무해졌다. 즉, 중요한 건 그게 아니라고

욱하며 공부한다. 그런데 생각해보면, 라깡과 지젝은 다른 세대를 살다보니 비유법이 달랐을 뿐, 자아에 지대한 영향을 끼치는 세상이 궁극적으로 '욕망의 에너지원'이라는 진단은 매한가지이다.

정리하자면, 프로이드, 라깡, 지젝 모두는 '욕망'이란 크게 보면 결국 환경 의존적이라고 말한다. 물론 이를 부정하기는 힘들다. 내 스스로 모든 것이 충족되어 있으면, 무언가를 '욕망'할 필요가 없기 때문이다. 그런데 충족되지 못한 상태를 나쁘게만 볼 필요는 없다. 예를 들어, '피어나는 꽃'은 지젝 식으로 보면, 생명력이 충만한 잉여 에너지가 넘친다. 즉, 피로해도 한잠 자고 나면 다시금 튀어 오른다. '활짝 피고 이제는 지기 시작한 꽃'은 라깡 식으로 보면, 생명력이 불안한 결핍 에너지가 넘친다. 즉, 아무리 자도 피로가 가시지 않는다. '꽃의 인생'은 프로이드 식으로 보면, 상승의 기운과 하강의 기운 사이에서 긴장한다. 즉, 활달하면서도 한편으론 쓸쓸하다. 결국, 지젝은 달콤함에 대한 '생의 환상', 라깡은 쓸쓸함에 대한 '생의 현실', 프로이드는 달콤하면서도 쓸쓸한 '생의 아이러니'를 이야기했으니, 이는 같으면서도 다른, 그리고 다르면서도 같은, 누가 뭐래도 **사람 이야기**이다.

메슬로우는 프라이드, 라깡, 지젝을 넘어서 스스로의 목소리에 귀를 기울이자고 강변한다. 그리고 가능하면 스스로마저도 넘어서자고 독려한다. 물론 멋진 이야기이다. 사람은 이야기를 먹고 산다. 하지만, 내가 우려하는 바는 다음과 같다. 그의 8단계는 헤겔(Georg Wilhelm Friedrich Hegel, 1770-1831)의 '역사적 발전 사관'과 통한다. 즉, 위의 단계로 갈수록 고매하다고 생각한다. 아래 단계

는 벗어나야 하는 저차원의 단계라고 전제하고. 반면에 나는 8단계를 수직적이라기보다는 수평적인 관계라고 생각한다. 게다가, 한 사람은 모든 단계에 동시에 존재 가능하다. 내 안에 나는 많기 때문이다. 비유컨대, 나는 다중우주에서 다양한 모습으로 살고 있다. 한편으로, 나는 고상하다. 하지만 다른 한편으로, 나는 저급하다. 물론 여기서 난 '저급'을 무조건 나쁘다고 규정하고픈 마음이 없다. 무언가에 의존적인 것을 꼭 경멸할 필요는 없는 것이다. 우리 생명체는 무한한 비교구조 속에서 서로 간에 자극을 주고받으며 에너지를 생성한다. 때로는 그게 결핍일 수도, 혹은 잉여일 수도 있다. 아니면, 너 때문일 수도, 혹은 아닐 수도 있다. 결국, 8단계는 모두 다 내 솔직한 위상이다. 다소간의 상대적인 차이를 간직한 채로.

'욕망'은 정죄의 대상도, 더 나은 '욕망'으로 넘어서야 할 장애물도 아니다. 프라이드, 라깡, 지젝은 이를 '현실론'으로 받아들었다. **'욕망하는 나'**라니, 내 목소리에 한 번 귀 기울여보자. 선입견을 우선 배제하고 제대로 보듬어주자. 물론 그 목소리가 다라고 생각할 필요는 없다. 내 안에 수많은 다른 목소리가 있는 것은 너무도 당연하다. 즉, 나는 우리다. 나는 사회다. 나는 너고 너는 나다. 종국에는 자아가 타자고, 타자가 자아다. 결국에는 결핍도, 잉여도 다 일종의 '사람의 맛'으로 받아들이는 수밖에. 거부할 수 없는 불변의 사실은 내가 지금 살아있다는 것이다. 움찔, 기지개가 필요하다.

08

사랑: 스스로를 사랑하는 최고의 경지

"내가 너를 사랑한다고?"

'**사랑**'이란 내가 미련 없이 확 주고 싶은 에너지다. 최고의 '사랑'은 '비교의식'과는 도무지 관련이 없을 때 가장 잘 발현된다. 이를테면 내적인 결핍감을 위장하는 보호기제나, 사적인 이윤을 추구하는 욕망이 다분할 때에는 순수할 리가 없다. 즉, '원인론'에 입각한 인과관계나 '목적론'에 입각한 효용성에 눈을 돌리면, '사랑의 진위'에 대한 의심이 싹트게 되고, 진정성이 통하는 감동의 경지는 자연스럽게 훼손되게 마련이다.

그렇다면, 누가 과연 아무런 이유나 목적 없이 자신의 에너지를 막 퍼줄 수가 있을까? 사실상, 아무 조건 없이 내가 가진 걸 다주는 '**100% 이타주의자**'는 이론적으로는 0으로 수렴되게 마련이다. 만약에 가진 걸 100이라고 가정했을 때, 이를 조금씩 꾸준히 준다면 다 소진할 때까지는 일정 시간이 걸린다. 따라서 그동안은 어딘가에 존재 가능하다. 하지만, 완벽한 상태를 가정한다면 가지는 찰나에 곧 주어야 하기 때문에 바로 점으로 수렴될 것이다. 통상적으로 점은 시간 속에 존재할 수가 없다.

하지만, 점이 실재하는 방법은 있다. 대표적으로 두 가지이다. 첫째, **'생산수단'**을 소유한 경우다. 즉, 주는 속도와 버는 속도가 같거나, 아니면 버는 속도가 더 크면 된다. 아무리 주어도 부족함이 없기에. 하지만, 그럴 경우에도 역시나 '100% 이타주의자'가 될 수는 없다. 내 생산수단마저도 남에게 즉시 주어야 하기 때문이다. 만약에 버는 행위를 하면서 모든 것을 주는 행위를 어떻게든 보류하게 된다면 도무지 점이 될 수가 없다.

둘째, **'영원한 순환구조'**를 만드는 경우다. 즉, 주는 것이 그대로 찬다면, 마치 같은 영상이 뫼비우스의 띠처럼 끊임없이 이어 재생되는 영속성을 노릴 수가 있다. 비유컨대, 영상을 무한히 만들어 이어붙이는 비현실적인 노력보다는, 만들어진 영상을 반복 재생하는 게 영원한 상영, 즉 '완벽한 부재'를 넘어선 '무한대'의 점을 만들기 위해 현실적으로 가능한 방법이다. 결국, '100% 이타주의자'가 되기 위해서는 모든 걸 다 자기 자신에게 주어야 한다. 받는 순간 퍼주고 그걸 받는 순간 다시 퍼주고 하는 식으로.

'영원한 사랑'을 가능하게 하려면 내가 미련 없이 주고 싶은 바로 그 에너지가 결국에는 나 자신을 향해야 한다. 그런데 그런 경우에는 상대방에 대해 배타적이거나 결과적으로 피해를 줄 법한 자기중심주의, 즉 **'100% 이기주의자'**가 되지 않을까 우려할 수도 있겠다. 하지만, 이 또한 이론적으로는 가능하지 않다. '내가 내게 준다'는 동어반복적인 문장 만들기일 뿐이다. '내가 가진 것은 내가 가진 것이다'와 마찬가지로. 그리고 주려면 가진 게 있어야 한다. 0의 지점에서는 가진 게 없으니 줄 수조차 없다. 따라서 이는 그저 말

일 뿐이다.

'**내가 내게 준다**'가 '사랑의 경지'에 오르기 위해서 현실적으로 가능한 대표적인 두 가지 방법은 바로 다음과 같다. 첫째는 '**공동체 사랑**'이다. 이는 내가 남에게 주는 것이 결국에는 내게 주는 것과 동일해지는 방식이다. 이를 위해서는 남이 나고 내가 남인 경지에 이르러야 한다. 이는 실제로 가능하다. 가장 쉬운 예는 바로 가족이다. 내 딸에게는 내가 아무리 퍼줘도 도무지 잃는 것이 없다. 적어도 내 마음 안에서는 그런 심리적 작동구조가 형성되어 있다. 비유컨대, 마치 밑 빠진 독에서 흘러나오는 물을 남김없이 받아 다시금 독 위에 넣어주는 일종의 물레방아가 연상된다.

물론 여러 이유로 내 마음 안에서 그 구조가 훼손되기라도 한다면, 내가 주는 '사랑'은 더 이상 같은 '사랑'이 아니다. 이는 당연하다. '사랑'이란 어떠한 경우에도 절대불변의 화석화된 객체가 아니다. 이는 맥락에 따라 가변적이다. 만약에 내 '사랑'을 유지하려면 이에 맞는 특정 맥락을 고수하는 의지와 능력이 절실하다. 물론 내 딸에 대한 내 '**사랑 기제**'는 난공불락(難攻不落)이다. 수많은 내 마음속 병력이 한 생명 다할 때까지 이를 지키려는 결연한 의지가 있기 때문이다. 그 의지가 이제는 자기 인생이 된 수준이니 정말 믿어도 된다. 이와 같이 '사랑'이란 스스로가 생산해내는 맹목적인 믿음과 절절한 소망에 기반을 둔다. 이걸 지킨다면 그게 바로 '사랑'이다. 즉, 사랑은 '조건식'이다. 하늘에서 운명처럼 무조건적으로 뚝 떨어진 것이 결코 아니다.

둘째는 **'사람 사랑'**이다. 이는 내 안의 '나'가 '또 다른 나'에게 '사랑'을 주는 방식이다. 단, 이 둘은 특정 맥락에서 확실히 구분될 수 있어야만 그 유효성이 인정된다. 만약에 맥락이 바뀌고 그 구분이 희석되면, 그때 그 '사랑'은 물거품처럼 사라지고 만다. 다른 방식으로 새로운 정당성을 확립하지 못하는 한. 그렇기에 이는 실제로 쉬운 일이 아니다. 마치 정신분열의 경지에 다다라야만 할 것 같다. 하지만, 이게 가능해지는 방법은 언제나 있다. 예를 들어, 자기 욕망의 소리에 귀를 기울여보자. 배가 너무 고프다. 아, 할 일이 태산이라 바빠 죽겠는데. 하지만, 생리적인 족쇄에서 자유롭지 못한 '나'를 지켜주지 못한다면, 의지와 열정의 '나' 또한 오래갈 수가 없다. 그렇다면, 기왕에 맛있고 건강에 좋은 걸 사주자. 당장 내 일 좀 못할 수 있다. 그래도 나를 귀하게 여기며 몹시도 '사랑'해 주자. 그러고 보면, 주변에는 스스로를 혹사시키며 당장 고통주기를 일삼는 가혹한 '나'가 너무도 많다.

'슬기로운 나'가 절실하다. 그의 주요 무기는 바로 '사랑'이다. 주의할 점은 무조건적으로 편의를 봐주는 것이 **'진정한 사랑'**은 아니라는 사실이다. 예를 들어, 자신의 성적인 욕망의 소리에 귀를 기울여보자. 마음속에서 일어나는 모든 일들을 충족시켜줄 수는 결코 없다. 그렇다면, 세상은 아비규환이 될 뿐. 또한, 욕망은 욕망으로 남을 때가 더 좋은 경우도 제법 많다. 들끓음의 충동은 생애의 자극이다. 이를 유지하는 게 꼭 나쁜 일은 아니다. 따라서 욕망 자체가 바로 결정론적으로 죄는 아니다. 그건 사라질 수도 없고, 사라져서도 안 된다.

'진정한 사랑'이란 바로 내가 보다 큰 행복을 찾을 수 있도록 다양한 방식으로 챙겨주는 것이다. '사랑'이란 특정 욕구를 일차원적으로 해소해주는 납작한 행위가 아니다. 예를 들어, 이를 추구하다가 하마터면 누군가에게 정신적인 고민과 육체적인 고통을 안겨주는 일은 없어야 한다. 이는 자칫 잘못하면, 모두에게 해가 될 뿐이다. 결국, 당면한 상황을 조율해주는 매니저로서의 '나'는 슬기로워야 한다.

정리하면, '공동체 사랑'은 신의에 바탕을 둔 상호 충만한 유대감, 그리고 '사람 사랑'은 이해에 바탕을 둔 사람에 대한 그윽한 연민이 중요하다. 이 둘은 물론 모두 다 그 자체로 도덕이 아니다. 하지만, 도덕과 마찰을 일으키지 않을 때, 그 작동구조의 훼손 위험성 없이 꾸준히 잘 실행될 가능성이 높아진다. 내부적인 사랑의 실행이 외부적인 폭력성을 드러내는 순간, 그 사랑의 작동구조를 어긋나게 하려는 시도들은 전면적으로 일어나게 마련이다.

나: 나 너 사랑해.
너: '너'가 뭐야?

그리고 보면, '사랑'은 관계에서 나온다. 우선, **'동일시의 관계'**는 너를 사랑하는 게 곧 나를 사랑하는 경지이다. 다음, **'주목의 관계'**는 내 안의 나를 보듬으며 지켜주는 경지이다. 둘 다 마음먹기에 따라 현실적으로 언제나 가능하다. 이는 결국 스스로가 스스로를 좋아하는 나르시시즘, 즉 **'자기애'**로 통한다.

예를 들어, 뒤러(Albrecht Dürer, 1471-1528)가 28세에 그린 자화상(Self-portrait at 28, 1500)을 보면, 자신을 예수님과 동일시하며 자신의 욕망을 보듬어주었다. 만약에 예수님을 혐오했다면 이런 식으로 '동일시의 관계'를 맺는 생각은 들지 않았을 것이며, 스타가 되고자 하는 욕망을 감추려 했다면 이런 식으로 '주목의 관계'를 맺는 생각은 들지 않았을 것이다. 즉, 뒤러는 자신이 맺는 **'이런 식의 관계'**를 사랑했다.

▌알브레히트 뒤러(1471-1528),
<28세의 자화상>, 1500
"사랑합니다. 그대여. 그런데 그대가 바로 누구?"

'사랑의 기술'은 상대방을 나처럼, 그리고 내가 나를 진심으로 '사랑'하는 전법이다. 성경에 '네 이웃을 내 몸같이 사랑하라'고 했다. 그리고 '사랑'이야말로 그 어느 무엇보다도 더 중요하단다. 그런데 네 이웃이 곧 '나'고, 내 몸이 곧 '또 다른 나'라면, 즉 내가 처한 상황이 묘하게 그 맥락으로 잘 연출된다면, 이는 언제나 가능하다. 결국, 내가 원하는 판을 마련할 줄 아는 **'감독의 역량'**이 중요한 시점이다.

'사랑의 예술'은 가장 개인적인 것이 가장 보편적이 되는 경지다. 자신을 사랑하지 못하는 사람은 그 누구도 사랑할 수 없다. 마음먹기에 따라 지극한 이기심은 그윽한 이타심이 되기도 한다. 우리는

이런, 저런 문제로 각자의 방 속에서 고민에 고민을 거듭하며 나름의 고통을 감내한다. 그런데 '사랑'은 세상을 바꾼다. 아, **'거듭남의 경지'**라니, 누구나 이를 바란다. 물론 방법은 다양하다. 그리고 결국에는 다 개인적인 문제다. 나를 사랑하자. 진정으로, 고차원적으로, 즉 예술적으로.

09
자유: 벗어나기 좋아하는 성향
"참 자유가 뭐길래"

들라크루아(Eugène Delacroix, 1798–1863)의 작품, '민중을 이끄는 자유의 여신(Liberty Leading the People, 1830)'에는 빈부와 성별을 막론하고 모든 시민의 전폭적인 지지를 받았던 1830년 여름, 프랑스

▌ 외젠 들라크루아(1798-1863), <자유의 여신>, 1830
"한동안 가만히 웅크리고 있었더니 찌뿌둥하죠? 자, 이제 몸 좀 움직입시다!"

파리에서 벌어졌던 혁명이 생생하게 그려져 있다. 1789년 프랑스 대혁명 이후에도 정신을 차리지 못하고 입헌군주제를 거부하며 과거의 정치체제로 회귀하려는 정부의 움직임에 마침내 시민들이 폭발했던 것이다. 결국, 당시의 왕은 영국으로 망명길에 오르고 새로운 시민정부가 출범하게 된다. 이는 시민정신의 위대한 승리였다.

들라크루아는 같은 해 가을, 이 작품의 제작에 바로 착수했다고 전해진다. 그리고 이듬해에는 정부에 그림이 팔렸으나 애초에 전시하려던 장소가 변경되다가, 마침내는 작가 자신에게 다시 되돌려 보내졌다. 그 이후로 작가는 이 작품을 직접 소장했고, 사후 10년이 넘게 흐른 후에야 루브르미술관에서 소장하게 되었다. 애초에 시민정부 입장에서는 당시의 혁명을 기념하고자 들라크루아의 작품을 기쁜 마음으로 샀겠지만, 아마도 선동적인 주제, 고상하지 않은 여성 등의 이유로 이를 탐탁지 않게 여겼던 당시의 여론이 꽤나 부담스러웠던 모양이다. 이와 같이 행간을 가만히 읽다보면, 작품을 돌려받은 작가의 실망감과 분노가 가히 짐작되고도 남는다. 작가의 의식이가막 튀어나오는 것이다. 쳇, 누군가에게는 '작가의 그림 그릴 자유'보다 '저 작품을 보지 않을 자유'가 더 중요했나 보다.

들라크루아의 작품은 여러 종류의 '자유'와 관련이 있다. '자유'에는 대표적으로 세 가지 입장이 있다. 첫째는 **'지양 자유'**, 즉 저항정신을 바탕으로 한 **'…로부터의 자유'**이다. 이는 인과적 관계를 보여준다. 자신을 구속하는 현상이나 대상을 지양하며, 과감히 이를 탈피하겠다는 것이다. 그의 작품을 보면, 시민들은 정부의 퇴행을 받아들일 수 없었나 보다. 그들의 입장에서는 절대로 과거로 회귀

할 수 없었던 모양이다.

둘째는 **'지향 자유'**, 즉 꿈과 이상을 바탕으로 한 **'…를 위한 자유'**
이다. 이는 효용적 관계를 보여준다. 자신이 바라는 현상이나 대상
을 지향하며, 이를 성취하기 위해 과감히 투쟁하겠다는 것이다. 그
의 작품을 보면, 시민들은 시민정부를 열렬히 바랐던 것 같다. 아
마도 더 나은 미래를 건설하고 싶어 패기 충만했던 모양이다.

셋째는 **'지금 자유'**, 즉 현재의 내 삶을 바탕으로 한 **'…할 자유'**이
다. 이는 외부적 관계보다는 스스로의 내부적 필요에 집중한다. 특
정 현상이나 대상을 지양하거나 지향하기보다는, 즉 거기에 휘둘
리기보다는 현재의 내 모습 그대로를 바라보고 보듬는 게 더 중요
하다는 것이다. 누군가에게는 그의 작품에 나타난 과격한 에너지
를 계속 접하기가 막상 부담스러웠나 보다. 아마도 과거는 다 잊고
지금의 자신에게 더 충실하고 싶었던 모양이다.

> 지양이: 지향아, 너는 뭐 그렇게 바라는 게 많아?
>
> 지향이: 지양아, 너는 뭐 그렇게 혐오하는 게 많아?
>
> 지금이: 얘들아, 너희는 뭐가 그렇게 관심이 많아?

'자유'는 상대적인 개념이다. 예를 들어, 누군가에게는 A를 하는 게
'자유'라면, 다른 누군가에게는 A를 안 하는 게 '자유'다. 그리고 또
다른 누군가에게는 A와 관련 없는 게 '자유'다. 물론 이 외에도 A
와 관련된 여러 유형의 '자유'가 있을 수 있다. 실제로 한 사람의
마음 안에서도 '자유'의 양태는 끊임없이 바뀐다. 분명한 건, 어떤

경우에도 영원불변한 명사형 정답이란 없다는 사실이다. 오히려, 상황과 맥락에 따라 상대적으로 **'자유로운'** 형용사적 입장만이 있을 뿐이다.

A를 '구속'이라고 가정하면, '자유'의 세 가지 유형은 다음과 같다. 예를 들어, '지양 자유'는 '구속으로부터 벗어나려는 자유'이다. 즉, 구속이 몸서리칠 정도로 싫었나 보다. 수직적인 관계를 끊고 스스로 선택하는 '자유'를 누리고 싶었던 듯. '지향 자유'는 '구속되려는 자유'이다. 즉, 구속이 묘하게 마음을 편하게 했나 보다. 수직적인 관계 속에서 정해진 길을 택하는 '자유'를 누리고 싶었던 듯. '지금 자유'는 '구속과 관련 없는 자유'이다. 즉, 그저 무관심하고 싶었나 보다. 어떠한 종류의 관계도 끊고 철저히 홀로 있고 싶었던 듯. 물론 위의 구체적인 설명은 모두 다 임의적이다. 상황과 맥락, 표현의도와 문체의 방식 등에 따라 해당 문장의 변주나 변경은 당연하다.

A는 X함수이다. 뭐든지 다 대입될 수가 있다. 물론 대입하는 단어의 성격에 따라 구체적인 설명은 조금씩 변동될 것이다. 때에 따라 여러 단어를 대입시키는 연습을 하다 보면, 그 단어에 얽힌 자유의 궤적을 느낄 수 있어 생각을 정리하는 데 도움이 된다. 예를 들어, '간섭'의 경우, '지양 자유'와 '지금 자유'의 세부 문장은 '구속'의 경우와 같아도 문제없다. 즉, '구속'을 '간섭'으로 단어 하나만 교체하면 된다. 반면에, '구속'의 경우, '지향 자유'는 '구속되려는 자유'이지만, 간섭의 경우, 이는 '간섭하려는 자유'이다. 단어의 성격에 따라 수동형이 능동형으로 바뀌는 것이다. 마찬가지로, '구속'의 경우, '지향 자유'를 바라는 이유를 '수직적인 관계 속에서 정해진 길

을 택하는 자유를 누리고 싶어서'라고 생각했다면, 간섭의 경우, 이는 '수직적인 관계 속에서 내가 길을 정해주는 자유를 누리고 싶어서'로 바뀔 것이다. 물론 간섭을 '수평적인 관계'라고 생각하는 사람도 있겠다.

다른 예로, '사랑'의 경우, '구속'이나 '간섭'과 구체적인 설명이 유사하거나 상이한 부분이 혼재되어 있다. 단어의 성격차가 크기 때문이다. 예를 들어, '지양 자유'는 '사랑으로부터 벗어나려는 자유'이다. 즉, 사랑이 몸서리칠 정도로 싫었나 보다. 어떠한 종류의 관계도 끊고 철저히 홀로 있고 싶었던 듯. '지향 자유'는 '사랑을 찾으려는 자유'이다. 즉, 사랑이 마음을 흥분시키나 보다. 뜨거운 관계 속에서 누군가를 마음껏 사랑하는 '자유'를 누리고 싶었던 듯. '지금 자유'는 '사랑과 관련 없는 자유'이다. 즉, 그저 무관심하고 싶었나 보다. 사랑 여부에 연연하지 않고 지금의 상태를 긍정하고 싶었던 듯.

'자유'란 **'요가 스트레칭'**과도 같다. 우선, 굽히는 데 익숙한 사람의 세 가지 유형은 '지양 자유', 즉 굽히는 거 이제 그만, 앞으로는 펴기를 바라거나, '지향 자유', 즉 나를 편안하게 해주는 굽히기를 바라거나, '지금 자유', 즉 굽힐 일 없는 편안한 상태를 바라는 것이다. 한편으로, 펴는 데 익숙한 사람의 세 가지 유형은 '지양 자유', 즉 펴는 건 이제 그만, 앞으로는 굽히기를 바라거나, '지향 자유', 즉 나를 편안하게 해주는 펴기를 바라거나, '지금 자유', 즉 펼 일 없는 편안한 상태를 바라는 것이다.

분명한 건, '자유'는 도덕이 아니다. 예를 들어, 상대방을 내 맘대로 가지고 놀 '자유', 남의 일에 사사건건 간섭할 '자유', 그리고 사회의 당면한 현안에 무관심할 '자유'도 우선은 '자유'다. '자유'는 애초에 상황과 맥락을 바탕으로 한 개인적인 바람이나 기질, 그리고 가치관으로부터 형성된다. 기본적으로는, 내가 '내 자유'를 찾겠다는데 이를 말릴 사람은 아무도 없다. 하지만, 상대방의 '자유'를 침해하는 순간, '자유'는 더 이상 개인적인 기호와 선택의 문제로만 국한되지 않는다. '방종'이라고 간주되며 여러 모로 제재를 받게 되는 것이다.

이와 같이 '자유'는 사회적인 영향 관계에서 자유롭지 않다. 이 지점에서 '자유'는 '평등'과 만난다. 그런데 둘은 아귀가 잘 맞지 않는다. 즉, 개인과 사회가 바라는 극단적인 이상일 뿐이다. 실제로 자유를 추구하면 평등이 훼손되고, 평등을 추구하면 자유가 훼손되는 경우가 종종 발생한다. 물론 하나가 다른 하나를 대체하는 제로섬(zero sum) 관계이거나, N극과 S극처럼 무한히 반발하는 관계는 아니지만, 둘 간에 비례하거나 동전의 양면처럼 일치하는 관계는 더더욱 아니다.

'**참 자유**'는 개인적으로도, 사회적으로도 누구나 바라는, 그리고 '평등'과 만나 시너지를 내는 그런 종류의 '**초자유**'를 말한다. 그런데 왠지 말로만 가능할 듯한 이 느낌, 자유를 추구하면 평등력이 상승하고, 반대로 평등을 추구하면 자유력이 상승하는 그런 환상적인 관계가 과연 현실 속에서 가능하기나 할까? 그러지 않아도 어려운데, 만약에 사회적인 관계 속에서 내 '자유'가 제재를 받거나 세뇌되거나 조장된다면 상황은 더욱 복잡해진다. 예를 들어, 자꾸

못하게 하면, 오히려 더 하고 싶은 마음이 생긴다. 주변의 개입으로 인해 한 개인이 추구하는 자유의 방식이 제한되기 때문이다. 그런데 막상 이룬다고 한들 이게 궁극적인 '참 자유'도 아니다. 이는 그저 구속 상황에서 미봉책으로, 혹은 나도 모르게 그게 내 본래의 기질이라고 생각하게 되는 그런 종류의 '미끼 자유'이다.

'참 자유'는 영원히 찾는 거다. 그런데 무언가를 추구하는 내 마음이 진정으로 내가 의식적으로 원해서 불러일으켜진 것인지, 아니면 나도 모르게 외부적인 영향이나, 혹은 내 DNA와 생화학적 작동방식 때문인지는 정말로 알 길이 없다. 그리고 '자유' 자체가 상대적인 개념이라면, 한 종류의 자유가 다른 종류의 자유보다 어떤 경우에도 더 가치가 있는 경우는 단연코 없다. 다 각자의 입장에서 의미가 있는 것이다. 결국, 다양한 자유를 경험하며 이해와 선택의 폭을 넓히고 기왕이면 책임 있는 판단이 가능한 내공을 쌓는 것이 중요하다.

어떤 이는 '지향 자유'가 가장 바람직하다고 말한다. 무언가를 추구하는 것이 사람이 가질 수 있는 가장 고매한 가치라는 것이다. 이는 항상 참은 아니다. 예를 들어, '지금 자유'도 '지향 자유'나 '지양 자유'처럼 중요하다. 무언가를 추구하거나 거부하는 것은 판도를 바꾸려는 강력한 에너지이다. 마찬가지로, '지금 자유'는 무관심, 즉 내 주변 환경이 내게 던지는 '미끼 자유'의 유혹에도 아랑곳하지 않고, '무소의 뿔처럼 혼자서 가는' 뚝심의 에너지이기도 하다. 결국, 그 가치는 이를 어떻게 활용하느냐에 따라 천차만별이다.

사회적인 허울을 계속 벗겨내면 드디어 진정한 내 목소리에 귀를 기울이게 되고, 그러면 비로소 '참 자유'를 찾을 거라는 소망, 이는 물론 사회질서의 효율적인 작동을 위해 개인에게 조장된 또 다른 환상일 뿐이다. 하지만, 이 소망은 단순하지만은 않다. 사회적인 허울을 여러 각도로 비판적으로 바라보는 다층적 사고를 요구하기 때문이다. 그러다보면, 하나의 '자유로움'에 단순하게 고착화되고 이를 당연시하는 우를 범하지 않을 수도 있다. 그렇기에 '참 자유'를 찾는 여정은 분명히 고단수의 여정이다.

정답을 기대하지 않고, 과정 자체에 충실하다면 마음이 한결 편해진다. '인생에 솔직히 정답이 어딨노? 다 그러고 사는 거지'라는 말이 귓가에 맴돈다. 사실은 그 여정 자체가 '참 자유'다. 그러고 보면, '지향 자유', '지양 자유', '지금 자유'는 모두 다 일종의 바람, 즉 지향 에너지다. 이곳저곳을 아무리 여행해 봐도, 소리치고 울어 봐도, 파라다이스는 특정 장소에 따로 존재하지 않는다. 결국에 믿을 건 내 마음뿐, 마음이 자유로우면 사실은 더 이상 바랄 게 없다. 엇, '참 자유' 여기 있어요.

10

평등: 대세를 잘 관리하는 태도
"그거 좋은 생각이다"

'정의의 여신', 디케(Dike)는 '법의 여신'으로도 불린다. 정의로우며 엄정하고 공정한 법 집행을 상징하는 것이다. 그래서 여러 법원 앞이나 1층 로비 안에 조각되어 있다. 디케는 한 손에는 칼, 그리고 다른 손에는 저울을 들고 있다. 칼은 정의를 지키는 명확한 기준과 강력한 힘을 상징하고, 저울은 그 판단이 매사에 매우 엄정함을 상징한다. 플라톤 (Plato, BC 427 – BC 347)이 바란 정의사회 구현을 위한 '철인왕(哲人王, Philosopher King)'이야말로 디케와 통한다. 즉, 자신의 칼을 정의롭지

■ <저울과 칼을 들고 눈을 가리고 있는 유스티티아>, 종심법원, 홍콩
"와, 보인다, 보여. 대박!"

않게 쓰거나, 사용하는 저울이 엄정하게 균형 잡히지 않는 사법기관은 **'사회질서'**를 위해 척결해야 할 적폐세력 일순위이다.

그런데 디케는 종종 눈이 먼 맹인으로도 묘사된다. '정의감'과 '엄정함'은 '공정함'에 바탕을 두어야 한다는 것이다. 지엽적이고 사사로운 관점에 구속된다면, '정의감'과 '엄정함'은 고작 자신의 우물 안에서의 좁은 게임, 즉 다른 이들의 눈에는 전혀 그렇지 않은 '그들만의 리그'가 될 수도 있다. 철저히 그 세계 안에서만 이해 가능한 조직폭력배의 질서가 그 예가 된다. 이를 벗어나 보편적으로 공정하기 위해서는, 다층적인 관점의 복합적인 이해가 필요하다. 즉, 눈이 먼 디케는 현재 자신이 바라보는 시야에만 세상을 국한하는 대신, 시야를 넓혀 다중우주로 뻗어나가려는 태도를 상징한다. 물론 완벽할 수는 없다. 그래도 지향해야 한다.

잘 때 나는 안대를 착용하는 습관이 있다. 눈은 보이는 사물의 명암을 구분하고, 내 몸이 위치한 시공의 대략적인 견적을 내주는 주요 감각기관이다. 바로 이 눈을 살포시 가려주는 것이다. 내 침대에는 지금도 여러 개의 안대가 굴러다닌다. 그때그때 손에 잡히는 대로 기분에 따라 착용한다. 그러면 마치 숙면을 위해 특별히 고안한 일종의 가부좌를 튼 양, 잠에 집중하는 데 도움이 된다. 게다가, 주변 빛을 실제로 차단해주니 정말 효과적이다.

눈을 가리면 명상하기 편한 환경이 된다. 당장의 시각정보로부터 뇌가 자유로워지기 때문이다. **'숙련된 명상가'**라면 빈 스크린이 되는 순간, 그야말로 우주를 날아다닐 수 있다. 서유기(西遊記)에는 '뛰어봤자 부처님 손바닥'이라는 말이 있다. 손오공이 아무리 날고 기어도 결국에는 석가여래의 손바닥 안을 벗어나지 못했다. 즉, 사람이 아무리 잘나도 우주적인 시각으로 보면 다 거기서 거기일 뿐

이다. 다 티끌이다. 그런데 나는 이를 긍정적으로도 해석한다. 어쩌면, 그 사실에 꼭 슬퍼해야만 할 법은 없다. 이는 오히려 기회다. 즉, 부처님 손바닥이 우주라면, 우주 참 작아서 좋다. 구석구석 다 가볼 수 있겠다.

예를 들어, 내가 어떤 행성에 물리적으로 가더라도 내 눈은 어차피 똑같은 그 눈이다. 2014년에 남극을 갔다. 그때의 내 눈과 심장, 그리고 뇌는 언제나 그렇듯이 현재 내 몸의 DNA와 생화학적 작동 방식을 동일하게 가지고 있었다. 그래서인지 내게 있어 남극은 분명히 다른 차원의 세상이었지만, 내 경험의 질은 언제나 그렇듯이 같은 차원의 연장선상이었을 뿐이다. 즉, 대상만 바뀌었지 생화학적으로 조성된 나의 감정은 똑같은 방식이었다. 예를 들어, 지구 어디에서 먹어도 김치찌개는 김치찌개이다. 환경 때문에 좀 다르게 느껴지기도 하지만, 들어간 성분은 어차피 똑같다.

그렇다면, 가지 않아도 간 것이고, 가도 가지 않은 것이다. 결국에는 다 마음이 하는 일이기 때문이다. 즉, 내가 모든 곳을 물리적으로 다 가봐야지만 비로소 '우주 자격증'을 취득하는 것이 아니다. 바다 구석구석 다니지 않아도 내가 바다를 알듯이. 그리고 사람의 극치인 황홀경은 어차피 어디에서 느껴도 다 똑같은 생화학적 기제이다. 나는 어디에 있어도 항상 똑같은 사람이기 때문에. 따라서 얼핏 달라 보인다고 해도 이 세상에 절대로 넘을 수 없는 벽은 없다. 그리고 막상 넘어 봐야 거기서 거기다.

여행은 다 마음먹기에 달렸다. 따라서 **'마음이의 요가'**가 관건이다.

그런데 요가에는 '궤적'이 있다. 어디서 한들, 할 수 있는 동작이라는 게 어차피 대동소이하다. 그렇다면, 사람은 안대하나 달랑 쓰고도 온 몸으로 우주를 체감할 수 있다. 물론 위의 내 전제와는 달리, 특정 지역에 가면 내 몸의 DNA와 생화학적 작동방식이 변화하여, 지구에서는 듣도 보고 못한 신세계를 상상 불가한 방식으로 체험할 수 있다면, **'안대로 하는 우주여행'**은 기껏해야 반쪽 여행이다. 그런 식이라면 인정! 요가의 궤적이 **'초궤적'**이 되는 것이니, 된다면 당연히 해봐야 한다. 결국, 안 되는 걸 안 하는 건 지혜요, 되는 걸 하는 건 지식이다.

디케는 '안대로 하는 우주여행' 전문가다. 한없는 우주를 음미하며, 이 세상에서 감히 **'우주적 공정함'**이 실현되길 꿈꾼다. 물론 완벽할 수는 없다. 때로는 수정과 변주가 불가피하다. 혹은, 그간의 나를 형성했던 내 모든 신념을 다 파기해버리고는 처음부터 다시 시작해야만 하는 순간도 찾아온다. 그럴 때면 물론 처절하고 고통스럽다. 그러나 감내해야 한다. 우주적인 경험이란 게 본디 허투루 할 수 있는 성질의 것이 아니다.

디케는 '이 시대에 꼭 필요한 등불'과도 같은 존재이다. 요즘은 '표준화를 향한 국제화', '일원화를 향한 균질화'가 대세이다. 한때는 너무 넓어서 도무지 알래야 알 수가 없던 그 세상이 **'초연결'**로 인해 코딱지만한 작은 동네가 되어버린 것이다. 그렇다면, 까딱 잘못하면 답답한 동네, 말도 안 통하는 '그들만의 리그'가 되어 버리기 십상이다. 어디 남 몰래 도피하거나 확실히 유배될 곳도 없다. 그러니 '우주적 공정함'이여, 부디 나와 너를 위해 우리 동네에!

난 눈을 뜬 디케보다는 눈을 가린 디케를 더 좋아한다. 상징적으로 보면, 눈을 뜬 디케는 몇몇 유혹에 직면한다. 우선, 눈을 뜨면 지금 당면한 **'세상의 사안'**에 경도되기 쉽다. 즉, 그게 다라고 착각하는 것이다. 다음, **'특정 시선'**을 의식하기 쉽다. 즉, 보이는 시선에만 국한되는 것이다. 다음, **'보여주기'**에 치중하기 쉽다. 즉, 주변 사람들이 얼굴의 아름다움만을 과도하게 탐닉하는 것이다. 예컨대, 천사가 천사의 모습, 그리고 악마가 악마의 모습을 하고 세상을 돌아다닌다면 세상살이 참 쉽다. 결국, '세상'에, '시선'에, '미모'에 쉽게 호도되어서는 안 될 일이다. 그래서 눈을 가린 디케가 주는 의미가 더 마음이 든다. 아, 갑자기 내 몸 안의 소중한 장기인 '위(胃)'가 성을 낸다.

위: 야, 좀 전에 맵고 짠 음식, 소화 안 되는 음식은 도대체 왜 먹었어, 앙? 왜 만날 나만 고생 하냐고? 사과해!

나: 미안해. 어떻게 해줄까?

위: 차라리 간이 될래. 와인 먹고 분해하면서 좀 쉬자.

간: 뭔 소리야. 그거 다 일이야. 어제 얘가 너무 많이 먹어서 나 지금 몸이 말이 아니거든? 얘 기분 풀어준답시고 도대체 왜 나만 만날 사서 고생해야 하는데? 차라리 나 목 근육 될래. 얘는 어떻게 된 게 목은 엄청 챙겨요. 만날 마사지해주고. 그런데 난 몸 안에 있어서 마사지도 못 받잖아. 퓟!

목 근육: 야, 야. 야! 얘가 요즘 글 쓴답시고 목 뻣뻣해져

서 완전 미치겠거든?

나: 애들아, 다 미안해. 그런데 방법이 없어. 너희들이 막상 그렇게 된다고 해도 결국 또 만족할 수 없을 거야. 그리고 막상 그렇게 되면 난 죽어. 아니, 우리 모두 애초에 존재할 수도 없었어. 그러니 다들 참고 살자, 응?

위: 네가 뭔데 그렇게 속단을 해?

간: 수직적인 주종 관계 유지하자 이거야?

목 근육: 장난해? 지금이 어느 시대인데, '우리 모두는 평등하다' 몰라? '오장육부(五臟六腑)권' 어디다 팔아먹었어?

'평등'은 중요하다. 그런데 지키기가 정말 어렵다. 아니, 규정부터가 애초에 불가능하다. 이를테면 **'인권'**, **'오장육부권'**, **'동물권'**, **'식물권'**, **'미생물권'**, **'무생물권'**… 그야말로 이름 붙이기 나름이다. 그런데 이들을 실제로 어떻게 지켜줄 수가 있을까? 여기에 과연 정의로우며 엄정하고 공정한 법 집행이 가능하기나 할까? 내가 사람이라 그런지, 이 중에 아마도 '인권'이 제일 쉽다. 사람들은 대화가 가능해서 나름의 합의를 도출해낼 수가 있기 때문이다.

그런데 그 합의가 만약에 다른 권리들을 침해한다면 어떨까? 예컨대, '인권'은 **'왕권'**, 혹은 **'신권'**을 제대로 침해했다. 이를 곧이곧대로 정당화하려면 '인권'이야말로 우주적인 정답이고, 궁극적인 발전의 귀결이다. 헤겔(Georg Wilhelm Friedrich Hegel, 1770−1831)의 망령, 즉 **'근대 역사주의 발전사관'**이 다시 깨어나는 느낌이다. 헤겔

형님, 잘 지내셨어요? 헤겔 왈, '봐, 내가 맞지?' 우주 왈, '"인권'이 뭐예요? 어이구, 혼자 잘났네. '우주권'으로 그냥 먼지 털까?' 컴퓨터 왈, '"컴권'은? 결국에는 다 힘과 기능의 논리야. 네가 지금 기득권이라 이거지? 어디 조금만 기다려봐. 나중에도 같은 말을 할 수 있을지. 네가 동물 위에 군림했듯, 나도 똑같이 대해줄게. 갑자기 인과응보(因果應報)라는 말이 실시간 검색어로 뜨네. 잠깐만, 초당 한 5만 개 정도 댓글 좀 달고.'

역사적으로 특정 사회는 당대의 이념을 따라왔다. 나는 이를 '이념 프로그램'이라 지칭한다. 즉, 특정 사회가 컴퓨터라면, '이념 프로그램'은 곧 그 컴퓨터의 운영체제시스템(operation system)이다. 이에 따라 그 작동방식은 판이하게 달라진다. 그렇다면, '정의감', '엄정함', '공정함'과 같은 기준도 당연히 바뀔 수밖에 없다. 즉, 맥락이 바뀌면 가치도 바뀐다. 대표적으로 아홉 개의 '이념 프로그램'을 단순화해보면 다음과 같다.

첫째는 '본능주의'이다. 이는 '내가 원래 그렇다니까'라는 입장으로 생태계에 고르게 작동하는 '자연의 질서'를 말한다. 즉, 생태계 약육강식을 당연하게 생각한다. 이를테면 사자가 노루를 잡아먹고는 평생 자책감에 시달리거나, 혹은 사람이 뒤에서 몰래 들소를 공격했다고 해서 치사한 놈이라고 비난할 수는 없는 노릇이다. 결국, 이 프로그램의 바탕에는 '힘과 술수 앞에 모두 다 공평하다'는 전제가 깔려있다. 본능주의자 왈, '결국에는 센 놈이 살아남는 거야!' 혹은 연인에게는, '미안해, 네가 힘이 약해서.' 그리고 적에게는, '당연한 대자연의 섭리요.'

둘째는 **'왕본주의'**이다. 이는 '왕이 통치자야'라는 입장으로 자신의 뜻대로 세상을 통치하는 **'왕의 질서'**를 말한다. 즉, 자신이 속한 혈통의 질서를 당연하게 생각한다. 이를테면 왕이 계급사회 타파에 뜻이 없거나, 혹은 대를 잇기 위해 후궁을 들인다고 해서 비난할 수는 없는 노릇이다. 결국, 이 프로그램의 바탕에는 '모두 다 왕을 모셔야 한다'는 전제가 깔려있다. 왕본주의자 왈, '그러게 왕한테 잘 보였어야지!' 혹은 연인에게는, '미안해, 네가 신분이 낮아서.' 적에게는, '절대적인 왕의 명이요.'

셋째는 **'신본주의'**이다. 이는 '다 신의 뜻이야'라는 입장으로 완전무결한 우주적 섭리로 작동하는 **'신의 질서'**를 말한다. 즉, 자신이 믿는 초월적인 질서를 당연하게 생각한다. 이를테면 신이 내 생각과 다르다고 해서, 혹은 내게 이해할 수 없는 시련을 안긴다고 해서 비난할 수는 없는 노릇이다. 결국, 이 프로그램의 바탕에는 '모두 다 신을 경배해야 한다'는 전제가 깔려있다. 신본주의자 왈, '모든 게 다 신의 섭리야!' 혹은 연인에게는, '미안해, 네게 신의 가호가 있기를.' 그리고 적에게는, '초월적인 신의 뜻이요.'

넷째는 **'인본주의'**이다. 이는 '나는 나야'라는 입장으로 남과 같이 내게도 보장된 **'권리의 수호'**를 말한다. 즉, 자신의 인권보호가 질서의 근간이라고 생각한다. 이를테면 내가 마음이 약하여 과도하게 큰 상처를 받았다고 해서, 혹은 내가 받은 상처의 회복을 위해 상처를 준 당사자에게 책임을 묻는다고 해서 비난할 수는 없는 노릇이다. 결국, 이 프로그램의 바탕에는 '모두 다 공평한 인권을 가지고 있다'는 전제가 깔려있다. 인본주의자 왈, '내가 지금 매우 불

쾌하다고!' 혹은 연인에게는, '미안해, 네 감정에 상처를 줘서.' 그리고 적에게는, '인권을 유린하는 사회악이다.'

다섯째는 **'민주주의'**이다. 이는 '함께 결정하자'라는 입장으로 누구나 시도 가능한 **'기회의 균등'**을 말한다. 즉, 의사결정에 자신이 참여해야 질서가 유지된다고 생각한다. 이를테면 내가 마음에 들지 않는 정치가를 비판한다고 해서, 혹은 원래는 좋아했던 정치가에게서 마음이 떠났다고 해서 비난할 수는 없는 노릇이다. 결국, 이 프로그램의 바탕에는 '모두 다 자기 의견을 주장할 수 있다'는 전제가 깔려있다. 민주주의자 왈, '내 말 들었냐고!' 혹은 연인에게는, '미안해, 네 의사를 묻지 않아서.' 그리고 적에게는, '언론을 탄압하는 독재자다.'

여섯째는 **'자본주의'**이다. 이는 '다들 해 봐'라는 입장으로 누구나 경쟁 가능한 **'공통의 시장'**을 말한다. 즉, 자본의 논리에 의해 시장의 질서가 형성된다고 생각한다. 이를테면 자기가 가진 자본을 투자해서 성공했다고 해서, 혹은 시장 논리로 인해 경쟁업체를 파산에 이르게 했다고 해서 비난할 수는 없는 노릇이다. 결국, 이 프로그램의 바탕에는 '돈 앞에 모두 다 공평하다'는 전제가 깔려있다. 자본주의자 왈, '결국에는 돈이 돈을 낳는 거야!' 혹은 연인에게는, '미안해, 네 돈을 잃게 해서.' 그리고 적에게는, '시장을 교란하는 사기꾼이다.'

일곱째는 **'사회주의'**이다. 이는 '우리 좀 챙겨'라는 입장으로 분배의 형평성을 고려하는 **'복지의 균등'**을 말한다. 즉, 공익적 개입에 의

해 시장의 질서가 형성된다고 생각한다. 이를테면 정부가 고소득층에게 세금을 더 많이 물린다고 해서, 혹은 저소득층이 사회적 책임을 덜 진다고 해서 비난할 수는 없는 노릇이다. 결국, 이 프로그램의 바탕에는 '국가 앞에 모두 다 공평하다'는 전제가 깔려있다. 사회주의자 왈, '개입을 해줘야 더 잘 돌아가!' 혹은 연인에게는, '미안해, 네게 사회적 책무를 다 하지 못해서.' 그리고 적에게는, '자기 배만 불리는 이기주의자다.'

여덟째는 **'공산주의'**이다. 이는 '모두를 고려해라'라는 입장으로 생산수단을 공동 소유한 **'위치의 균등'**을 말한다. 즉, 시장의 구조를 수평적으로 만들어야 질서가 잡힌다고 생각한다. 이를테면 노동자가 자본가의 착취에 대해 비판하거나, 혹은 자신을 사회의 진정한 주인이라고 생각한다고 해서 비난할 수는 없는 노릇이다. 결국, 이 프로그램의 바탕에는 '노동 앞에 모두 다 공평하다'는 전제가 깔려있다. 공산주의자 왈, '노동자가 주인이야!' 혹은 연인에게는, '미안해, 너를 착취해서.' 그리고 적에게는, '노동자를 착취하는 반동이다.'

아홉째는 **'컴본주의'**이다. 이는 '연산처리가 우선이야'라는 입장으로 운영체제 작동을 최적화하는 **'효율적 기능'**을 말한다. 즉, 예측 가능한 작동방식을 구축해야 질서가 잡힌다고 생각한다. 이를테면 정상 작동을 위해서 불필요한 부분을 삭제하거나, 혹은 수집 가능한 정보는 다 수집하고 이를 끊임없이 분석한다고 해서 비난할 수는 없는 노릇이다. 결국, 이 프로그램의 바탕에는 '데이터 앞에 모두 다 공평하다'는 전제가 깔려있다. 컴본주의자 왈, '잘 돌아가기

만 하면 돼!' 혹은 연인에게는, '안녕, 네가 바이러스에 감염돼서.' 그리고 적에게는, '시스템을 더럽히는 쓰레기다.'

여기서 주의할 점은 내가 위에 제시한 아홉 개의 '이념 프로그램'은 제시된 순서대로 전개되거나, 발전론적으로 파악해야 할 하등의 이유가 없다. 각 사회의 상황과 맥락에 따라 이들이 전개되는 순서는 다 다를 수 있으며, 어느 하나가 다른 하나보다 절대적으로 낫다기보다는, 그 가치는 상대적으로 변화한다. 또한, 이들은 배타적이라기보다는 중복 가능하다. 그리고 서로 간에 명확한 구분이 쉽지 않다. 이를테면 한 사회는 통상적으로 몇 개의 프로그램이 얽히고설킨 복합체이다.

이들은 공통적으로 당대 **'사회질서의 유지'**를 목적으로 한다. 그 전제는 바로 '나를 따르면 모두 다 공평해진다'이다. 그래야만이 그 체계 안에서 구조적으로는 작동의 효율성이 확보되고, 개별적으로는 그 정당성이 담보되기 때문이다. 이를테면 내가 지금 이 모양, 이 꼴로는 도무지 이해할 수 없는 사회일지라도, 막상 실제로 그 안에 처한다면 나름의 방식대로 다 말이 됨을 느끼게도 된다. '아, 그들이 바보가 아니었구나'와 같은 식으로. 혹은, 거기서 태어나고 자랐다면 어차피 그들과 매한가지가 된다. '내가 뭐가 이상한데?'와 같은 식으로.

이들은 공통적으로 나름의 방식으로 '평등'을 주장한다. 이를테면 '신본주의'는 신 앞에 평등하다. '인본주의'는 인권이 평등하다. 그리고 '자본주의'는 돈 앞에 평등하다. 그런데 어떻게 자신이 신봉하

는 이념만이 진정으로 '평등'을 주장한다고 감히 말할 수가 있겠는 가? 혹시 나 우물 안 개구리? 그렇다면 에구, 안대는 필수다. 가상 현실 고글이라고 생각하고!

우리 사회는 '인본주의'와 '민주주의', '자본주의'가 대세다. '본능주 의'와 '사회주의'의 향기도 약간 난다. 앞으로는 아마 '컴본주의'도 본격적으로 부각될 듯하다. 이들은 모두 다 세상을 다르게 보는 **'색안경'**이다. 이를테면 '인본주의'의 색안경을 쓰면 '내 감정', '민 주주의'의 색안경을 쓰면 '내 참여', '자본주의'의 색안경을 쓰면 '내 돈'이 먼저 보인다. 그리고 '본능주의'의 색안경을 쓰면 '내 기질', '사회주의'의 색안경을 쓰면 '내 복지', '컴본주의'의 색안경을 쓰면 '내 정보'가 먼저 보이고.

마찬가지로, '평등'도 상황과 맥락에 따라 상대적이다. 절대적이고 완벽한 단일 기준이란 결단코 없다. 이를테면 '인본주의'에서 바라 는 평등은 서로의 감정을 존중하는 것이다. '민주주의'에서 바라는 평등은 모두 다 의사결정에 참여하는 것이다. '자본주의'에서 바라 는 평등은 모두 다 시장에 참여, 경쟁할 수 있는 것이다. 그리고 '본능주의'에서 바라는 평등은 모두 다 자신의 기질에 충실한 것이 다. '사회주의'에서 바라는 평등은 모두 다 정부의 복지를 누리는 것이다. '컴본주의'에서 바라는 평등은 모두 다 균질한 데이터인 것 이다.

그렇다면, '평등'은 '우주적 원리'가 아니라, **'한 집단의 공통된 권리'** 이다. 즉, 그 집단 구성원 누구라도 억울해하지 않을 만한 **'공평한**

게임규정'이다. 물론 사회적인 합의와 재조율 과정은 지속적으로 필요하다. 그런데 이 규정은 다른 집단에는 액면 그대로 적용되지 않을 가능성이 매우 높다. 예컨대, 초등학교 시절, 예수님에 대해 들었던 한 가지 의문이 있었다. 그분은 과연 자신도 모르게 개미를 밟아 죽인 적이 있을까 하는 것이었다. 만약 그렇다면 '네 이웃을 사랑하라'라는 이념과는 왠지 부합하지 않을 것처럼 느껴졌다. 아마도 그때는 '인권'과 '동물권'의 차이를 잘 몰랐나 보다. 불교에 **'만물평등권'**의 영향도 좀 있었던 거 같고. 결국, 특정 사회가 특정 프로그램을 사용하는 것은 당대의 상황과 맥락에 비추어 볼 때, 그게 가장 효과적이라고 판단되었기 때문이다. 여기서 **'실용성'**과 **'당위성'**을 혼동해서는 안 된다. 결국, '우주적 공정함'으로 보면 프로그램별로 다 장단점이 있다. 여기 안대 필요하신 분?

이 시대의 대세, **'인권주의 프로그램'**은 **'사람 평등주의'**와 **'분산처리장치'**를 기반으로 한다. 이는 개인적, 그리고 사회적으로 이 시대가 지향하는 가치와 잘 통한다. 예를 들어, 이 프로그램의 일환인 **'양성평등 운동'**은 개인적으로 집단구성원 하나하나의 자존감을 높인다. 그럼으로써, 사회적으로는 성별에 관계없이 사회 참여율을 높여 현 사회가 더욱 원활하게 돌아갈 수 있도록 돕는다. 이제는 일터에서, 가정에서 모두가 다 존중받으며 공동으로 함께 일을 처리해야만 한다. 예컨대, 맞벌이는 계속 증가하는 추세이다. 그런데 아직도 네 할 일, 내 할 일, 무슨 구석기 시대에서 왔소?

한편으로, 앞으로 도래할 **'컴권주의 프로그램'**은 **'데이터 평등주의'**와 **'중앙처리장치'**를 기반으로 한다. 우선, '데이터 평등주의'에 따

르면 사람은 특별하지 않다. 정보는 다 마찬가지이다. 그런데 만약에 사람의 단일한 '자아'보다 다양한 '정보'에 가치를 둔다면, **'작가정신'**과 같은 사람의 개성, 즉 개별자로서의 아우라가 앞으로도 똑같이 존중받기를 기대하는 건 녹록치 않다. 그리고 효율성에 철저히 기반을 둔 '중앙처리장치'의 속성을 고려하면, 사람의 다양하고 산발적이며 비효율적인 기질은 앞으로는 여러모로 제제 받을 가능성이 있다. 아, 오늘도 '인공지능'이 1등을 했다. 난 예측 불가한 창의성으로 승부를 거는데, 어딜 가야 도대체 날 제대로 알아주지?

이론 물리학에서는 만약에 우주 속에 중력이 균질하다면, 서로 간에 **'밀당(밀고 당기기) 에너지'**가 있을 수 없기 때문에, 태양도, 지구도, 생명체도, 비생명체도, 즉 어떤 종류의 사물도 생기지 않았을 것이라고 말한다. 잠깐, 위, 간, 목 근육아, 듣고 있니? 그냥 인정하면 안 될까? 이는 동양의 **'음양론'**과도 잘 통한다. 땅과 하늘 사이, 즉 양대 대립항의 긴장이 결국에는 기운생동(氣韻生動)을 만들어낸다. 그래서 만물이 소생한다. 태극(太極), 즉 '천지(天地)'가 비로소 삼태극(三太極), 즉 '천지인(天地人)'이 되는 순간이다. 그런데 '천지인'의 개념을 보면, 사람이 딱 끼어들어가 한 자리 꿰찬 게, 뭔가 '인본주의'의 냄새가 나긴 한다. 우주한테 물어보긴 했나? 안 물어봤으면 이거 '민주주의'에 반하는 행동인데.

인생 슬기롭게 살려면, 운영체제 전반을 관리하는 **'부처님 손바닥'**이 필요하다. 특정 사회 속에서 발생할 수 있는 문제를 최소화하고, 프로그램을 무탈하게 작동시켜 좋은 결과 값들을 지속적으로 생산해낼 수 있는 묘안 말이다. 그런데 역사를 돌이켜보면, 시대의

판도는 계속 바뀌었다. '이념 프로그램'도 그렇다. 어떠한 경우에도, 특정 프로그램만 영원히 불변의 정답일 수는 없다. 그럼에도 불구하고, 이를 액면 그대로 계속 고집부리면, 결국에는 다른 프로그램과 충돌하거나, 스스로 파국을 맞이할 운명에 처할 수도 있다. 따라서 '부처님 손바닥'은 자잘한 '업데이트'뿐만 아니라 체질을 완전히 개선하는 '업그레이드'에도 능해야 한다.

'평등'은 '사회질서'를 수호하려는 사실상 실현 불가능한 이상적인 기준이다. '우주적 질서'는 여기에 하등의 관심이 없다. 결국에는 불가능한 꿈이리라. 그러나 사람은 '지향 에너지'로 세상을 산다. 조금씩 개선되는 모습에 전율을 느끼며. 그래서 '평등'은 아름답다. 모든 게 우리, 그리고 내 안에서 나름대로 아귀가 다 맞으며 말이 되는 한.

'평등'은 힘이고 정치다. 나는 우리 사회의 게임을 하고 있다. 그리고 기왕이면 승리하고 싶다. 어떤 이들은 시류에 편승하며 원하는 걸 성취해낸다. 다른 이들은 이에 저항한다. 물론 판도는 언제라도 바뀔 수 있다. 무엇을 택하건 간에 주지의 사실은 **'대의'**라는 환상으로 많은 사람들이 뭉친다는 것이다. 그런데 자신들의 이념하에서만큼은, 그들은 실제로 이 사회에 정의를 실현하는 참 **'좋은 사람들'**이다. 환상에는 분명히 실제적인, 무시할 수 없는 힘이 있다.

현재 내가 당면한 사회적 이념이 과연 나를 행복하게 할까? 물론 그렇지 않을 수도 있고, 그럴 수도 있다. 만약에 그렇지 않다면, 뭐 어쩔 수 없다. 하지만, 그게 전부가 아니라는 걸 아는 것만으로도

마음의 부담을 어느 정도는 경감할 수 있다. 이 자리를 빌려 안대에게 무한한 감사를 표한다. 한편으로 그렇다면, 좋은 일이다. 우리는 어차피 각자의 방 안에서 세상을 산다. 예를 들어, 신본주의자와 인본주의자는 각자의 정의를 부르짖는다. 모두 다 각자의 방에서는 너무도 맞다. 즉, 대의를 위해 싸우는 **'좋은 사람들'**이다. 역사책을 보면 이를 쉽게 이해할 수 있다. 물론 책을 덮는 순간, 내 이념의 세계로 순식간에 다시 돌아오곤 하지만. 그러니 이해했다 느껴도 막상 현실감이 없어 지금과 그때를 굳이 비교할 수는 없는 경지랄까? 그래도 실망할 필요는 없다. 내 방 안에서 행복한 것도 큰 복이다. 그런데 내 방 밖에서조차 행복할 수 있다면, 그야말로 '참 자유'가 따로 없다. 평등은 이와 같이 자유를 먹고 산다. 그러면 가장 강력한, 돌이킬 수 없는 괴물이 된다. 그런데 잠깐, 영화 매트릭스(The Matrix, 1999년 첫개봉)의 빨간 약, 분명히 여기 서랍에 있었거든? 내놔. 이런, 오늘도 누군가가 내게 시비를 걸었다. 이런 데는 물론 반응하게 마련이다. 내건 우선 안전하게 챙겨놔야 하니까.

11

교육: 스스로 배우는 기쁨

"가르치는 게 아니라 배우는 거다"

오랜 기간 공부했다. 그런데 안타깝다. 특히, 중·고등학교 때 배운 여러 과목들, 가물가물한 게 기억도 안 난다. 돌이켜보면, 화학 선생님의 썰렁한 농담과 지리 선생님이 과도하게 학생들을 타박하시던 모습이 기억난다. 그리고 생물 선생님의 웃는 모습과 수학 선생님이 비아냥거리며 말씀하시던 모습이 문득 떠오른다. 그런데 정작 그 과목에서 배운 내용은 거의 생각나질 않는다. 아, 아깝다. 인생무상이라더니, 그때는 나름 열심히 공부했었는데.

그런데 또렷이 생각나지 않는다고 해서 무조건 버린 시간은 아니다. 우선, 구체적인 정보는 소실되었을지라도 내게는 그 과목에 대한 '총체적인 인상', 즉 '느낌적인 느낌'이 알게 모르게 아직도 각인되어 있다. 이는 마치 어떤 사람에 대해 평해보라 하면 머릿속에 그려지는 감각적인 인상이나 대표적인 모습과도 같다. 어떤 사람을 떠올리면 귀부터 보이는 사람이 있고, 다른 사람은 특정 냄새가 난다. 어떤 사람은 엄청 똑똑하게 말하는 모습이 연상되고, 다른 사람은 희멀건 눈빛이 떠오른다. 이 모든 게 다 나름대로 유용하고

유의미한 정보다. 이는 내가 특정 대상과 관계를 맺은 방식의 생생한 반영체이다. 애초부터 내 삶의 풍경이며 내 인생의 사진첩이다. 내 인식의 세계에서는.

하지만, 내가 받아들인 정보는 객관적으로 검증 가능하거나, 모든 사람이 동의할 수 있는 공통된 사안이라기보다는 내 안에서만 유효하게 작동하는 **'내부기제'**이다. 예를 들어, 내게는 매력적으로 느껴지는 대상이 다른 친구에게는 싫게 느껴질 수도 있다. 반대의 경우도 마찬가지이고. 따라서 그 정보의 책임은 기본적으로 **'대상 반, 나 반'**이다. 내가 없으면 내가 받은 정보의 유형도 없다. 즉, '쌍방 책임'이다.

나는 대학에서 학생들을 가르친다. 그리고 학기가 끝나면 내가 가르친 수업에 대해 강의평가를 받는다. 그런데 내가 대학생이었을 때는 '교수평가'가 없었다. 미국에서 석사, 박사 과정을 이수하면서는 '교수평가'에 참여했던 적이 딱 한 번 있었다. 박사 과정 시절, 우리 과의 한 교수님이 정년심사를 받던 시기에 참고용이었다. 어느 날, 수업이 끝난 후에 그 교수님께서는 학생들에게 교수평가표를 나눠주시고는 우리 앞에 멀뚱멀뚱 서계셨다. 우리는 그자리에서 작성해서 그분께 제출했고. 좀 이상한 느낌이 들었다. 그리고 보면, 나 홀로 전산으로 하는 '교수평가'가 훨씬 마음이 편하다. 좀 더 객관적이고.

교수 입장에서 '교수평가'에 대한 호불호는 당연하다. 통상적으로는 모르는 게 속 편하다. 그래도 알면 여러모로 도움이 된다. 학생

의 반응에 '내가 그렇게 잘했나?' 하고 감동받는 경우도 있고, '내가 그렇게 못했나' 하고 실망하는 경우도 있다. 여하튼, 이를 통해 나를 다른 시각에서 점검해볼 수 있다. 물론 나는 내가 하는 만큼 했다. 하지만, 이를 받아들인 학생들의 마음상태와 개인적인 역량, 그리고 나와의 궁합이 나와 그 수업에 대한 전반적인 인상을 만들어냈다. 그런데 '교수평가'에는 주관적인 감정이 개입되지 않을 수가 없다. 그러니 액면 그대로 과학적으로 검증된 사실인 양, 이에 대해 너무 으쓱해하거나 수척해질 필요는 없다.

중요한 건, **'좋은 교육'**이다. 교육에는 **'전문성'**과 더불어 **'다양성'**을 확보하는 것이 중요하다. 이를테면 미술교육의 경우, 여러 선생님의 다른 개성과 가치관 등에 따라 한 작품에 대한 평가는 다양할 수 있다. 아니, 그래야만 한다. 모두 다 천편일률적으로 똑같은 정답을 추구하는 순간, 세상에 대한 이해는 더욱 좁아진다. 따라서 서로 간에 다른 개성과 재능이 존중받고 공유되는 환경을 조성하는 것이 무엇보다 중요하다.

우리 사회는 그동안 **'일방적인 지식 전수 교육'**의 폐해가 컸다. 내가 어린 시절, 수업시간이면 선생님께서는 칠판에 무언가를 적으면서 일방적으로 설명을 이어나가셨다. 나는 그저 받아 적는 수밖에, 도무지 개입할 여지가 없었다. 이는 지금으로 치면 댓글 기능을 제외한 인터넷 강의 영상과 크게 다를 바가 없다. 둘 간의 대표적인 차이는 다음과 같다. 실제 수업이 보통 더 지루하다. 그래도 억지로 들어야 한다. 게다가, 빨리 돌리기나 다시 보기가 불가능하다. 즉, 지나가면 끝이다. 한편으로, 선생님들께서는 가끔씩 대화나

꾸지람 등, 학생들과의 직접적인 현장 상호작용을 하신다. 이건 좋을 때도 있다. 이를테면 시선 교환은 주의를 환기시키는 데 좋다. 실제 분필이 날아오는 건 참 싫었던 기억이지만.

교육자는 **'책임의식'**을 느껴야 한다. 가르침이란 한낱 외워야 할 지식이나 익혀야 할 기술을 말하는 것이 아니다. 이는 한 사람의 **'전인격적인 성장'**과도 관련된다. 예를 들어, 내가 중·고등학교 때 받은 교육은 알게 모르게 내 인생에 아직도 큰 영향을 미친다. 이는 엄연한 사실이다. 내가 지식과 기술을 다 잊어버렸다고 해도 어쩔수 없다. 이를테면 수업과 사람, 그리고 과목에 대한 인상이 내 마음 속에 남았다. 아직 정체성이 형성되지 않은 민감한 어린 시절, 비교적 긴 세월에 걸쳐 그렇게 각인된 이미지는 말로 딱 풀어낼수는 없더라도 엄청난 영향력을 지속적으로 행사한다. 돌이켜보면, 나는 당시의 교육구조 속에서 세상을 이해하는 가치관, 따라야할 관습, 가능한 행동양식 등을 나도 모르게 나름대로 흡수, 재생하며 수많은 것을 배웠다. 아마도 일정 부분, 여기에서 나는 앞으로도 완전히 자유로울 수가 없다.

선생님: 정말 잘 가르치고 싶어.
학생: 정말 잘 배우고 싶어요.
선생님: 어, 그건 어떻게 해?

그런데 '좋은 교육'보다 중요한 건, **'좋은 학습'**이다. 구조가 아무리 훌륭해도, 내가 아무리 잘해도, 학생이 마음의 문을 닫아버리면 어찌할 도리가 없다. 그렇다! 교육은 **'함께 추는 춤'**이다. 나는 다양

한 방식으로 **'토론 수업'**을 많이 한다. **'개인 면담'**도 많이 하고. 물론 여러 방식으로 **'만남의 장'**은 지속되어야 한다. 그러다 보면, 뛰어난 학생은 슬기로운 선생님을 통해 이러저러한 것을 자연스럽게 배운다. 더불어, 부족한 선생님을 통해 이러저러한 것을 의식적으로 배우고.

사실상, **'교육'**보다는 **'학습'**이 더 적절한 말이다. 결국에는 우리 모두가 다 학생이다. 즉, 선생님도 학생의 한 사람이다. 가르치면서 배워야 한다. 가르침은 애초의 의도일 뿐, 실제로 일어나는 성과는 배우는 과정이다. 예를 들어, 작가도 관객의 한 사람이다. 작품이 일단 창조되고 나면, 이에 대한 '감상'과 이로부터 파생되는 '예술담론'으로 그 공적인 삶이 이어진다. 그렇다면, '선생님'은 '작가'다. **'교육'**은 작가가 제작한 물리적인 '작품'이다. '학습'은 학생이 경험한 '감상'이다. '교육'과 '학습'을 통틀어 **'수업'**이라 하며, 이는 작품의 '전시'이다. 마지막으로 **'예술담론'**은 학생과 선생님이 각자, 혹은 함께 만드는 초월적인 '작품'이다. **'진정한 작품'**은 당연히 전자보다는 후자이다. 따라서 우리 모두는 '작가'가 된다. 그리고 '관객'은 '작품'을 만드는 진정한 주체이다. 그렇다면, '작가'도 '관객의 눈'을 가져야 **'더 좋은 작가'**로 거듭날 수가 있다.

한편으로, 뛰어난 교육자는 **'감독의 눈'**을 가져야 한다. 교육과정 전체를 조망하고 학생들을 위해 더 나은 환경을 만들어줄 수 있는 조율의 역량이 필요하다. 경우에 따라 이는 실제로 가르치는 행위보다 더욱 중요하다. 예를 들어, 부족한 선생님마저도 한편으로는 욕먹으면서 총체적인 '참 교육'에 참여하는 측면이 있다. 그런데 이

▌제임스 앙소르(1860-1949), <굶주린 자들의 연회>, 1915
"그냥 판만 깔아 놔. 어차피 각자 알아서 배우는 거야. 근데, 너 지금 무슨 생각하니?"

는 스스로 잘해서가 결코 아니다. 어쩌다보니 예술적으로 동서남
북 아귀가 잘 맞아서 그런 것이다. 그렇다면, 여기에 안주하며 운
때에 의존하기보다는 다층적 적극성과 입체적 복합성을 바탕으로
더 나은 **'교육-학습'**을 위해 가능한 열심히 노력해야 한다. 물론 다
사람이 하는 일이다. 그저 나와 상대방의 예술적인 춤에 대한 감을
믿으며 나를 다잡고 더욱 열심히 하는 수밖에. 그 다음은 곧 신의
뜻이다. 더불어, 우리 모두, 즉 학생의 뜻이다.

12

행복: 슬기로운 비교의 기술
"비교가 우리를 행복케 하리라"

내 방에는 타임머신이 있다. 하루는 조선시대로 가서 지방군청의 한 관리를 만났다. 솔직히 예기치 않은 만남이었다. 몰래 돌아다니려 했는데 그만, 여하튼 도움을 좀 받았다. 그래서 다음번에 방문해서는 당시에는 도무지 알 수 없었던, 유용한 정보 몇 개를 인터넷으로 검색해서 알려줬다. 무척이나 좋아했다. 그런데 스스로도 정보를 찾고 싶다 했다. 참 호기심 많고, 똑똑한 친구다. 그래서 다음 방문에서는 집에 방치되어 있던 약정이 끝난 구형 핸드폰 공기계를 선물로 주었다. 다행히 타임머신에는 와이파이가 있어서 주변에 세워 놓으면 통신이 가능했다. 처음엔 어색해하더니 결국에는 신났다. 이제 돌아갈 시간이다. 서울 시내에서 저녁 약속이 있었다. 그래서 공기계를 주고는 현재로 돌아왔다. 그리고는 시간이 좀 흘렀다. 다시 방문했다. 그런데 그 친구는 다짜고짜 내게 화를 냈다.

친구: 왜 이렇게 늦게 오시오?
나: 미안, 좀 바빴어.

친구:	와이파이를 꺼버리고 가면 어쩌잔 말이오?
나:	아, 그건 타임머신에 부착된 건데… 설사 타임머신을 여기 계속 놔둔다 한들 베터리가 바닥나면 와이파이 수명도 다할 걸?

어, 그런데 그 친구의 화가 풀리질 않는다. 아, 내가 지금 인터넷 서비스센터 직원이 되었구나! 당연한 서비스를 해주지 못한 내게 지금 항의를 하고 있는 거구나! 잠깐, 내가 그런 취급을 받을 이유가 없다. 그래서 언쟁을 벌였다. '네가 뭔데' 등등. 그러다가 약간 불안해서 현재로 잽싸게 돌아와 버렸다. 그리고 다시는 거기에 안 갔다. 그래도 가끔씩 생각나곤 한다. 그러게 착하게 좀 살지. 주고 싶은 거 또 많았는데. 내가 원래 베푸는 유형이잖아. 쳇, 다 자기 깜냥대로 사는 거야. 참, 안 보이지? 뭐가 손해인 줄도 모르고. 그렇게 생각하니 약간 고소해진다. 입가에 쓴 미소 살짝.

그런데 관점을 달리 하면, '내가 과연 애초에 잘 하긴 한 걸까?'라는 의문이 든다. 그 친구, 굳이 인터넷을 몰랐으면 그렇게 집착하지 않았을 것이다. 즉, 모르고도 그저 잘 살았을 텐데, 괜스레 나 때문에… 물론 난 불순한 의도가 전혀 없었다. 하지만, 그 친구 입장에서는, 알려줬으면 그만큼 책임을 졌어야 했다. 그런데 내 입장에서는, 내가 신도 아니고 그렇게 될지 어떻게 알며, 그게 왜 내 책임인가? 또 억울해진다.

기술은 끊임없이 발전한다. 그리고 역사는 계속 축적된다. 사람은 고차원적인 동물이다. 다양한 고민을 하며, 스스로 반성할 줄 알

고, 더 나은 삶을 위해 지속적인 발전을 도모한다. 그런데 우리는 왜 더 행복해지지 않았는가? 더 나은 기술력과 수많은 인생 선배들의 교훈을 등에 업고도 말이다.

그러고 보면, '행복지수'야말로 인류 역사상 도무지 시원한 상승곡선을 그린 적이 없는 듯하다. 항상 지지부진하다. 주식 같으면 미래가치, 즉 상승 가능성이 없으면 지금 투자할 이유가 없다. 따라서 '행복지수'의 상승에 투자하는 사람은 바보나 다름없다. 도대체 왜 그럴까? 사람 종의 특성상, 안 되는 건 안 되는 걸까? 이거 혹시 거의 진리?

'행복'의 대표적인 세 가지 속성은 다음과 같다. 첫째, '행복'은 다 '기준 상대적'이다. 즉, 절대적으로 고정된 판단의 지표가 없다. 이런 가정을 해보자. A와 B는 사실 완벽히 똑같은 사람이다. 그들은 두 개의 다른 우주에서 모든 게 정확히 똑같은 인생을 살고 있다. 그런데 다른 점은 단 하나, 즉 A가 사는 세상에는 커피가 없고 B가 사는 세상에는 커피가 있다. 그런데 B는 커피 없으면 못사는 사람이다. 따라서 B에게서 커피를 뺏으면 불행하다. A처럼 원래부터 없었어야 말이 안 나오지. 물론 A와 B의 기질이 똑같다면, A에게는 커피를 대체하는 다른 중독재가 있을 수도 있겠다. 그래서 열심히 찾아보긴 했지만, 이와 관련해서 아직까지 파악된 건 없다.

혹시, A의 세계가 B의 세계에 A 몰래 방영된다면 어떨까? 그러고 보니 영화 트루먼 쇼(The Truman Show, 1998)가 생각난다. 여기서는 리얼리티 TV로 생중계된다는 사실을 나 홀로 모르고 사는 인물

이 주인공이다. 여하튼, A는 아직도 커피의 존재를 모른다. 시청 중에 B는 이 사실을 주지하고는 바보 같다며 비웃는다. 아, 오늘은 커피가 더 맛있네? 나도 모르게 행복감이 몰려든다. 여기에서 **'비교의식'**이라는 마약은 큰 도움이 된다. 게다가, 남 얘기가 아닌 또 다른 자기 얘기라 더더욱 동질감이 느껴진다.

이와 같이 '행복'이란 특정 맥락에서 **'상대적 비교법'**을 통한 충족 감의 상태를 지칭한다. 사실상, '비교의식'이 없는 커피는 물과 그 위상이 별반 다르지 않다. 그런데 물과 커피의 맛은 엄연히 다르다. 그렇다면, 이게 **'행복의 비밀'**이 아닐까? 바로 물과 커피를 비교하는 것이다. 이를테면 슬기로운 사람은 물만 먹다가 커피를 먹는 그 순간, 행복을 느낄 수 있다. 혹은 반대로, 커피가 좀 과해서 물을 먹을 때에도 그렇고. 결국, 마음의 작동방향을 유도하는 게 중요하다.

그런데 이는 말처럼 쉽지만은 않다. 그래서 사람들은 안전하면서도 손쉬운 방법을 꿈꾼다. 과연 부작용도 없고, 몸에는 오히려 좋기만 한 **'행복마약'**이라는 것이 과연 있을까? 기술이 발전하여 그런 게 생긴다면 정말 대박날 거다. 실제로 나쁜 게 없다니 다들 즐기게 되지 않을까? 그런데 모두 다 그러는 순간, 우리들의 '행복지수'는 다시 평균값으로 뚝 떨어질 가능성이 높다. 그게 바로 '행복'의 잠재적인 성향이다. 핸드폰이 그 좋은 예다.

둘째, '행복'은 다 **'가치 상대적'**이다. 즉, 이를 추구하는 더 고차원적인 방식이 존재한다. 이를테면 '마약'이란 곧 즉각적인 효능이 관

건이다. 마치 병에 걸리면 낫게 하듯이, 언제나 황홀경을 선사할 수 있어야 한다. 예컨대, '행복마약'이 성능이 좋다면, 우리가 불행할 때 복용하면 언제나 유감없이 그 힘을 발휘할 것이다. 하지만, 그 '행복'이 정말로 '행복'이려면 결국에는 비교치가 필요하다. 사실상, 절대적인 행복은 이론적으로만 가능하다.

어떻게 하면 '행복'을 제대로 맛볼 수 있을까. 물론 여러 방식이 있다. 우선, **'슬기로운 방식'**은 불행하던 과거의 내 상태와 이 약으로 인해 행복해진 지금 상태를 상대적으로 비교하는 것이다. 혹은, **'이기적인 방식'**은 언제라도 이 약에 접근 가능한 내 상태와 그렇지 못해 비근한 삶을 살고 있는 남의 상태를 비교하는 것이다. 그런데 후자의 방식은 다분히 상대방 의존적이다. 그러려면 어쩔 수 없이 여러 종류의 위험과 희생, 그리고 책임이 따른다. 따라서 '슬기로운 방식'을 배우는 게 기왕이면 나와 우리 모두를 위해 좋은 일이다.

셋째, '행복'은 다 **'개인 상대적'**이다. 즉, 모두에게 공통적으로 해당되는 궁극적인 정답은 없다. 사실상, 뭐가 되었든지 즐기는 과정이 수반된다면 개인적으로는 그만이다. 결국에는 **'맞춤형'**인 것이다. 더불어, 결과보다는 과정이 중요하다. 예를 들어, 어떤 사람은 '차분한 잠잠함'을 행복으로 여기고, 어떤 사람은 '격정적 드라마'를 행복으로 여긴다. 물론 어느 한쪽이 무조건 더 나은 '행복'일 리가 없다. 상황과 맥락, 그리고 자신의 기질에 따라 해결책은 그때마다 달라질 수밖에 없다. 따라서 남이 아닌 내게 맞는 행복을 찾는 게 중요하다.

▌알렉상드르 카바넬(1823-1889),
 <유죄를 선고받은 죄인에게 독을 시험하는 클레오파트라>, 1887
 "야, 쟤들 없으면 인생 재미없어서 어떡하나? 그런데 부채 지금 약하다?"

만약에 내가 절대적으로 어떤 자리에 있어야만 '행복'한 것이라면 세상의 상위 몇 퍼센트까지 과연 '행복'하다고 말할 수 있을까? 마치 모두가 다 합의한 '행복'의 기준이 있는 마냥, 수많은 드라마가 끊임없이 우리를 유혹한다. 이기심과 투쟁을 통해 조장된 비교의 식하에서 승자는 물론 잠시 잠깐 행복을 누린다. 하지만, 그 행복은 **'패자 의존적'**이다. 즉, 패자가 있어야만 한다. 그런데 내성 때문에 꾸준히, 그리고 더 많이. 그래야만 그 약의 효능이 비로소 유지가 가능하다.

예를 들어, '내가 아프리카 난민보다는 행복하지'라고 생각하는 순간, 그 난민은 뭐가 될까? 아마도 그렇게 생각하는 나를 알면, 참 싫을 것이다. 불행감을 느낄 수도 있다. 그런데 만약 모른다면, 내 생각은 그 난민 자체와는 전혀 상관없는 일이다. 그는 아마도 다른

종류의 행복을 다른 비교치를 통해 느끼며 잘 살고 있다. 아니면, 여러 이유로 인해 불행하게 살지도 모를 일이다. 분명한 건, 그의 행복 여부를 내가 여기서 진정으로 알 길은 없다는 사실이다. 따라서 굳이 그를 내 인식계로 끌어들여 상대적인 행복감을 맛보려는 나의 전략은 곧 내 사람됨의 수준을 여실히 보여준다. 자, 꼭 누구를 비하해야 행복해지는 사람, 손!

예술이 우리에게 주는 교훈이 있다면, '예술은 다양하다. 그리고 누구나 자신을 위해 나름의 예술을 할 수 있다'라는 것이다. 그렇다면, 예술은 **'처지 의존적'**이지 않다. 어떤 경우에도, 누구라도 가능하기 때문이다. 결국, **'나름의 예술'**이야말로 바로 한도 많고 탈도 많은 우리네 세상을 비로소 구원하리라! 상대방을 밟고 일어서는 **'남과 다른 뿌듯함'**이 아니라, 자가 발전적인 에너지원으로서의 '스스로 뿌듯함'을 누리는 것, 그게 바로 **'해탈'**이다. 오로지 내 안에서 자체적인 **'스스로 비교법 공정'**을 통해 필요할 때마다 '행복'이라는 성분을 마음껏 생산해내는 분은 곧바로 '사부님'으로 모셔야 한다. 그런데 **'사부님'**, 전 알레르기 때문에… 이 약, **'자연산'** 맞죠?

13
명상: 마음을 다스리는 방식
"필요하면 들어와"

2010년이 끝나갈 무렵부터 세상에 의심의 싹이 자라났다. 그때까지 내 삶은 큰 문제없이 순탄하게 잘 흘러갔다. 별다른 비교의식 없이, 그저 내 할 일에 열중하며 치열하게 살았다. 다행히 운이 좋아 일도 여러모로 잘 풀렸다. 뭐, 그 정도면 괜찮았던 인생이다. 그런데 어느 순간, 완전히 기만당했다. 도무지 신뢰관계를 회복할 수가 없었다.

오랜 기간 동안, 이를 마주하기보다는 외면하려 했다. 시간이 약이라더니, 그렇게 속절없이 흘러갔다. 그런데 역시, 약 맞네! **'기억력'**이 나쁜 건 때로는 크나큰 축복이다. **'집착'**만 버리면 그게 바로 망각의 강, 레테의 물이다. 바로 후루룩! 그런데 여기서의 **'망각'**은 문자화된 사실이라기보다는 그에 수반되는 고통스러운 느낌 자체를 말한다. 무감(無感)은 때로는 강한 정신력의 바탕이다.

물론 그간 착한 일만 하고 살지는 않았다. 돌이켜보면, 정말 왜 그렇게 바보같이 굴었을까? 얼굴 화끈거리는 일들, 여럿 있었다. 그

래도 스스로 반성하고, 상대방에게 사과할 줄은 알았다. 더군다나 고의적으로 상대방을 이용해먹으려 한 적은 없었다. 당시의 내 깜냥만큼은 진정성 있게 살려고 노력했다. 그리고 여러 시행착오 끝에 이제는 조금씩 정신을 차렸다. 최소한 누구에게도 고통을 주지 않으려고 노력하는, 그나마 더 나은 사람으로 거듭났다. 그래도 아직은 물론 수양이 많이 부족하다. 그래, 사람은 완벽하지 않다. 가능성이라는 희망을 먹고 살 뿐.

그런데 내가 설마 착하다고 한들, 운명의 장난이 나를 빗겨갈 이유도 없다. 여하튼, 여러모로 회복이 쉽지 않은 사건에 큰 상처를 받았다. 마침내 2011년이 되었다. 젊은 혈기에 한동안 방황했다. 그야말로 수년 간, 고장난 마음에 하는 일이 순탄할 수가 없었다. 좌충우돌 실수뿐, 일은 꼬여만 갔다. 몸은 점점 무너져갔고. 그래도 잘 견디고 살아남았으니 참 다행이다.

당시에는 물론 위기감이 컸다. '아, 내 마음을 다스려야지, 이러다가 정말 큰일 나겠다'라는 생각이 엄습했다. 그래서 주변에 마음수련원을 찾아가 한동안 '명상'을 했다. 요가원에서 꾸준히 요가도 했다. 그렇게 이곳저곳을 다니며 심신의 안정을 꾀했다. 가는 곳마다 혈색이 상당히 안 좋고 기력이 많이 쇠했으니 빨리 조치를 받으라 했다. 그때는 물론 누가 봐도 그런 조언을 해줄 만한 표정과 몸짓이었다. 다크서클이 볼 밑까지 내려올 지경에 여기저기 몸이 말이 아니었으니. 와, 그때와 비교하면 지금의 나, 그야말로 날아다닌다. 가끔씩 그때의 기억이 있는 분을 만나면, 나이를 거꾸로 먹느냐는 말을 듣기도 한다. 물론 제대로 먹는다. 아주 정확히 째깍째깍.

'명상'은 때와 장소를 가리지 않는다. 아무데서나 할 수 있다. 달리는 기차 안에서도, 심지어 밥을 먹으면서도. 그리고 '명상'은 마법이 아니다. 나도 물론 처음에는 마법을 기대했다. 그런데 그런 건 없다. 그저 일상 속에서 공부에 매진하고, 휴식을 취하듯이 꾸준히 수행할 뿐이다. '명상'할 때 새로운 마음이와 몸이를 대여해서 잠시 잠깐 바꿔치기하는 것도 아니다. 어차피 똑같은 애들을 데리고 사는 거다. 따라서 적재적소에서 필요한 만큼 '명상'하는 건강한 습관이 중요하다. 물리적인 식습관이 그렇듯, 다 매한가지이다.

나:　　　　내게 마법을 보여줘.
명상:　　　미쳤니? 장난해?
나:　　　　야, 명상이가 돼가지고 왜 그딴 식으로 말해? 기분 나쁘게!
명상:　　　내가 너야. 앞으로 그냥 거울이라 불러라.
나:　　　　네.

'명상'은 **'마음을 비우는 훈련'**이다. 당시의 나, 오랜 기간 동안 너무도 마음이 아팠다. 그런데 내 안에는 수많은 내가 거주한다. 그렇다면, 누가 그렇게 아파서 그토록 처절하게 한풀이를 하는 걸까? 가만 보니 동 대표가 문제다. 물론 그분의 아픔을 나 몰라라 할 수는 없다. 하지만, 그분만이 유일한 고려의 대상은 아니다. 무슨 독재자도 아니고. 생각해보면, '나'라는 자존감과 아집, 그리고 억울함에 가려 또 다른 여러 '나'들에게 비교적 관심을 기울여주지 못했다. 더 이상 그래서는 안 된다. 분노의 감정과 화를 표출하고 싶은 욕구에 전력을 투구하다가는 다른 자아들이 소외된다. 그러고

보니, 미안한 마음이 들었다. 그래서 그분을 설득했다. 기분 푸시게 여행 좀 훌쩍 다녀오시라고. 어, 그런데 그분이 정말로 집을 나가시니 아픈 증상이 싹 사라진다. 막상 아픈 주체가 없으니 그럴 만도 하다. 모두를 위해 이거 참 좋은 일이다! 숨 좀 돌리자. 그분도 그렇고. 결국에는 잠이 보약이다.

한편으로, '명상'은 **'마음을 채우는 훈련'**이다. 내 안에 수많은 나를 호출하고, 소중하게 보듬어주는 치유와 화해의 시간이다. 비유컨대, 물 컵을 비우니 비로소 물이 찰 공간이 생긴다. 그리고 마음의 종이 울린다. '어서 오세요!' 만약에 신경세포 하나하나에도 작은 자아들이 존재한다면 그들도 다 챙겨야 한다. 평상시에 잘 표현되지 않았던 여러 자아들을 일깨워 대화를 시도해야 한다. 다양한 생명체의 생명력을 자각하기라니, 마법이라면 이게 바로 마법이다. 가만 보면, 숨 쉬기도, 눈 감기도 다 그 일환이다. 물론 다들 생각이 깊고, 다른 의견도 많겠지. 뭐, 바쁠 필요는 없다. 일과시간의 여러 업무가 극대주의(maximalism)라면, '명상'은 극소주의(minimalism)이다. 쉬엄쉬엄 할 때 효과가 배가 된다. 이는 빨리 끝내고 해치워버리는 일과는 거리가 멀다. 예컨대, 베토벤의 '운명교향곡'을 10배속으로 들으면 그야말로 기분 엄청 심란해진다. 날 좀 가만히 놔둬! 억지로가 아니라, 스스로 흘러가는 게 여러모로 건강하다.

역사적으로, '명상'에는 다양한 방법이 있다. 이는 물론 그 자체로 목적이 아니다. 따라서 경우에 따라 자신에게 잘 맞는 방식을 택하고, 필요한 만큼만 지속하는 게 좋다. 솔직히 나는 '명상'에 긴 시간을 할애하지는 않는다. 아마도 아직까지는 도사가 아니라서 그런

모양이다. 누군가는 정말 오래 하던데. 어떤 친구는 집에 침대가 없는 경우도 보았다. '명상'이 잠이라니, 어떻게 그게 가능한지 참 대단하다. 하지만, 내 경우에는 어느 정도 쉼의 시간이 흐르면 조금씩 아까운 생각이 든다. 그렇다면, '억지로'라는 생각이 들기 전에 기왕이면 멈추는 것이 좋다. 현재의 이 분야, 내 깜냥이 여기까지인 모양이다. 생각은 생각을 낳는다. 꾸역꾸역 넣으려 하면 스프링과 같이 튕겨 오르고, 뚜껑이 열린 듯이 쏟아져 버린다. 그러니 되는 만큼만 하는 거다. 그게 인생이다.

'명상'은 예술을 닮았다. **'비우고 채우기'**와 더불어, 특히 **'딴 짓하기'**와 **'다시보기'**가 그렇다. 얼핏 보면 당장 생산적인 일이 아니다. 밥이 나와, 쌀이 나와… 도무지 현실적이지 않다. 바빠 죽겠는데, 상상의 눈으로 낯선 상황에나 주목하다니. 게다가, 자칫 잘못하면 자기 신념에 매몰되고 신비주의로 빠져 사이비종교의 냄새가 날 듯도 하다. 그런데 난 사이비종교와는 천성적으로 거리가 멀다. 흠, 너무 건전한 거 아냐? 고혹적인 양념을 한 번 뿌려봐야겠다. 살면서 분위기 잡는 법은 꼭 한번 배워봐야 한다. 도구상자는 용법에 익숙하면 사는데 유용하다. 그러고 보니, '명상'이랑 일 좀 해봐야겠다. 흠… 흐…

14

삶: 생명을 깨우는 마술
"누굴 또 태어나게 하려고?"

영국에서 활동한 작가, 존 컨스타블(John Constable, 1776-1837)은 하늘을 참 많이도 그렸다. 물론 여타의 풍경화가도 늘 하늘을 그렸다. 하지만, 그만큼 집요하게 이를 연구한 사람을 찾아보기는 힘들다. 대부분의 풍경화를 보면, 하늘은 전체 풍경의 일부로써 다른 대상을 돋보이게 하는 부가적인 배경으로 보통 활용된다. 한편으로, 하늘이 주인공이 되는 경지에 이른 작품을 남긴 작가는 당대까지만 해도 거의 없었다. 그런데 그의 작품을 보면, 다른 대상이 거의 없이, 혹은 아예 없이 하늘에만 주목한 경우가 참 많다. 그래서 참신하다.

구름 한 점 없는 하늘은 깔끔해서 엄청 시원하거나, 적막해서 먹먹한 진공상태

▌존 컨스타블(1776-1837), <새털구름의 연구>, 1822
"하늘아, 하늘아, 오늘은 또 이런 모습으로 날 맞이하는구나. 참…"

인 양 느껴지곤 한다. 물론 하늘이 실제로 깔끔 떨거나 우울감에 절어 있는 것은 아니다. 이는 어디까지나 우리의 마음 속 영화일 뿐이다. 즉, 우리가 감독이 되어 '알레고리적 표현법'인 **우화**의 방식으로 하늘을 배우로 활용해서 나름의 극을 전개해 본 것이다. 그런데 실제의 하늘은 기실 말도 없고, 생각도 없다. 우리를 바라보지도 않고. 반면에 우리는 말도 하고, 생각도 하는, 그리고 사방을 바라보는 참 유별한 종자다.

구름이 있는 하늘은 나름대로 운치가 있다. 오만 가지의 기기묘묘한 형상을 한 구름의 모습을 이리저리 관찰하다 보면 정말 시간가는 줄을 모른다. 존 컨스타블이 딱 그랬을 것이다. 그는 찰나의 순간에 지나가는 아름다운 광경들을 회화로 남기고자 했다. 당시에는 카메라도 없었다. 카메라처럼 빨리, 그리고 많이 찍을 수도 없었다. 하지만 한 장, 한 장 정말 열심히 그렸다.

물론 '회화'와 '사진'은 다르다. **'회화'**는 태생이 **'사진'**과 같은 광학적이고 객관적인 복사기가 아니다. '사진'이 보이는 풍경을 제법 있는 모습 그대로 떠낸다면, '회화'는 그 제작과정을 통해 마음속에 극화된 상을 자연스럽게 생성해내는 매체이다. 즉, '사진'이 **실제적 풍경**이라면, '회화'는 **인식적 풍경**에 가깝다. 따라서 존 컨스타블의 회화에 그려진 하늘은 실제 하늘 자체가 아니라, 작가의 마음속에 맺힌 상(象), 즉 자기가 보고 싶은 풍경으로 변화된 모습에 다름 아니다.

나는 하늘을 사랑한다. 지상에 놓여있는 딱딱한 건물들을 마주하

다 보면, 움직일 마음이 전혀 없는 고집불통으로 여겨질 때가 가끔씩 있다. 내가 지나간다고 해서 도무지 피해주는 법이 없으니, 내가 항상 돌아가야만 한다. 마치 굳건하고 변치 않는 '딱딱한 상징'이 되기를 원하는, 자본에 찌든 욕심꾸러기 같기도 하다. 게다가, 여러 이유로 인생의 무게에 어깨가 짓눌릴 때면, 나를 둘러싼 수많은 빌딩숲이 그렇게 흉물 같을 수가 없다. 그럴 때 건물을 딱 그리면 바로 괴물로 보일 테다. 하지만, 거리를 두고 멀찍이서 건물을 바라본다면, 드넓은 하늘이 비로소 건물 위로 드러난다. 빌딩숲 안을 걷는다면 빌딩 사이사이로, 그리고 빌딩 안에 있다면 창문 밖으로 드러나고. 그런데 하늘이 괴물이 되는 경우는 내 마음 속에서는 극히 드물다. 대부분은 탁 트인 게 그렇게 시원할 수가 없다. 묵은 때가 씻겨나가는 것만 같다.

나는 구름이 재미있다. 별의 별 표현을 다 하는 구름을 보고 있노라면, '자식, 할 말 되게 많네' 하면서 동질감이나 연민의 감정을 느끼게도 된다. 하늘이 분위기 잡아주는 배경이라면, 구름은 다재다능한 배우다. 청명한 아침 햇살을 머금은 구름, 나른한 오후에 무료한 구름, 붉은 노을이 끼어 애처로운 구름, 달빛이 비쳐 몽롱한 구름 등, 저 연기하는 것 좀 봐라. 정말 대단하다. 게다가, 예쁘게 수줍은 구름, 서로를 보듬어주는 구름, 엄청나게 극적인 구름, 티격태격 싸우는 구름, 뿔뿔이 흩어진 구름 등, 구름의 양과 결, 방향과 모양, 그리고 반사되는 빛의 색과 움직이는 속도 등을 음미하다 보면 구름이 얼마나 대단한 배우인지를 쉽게 알 수 있다. 무한한 경외감이 들 정도이다. 내가 요즘 누구에게 이렇게 존경심을 표했던가. 사람은 역시 하늘에게는 안 된다. 턱도 없다.

오늘은 비교적 구름이 빨리 흘러간다. 바람이 아직 차다. 볼이 살짝 시리지만, 뭐 다 영화표 값이다. 한동안 보고 있자니 순식간에 어둑어둑해진다. 그날따라 왜 그렇게 인생이 무상해지는지. 이런, 내 마음이를 잘 살펴봐야겠다. 이러다 갑자기 눈물이 울컥하는 수가 있다. 뭐, 그러면 당연히 울어야 하겠지만, 울기 전에 달래는 것도 해볼 만한 기술이다. 마치 세 살배기 내 딸에게 하듯이 내게도 똑같이 한 번 해보자. 그런데 시간 참 빨리 간다. 막 뛰어가는구나. 아, 눈물 맺히네. 뭐, 이쯤 되면 어쩔 수 없다. 그냥 흘려보내야지.

잠깐, 호기심 그윽한 의문 한 줄기가 용솟음치며 저 깊은 곳에서 순식간에 치고 올라온다. 아, 눈물을 막는 막판 뒤집기 기술, 한 번 걸어봐야겠다. 자, **'시간이 간다.'** 이거 참 재미있는 표현이다. 시간은 내가 실제로 만질 수 있는 물질적인 대상이 아니다. 반면에 나는 만질 수 있는 몸뚱이를 가진 실체다. 즉, **'내가 간다'**는 물리적으로 가능하다. 하지만, 시간은 불가능하다. 그런데 이게 꼭 틀린 말은 아니다. **'비유법'**이기 때문이다. 실제로 '비유법'을 사용하지 않고 일상적인 대화를 수행하기란 상당히 힘들다. 나도 모르게 쓰고 있는 경우가 태반이다.

'구름이 간다' 또한 가능한 표현이다. 그런데 사람의 외피처럼 정확하게 고정된 형태가 없다보니, 구름 조각 하나, 혹은 구름 전체를 하나의 인격체로 가정할 때 물리적으로 더 깔끔하게 느껴지긴 한다. 그리고 '구름이 간다'는 '내가 간다'와 마찬가지로 **'시간성'**을 내포한다. **'점적 시간'**, 즉 **'시간 없음(0)'**의 공간에서 '간다'는 것은 물리적으로 불가능하기 때문이다. 즉, '구름과 나'의 움직임은 시간

속에서만 가능하다. 따라서 우리는 '구름과 나'의 움직임을 통해 '시간'을 경험한다. 그래서 '시간은 간다.'

'비유법'이란 추상적인 실체를 물리적인 환경이나 대상으로 빗대어서 손에 잡힐 듯이 생생하게 연상하는 예술적인 방법의 일종이다. 예를 들어, '흔들리는 나뭇잎'을 통해 '바람'을 느끼고, '날 꼭 껴안은 연인의 포근함'을 통해 '사랑'을 느끼고, '배고플 때 먹는 음식'을 통해 '에너지원'을 느끼고, '피곤에 곯아떨어진 단잠'을 통해 '보약'을 느낀다. 물론 이 외에도 예는 수없이 많다. 그러고 보면, 비유법을 쓰지 말라는 말은 곧 생각을 멈추라는 말과도 같다. 말을 말아야지, 이는 거의 불가능한 경지이다.

그런데 'A는 무조건 B'라는 공식은 이론적으로만 가능하다. 한 사람 안에는 수많은 마음이 공존한다. 한 사람당 하나의 생각만 하고 살 수는 없는 것이다. 게다가, 사람마다 다들 생각과 기질, 그리고 상상력이 다르다. 예를 들어, 나는 갓 출산한 딸을 살포시 껴안으며 '생명'을 느꼈다. 그런데 그게 다가 아니다. 더불어, '아빠됨'과 '책임감', '가족공동체' 등을 느꼈기 때문이다. 한편으로, 다른 사람의 경우, 나와는 사뭇 다르게, 혹은 완전히 다르게 느끼는 건 언제나 가능하다. 마찬가지로, 위에서 거론한 '나뭇잎', '연인의 품', '음식', '단잠' 등을 통해 떠올릴 수 있는 연상의 길은 무척이나 다양하다. 따라서 하나의 현상이나 대상이 여러 가지의 연상으로 이어지는 경우는 매우 통상적이다.

과학적인 입장으로 보면 '생명'이란 '물리적인 유기체의 생화학적인

삶'을 사는 물질적인 개체이다. 이는 산소를 호흡하며 활발히 신진대사를 한다. 동물과 식물, 박테리아 등이 그러하다. 그리고 오장육부가 그러하고, 나아가 온 세상에서 호흡하며 각자의 삶을 사는 수없이 많은 세포 하나하나가 모두 다 그러하다. 그런데 그 속성상, 한 개체에게 물리적인 압박을 가했을 때 수반되는 물리적인 고통은 그 개체에만 해당한다. 물론 동병상련의 태도를 가진 다른 개체가 이를 인지할 경우, 그 개체에게도 심정적인 고민과 이에 수반되는 물리적인 고통이 뒤따르기도 한다. 그러나 이는 이차적으로 파생된 여파일 뿐, 원 개체가 느낀 원 고통과는 엄연히 다르다.

다분히 심정적으로 나는 **'생명=생각'**의 등식이 매우 타당하다고 생각한다. 사람에게 있는 '생명'의 특이한 증상 중 하나가 바로 '생각'이다. 사람의 경우, 알게 모르게, 의식적이거나 무의식적으로, 끝없는 생각의 굴레에서 영원히 자유롭지 못하다. 물론 '생명'을 유지하고 있는 한 그렇다. 마치 '흔들리는 나뭇잎'이 '바람'을 증명하듯이, '생각' 역시도 '생명'을 증명하는 듯하다. 그런데 바람은 나뭇잎을 흔들리게 하는 물리적인 원인이다. 즉, **'인과관계'**가 명확하다. 반면에 '생명'이 '생각'을 불러일으키는 직접적인 원인인지는 사실 분명하지 않다. 얼핏 보면 사람만 예외인 것 같아서 그렇다. 그런데 동물과 식물을 포함한 다른 생명체들 역시도 나름의 방식으로 의식과 '생각'이 있다는 여러 연구들을 종종 접한다. 그렇다면, '생명'과 '생각' 또한 모종의 '인과관계'가 있는 것이 아닐까? 사람과 똑같은 방식으로 작동하는 '생각'만이 유일한 '생각'일 수는 없다.

한편으로, **'나무 의자'**에는 '생명'이 없다. 따라서 '생각'도 없다. 하

지만, 그 재료가 된 나무에게는 한때 '생명'이 있었다. 사람과 같은 방식의 생각은 없었겠지만. 그리고 **'플라스틱 의자'**를 보면, 그 재료가 된 플라스틱 폴리머나, 이를 가능케 한 원재료에서도 '생명'의 흔적을 찾아보기는 힘들다. 그러니 아마 사람과 같은 방식의 '생각'을 한 적은 없었을 것이다.

나: 의자야, 많이 힘들지?

의자: 왜, 힘들어야 돼?

나: 내가 지금 말하잖아.

하지만, 우리는 그들에게 '과감히', 즉 밑도 끝도 없이 '생명'을 부여해 버린다. **'의인화'**가 바로 그것이다. 영화 토이스토리(Toy Story, 1995년 첫개봉)는 이 분야의 고전 애니메이션이다. 즉, 주인님이 방을 나가시는 순간, 장난감들이 마법처럼 깨어나서는 자신들만의 삶을 산다. 다른 예로, 의자를 소재로 한 반 고흐(Vincent van Gogh, 1853–1890)의 대표적인 두 작품은 바로 '자신의 의자(Van Gogh's Chair, 1888)'와 '고갱의 의자(Paul Gauguin's Armchair, 1888)'이다. 두 의자는 말 그대로 '의자'일 뿐

▍빈센트 반 고흐(1853-1890),
 <반 고흐의 의자>, 1888
 "내가 누군지 묻지 마. 그냥 가만히 있어."

이다. 그런데 두 의자를 비교하며 음미해보면, 의자마다 다른 생명력이 보인다. 기질도 한참이나 달라 보인다. 이를테면 고흐의 의자

는 팔걸이가 없다. 조형적으로 단출해서 말수가 적어 보인다. 내성적이고, 상처받은 듯이 보인다. 반면에 고갱의 의자는 팔걸이가 있다. 조형적으로 화려해서 말수가 많아 보인다. 외향적이고, 좀 거들먹거리는 듯하다.

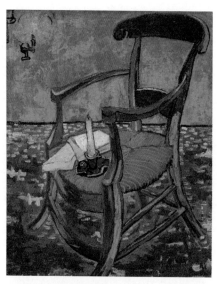

▌ 빈센트 반 고흐(1853-1890),
　<폴 고갱의 안락의자>, 1888
"내가 누군지 알지? 그럼 어디 한 번 말해 봐."

이와 같이 예술가는 사물에 생명을 불어넣는다. 이는 '물리적인 유기체의 생화학적인 삶'이 아니다. 오히려, **'비물리적인 세상만물의 비유적인 삶'**이다. 그렇다! '예술가'는 '창조주'를 모방한다. 자신이 할 수 있는 마법으로 생명을 불어넣는다. 그 핵심적인 방법론이 바로 **'비유법'**이다. 예를 들어, '시간이 간다'라고 하는 순간, 늙어가는 내 삶 속에서 시간이도 그렇게 함께 늙어간다. '구름이 흘러간다'라고 하는 순간, 마치 강물이 흘러가듯, 구름이가 아쉽게도 벌써 저만치 떠내려간다.

우리는 평상시에 나도 모르게 '비유법'을 쓰며 세상을 산다. 즉, 마법과 같은 일들은 바로 이 순간에도 내 옆에서 막 벌어지고 있는 것이다. 그래서 우리의 삶은 신화적이다. 알게 모르게, 수많은 세상만물을 깨우며, 생명력의 소생을 맛보는 마법과도 같은 삶을 우리는 이미 살고 있다. 물론 보지 못하면 아무 것도 안 보인다. 하

지만, 보는 순간, 우리 모두는 바로 **현역 작가**로 탈바꿈한다. 세 살배기 내 딸도 '수리수리 마수리 …해라 얍'이라며 틈만 나면 내 게 마법을 건다. 그러면 난 마법에 걸린 듯 행동하거나 소리를 낸 다. 그게 바로 '생명'이다.

우리 각자의 몸뚱이 속에서 마침내 '물리적인 유기체의 생화학적 인 삶'이 멈추는 순간, 즉 호흡이 정지되고 '생명'이 중지되는 바로 그 순간, '생각'도 홀연히 자취를 감춘다. 그게 바로 '죽음'이다. 니 체(Friedrich Wilhelm Nietzsche, 1844–1900)는 약 11년간 의식불명의 상태로 삶을 이어가다가 결국 생을 마감했다. 마지막 순간까지도 그의 몸뚱이는 생물학적으로 '물리적인 유기체의 생화학적인 삶'을 지속했다. 그렇다면 내 상상에, 그가 처했던 의식불명의 기간은 '생명'이 없는 '죽음'의 상태와는 차원이 달랐으리라. 오히려, **'무의 식적인 생각의 오디세이'**는 니체가 산 **'의식적인 생각의 오디세이'**보 다 훨씬 더 지난하고 긴 여정이었을 수도 있겠다. 물론 죽고 나서 도 '영혼' 등의 이름으로 '생각'이 남는다면 뭐, 그 오디세이는 계속 된다. 혹은, 새롭게 시작한다.

한편으로, 사람이 의식이 없을 때에는 '생각'도 없고, 그리고 사람 을 제외한 다른 유기체나 무기체에게도 '생각'이 없다는 사실이 과 학적으로 100% 증명되었다고 가정해 보자. 그렇다면, 의식이 없는 사람과 사람이 아닌 대상에게는 **'물리적인 생명'**이 가진 **'물리적인 유기체의 생화학적인 생각'**이 없다는 것을 인정해야만 할 것이다. 하지만 그럼에도 불구하고, **'비유적인 생명'**이 가진 **'비물리적인 세 상만물의 비유적인 생각'**은 분명히 존재한다. 둘은 대체적인 관계가

아닌, 완전히 다른 차원의 '생명'이기 때문이다. 결국, 내 마음이 '생각'을 멈추지 않는 한, 내 주변에는 '생명'이 차고도 넘친다. 그렇다면, **'생명의 바다'**를 피하기보다는, 오히려 열심히 허우적대며 내 인생 느낄 만큼 느낄 수밖에. 그렇다. **'생명력'**은 아름답다. 아, 글 좀 썼더니 또 배고프네. 도대체 뱃속에서 무슨 말이 이렇게 많아! 시끄러워, 한 명씩 나서서 또박또박 말해봐.

15

죽음: 죽고 사는 끊임없는 춤

"사는 게 죽는 거요, 죽는 게 사는 거다?"

데미안 허스트(Damien Hirst, 1965 -)는 영특한 작가다. 충격적인 사건을 예술 마케팅으로 잘 활용하며 종종 논란의 중심에 선다. 그는 특히 삶과 죽음을 소재로 많은 작품을 제작했다. 그런데 사람들에게 충격을 주거나 인상 찌푸리게 만드는 악동과도 같은 쇼맨십 때문에 '동물권'을 존중하는 여러 단체, 혹은 개인들의 반발을 사기도 했다. 또한, 심각하게 고뇌하는 무거운 이미지보다는, 시장의 반응이 곧 법인 자본주의 사업가와 같은 경영법을 적극 활용하여 유명세를 얻었기에 이를 달갑지 않게 생각하는 많은 사람들의 심기를 거슬렀다.

한 번은 자기 스스로 죽었다는 뉴스를 퍼뜨려서 작품가가 오르기 전에 먼저 작품을 사두려는 미술수집가들을 골탕 먹이기도 했다. 그러고 보면, 기분 나쁜 사람 꽤 있었겠다. 물론 귀엽게 보는 사람도. 여하튼, 기본적으로는 참 괜찮은 작가다. 싫어하는 사람이 많다는 건 그만큼 그 작가가 촉발한 예술담론이 아직도 살아있다는 반증이다. 예술의 적은 혐오와 공격이 아니라 무관심이다. 그런 의미

에서 이 작가, 잘 살아있다. 세상을 위해 공헌한 점, 분명히 있다.

그의 대표적인 작품들은 다음과 같다. 우선, 한 작품(I Am Become Death, Shatterer of Worlds, 2006)은 수많은 박제된 나비들을 가득 모아놓았다. 이는 마치 스테인드글라스나 만다라를 연상시킬 정도로 참 아름답다. 하지만, 가까이서 보게 되는 수많은 나비 사체는 마냥 아름답지만은 않다. 끔찍하기도 하고 슬프기도 하다. 아, 못된 사람. 한편으로, 만약에 이 나비 당사자가 작가의 마법에 의해 자신이 비로소 예술작품으로 다시 태어나 말 그대로 영생의 삶을 살게 된 걸 알 경우, 과연 고마워나 할까? 혹은, 이게 나비의 입장에서 고맙고 싫은 차원을 벗어난 사안이라면, '초상권 침해' 또한 마찬가지로 문제가 되지 않는 게 아닐까? 그렇다면, 결국에는 사람들의 '감정이입'이 문제적인가? 예술담론의 씨앗은 이와 같이 논란 속에서도 피어난다. 좋다. 예술이다.

다음, 한 작품(The Physical Impossibility of Death in the Mind of Someone Living, 1991)은 싹둑 세 동강을 낸 상어 시체를 포름알데히드 용액이 담긴 유리관에 둥둥 띄어놓았다. 이는 꺼림칙하면서도 자꾸 보게 되는 이상한 매력이 있다. 만약에 내가 바닷속에서 맨몸으로 상어를 만났다면 바로 잡아먹혔을 것이다. 하지만, 사람은 고차원의 도구와 술수를 활용하여 자연을 정복하고 번성했다. 즉, 전시장에서 막상 상어를 만나고 보니 뭐, 별 거 아니었다. 물론 얼굴과 덩치, 눈과 이빨은 시각적으로 참 무서워 보이는데, 보면 볼수록 애처롭기도 했다. 마치 권력자의 눈으로 보게 되니 뭔가 귀엽기도 했고. 이는 어느 날, 동물원에서의 세 살배기 내 딸이 보여

준 반응과 통하는 면이 있다. 동물원의 치타를 보고는 마치 공포영화를 보는 듯한 포즈를 연출했던 것이다. 악! 무서워! 하면서도 호기심 어린 눈으로 계속 흘겨보는. 사람은 이와 같이 문명의 아이러니를 즐긴다.

이와 비슷한 계열로, 한 작품(Mother and Child(Divided), 1993)은 어미 젖소와 자식 젖소를 잘라 나란히 옆에 전시해놓았다. 자식 키우는 입장에서 너무했다. 욕 나온다. 위 작품과 마찬가지로 여러 가지 설명을 썼다가 그만 다 지워버렸다. 이와 같이 동병상련의 감정이 투사되는 순간, 원래는 활개를 쳤던 논리적인 생각의 얼개가 일시적으로 꼬이거나 마비되는 경우가 종종 있다. 아, 그렇구나. 찌릿! 예술이다.

데미언 허스트(1965-),
<신의 사랑을 위하여>, 2007
"다이아몬드도 결국에는 먼지가 되는 거 알지?
그런데 걱정 마. 너보다는 훨씬 오래 살 테니까.
그리고 얄미우면 지는 거다."

마지막으로 한 작품(For the Love of God, 2007)'은 18세기의 실제 사람 두개골을 본뜬 백금 주물에 8,601개의 실제 다이아몬드를 입혔다. 한마디로 재료값만 해도 상상을 초월하는 수준이었다. 이는 소위 '죽음을 상기하는 상징', 즉 메멘토 모리(memento mori)로 보통 읽힌다. 하지만, 그 의미는 여기서 끝나지 않고 다층적으로 뻗어나간다. 예를 들어, 부귀영화는 허무하다는 전통적인 교훈, 즉 '돈만 너무 밝히다가는 너 죽어, 인생은 허무한 거야'와 같은 식이다. 혹

은, 부귀영화는 영원하다는 도발, 즉 '인생은 짧아. 하지만, 예술은 길어. 내가 예술로 네게 영생의 삶을 줄게'와 같은 식이다. 아니면, 인생은 아이러니라는 삶의 통찰, 즉 '내가 자본의 끝장미를 보여줄게. 어때? 이렇게까지 치장한 나, 뭔가 처연하고 슬프지 않아?'와 같은 식이다. 물론 이 외에도 음미 가능한 의미는 끝이 없다. 그러니 참 좋은 작품이다.

이 세상은 **'산 사람의 놀이터'**이다. 살아 호흡하는 우리들, 각자의 방에서 일제히 '판도라의 상자'를 개방한다. 온갖 생각이란 생각은 다 벽을 타고 올라가고, 창문 틈새로 밖으로 빠져나가고, 그리고는 서로 치고받고 싸우고, 그 와중에 사랑을 나누고, 남의 상자에 들어가 둥지를 틀고, 이 방, 저 방 막 훼손하고, 그야말로 얽히고설키며 세상 생난리가 난다. 생명의 민낯이다. 누군가의 말이 기억난다. '죽으면 정말 푹 쉴 수가 있어. 그러니 그냥 바쁘게 살아.'

'죽음'에는 여러 종류가 있다. 대표적으로 네 가지를 보면, 첫째, **'유기체적 죽음'**이다. 이는 '물리적, 생화학적으로 작동하던 유기체'가 그 작동을 완전히 멈추게 된 상태를 말한다. 예를 들어, 사람이나 동물의 몸뚱이가 생물학적인 수명이 다하거나, 혹은 잘려나간 식물이나 살 수 없는 환경에 놓인 박테리아가 당하는 생물학적인 죽음 등이 있다. 즉, 사람이나 동물의 경우, 호흡 정지와 더불어 뇌와 심폐기관에 혈액의 공급이 중단되고, 각 기관의 근육운동과 화학작용이 멈추는 등, 모든 활동이 정지된, 말 그대로 땅의 원재료만 남는 식이다.

둘째, **'무기체적 죽음'**이다. 이는 '물리적, 생화학적으로 작동하는 유기체'를 제외한, 물리적으로 만질 수 있으며, 특정 기능을 수행하던 모든 물체가 특정 기능을 수행하지 못하게 된 상태를 말한다. 여기에는 크게 두 종류의 '죽음'이 있다. '기계의 죽음'과 '작품의 죽음'이 그것이다. 우선, **'기계의 죽음'**의 예로는 스마트폰, 컴퓨터, 자동차 등을 들 수 있다. 물론 그게 살아있을 때에는 정상적으로 작동한다. 그런데 그만, 물리적인 파손 등으로 인해 완전히 먹통이 된 경우에는 참 난감하다. 업체에 가서 부활시키려 했더니 그냥 새로운 물건을 구입하는 게 더 경제적이라는 말을 듣기도 한다. 그러면 그 물건은 '완전히 죽었다'고 표현 가능하다.

다음, **'작품의 죽음'**의 예로는 공인된 작품, 혹은 이에 준하는 소중한 물체를 들 수 있다. 예를 들어, 통상적으로 돌이 깨진 것은 죽음이 아니다. 자연스러운 일이다. 하지만, 그 돌이 너무도 아름다운 작품이었다면 이야기는 달라진다. 만약에 미켈란젤로(Michelangelo di Lodovico Buonarroti Simoni, 1475–1564)의 다비드 조각상(The Statue of David, 1504)이 폭탄에 맞아 완전히 산산조각이 난다면, 그 조각상은 죽음을 맞이한 것이다. 물론 기상천외한 방식으로 조각들을 이어 붙여 복원을 하거나, 혹은 이들을 긁어모아 새로운 현대미술 작품을 만든다면 비로소 부활도 가능하겠다. 하지만, 그건 **'새로운 작품의 탄생'**이다. 더 이상 원본 조각상 자체가 아닌.

그러고 보니, 2008년에 일어난 숭례문 방화와 그 이후의 복원 사건이 생각나며 좀 씁쓸해진다. 물론 유적지가 과거의 완벽한 모습일 수는 없다. 과거를 보는 현재는 곧 과거와 현재의 만남이지, 과

■ 미켈란젤로 부오나로티(1475-1564),
<다윗의 동상>, 1501-1504
"내게 상처 주지 마. 네 마음이 다친다고."

거 자체가 아니기 때문이다. 따라서 세월이 지나며 때에 따라 축적된 복원의 흔적을 통해 과거의 모습을 보존하기 위한 각고의 노력을 느껴보는 것도 충분히 의미가 있다. 그런데 장소만 실제고, 건물은 과거의 모습을 빙자한 '모형'의 수준으로 전락한다면, 혹은 원본과 너무도 멀어진다면 상황은 좀 달라진다. 나아가, 장소마저 바뀐다면 대책없는 경우이거나, 아니면 재미있는 체험 학습장 수준이 될 것이고.

하지만, 이게 마냥 나쁜 것만은 아니다. 맥락을 창의적으로 활용하여 예술성을 획득하는 경우도 있기 때문이다. 예를 들어, 미국 라스베이거스에는 파리 에펠탑, 뉴욕 자유의 여신상, 이집트 피라미드 등의 복제 건축물이 많다. 물론 있는 모습 그대로의 완벽한 재현이 아닌 것도 웃기지만, 수많은 카지노와 함께 모여 있는 종합선물세트 가상도시의 모습을 온전히 즐기다 보면 참 희극적인 게 무척 귀엽기까지 하다. 이와 같이 원본을 완전히 희화화하여 다른 의미를 획득하는 경우 또한 '새로운 작품의 탄생'에 다름 아니다.

셋째, **'비물리적 죽음'**이다. 이는 '물리적, 생화학적으로 작동하는 유기체'를 제외한, 물리적으로 만질 수 있으며, 특정 기능을 수행

하던 모든 물체가 특정 원인으로 인해 일시적으로 특정 기능을 수행하지 못하게 된 상태를 말한다. 이는 얼핏 표면적으로는 '무기체적 죽음'과도 같은 증상을 보인다. 왜냐하면 현재 기능하지 못하고 있다는 사실은 동일하기 때문이다. 하지만, '무기체적 죽음'이 물리적인 파손에 의해 그 파손된 부분을 교체하지 않는 이상 정상 작동할 수 없는 경우라면, '비물리적 죽음'은 문제의 원인이 물리적인 파손이 아니다. 즉, 물리적으로는 기능에 하등의 문제가 없다. 그러나 애초에 그 기능을 가능케 한 동인이 계속 결여되는 한, 앞으로도 기능할 수 없다는 점은 동일하다. 예를 들어, 스마트폰의 베터리가 소진된 경우, 우리는 '스마트폰이 죽었다'고 표현한다. 컴퓨터의 전원, 혹은 자동차의 베터리나 석유도 마찬가지다. 즉, '무기체적 죽음'이 '하드웨어'라면, '비물리적 죽음'은 '전자에너지'나 '화학에너지' 등의 **작동에너지**라고 할 수 있다.

넷째, **'가상적 죽음'**이다. 이는 모든 종류의 사물과 현상이 특정 기능을 수행하지 못하게 된 상태를 말한다. 여기에는 크게 두 종류의 '죽음'이 있다. **'사물의 죽음'**과 **'현상의 죽음'**이 그것이다. 우선, '사물의 죽음'은 '비물리적 죽음'의 범위를 확장한 것이다. '비물리적 죽음'이 '물리적인 에너지'의 결여 때문이라면, '사물의 죽음'은 '비물리적인 에너지', 즉 **소프트웨어 에너지**의 결여 때문이다. 예를 들어, 스마트폰, 컴퓨터, 자동차의 소프트웨어 운영체제와 제반 프로그램이 그렇다.

다음, '현상의 죽음'은 이념이나 가치관 등 사상체계의 유통기간이 지났음을 의미한다. 즉, '현상의 죽음'은 현재진행형의 파급력을 보

여주는 '유통 에너지'의 결여 때문이다. 예를 들어, '쟤 요즘 죽어 살아'는 요즘 슬럼프에 빠져 아무것도 손에 잡히지 않고 허우적대고 있는 사람, 혹은 여러 가지 이유로 눈치 보며 없는 척하고 사는 사람을 표현하는 말이다. 학술적으로는 니체(Friedrich Wilhelm Nietzsche, 1844-1900)의 '신의 죽음', 롤랑 바르트(Roland Barthes, 1915-1980)의 '작가의 죽음', 아써 단토(Arthur Danto, 1924-2013)의 '회화의 죽음' 등 죽음 시리즈가 있다. 이 모두는 특정 영역에서 예전의 낡은 가치관이 이제는 더 이상 유효하지 못한 나머지 **'가상적 죽음'**을 맞이했고, 반면에 이를 대체하는 새로운 가치관이 그 자리에서 **'가상적 탄생'**을 맞이했다는 것을 의미한다.

한편으로, 사실상 '유통 에너지'가 이면에 흐르고 있긴 한데, 치명적인 '바이러스'의 침투로 인해 그게 제거, 치료되지 않는 한 계속 먹통인 상태로 남아있는 경우도 여기에 포함된다. 물론 컴퓨터 작업을 하다가 이런 일이 발생하면 내 '화 에너지'는 순식간에 급상승한다. 그러면 평상시에 '온화한 나'는 온데간데없이 사라지고 어느 순간 '폭발적인 나'가 무작정 활개를 치니 이 또한 **'가상적 죽음과 탄생'**에 통하는 면이 있다. 그런데 이런 일은 누구에게나 마음속에서 빈번하게 발생한다. 예를 들어, '바보 같은 나'는 죽고, '슬기로운 나'는 태어나고 하는 식, 살다보면 이 패턴이야말로 정말 무한 반복 모드와도 같다. 뭐, 의지와 실제는 다르니까. 여하튼, 인도의 윤회사상이 이와 통할 수도 있겠다. 마침내 윤회의 사슬을 끊고 보살이 되는 불교적 경지가 그리워지는 밤이다.

유기체:	숨 참지 마, 죽어.
무기체:	다치지 마, 죽어.
비물리:	굶지 마, 죽어.
가상:	자지 마, 죽어.

'죽음'은 끊임없는 반복의 연속이다. 생각해보면, **'죽음 없는 생명'**이 없고, **'생명 없는 죽음'**이 없다. 만약에 '생명'이 마음먹기에 달렸다면, '죽음' 또한 그러하다. 사람은 때로는 '의인화' 등의 마법으로 한 생명을 소생시킨다. 더불어, 결연한 태도로 그 생명을 중지시킨다. 물론 '물리적인 하드웨어나 작동에너지의 죽음' 앞에서는 내가 어찌 할 수 있는 게 별로 없다. 그저 관리를 철저히 하며 좋은 습관을 가지고 한 인생 살 뿐이다. 이는 '물리적이고 생화학적인 유기체'인 사람의 몸뚱이가 가진 태생적인 조건이다. 열심히 해서 안 되는 건 어쩔 수 없다.

하지만, '가상적 죽음과 탄생'에 관련된 '소프트웨어 에너지'와 '유통 에너지', 즉 **'가상에너지'**라면 상황은 달라진다. 내가 어찌할 수 있는 건 또 마음껏 즐기는 게 정답이다. '가상에너지'의 활용에 능숙해지는 순간, **'끝은 또 다른 시작'**이 되고 **'시작은 또 다른 끝'**이 된다. 한 세상 살면서 나는 얼마나 많은 옛사람을 죽이고 새사람을 잉태했는가? **'윤회의 맛'**을 굳이 저기가 아니라 지금 여기서 즐길 수 있다면 그게 바로 **'무림고수'**다. 그룹 퀸(Queen)의 명곡, 보헤미안 렙소디(Bohemian Rhapsody, 1975)에서 프레디 머큐리(Freddie Mercury, 1946-1991)가 부른 가사 한 소절, 'Mama, just killed a man'이 생각나는 야심한 밤이다. 그는 자기 안의 '또 다른 나'를

죽여야 했다. '새로운 자신'을 탄생시켜야 했다. 그렇게 꿈은 현실이 되었다.

지금의, 혹은 앞으로 다가올 '죽음'을 상정하기에, 지금의, 혹은 앞으로 다가올 '생명'이 더욱더 가치가 있다. 즉, 더 나은 '생명'을 위해서는 '죽음'이 꼭 필요하다. 따라서 이 둘은 삶의 영원한 동반자이다. '대립항의 긴장'이 '기운생동'하는 만큼, 우리는 자기 인생의 영화를 찍는다. '생명'과 '죽음'이 오고가며 정신없이 춤을 추면, 그게 바로 **'삶'**이다. 춤이 멈추는 순간이 오면, 지금 글을 쓰고 있는 나도, 이 글을 읽고 있는 당신도 단순히 없다. 부질없는 게 아니다. 그냥 없는 거다. **'진정한 죽음'**을 아는 사람은 어차피 없다. 우리가 아는 건 **'삶과 죽음의 돌고 도는 랩소디'**뿐. 아, 음악 듣고 자야겠다. 좀 피곤하긴 하네.

예술가의 눈으로 세상을 바라보기 — 블록체인부터 죽음까지, 그림 인문학

초판발행	2019년 6월 30일
중판발행	2019년 12월 15일
지은이	임상빈
펴낸이	안종만·안상준
편 집	전채린
기획/마케팅	김한유
표지디자인	조아라
제 작	우인도·고철민
펴낸곳	(주) **박영사**
	서울특별시 종로구 새문안로3길 36, 1601
	등록 1959. 3. 11. 제300-1959-1호(倫)
전 화	02)733-6771
f a x	02)736-4818
e-mail	pys@pybook.co.kr
homepage	www.pybook.co.kr
ISBN	979-11-303-0775-6 03600

정 가 19,000원